결정적
그림

결정적 그림

영원한 예술로 남은
화가의 순간들

이원율 지음

은행나무

꽃 피는 아몬드 나무의 비밀

"전에 말했듯, 아이 이름은 형 이름을 따서 지었어. 그리고, 그 아이가 형처럼 단호하고 용감해질 수 있도록 소원도 빌었어."

1890년 2월, 정신병원에 머문 빈센트 반 고흐는 동생 테오로 부터 이런 내용의 편지를 받았습니다. 고흐는 테오의 득남 소 식에 눈시울이 붉어졌습니다. 녀석에게 자기 이름 빈센트를 붙 였다는 문장에 코끝까지 시큰해졌습니다. 그 시절 고흐에게 테 오는 없어서는 안 될 존재였습니다. 테오는 성과 없는 그의 화 가 생활을 이어갈 수 있게 돕는 소중한 후원자였습니다. 멀쩡 한 귀까지 잘라버릴 만큼 거듭 울컥하는 그의 광기를 보듬는 유일한 지지자였습니다. 그런 테오가 기쁜 소식과 더불어 늪에 서 버둥대는 형을 향해 재차 믿음을 표한 것이었습니다. 테오 는 고흐에게서 용기와 단호함을 봤다지만, 고흐가 제 삶을 되

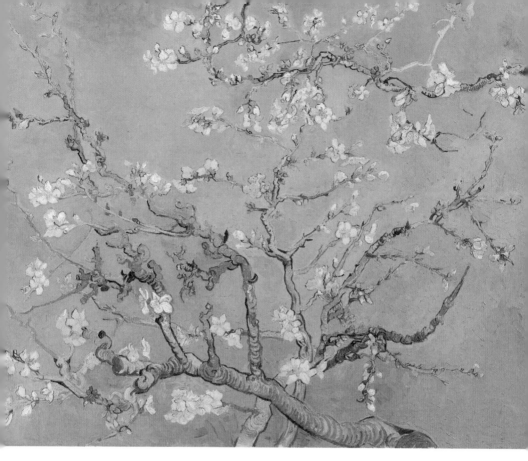

빈센트 반 고흐, 〈꽃 피는 아몬드 나무〉 1890, 캔버스에 유채, 73.5×92cm, 반 고흐 미술관

새길 때 볼 수 있는 건 실패와 좌절뿐이었습니다. 고흐는 또 다른 빈센트가 될 조카가 자기처럼 살지 않기를 바랐습니다. 그는 그런 마음을 담아 그림을 그렸습니다. 그게 바로 〈꽃 피는 아몬드 나무〉입니다.

아몬드 나무는 긴긴 겨울 뒤 찾아오는 초봄에 가장 먼저 꽃을

피웁니다. 그렇기에 봄의 상징으로 꼽히고, 이와 어울리는 희망이라는 꽃말도 갖고 있습니다. 고흐는 그가 표현할 수 있는 가장 밝은 색채로 이러한 아몬드 나무를 그렸습니다. 꽃과 굵은 가지 곳곳에 화사한 새 생명의 기운을 듬뿍 표현했습니다. 이것은 사랑스러운 조카에게 보내는 첫 선물이었습니다. 테오 또한 고흐가 보낸 그림을 받고 목울대가 뜨거워졌습니다. 테오는 이를 아기 침대 위에 걸었습니다. "너무 아름다운 그림이지?" 테오는 그의 집을 찾아온 모두에게 이 작품을 자랑했다고 합니다.

많은 이가 고흐의 〈꽃 피는 아몬드 나무〉를 그가 만든 가장 따뜻한 그림으로 꼽습니다. 여기에 그의 쉽지 않던 삶, 이를 그릴 당시 순간을 알고 보니 작품은 더 절절해집니다. 그가 초봄의 추위도 잊고 이 그림을 그리다 심각하게 몸져누운 일, 이로부터 5개월여 뒤 미스터리한 죽음을 맞이한 일 등까지 되새기면 한층 더 눈물겨워집니다. 예쁘고 좋은 건 알겠는데, 이 화가는 대체 왜 이런 그림을 그린 걸까. 우리가 미술을 접할 때 때때로 품는 궁금증입니다.

고흐의 〈꽃 피는 아몬드 나무〉가 그렇듯, 알고 보면 명화로 칭해지는 그림은 저마다 밀도 있는 사연을 갖습니다. 그것은 사랑과 열정, 아니면 희망과 의지, 이 또한 아니라면 광기와 역경으로 빚어낸 이야기겠지요. 명화란 이러한 삶과 순간을 남기고 싶어 만들어진 일종의 결과물인 셈입니다.

이 책은 위대한, 무엇보다도 자신만의 방식대로 살다 보니 위대해진 예술가가 당시 하지 않고는 배길 수 없던 일을 소개하기

위해 썼습니다. 가장 치열하게 세상에 맞선 스물두 명을 골랐습니다. 이들의 남다른 여정과 그 과정에서 탄생하는 작품을 이해할 수 있게끔 엮었습니다. 하지만 이 책의 목표는 여기서 그치지 않습니다. 핵심은 압도적인 몰입감입니다. 읽는 일을 넘어 이들의 삶을 생생하게 보는 듯, 책을 펼치는 일 이상으로 이들의 매 순간을 발맞춰 걷는 듯한 감정이 들도록 구성했습니다.

첫 장은 권력과 편견, 만만찮은 세상의 풍파에 저마다의 방법으로 맞선 거장들의 생을 조명합니다. 이어 두 번째 장은 역사에 한 획을 그을 수밖에 없었던 대가들의 마음가짐, 세 번째 장은 매 순간 나만의 신념 내지 철학을 갖고 삶에 임한 천재들의 자세를 소개합니다. 네 번째 장은 사랑 후에 오는 것들, 다섯 번째 장에선 고통과 슬픔이 낳는 것들을 예술로 승화시켜 끝내 전설로 남은 이들의 행보를 다룹니다. 끝으로 여섯 번째 장은 롤러코스터 같은 운명 속에서도 힘껏 살아간 거인들의 이야기를 전합니다.

모든 글은 단편 소설의 성격을 갖고 있습니다. 역사적 사실에 기반해 일부 상상력을 더한 스토리텔링 형식으로 꾸몄습니다. 당장 우리의 현실도 그렇듯, 소설보다 더 소설 같은 그때의 극적인 흐름을 꾹 눌러 담았습니다. 때로는 그의 이야기가 내 이야기인 듯한 기분이 들 수 있습니다. 그의 작업에 내가 함께한 듯한 느낌 또한 가질 수 있습니다. 그 과정에서 이들의 치열한 삶에 지금 내 삶을 겹쳐보고, 이들의 결정적 순간에 지금 처한 내 순간을 대입할 수도 있을 겁니다. 때로는 한 번도 살아본 적 없는 삶에 대한 향수를 느끼기도 할 겁니다.

이로써 독자분들에게 한층 더 깊은 기쁨과 슬픔, 한 뼘 더 큰 폭의 감동과 깨달음을 안겨드리고자 하는 마음입니다. 아울러 이 경험을 연료 삼아 지금의 세상 또한 보다 아름답게, 조금 더 눈물겹게 볼 수 있었으면 하는 바람입니다.

〈헤럴드경제〉 기자로 지난 2022년부터 2년 넘게 매주 토요일에 '후암동 미술관' 기사를 연재하고 있습니다. 어느덧 기자 페이지 구독자는 4만 명을 훌쩍 넘었고, 칼럼의 누적 조회수 또한 1,500만 회(네이버 뉴스 기준) 가량을 기록하고 있습니다. 그간 없던 새로운 포맷의 칼럼이었습니다. 매 주말, 한 기자가 신문에도 온전히 실을 수 없는 긴 분량의 미술 해설 칼럼을 쓴다는 일 자체가 나름의 도전이었습니다. 작은 확성기를 들고 떠든 글들이 이토록 많은 분의 사랑을 받게 될 줄은 상상도 하지 못했습니다. 지금껏 이어지고 있는 기적은 모두 독자님들 덕입니다.

이번 출간 과정을 거치며 이 책에 담길 기사를 모두 다시 읽었습니다. 그때는 미처 볼 수 없었던 곁가지는 쳐내는 한편 알맹이는 새롭게 주워 담았습니다. 각 예술가의 프로필과 평가, 비하인드 스토리를 추가해 탄탄함을 더했습니다. 잠 못 드는 밤의 연속이었지만, 충분히 가치 있는 작업이었습니다.

끝없는 격려로 용기를 찾아준 홍승완 국장에게 감사함을 전합니다. 믿고 응원해줬던 천예선 전 팀장, 따뜻한 배려로 나아갈 힘을 준 문영규 현 팀장에게도 고개 숙여 고마움을 표합니다. 오랫동안 흠모했던 은행나무 출판사와 함께 작업할 수 있어 영광이었

습니다. 그리고 제 글을 가장 따끔하게 읽어주는 아내, 박혜민에게 최고의 고마움을 안깁니다.

2024년 봄
이원율

차례

moment 1

⁝

고개
빳빳이 들고
맞선 순간

moment 6

그럼에도,
힘껏 발걸음을
내딛은 순간

MICHELANGELO BUONARROTI

ARTEMISIA GENTILESCHI

PAUL GAUGUIN

MARINA ABRAMOVIC

moment 1

:

고개
빳빳이 들고
맞선 순간

MICHELANGELO
BUONARROTI

전쟁광 교황에게 대들다

⋮

미켈란젤로 부오나로티

"아이고, 또!"

미켈란젤로 부오나로티Michelangelo Buonarroti는 화를 참지 못했다. 얼굴에 떨어진 회반죽을 거칠게 떼어냈다. 1511년, 로마. 미켈란 젤로는 시스티나 성당에서 천장화를 그렸다. 사다리를 타고 올라 가선 드러눕듯 몸을 짓이겼다. 그 자세로 붓질을 했다. 관절염이 밀려왔다.

"나한테 이따위 일을…."

미켈란젤로가 얼굴을 또 찡그렸다. 눈에는 회반죽, 코와 입에 는 석회 가루가 훅 들어갔다. 관두고 싶었다. 진짜 그럴 뻔도 했 다. 얼마 전 일이었다. 교황 율리우스 2세Julius II는 완성을 또 재촉 했다. 보통 예술가라면 이제야 초안이나 그릴 때쯤이었다. 결국 미켈란젤로도 화를 억누르지 못했다.

"제가 작업을 끝내는 날에 끝날 겁니다."

교황이고 뭐고 뭘 모르면 잠자코 있으라는 말이었다. 교황은 그 말에 정색했다.

"자네는 입을 조심해야겠어."

교황이 지팡이를 휘둘렀다. 미켈란젤로는 등짝을 맞았다. 그날 밤, 미켈란젤로는 모멸감을 안고 짐을 쌌다. 뒤도 돌아보지 않고 고향 피렌체 쪽으로 떠났다. 감히 이 몸이 시킨 일을 팽개치고? 교황 또한 격분했다. 그 비쩍 마른 예술가 녀석의 돌발 행동에 치욕감까지 느꼈다.

"성하. 그를 용서하시옵소서. 그 피렌체의 천재는 세상이 놀랄 작품을 남길 겁니다."

교황은 이어지는 탄원에 화를 억지로 참았다. 눈 딱 감고 미켈란젤로를 설득했다. 겨우 다시 데려왔다. 불려온 미켈란젤로 또한 성질을 죽이고 다시 작업에 나섰다. 그렇게 그의 삶 중 가장 숭고한 세월이 이어졌다.

"일이 진척되지 않습니다. 일이 늦어지는 건 이 일이 어렵고, 내 본업(조각)도 아니기 때문입니다. 시간이 헛되이 흘러갑니다. 신이시여, 도와주소서."

미켈란젤로는 그 시기에 이런 글을 썼다. 그는 고행자 같았다. 매일 쪽잠을 잤다. 푸석한 빵으로 끼니를 때웠다. 옷도 갈아입지 않았다. 작업용 장화도 내내 신고 있었는데, 가끔 벗으려고 하면 살점이 함께 떨어질 정도였다.

다행히도 시간은 착실히 흘렀다. 1512년 11월 1일. 이제 모두가 미켈란젤로의 〈시스티나 천장화〉를 볼 수 있었다. 그가 작업

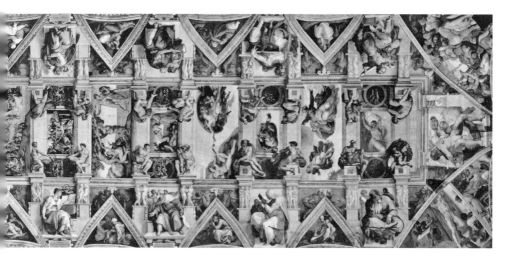

미켈란젤로 부오나로티, 〈시스티나 천장화〉 1508~1512, 프레스코, 40.5×14m, 시스티나 성당

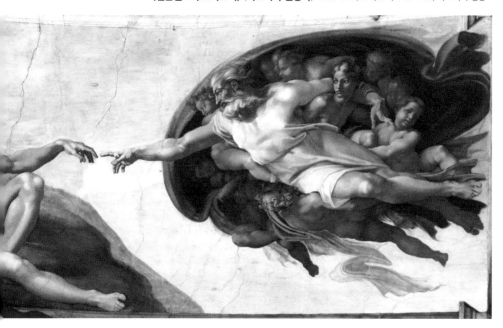

미켈란젤로 부오나로티, 〈시스티나 천장화〉 중 '아담의 창조'

에 나선 후 4년 만이었다. 미켈란젤로는 이 안에《구약성서》의 주요 내용을 세 묶음 아홉 장면으로 그렸다. 훗날 가장 널리 알려지는 장면이 '아담의 창조'다. 하느님이 오른팔을 뻗어 생명의 불꽃을 건네려고 한다. 아담이 왼팔을 뻗어 그 기운을 받으려고 한다. 하지만 둘의 손가락은 아직 닿지 않는다. 이 장면은 이렇게나 아슬아슬하기에 더 생생하다. 그날 미켈란젤로의 천장화를 본 모든 사람이 얼어붙었다. 무릎을 꿇었다. 속죄했고, 두 손 모아 기도했다. 고작 서른일곱 살 예술가가 낳은 인류 유산이었다.

"고작 하찮은 조각에 거만한 이름을 새겼구나"

미켈란젤로는 1475년, 이탈리아 피렌체 근처의 카프레제에서 태어났다. 아버지는 평범한 마을 행정관이었다. 병약한 어머니는 그를 낳고 6년 뒤 사망했다. 미켈란젤로는 석공石工의 아내인 유모 손에서 컸다. 자연스럽게 돌과 끌, 정을 갖고 놀았다. 그렇게 일찍부터 창조의 세계를 엿볼 수 있었다. 아버지는 아들이 공부에 힘 쏟길 원했다. 회유하고, 애원하고, 매질까지 했다. 하지만 결국 뜻을 못 꺾었다. 고집불통의 미켈란젤로는 피렌체 화가 기를란다요Domenico Ghirlandajo 밑으로 들어갔다. 열세 살 때였다. 미켈란젤로의 재능은 이미 눈부셨다. 기를란다요도 분명 실력자였다. 하지만 특유의 한량 기질이 있는 그에게 미켈란젤로는 버거운 인재였다. 미켈란젤로는 그를 떠났다. 겨우 1년 만이었다.

고대 로마 시대에는 위인의 등장 조건을 다음과 같이 풀어놓았다고 한다. 지성과 자제력, 의지와 지구력, 그리고 그만큼이나 중요한, 바로 운. 미켈란젤로는 이 퍼즐을 열심히 모았다. 조각 학교에 들어간 그는 곧 메디치가家를 만났다. 넘치는 돈으로 예술가를 아낌없이 후원하는 가문이었다. 드디어 마지막 퍼즐, 운까지 찾은 순간이었다. 로렌초 데 메디치Lorenzo de' Medici는 미켈란젤로의 재능에 감격했다. 저택 한쪽에 대리석을 가득 쌓아놓곤 마음대로 조각상을 만들게끔 했다. 그는 이제 물 만난 고기였다.

"성 베드로 대성당에 둘 피에타 상像을 만들어보게."

미켈란젤로는 로마를 찾은 프랑스 추기경 장 빌레르 드 라그롤라Jean Bilheres de Lagraulas에게 일거리를 받았다. 미켈란젤로는 이탈리아 북부 카라라에서 최고급 대리석을 직접 채석했다. 그는 1498년부터 1년간 피에타 상을 조각했다. 입이 벌어질 속도였다.

1499년, 〈피에타〉 상이 모습을 드러냈다. 이탈리아어 '피에타 Pietà'는 '자비를 베푸소서'라는 뜻이다. 〈피에타〉는 성모 마리아가 죽은 예수를 안은 모습의 모든 작품을 의미한다. 미켈란젤로의 〈피에타〉는 그중 최고였다. 과거에 빚어진, 앞으로 빚어질 모든 피에타 중 단연 일등이었다. 로마가 들썩였다. 성모 마리아의 옷 주름, 예수의 머리카락 등 전부 다 진짜 같았다. "인간이 아니야. 팔이 셋 달린 괴물이 만들었어." 이런 소문에 모두 고개를 끄덕였다. 미켈란젤로는 이 작품 덕에 거장 반열에 섰다. 겨우 스물네 살 때였다.

한밤 중, 미켈란젤로는 〈피에타〉 상에 몰래 다가갔다. 일을 마치고 얼마 되지 않은 시기였다. 미켈란젤로는 성모 마리아가 두

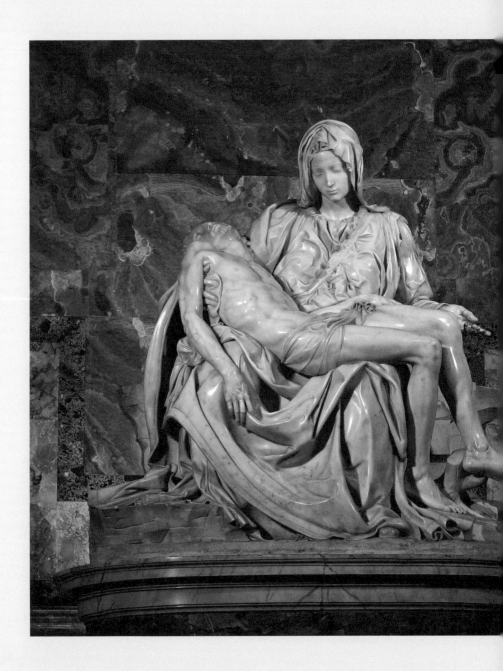

**미켈란젤로 부오나로티,
〈피에타〉 중 일부**
미켈란젤로가 자기 이름 새긴 곳을 확대

미켈란젤로 부오나로티, 〈피에타〉
1498~1499, 카라라 대리석, 195×174cm, 성 베드로 대성당

른 끝에 'MICHEL. AGELVS. BONAROTVS. FLORENT. FACIEBAT'(피렌체인 미켈란젤로 부오나로티가 제작)이라는 글을 새겨 넣었다. 괴물이 빚었다는 말에 이어 '도나텔로Donatello의 옛 작품이 솟아났다', '롬바르디아 출신 노인이 만들었다'는 식으로 소문이 소문을 낳자 더는 참을 수 없었던 것이다. 그런 뒤 미켈란젤로는 유유히 퇴장했다. 하늘에서 별이 쏟아졌다. 고요한 달빛은 취할 듯 황홀했다. 미켈란젤로는 걸음을 멈췄다. 오, 신은 이 아름다운 천지를 창조하시고도 이름 하나 남기지 않았구나. 나는 고작 하찮은 조각을 만들고 거만하게 이름을 새겼구나…. 미켈란젤로는 〈피에타〉 이후 다시는 작품에 서명을 남기지 않았다.

미켈란젤로는 곧 이어 또 다른 상을 빚었다. 1501년, 피렌체로 돌아온 미켈란젤로는 산타 마리아 델 피오레 대성당 위원회로부터 〈다비드〉 상 제작을 의뢰받았다. 물오른 미켈란젤로는 바로 도구를 쥐었다. 그는 한참 동안 대리석을 쳐다봤다. 어떤 모습의 다비드가 묻혀 있는지를 짚어봤다. "내가 그대를 꺼내주리다…." 미켈란젤로의 눈이 번뜩였다.

적군의 거인 장수 골리앗에게 돌팔매질하는 소년 영웅, 다비드. 다비드가 골리앗 앞에 섰다. 옆을 보는 자세로 서서 돌을 쥔 채 막 던지려는 모습이다. 1504년, 미켈란젤로는 3년 만에 이 아름다운 영웅을 빚었다. 그의 표현을 빌리자면 대리석에 파묻혀 있던 다비드를 세상에 꺼내줬다. 이번에는 피렌체가 들썩였다. 미술사가 조르조 바사리Giorgio Vasari는 "이 〈다비드〉 상을 본 사람이면 그 어떤 다른 조각가의 작품도 볼 필요가 없다"며 극찬했다.

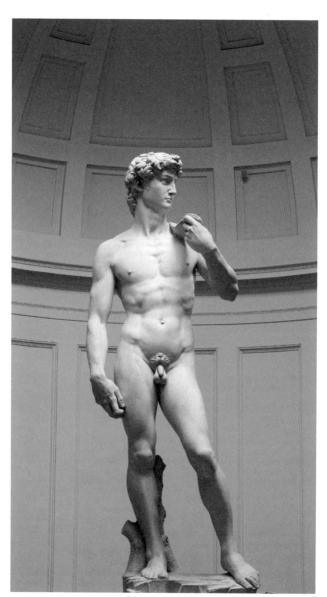

미켈란젤로 부오나로티, 〈데이비드〉 1504, 카라라 대리석, 434×199cm, 아카데미아 미술관

미켈란젤로는 무엇 하나 허투루 하지 않았다. 원래 〈다비드〉 상은 대성당 내 중앙 돔 천장 아래 끝 선에 올라갈 작품이었다. 그렇기에 미켈란젤로는 〈다비드〉 상 머리를 일부러 크게 만들었다. 맨 바닥에서 올려다보면 얼굴이 잘 안 보일 것을 염려해 큰 머리로 빚은 것이다. 그런가 하면, 〈다비드〉 상의 눈동자는 하트 모양과 비슷하다. 빛을 받으면 눈동자가 이글거리는 듯 연출되도록 한 것이다.

정적의 술수로 맡은 천장화

이제 미켈란젤로에게는 아폴로 신의 혼이 들어온 듯했다. 압도적 카리스마의 권력가였던 교황 율리우스 2세가 미켈란젤로에게 흥미를 보였다.

"당신 실력이 그렇게 좋아? 이번에는 시스티나 성당 천장화를 그려보게."

부탁이 아니었다. 명령이었다. 조각 말고 그림? 게다가 천장화? 미켈란젤로는 교황의 말을 잘못 들은 줄 알았다. 미켈란젤로는 자신을 천생 조각가로 칭했다. 화가라는 말을 들으면 발끈할 정도였다. 그렇기에 천장화에 별 관심이 없었다. 제작 기법을 잘 모를 만큼 경험도 없었다. 위기였다. 교황 뜻을 꺾을 수도, 대충 때울 수도 없었다. 그랬다간 죽을지도 몰랐다. 교황의 별명은 '전쟁광', '공포의 교황'이었다. 충분히 그럴 수 있었다.

대체 어떤 자식이 교황을 구워삶았을까. 딱 한 명 짚이는 자

미켈란젤로 부오나로티, 〈시스티나 천장화〉 중 '예언자 즈카르야'
율리우스 2세를 모델로 한 예언자 즈카르야와 아기 천사들이 있는 장면.
아기 천사 중 하나가 검지를 말고 있다.

가 있었다. 건축가 도나토 브라만테Donato Bramante였다. 둘은 정적
政敵이었다. '조각가인 미켈란젤로가 천장화를 그리면 대망신이겠
지…?' 이런 계산에서 브라만테가 교황을 부추겼다는 설이 있다.

우여곡절이 이어진 끝에 1512년 천장화가 모습을 보인 그날,
미켈란젤로는 12과업을 끝낸 헤라클레스 같았다. 모두가 미켈란
젤로가 행한 그간의 돌발 행동을 잊었다. 그는 영웅 대접을 받았
다. 미켈란젤로는 그런 환호 속에서 남몰래 웃었다. 그는 천장화
의 한쪽을 흘깃 쳐다봤다. 교황 얼굴을 본뜬 예언자 즈카르야가
그려져 있었다. 미켈란젤로는 즈카르야 뒤에 천사를 둘 그렸다.
그중 한 천사는 검지를 말고 있다. 이는 그 시절 손가락 욕이었다
고 한다. 누구에게 하는 욕인지는 쉽게 짐작할 수 있다. 한편 전쟁
광 교황은 이 불세출의 작품을 두고두고 즐기지 못했다. 교황은
천장화가 공개된 뒤 4개월 후 영영 눈을 감았다.

"뒷골목 그림"이라는 모욕

신은 미켈란젤로를 아직도 놓아줄 생각이 없었다. 1533년, 미켈란젤로는 클레멘스 7세Clemens VII 교황에게 시스티나 성당 벽화 작업을 의뢰받았다. 당시 교황은 로마 황제 카를 5세Charles V에게 적개심을 갖고 있었다. 그가 고용한 란츠크네히트 용병단이 로마를 약탈한 일 때문이었다. 정확히는 독일 지역에 기반을 둔 신성로마제국 황제였지만, 명색이 로마 황제가 거느린 군대가 로마를 불바다로 만든 일이었다. 교황은 '끝내 진짜 의인은 거둬들여지고, 가짜 의인은 내쫓길 것'이라는 주제의 벽화를 그려주길 바랐다. 미켈란젤로는 순순히 수락했다. 그 또한 로마 대약탈을 못마땅하게 본 것이었다. 작업은 6년이 넘게 걸렸다. 미켈란젤로는 그 사이 폭삭 늙었다. 어느새 60대를 훌쩍 넘겼다.

미켈란젤로는 이 벽화에 391명의 누드 인물상을 그렸다. 예수가 심판자로서 한가운데 등장한다. 예수 곁에는 성모 마리아가 앉아 있다. 두 사람 주위에는 성자들이 모여 있다. 그 주변에 있는 '진짜 의인'들은 천상으로 올라가고, '가짜 의인'들은 지옥으로 떨어진다. 특히 최후의 심판 끝에 지옥으로 가는 이들은 저마다 모습으로 두려움을 내보인다. 로마 황제 이름을 내걸고 로마를 약탈한 놈들은 지옥에나 가라. 미켈란젤로가 벽화 〈최후의 심판〉을 통해 하고 싶은 말이었다.

이번에도 우여곡절은 있었다. 나체화를 그리던 미켈란젤로는 갖은 조롱을 받았다. 급기야 교황의 의전담당관 비아조 다 체세

미켈란젤로 부오나로티, 〈최후의 심판〉
1536~1541, 프레스코, 13.7×12m, 시스티나 성당

나Biagio da Cesena 추기경은 "뒷골목에서나 어울릴 누드화"라고 대놓고 비난했다. 미켈란젤로는 그 말을 잊지 않았다. 미켈란젤로는 체세나 추기경을 그림에 담았다. 지옥의 수문장 미누스로 표현해 모욕을 줬다.

"너무 심한 행동 아닙니까!"

체세나 추기경이 교황 바오로 3세Paulus Ⅲ에게 탄원했다.

"추기경님이 연옥에만 계셨어도 어떻게 했을 텐데, 지옥에 계셔서 어쩔 도리가 없네요."

내심 미켈란젤로의 배짱이 마음에 든 교황은 이런 말만 되풀이할 뿐이었다.

"심판의 날에 저의 죄를 묻지 말아주소서."

교황은 벽화를 본 첫날, 바닥에 앉아 두 손을 모았다고 한다. 이 그림은 그 시절 파격적 누드화였다. 그럼에도 신성한 작품으로 인정받았다. 이례적인 일이었다. 이 그림은 1564년에서야 검열을 받는다. 그때 미켈란젤로의 제자 다니엘레 다 볼테라Daniele da Voltera가 그림 속 인물에 옷을 그려 입혔다.

조각, 그림, 건축까지 아우른 천재

1546년, 미켈란젤로는 일흔 살이었다. 신은 늙은 예술가를 또 찾았다. 이번에는 조각도, 회화도 아닌 건축이었다. 클레멘스 7세에 이어 직에 오른 바오로 3세 교황은 미켈란젤로가 성 베드

로 대성당의 건축을 도맡길 바랐다. 미켈란젤로는 마지못해 알겠다고 했다. 그가 봐도 자기 말고는 이 일을 할 사람이 없었다. 실력 있다는 장인들은 이미 이 세상 사람이 아니었다. 미켈란젤로는 브라만테부터 라파엘로 산치오^{Raffaello Sanzio} 등 그간 거쳐간 모든 책임자의 서류를 살펴봤다. 브라만테가 지독히도 미웠지만, 이 인간의 초안이 가장 뛰어남을 인정했다. 이를 바탕으로 삼았다. 짧은 동선, 깔끔한 기둥 구조, 돔이 잘 보이는 배치 등 각 책임자가 가장 잘한 구상만 쏙쏙 빼내 새로운 설계안을 만들었다. 여러 건축가를 거치며 변질되었던 설계안은 미켈란젤로 손에서 다시 간결해졌다. 그의 마지막 '봉사'였다.

1564년, 신은 이제야 미켈란젤로를 놓아주었다. 이쯤 미켈란젤로는 지인들에게 자신의 죽음이 다가오고 있음을 예견했다고 한다. 그러면 이제 좀 쉬라는 말에는 그는 "안코라 임파로^{Ancora Imparo}('나는 아직도 배우고 있어'라는 뜻의 이탈리아어)"라는 말로 응수했다. 그해 2월, 미켈란젤로는 사망했다. 그가 총책임을 맡았던 대성당의 완공을 보지 못한 채 세상을 떠났다. 독신으로 여든아홉 살 생일을 앞둔 시기였다.

"영혼은 신에게, 육신은 대지로 보내고⋯. 나는 그리운 피렌체로 죽어서나마 돌아가고 싶네."

미켈란젤로가 힘겹게 남긴 유언이었다. 그즈음 장대비가 내렸다. 누군가는 미켈란젤로의 영혼이 그 빗속으로 흐릿하게 걸어가는 걸 봤다며 슬퍼했다. 로마에 묻힌 미켈란젤로의 시신은 곧 고향 피렌체로 옮겨졌다. 미켈란젤로의 묘비에는 다음과 같은 글이

새겨졌다.

"아무것도 보지 않고, 아무것도 듣지 않는 것만이, 진실로 내가 원하는 것이라오. 그러니 제발 깨우지 말아다오. 목소리를 낮춰다오."

이제야말로 더는 내 잠을 방해하지 말라…. 눈부신 재능 탓에 평생 과업에 시달렸던 그의 마지막 부탁이었다.

미켈란젤로 부오나로티
Michelangelo Buonarroti

출생-사망	1475.3.6.~1564.2.18.
국적	이탈리아
주요 작품	〈피에타〉, 〈다비드〉, 〈시스티나 성당 천장화〉, 〈최후의 심판〉 등

"천재가 어떤 인물인지 모르는 자는 미켈란젤로를 보라."

노벨 문학상 수상자인 로맹 롤랑Romain Rolland은 그의 미켈란젤로 부오나로티의 평전에서 이런 문장을 썼다. 그만큼 미켈란젤로는 화가 겸 조각가, 건축가로 예술의 모든 영역에서 뛰어난 업적을 남겼다. 그는 율리우스 2세를 시작으로 당시 최고 권력이었던 교황이 여섯 차례 바뀌는 동안 실력만으로 늘 중요 작업을 맡았다. 그렇게 혹사를 하고도 아흔 살 가까이 장수한 이유로는 금욕적 생활, 예술에 대한 순수한 사랑과 열정 등이 꼽힌다. "천재란 영원한 인내를 의미한다"는 미켈란젤로의 말처럼, 천재로서 그의 삶은 끝없는 인내와 견딤의 연속이었다. 그래서 그는 이런 말도 했다. "내가 얼마나 열심히 했는지 안다면, 나는 전혀 멋져 보이지 않을 것이다."

천재와 천재의 맞대결

레오나르도 다빈치Leonardo da Vinci와 미켈란젤로, 르네상스의 두 거장이 세기의 대결을 펼칠 뻔한 적이 있다. 1504년, 피렌체 정부는 두 사람을 불러 작품을 하나씩 의뢰했다. 레오나르도는 〈앙기아리의 전투〉, 미켈란젤로는 〈카시나의 전투〉를 담당했다. 당시 레오나르도는 쉰을 넘긴 나이였다. 미켈란젤로는 아직 20대 청년이었다. 두 천재가 각각 노련함과 패기를 앞세워 대결을 벌일 참이었다. 이는 당시에도 화제였다. 부담이 컸던 탓일까. 두 사람 다 중도에 작업을 포기한다. 두 거장의 완성작은 아쉽게도 남아 있지 않다.

ARTEMISIA
GENTILESCHI

여성의 몸으로 무엇을
할 수 있는지 보여드리죠

아르테미시아 젠틸레스키

"거짓말이 아니야!"

1612년 로마 법정. 아르테미시아 젠틸레스키Artemisia Gentileschi가 소리쳤다.

"나를 죽여!"

비명도 내질렀다. 젠틸레스키의 손가락을 짓누르는 고문기계가 더 조여졌다.

"자네, 뼈가 곧 부러질거야." 재판관이 경고했다.

"그런데도 말을 번복하지 않겠다는 거야?"

"네." 젠틸레스키는 바로 받아쳤다.

"저를 범한 그놈을 때려잡지 못한 게 아쉬울 뿐입니다."

퉤, 그녀는 침을 내뱉었다.

'그놈'에게 순결을 짓밟히다

젠틸레스키가 말한 그놈은 그녀의 미술 교사 아고스티노 타시 Agostino Tassi였다. 타시는 열일곱 살 소녀 젠틸레스키를 가르치던 중 민낯을 드러냈다. 젠틸레스키에게 점점 더 가깝게 붙었다. 몸에 슬쩍 손을 댔다. 끝내 미쳐서는 그녀를 끌고 가 순결을 짓밟았다. 그게 9개월 전 일이었다. 그날 타시의 악행은 시작에 불과했다. 고삐가 풀린 그는 젠틸레스키에게 수없이 많은 성폭행을 저질렀다. 젠틸레스키는 참고 또 참았다. 내 명예를 지키려면 이 사람과 결혼할 수밖에 없겠다…. 그녀는 체념했다. 이런 생각밖에 할 수 없는 시대였다. 하지만 타시는 악랄했다.

"결혼? 너처럼 걸걸한 애랑? 미쳤구나."

그렇다면 젠틸레스키도 더는 타시를 봐줄 수 없었다. 그녀는 아버지 오라치오 Orazio에게 그간 상황을 폭로했다. 그녀가 직접 고소할 수는 없었다. 당시 여성은 법적으로 아버지 내지 남편의 소유물 취급을 받았다. 그래서 오라치오가 딸 대신 고소했다.

사실, 이 파렴치한을 젠틸레스키에게 소개한 사람이 오라치오였다. 사연은 이랬다. 오라치오는 아내가 죽고 난 후부터 열두 살짜리 딸의 교육을 혼자 책임졌다. 오라치오는 투박했다. 술을 좋아하고, 말과 행동도 거칠었다. 그러나 오라치오에게 편견은 없었다. 오라치오는 어린 딸의 그림에서 재능을 봤다. 자신 또한 유명 화가였던 오라치오는 곧장 딸에게 미술을 가르쳤다. 딸에게 바로크 거장 카라바조 Michelangelo da Caravaggio의 기법을 전수했다.

아르테미시아 젠틸레스키, 〈수산나와 두 장로〉 1610, 캔버스에 유채, 170×119cm, 바이젠슈타인 성

"내 딸과 견줄 수 있는 화가? 당장 찾아봐도 많지 않을걸!"

오라치오는 취하면 킬킬대며 딸 자랑을 했다.

오라치오 말이 맞았다. 젠틸레스키의 소질은 오라치오의 노련함을 능가했다. 어린 젠틸레스키는 〈수산나와 두 장로〉를 그렸다. 그림에는 성경 《다니엘서》에 등장하는 두 장로와 수산나가 있다. 두 노인은 목욕하는 수산나를 범하려고 한다. 그녀는 저항하지만, 외려 술수에 휘말려 곤경에 처한다. 때마침 예언자 다니엘이 등장해 그녀를 구한 후 음흉한 장로들에게 벌을 준다는 내용이다. 옛 화가 대부분은 수산나를 아름다운 얼굴, 풍만한 몸매로 표현했다. 젠틸레스키는 다르게 그렸다. 수산나를 평범한 인간으로 표현했다. 야시시한 성적 대상으로 만들기를 거부했다. 발상이 너무 파격적이어서 '오라치오가 몰래 그려줬다'는 소문까지 돌 정도였다.

'내 딸이라지만 장난 아닌데?' 오라치오는 딸에게 전문 교사를 붙이기로 했다. 당시 여성은 미술학교에 갈 수 없었다. 그래서 과외라는 샛길을 찾은 것이다. 타시라면 괜찮다고 생각했다. 타시는 당대 최고의 화가였다. 음흉하다는 평이 있었지만, 실력만은 부정할 수 없었다. 그 무렵 오라치오는 몰랐다. 자기 딸이 타시로 인해 실제 '수산나의 처지'에 놓이게 될 줄은. 이제 지난한 재판의 시간이었다.

법정은 기울어진 운동장

"젠틸레스키. 타시와 만나기 전 다른 남자와 관계를 맺은 적 있는가?"

"없어요."

"정말로…?"

"없어요. 없다고요! 재판관님. 이 고발 건과 그 질문은 무슨 상관이지요?" 젠틸레스키가 목소리를 곤두세웠다.

"자네에게 그런 경험이 있다면…. 타시의 혐의는 가벼워질 수밖에 없어."

"어떤 논리로요?"

"당신이 타시 앞에서 헤프게 움직였을 가능성이 크다는 뜻이야."

"그게 무슨 말이에요!" 그녀가 책상을 쾅 쳤다.

"타시가 저를 침대에 집어던졌어요. 저는 어떻게 할 수 없었…"

"재판관님!" 이번에는 타시의 변호인이 소리쳤다.

"저 여자는 거짓으로 법정을 모욕하고 있습니다."

타시의 변호인은 태연했다.

"거짓을 깰 증인이 있습니다."

변호인 옆에 앉은 타시가 실실 웃기 시작했다. 법정이 술렁였다.

"증인, 이름이?"

"코시모 쿠오리입니다." 증인석에 선 남자가 눈치를 봤다.

"하는 일은?"

"종종 두 사람의 작업실을 지나쳤습니다. 여자친구가 그 위층

에 살고 있어서요."

"증언해보게." 쿠오리는 입을 떼기 전 타시를 슬쩍 봤다.

"그러니까 말입죠. 제가 두 사람이 붙어 있는 걸 몇 번 봤는데요. 저 여자 눈에서 꿀이 떨어졌습니다. 어찌나 헤프게 보이던지…." 쿠오리가 젠틸레스키를 가리켰다.

"그리고?"

"저 여자가 타시에게 줄 연애 편지를 쓰고 있는 것도 봤습죠."

쿠오리, 저 비열한 인간…. 젠틸레스키는 어이가 없었다. 그녀는 글을 배우지 못했다. 당연히 편지도 쓸 수 없었다.

"재판관님. 저는 글을 쓸 줄 모릅니다."

"마지막 경고야. 조용히 하라고!"

저 생쥐 같은 녀석이 타시와 거래를 한 게 분명해. 젠틸레스키는 이를 바득바득 갈았다.

그 어떤 고문도 두렵지 않아

젠틸레스키는 코너로 내몰렸다. 이번에는 투치아가 증언석에 섰다. 그녀는 쿠오리의 여자친구였다.

"투치아." 젠틸레스키가 허공에 말하듯 부탁했다.

"제발. 우린 친구잖아."

투치아는 젠틸레스키를 슥 보곤 재판관을 향해 고개를 숙였다.

"저는 젠틸레스키 집의 세입자입니다. 그녀를 1년간 지켜봤어

요. 저 여자는 남자 관계가 너무 복잡해요. 늘 다른 남자를 데려왔어요." 외운 듯한 문구였다.

"타시가 누명을 쓴 거야?"

법정이 소란스러웠다. 타시와 타시의 변호인은 주먹을 꽉 쥐었다. 승기를 잡은 듯했다.

"재판관님." 이때 젠틸레스키가 입을 뗐다.

"이번 일이 무효라는 점을 인정할 참인가."

재판관이 서류를 획획 넘겼다.

"저는 이곳에 편견만 있을 뿐, 정의가 없다는 걸 압니다."

젠틸레스키의 표정은 결연했다.

"진실을 말한 사람은 저뿐입니다. 이를 증명하기 위해…."

젠틸레스키는 심호흡을 했다.

"어떤 절차도 피하지 않겠습니다."

"고문을 받겠다고? 적당히 하게!" 재판관이 성을 냈다.

"그 지독한 고문을 받고서도 말을 안 바꾸면 분위기는 달라질 수 있겠지. 하지만 끝까지 버틴 이가 손에 꼽을 수준이야. 불구가 될 수도, 재수가 없으면 정말 죽을 수도 있어." 재판관이 경고했다.

"그럼 죽지요, 뭐."

젠틸레스키의 답이었다.

다시 열린 재판에서 젠틸레스키는 결연한 표정을 지었다. 기름 칠 된 특수 기계가 반짝였다.

"엄지를 여기 대쇼." 의자에 앉은 그녀는 기술자 말을 따랐다.

장치가 손가락을 짓눌렀다.

"젠틸레스키. 여태 한 말 중에 거짓말이 있지?"

"없어요."

"더 조여." 그녀는 참을 수 없는 고통을 느꼈다. 숨을 헐떡였다. 시간이 흘렀다. 똑같은 질문과 답변이 이어졌다. 타시는 이 장면을 여유롭게 지켜봤다.

"나는 거짓말쟁이입니다, 한마디면 다 끝나."

"내 말이 진실이야!" 젠틸레스키는 재차 침을 내뱉었다. 이제 틀림없이 뼈가 부러지겠다고 생각한 때… 한 직원이 다급하게 법정으로 들어왔다. 재판관에게 종이 뭉치를 건넸다.

"젠틸레스키에 대한 부인과婦人科 검사 내용인데, 타시 측 증언과는 다른 결과가…."

그제야 타시가 얼굴을 씰룩였다.

애초 그녀가 이길 수밖에 없는 재판이었다. 그럼에도 타시의 모략, 재판관의 편견 탓에 7개월을 끈 것이었다. 승자는 젠틸레스키였다. 부인과 검사에서 '헤픈 여자'라는 게 증명되지 않은 점이 근거였다. 이는 가장 객관적인 자료였다. 아울러 젠틸레스키의 태도도 결정적이었다. 뼈를 짓이기는 고통에도 뜻을 굽히지 않자 법정 분위기가 또 달라졌다. 면밀한 조사가 이뤄졌다. 타시의 혐의는 확실했다. 가짜 증인을 끌어들여 짜고친 일도 들통났다. 타시는 징역형을 받았다.

젠틸레스키는 풀려났다. 그러나 사회는 잔혹했다. 젠틸레스키의 평판은 처참했다. 재판 결과가 어떻든, 그녀는 온 동네에 난잡

한 여성으로 낙인 찍혔다. 오라치오는 딸에게 떠나기를 권유했다. 오라치오는 예술의 땅 피렌체 공국을 제안했다. 그녀는 짐을 쌌다. 도망치듯 떠날 수밖에 없었다.

파렴치 성폭행범을 박제시킨 '영원한 복수'

젠틸레스키는 야반도주하듯 달려 피렌체로 왔다. 그녀는 아버지가 알려준 화가 피에란토니오 스티아테시Pierantonio Stiattesi와 결혼한 후 정착했다. 남편과의 사이에선 4남 1녀를 뒀다. 젠틸레스키는 매 순간 타시의 비열한 표정을 잊으려고 애썼다. 빠르게 가정을 꾸리고, 삶의 즐거움도 열심히 찾아다녔다. 당시 여성으로는 흔치 않게 남편을 집에 두고 여행도 많이 갔다. 하지만 그녀는 끝내 타시를 잊지 못했다.

"네가 진 거야." 울고 있는 젠틸레스키에게 타시가 다가왔다. 비열한 얼굴을 쑥 내밀었다.

"너를 끝까지 괴롭혀줄게." 타시가 속삭였다.

"죽어!" 젠틸레스키는 비명을 지르며 꿈에서 깼다.

"여보, 또 그 꿈이야?" 남편 스티아테시가 웅얼댔다. 젠틸레스키는 한참을 뒤척였다. 결국 작업실로 내려왔다. 붓을 쥐었다. 그림을 그렸다. 붉은색 물감을 거침없이 찍어 발랐다. 그사이 달이 지고 해가 떴다.

"또 그 장면을 그려?"

잠에서 깬 남편이 뒷머리를 긁적이며 내려왔다.

"맞아. 영원한 복수를 위해서."

젠틸레스키는 혼잣말을 하는 듯 목소리를 깔았다.

그럼에도 타시는 끈질겼다. 잊을 틈도 없이 꿈속에서 졸졸 따라왔다. 젠틸레스키는 그 악몽에 시달릴 때마다 이처럼 작업실로 내려왔다. 타시의 목을 쥔 그림, 그놈 목을 베는 그림, 그 자식의 피가 사방에 튀는 그림을 그리고 또 그렸다.

소문은 빨랐다. 젠틸레스키는 이제 피렌체에서도 유명인이었다. 당시 메디치 가문이 피렌체를 통치했다. 예술가 후원에 진심이었던 메디치 가문은 그림만 잘 그리면 남자든 여자든, 왕족이든 죄수든 상관하지 않았다. 기구한 사연의 여인, 그런데 그림 실력은 기가 막힌다…? 그녀는 관심 대상에 올랐다. 1615년, 젠틸레스키는 그런 메디치 가문 덕에 또 화제의 중심에 섰다. 당시 피렌체의 실세, 코시모 메디치 2세Cosimo II de' Medici 가 젠틸레스키의 화실에 찾아왔다. 갈릴레오 갈릴레이Galileo Galilei 등 지식인도 동행했다. 최고 권력가가 타지 화가, 그것도 소문이 좋지만은 않은 여성 화가 작업실에 행차한 건 이례적이었다.

메디치 2세는 작업실 벽에 걸린 그림을 보곤 만족스럽게 웃었다.

"여기에 그려진 남자는 타시인가? 여자는 당신이고? 나도 재판 이야기는 알고 있소."

메디치 2세가 젠틸레스키에게 물었다.

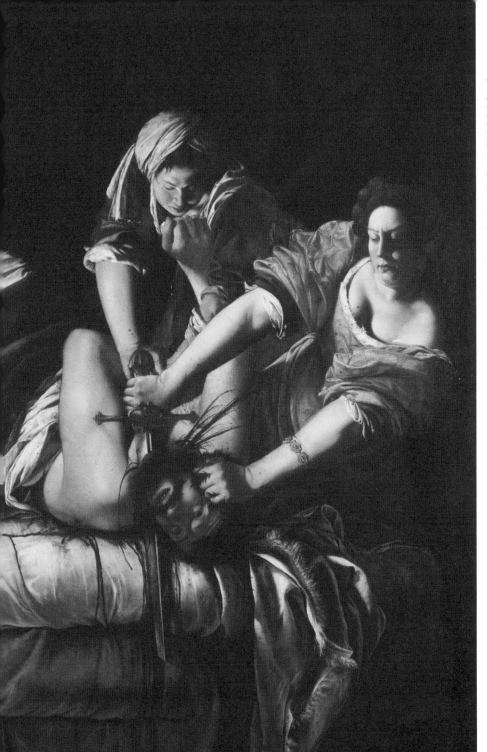

아르테미시아 젠틸레스키, 〈홀로페르네스의 목을 베는 유디트〉 1614~1620, 캔버스에 유채, 199×162.5cm, 나폴리, 카포디몬테 미술관

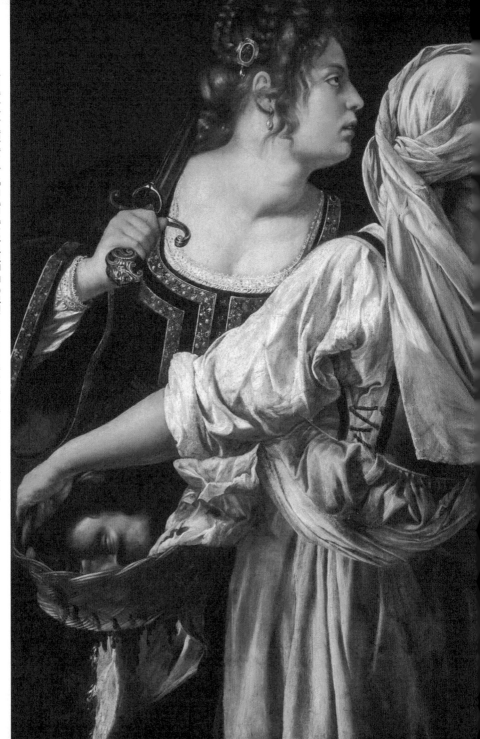

아르테미시아 젠틸레스키, 〈홀로페르네스의 머리를 든 유디트〉 1618~1619, 캔버스에 유채, 114×93.5cm, 피티 궁전

"맞습니다." 젠틸레스키가 고개를 끄덕였다.

"이것 보시오. 아버지 오라치오보다 실력이 낮지 않소?" 메디치 2세는 최고의 지식인들 앞에서 찬사를 보냈다.

"종종 그림 주문을 해도 되오?" 메디치 2세가 물었다.

"고매하신 후원자님. 제가 여성의 몸으로 무엇을 이뤄낼 수 있는지를 보여드리지요."

젠틸레스키의 이 말은 그녀의 가장 유명한 어록으로 남게 된다.

홀로페르네스의 목을 베는 심정으로

메디치 2세가 탄복한 젠틸레스키의 그림은 〈홀로페르네스의 목을 베는 유디트〉다. 젠틸레스키가 악몽만 꾸면 그린 소재였다. 《유딧서》에 등장하는 유디트는 남편을 잃은 이스라엘 출신의 젊은 과부였다. 당시 아시리아제국은 장군 홀로페르네스를 앞세워 이스라엘을 쳤다. 이 혈기왕성한 장군은 승기를 잡자 축제를 열었다. 그날, 스파이를 자처한 유디트가 거짓 투항해 연회장에 들어섰다. 홀로페르네스는 유디트에 홀딱 반했다. 그녀를 침실로 데려왔다. 술독에 푹 빠진 홀로페르네스는 곯아떨어졌다. 유디트는 그제서야 눈을 반짝였다. 숨어들어온 하녀와 함께 홀로페르네스의 목을 베어버렸다. 대장을 허무하게 잃은 군은 전의가 꺾인 채 도망치고 만다.

젠틸레스키는 타시의 목을 베는 심정으로 붓질을 했다. 절규하는 타시의 머리통을 들고 있는 마음으로 색칠했다. 젠틸레스키가

유디트를 소재로 둔 작품은 최소 6점이다. 젠틸레스키가 그린 유디트는 근육질의 여성이다. 힘 좋은 대장장이마냥 두 팔을 힘껏 걷어올렸다. 왼손으로 홀로페르네스의 머리를 쥐어뜯듯 잡고 있다. 오른손에 쥔 칼을 깊숙하게 찔러넣고 있다. 홀로페르네스는 무력하게 죽어간다. 젠틸레스키는 유디트의 심정으로 타시를 죽이고 또 죽였다. "그렇게 세 보이는 유디트는 처음 봤어. 여태 화가들은 유디트를 가녀린 팜 파탈로 그리기 바빴으니…" 당시 그녀 그림을 본 한 지식인은 그의 친구에게 작품을 이렇게 소개했다.

시저의 용기를 가진 여성

메디치 2세의 후원을 받은 젠틸레스키는 거의 평생을 잘 나가는 화가로 살았다. 젠틸레스키는 당시 명성 높은 예술가 길드인 '아카데미아 델 디세뇨Accademia del Disegno'의 첫 여성 회원으로 가입했다.

"당신은 시저의 용기를 가진 한 여성의 영혼을 볼 수 있을 겁니다."

자신감에 찬 젠틸레스키는 그림 주문이 들어오면 이런 글이 담긴 답장을 썼다.

젠틸레스키는 로마, 나폴리 등을 돌다가 1638년에 영국 런던 땅을 밟았다. 이쯤 젠틸레스키는 자화상 한 점을 그렸다. 다부진 체격의 여성이 굵은 팔뚝을 들어 붓질을 하고 있다. 당당한 표정에서는 전사의 패기마저 느껴진다. 제목은 〈회화의 알레고리로

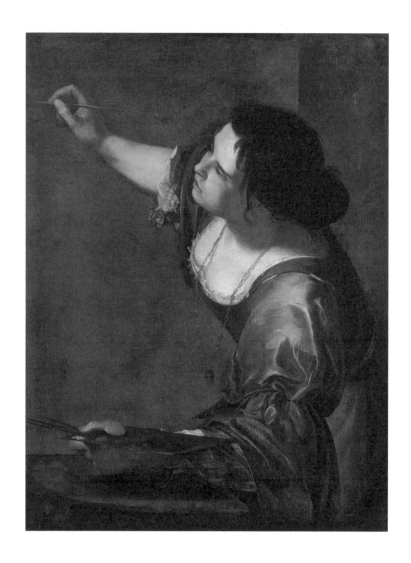

아르테미시아 젠틸레스키, 〈회화의 알레고리로서의 자화상〉

1638~1639, 캔버스에 유채, 98.6×75.2cm
로열컬렉션

서의 자화상〉이었다. 1642년, 젠틸레스키는 나폴리로 돌아갔다. 그녀는 그 도시에서 생을 마쳤다. 사망 시점은 1656년 전후로 추정된다.

젠틸레스키의 붓 끝에선 늘 목이 두껍고 어깨가 넓은 여자가 등장했다. 훗날 평론가 로베르토 롱기Roberto Longhi는 그녀가 그린 유디트를 놓고 "누가 이처럼 잔혹한 여인을 묘사할 수 있는가. 두 방울 물감만으로 폭력에 얼룩진 피와 불꽃의 열기를 깨닫게 할 수 있는 건 그녀 스스로가 칼자루를 쥐었기 때문"이라고 평가한다. 젠틸레스키는 카라바조의 진짜 후계자라는, 파란만장한 삶에서나, 다부진 성격에서나 가장 어울리는 수식어도 얻는다. 그녀를 평생 괴롭게 한 타시는 어떤가. '성폭행범' 수식어가 지금도 따라붙는다. '영원한 복수'에 제대로 당하고 만 것이다.

아르테미시아 젠틸레스키
Artemisia Gentileschi

출생-사망　1593.7.8.~1656(추정)
국적　이탈리아
주요 작품　〈수산나와 두 장로〉, 〈홀로페르네스의 목을 베는 유디트〉 등

아르테미시아 젠틸레스키는 종교화와 역사화를 그린 최초의 여성 화가로 꼽힌다. 당대 가장 진취적이고 성공적인 여성 화가였다는 평도 받는다. 당시 여성이 붓으로 생계를 유지하기는 쉽지 않았다. 여성 화가는 초상화나 꽃 정물화만 그리기를 강요 받았다. 화가들의 모임에도 낄 수 없었고, 후원자를 구하기도 힘들었다. 젠틸레스키는 기세와 실력으로 유리천장을 깼다. 나아가 보란 듯 전체 작품 중 94퍼센트에 여성을 등장시켰다. 그의 그림 속 여성은 남성과 늘 동등한 위치였다. 젠틸레스키의 이름은 그녀가 죽은 후 오랫동안 묻혀 있었다. 19세기 여권 신장 운동이 이어지면서 그녀도 다시 주목 받았다.

'절친' 갈릴레이
천재와 천재는 통하는 것일까. 코시모 메디치 2세가 젠틸레스키의 화실을 찾았을 때 함께 온 갈릴레오 갈릴레이 또한 그녀의 그림에 감명을 받은 듯하다. 젠틸레스키와 갈릴레이는 곧 절친이 됐다는 설이 있다. 한번은 젠틸레스키가 메디치 가문의 주문을 받고 그린 그림이 "지나치게 사실적이다!"라며 대금을 못 받은 적이 있었는데, 이 때 갈릴레이가 중재를 해 겨우 돈을 받았다는 말도 있다.

PAUL
GAUGUIN

악마적 재능과 악마 사이

⋮

폴 고갱

1897년 4월 30일

나는 수평선을 보며 꺽꺽 울었다. 습진투성이 몸을 벅벅 긁었다. 팔다리에 핏방울이 가득 맺혔다. 딸 알린Aline은 나를 쏙 빼닮은 아이였다. 그런 알린이 죽었다는 편지를 받을 줄은 몰랐다. 나는 주위를 둘러봤다. 가족도, 친구도 없었다. 그런데 이제는 내 분신처럼 여긴 알린조차 세상에서 사라졌다. 바깥세상과 가로막힌 외딴섬까지 쫓아온 건 빚뿐이었다. 지쳤다. 나는 오랫동안 고통 속에 있었다. 내게는 한순간의 쉼도 주지 않으려는 적들이 있는 게 분명했다. 결심했다. 생애 마지막 그림을 남기고 미련 없이 죽기로 했다.

그날부터 꼬박 열흘간 그림을 그렸다. 나조차 내가 뭘 그리는지 몰랐다. 배도 고프지 않고, 졸리지도 않았다. 고열이 온몸을 감

쌀 때쯤 겨우 다 그렸다. 그렇게 이승에서 할 일을 끝마쳤다. 나는 작업실 문을 걷어차고 밖으로 나왔다. 홀린 사람처럼 산을 탔다. 꼭대기에 섰다. 주머니에서 약통을 꺼냈다. 뚜껑을 열고 입에 탈탈 털어넣었다. 눈이 감겼다. 의식이 흐려졌다. 그래도 평생의 내 결정을 후회하지 않아. 누추하고 아팠어도, 절대 후회하지 않아.

1883년

솔직히 쓰겠다. 프랑스 파리에서 터진 금융 위기를 보며 나는 남몰래 웃었다. 주식중개인이라는 직업은 잃었지만, 그 덕에 나는 자유로워졌다. 드디어 마음껏 그림을 그릴 수 있다! 일에 치이다가 주말에만 깔짝대는 '일요화가'와는 안녕이었다.

"꼭 그래야겠어요?"

퇴직금을 털어 화구를 잔뜩 사들이자 아내가 말했다.

"그렇소." 나는 퉁명스럽게 고개를 끄덕였다.

"난 그림을 그려야겠소. 그리지 않고서는 못 배기겠단 말이오."

내 목소리에서 평소와 다른 여운을 느낀 아내가 흠칫 놀랐다.

"저는요? 우리 아들, 딸은…?"

아내가 물었다. 나는 아무 말도 하지 않았다.

"책임질 수 없어요?"

아내가 절망 어린 목소리로 속삭였다. 그게 전부였다. 나는 그렇게 죄를 지었다. 내가 믿는 큰 뜻을 위해서였다.

내가 갑자기 미술에 헛바람이 든 건 아니었다. 나는 오래전부터 화가를 꿈꿔왔다. 어머니의 단짝 친구이자 나의 법정 후견인 아로사Gustave Arosa를 통해 마네Edouard Manet, 모네Oscar-Claude Monet, 피사로Camille Pissarro 등의 그림을 본 후부터 줄곧 화혼畵魂을 품어왔다. 특히 폴 세잔Paul Cézanne! 이 자의 그림은 짜릿했다. 나는 평생을 숨죽여 살다가 금융 위기로 겨우 기회를 잡은 것이었다.

1886년

빌어먹을 조르주 쇠라Georges Seurat! 빤질빤질한 그 녀석에게 이번 인상주의 전시에 온 사람들의 이목이 다 쏠렸다. 어딜 가도 그 자식이 점을 마구 찍어 그린 〈그랑드자트 섬의 일요일 오후〉이야기만 했다. 내가 볼 땐 그저 저주받은 점일 뿐이었다. 내 야심작은 철저하게 묻혔다.

나는 지금 허름한 여관방에서 글을 쓰고 있다. 내게 질린 아내와 아이들이 내 곁을 떠난 후부터 줄곧 혼자였다. 호주머니를 뒤적였다. 동전 하나 잡히질 않는다. 동료 화가에게 도움을 요청할까. 그들을 동료라고 할 수 있을까. 그들이 나를 대고 페루인 피가 섞인 혼혈이라고 뒷말을 하고 다니는 것을 안다. 돈을 빌리기엔 자존심이 허락하지 않는다. 누이가 있는 파나마에 가야겠다. 새로운 곳에서 돈을 벌어야겠다. 남은 시간에는 파리에서 볼 수 없는 이국적 풍경을 그릴 수 있을 것이다.

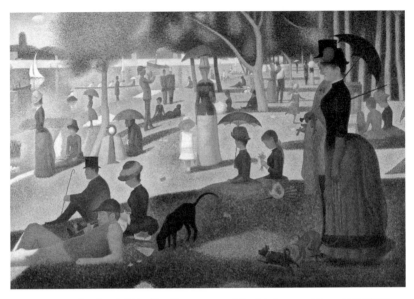

조르주 쇠라, 〈그랑드자트 섬의 일요일 오후〉 1884~1886, 캔버스에 유채, 207.5×308.1cm, 시카고 미술관

1888년 12월 26일

나는 도망치고 있다. 빈센트 반 고흐Vincent van Gogh로부터. 나는 2개월 전, 프랑스 남부 아를에 있는 빈센트의 '노란 집'에 짐을 내려놨다. 빈센트가 예뻐서 온 건 아니었다.

"당신 작품을 한 달에 하나씩은 살게요. 우리 형과 같이 있어 줘요."

빈센트의 동생이자 능력 있는 화상, 테오Theo와의 거래일 뿐이었다. 야심차게 간 파나마에서 말라리아만 얻고 온 내 입장에선

그나마 수월히 돈을 벌 기회이기도 했다. 나와 빈센트는 이곳에서 함께 작업했다. 하지만 우리는 너무 안 맞았다. 나는 빈센트에게 그 빌어먹을 임파스토impasto(유화에서 물감을 겹쳐 두껍게 칠하는 기법)를 때려치우라고 했다. 어수선한 게 딱 질색이라고 충고했다. 흥분한 빈센트는 자기도 생각이 있다고 고함쳤다. 우린 매일 싸웠다. 싸움이 끝나면 몸이 피곤하고 머리도 멍청해지는 듯했다. 어느 날, 빈센트는 화해의 표시라며 직접 만든 수프를 건네줬다. 하지만 나는 그가 그 수프에 무엇을 넣었는지 알 수 없었다. 그의 그림 색채처럼 재료들이 마구 섞여 있었다. 도저히 먹을 수 없었다. 나는 그의 수프를 내다 버린 그날부터 이곳을 떠날 궁리만 했다.

빈센트는 결국 사고를 쳤다. 빈센트는 내가 나가려는 것을 눈치챘다. 빈센트는 나를 붙잡고 싶어했다. 초조함에 휩싸인 그는 곧 폭발하려는 화산 같았다. 사흘 전 우리는 또 다퉜다. 그날 빈센트는 술에 취해 압생트 잔을 던졌다. 나는 빈센트의 멱살을 쥐고 그의 침실로 끌고 갔다. 억지로 눕힌 후 방을 나가려던 그때, 뒤에서 발소리가 들렸다. 빈센트가 면도칼을 쥐고 비틀대며 쫓아오고 있었다.

"적당히 좀 해!" 나는 그에게 소리쳤다.

집 밖으로 나가 싸구려 여관에서 잤다. 다음 날 누군가가 문을 두드렸다.

"고갱 선생. 경찰서에서 왔소."

문밖에서 들려오는 딱딱한 목소리에 깜짝 놀랐다.

"저희와 같이 가주셔야겠습니다."

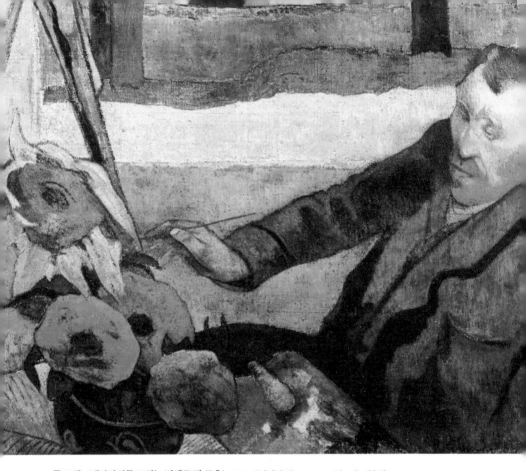

폴 고갱, 〈해바라기를 그리는 빈센트 반 고흐〉 1888, 삼베에 유채, 73×91cm, 반 고흐 미술관

"무엇 때문에?"

"반 고흐가 자기 귀를 잘랐습니다."

아아, 마침내. 아니, 기어코. 경찰서에서 조사를 받고 풀려난 나
는 즉시 짐을 쌌다. 파리행 기차에 올라탔다. 새로운 샛길을 찾아
야 했다.

1891년 6월 28일

이번에 내가 택한 샛길은 열대의 땅이었다. 나는 고정관념에 찌든 파리로 돌아가지 않고 이곳에서 영원히 살기로 뜻을 굳혔다. 나는 마르세유에서 오세아니엔 호를 탔다. 드디어 타히티였다. 처음 보기에 이 작은 섬은 별로 색다를 게 없었다. 태고의 대홍수로 잠긴 산봉우리만 겨우 수면 위로 수줍게 고개를 내밀 뿐이었다. 무서울 게 없었다. '타히티의 관습과 풍경을 연구하고 그려보라.' 내겐 프랑스 교육부에 어깃장을 놓고 억지로 얻어낸 훈령도 있었다.

나는 타히티 원주민과 원시적 삶을 교류하는 미래를 상상했다. 그런데 이 섬은 내 기대와 달랐다. 프랑스 식민지였던 타히티도 문명화의 바람을 맞고 있었다. 특히 내가 내린 이곳, 타히티 북서쪽에 있는 파페에테는 더는 원시의 땅이 아니었다. 타히티의 원주민 소녀들은 나를 본체만체했다. 애써 그림을 그려줘도 뚱하게 쳐다봤다. 워낙 많은 '서양인'을 본 탓에 새로울 게 하나도 없었던 것이다.

1892년

나는 그림 조수이자 모델, 섬의 안내자이자 내 피부병 등 고질병을 돌볼 간호인이 필요했다. 그렇다. 야만스럽게도, 이 섬에서

함께 살 새로운 아내가 필요했다. 나는 타히티의 남쪽으로 움직였다. 원시 문명을 찾아 밀림 깊숙한 곳까지 찾아간 것이었다. 아직 문명의 때가 묻지 않은 파타이에아에 도착했다. 이곳에서 살을 맞대며 함께 살 이를 찾아봤다. 때마침 한 원주민 여인이 자기 딸을 소개해준다고 했다. 그녀의 이름은 테하아마나^{Teha'amana a} ^{Tahura}, 나이는 열세 살이었다. 이국적 아름다움을 품은 앳된 소녀였다. 나는 내 신부가 된 테하아마나를 모델로 많은 그림을 그렸다. 테하아마나의 소개로 마주한 원시림의 절경도 캔버스에 담았다. 이제야 그림을 좀 알 것 같았다. 이대로만 한다면 그간 없던 끝내주는 작품을 내놓을 수 있을 것 같았다.

테하아마나와의 생활은 즐거웠다. 그녀가 임신했을 때는 오랫동안 잊고 있던 행복감도 느낄 수 있었다. 하지만 기쁨은 잠시였다. 의기양양하게 섬으로 온 나는 지독한 향수鄕愁병에 걸렸다. 돈도 다 떨어졌다. 매일 밤 편지를 싣고 오는 배를 기다렸다. 내 몫의 편지는 늘 없었다. 그림 수십 장을 그려 실어 보냈지만, 팔렸다는 소식 하나 듣기가 힘들었다. 대체 육지에선 무슨 일이 일어나고 있는 건가. 나를 미술계로 끌어들인 화신畵神이 어서 돌아오라고 하는 것 같았다. 나는 '여기에서 평생 살겠다'라는 다짐을 번복했다. 테하아마나에게 뭍으로 가겠다고 했다. 병 치료를 핑계로 댔다.

"저는, 그리고 우리 아이는요? 다시 이 집으로 돌아올 건가요?"

나는 아무 말도 할 수 없었다. 그렇게 또 죄를 지었다. 나와 함께 육지로 갈 건 그림들뿐이었다.

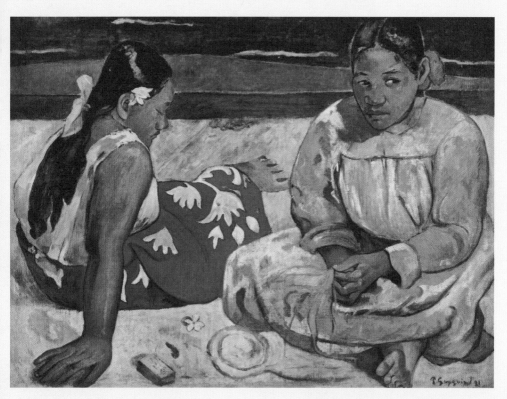

폴 고갱, 〈해변에 있는 타히티의 여인들〉
1891, 캔버스에 유채, 69×91cm, 오르세 미술관

AREAREA

1893년

대체 왜! 이번에는 다를 줄 알았는데, 또다시 좌절만 맛봤다. 나는 파리에서 전시회를 열었다. 타히티에서 그린 그림을 야심차게 내걸었다. 미술시장은 시큰둥했다. 내가 받은 충격은 컸다. 먼 이국땅까지 가서 지핀 화혼이 이렇게 싸늘한 대우를 받을 줄은 상상도 하지 못했다. 옛 가족이 떠올랐다.

"나, 파리로 돌아왔어. 우리 만날 수 있을까?"

망설임 끝에 그 시절 아내와 아이들의 집으로 편지를 썼다.

"싫어요."

답장은 냉혹했다. 이제 난 돈도 없고, 가족도 없는 처지였다.

이렇게 죽으라는 법은 없는 것일까. 이쯤 뜻밖의 행운이 왔다. 삼촌이 죽었다. 그가 남긴 유산 중 절반인 9,000프랑이 내 몫으로 내려왔다! 그 돈으로 다시 화구를 살 수 있었다. 새 옷도 입고, 번듯한 아파트도 빌릴 수 있었다. 새 보금자리가 된 이곳의 이름을 'ici faruru(여기 사랑이 있다)'로 지었다. 크롬옐로 색으로 칠한 그 방에서 매주 파티를 열었다.

평생 이대로 살아도 될 듯했다. 그런 삶도 나쁘지 않았을 텐데, 또 일이 꼬였다. 나는 퐁타벤 일대를 거닐다가 선원 무리와 시비가 붙었다. 화를 참지 못한 나는 깝죽대는 한 녀석의 멱살을 잡았다. 그때 누군가가 내 뒤통수를 갈겼다. 이들에게 무참히 짓밟혔다. 정신 차려보니 병원 침대였다. 전신 타박상이었다. 뼈는 으스러지거나 부러졌다. 평생 후유증이 남을 만큼 상태가 심각했다.

그런데 날 집단폭행한 그놈들은 고작 600프랑 벌금형을 받고 풀려났다. 울화통이 터졌다. 얼마의 돈을 구하면 이 냉혹한 도시에서 다시 떠나겠다. 그리고 이번에는 잘 될 것이다. 이 유럽인들의 삶은 얼마나 무감각한가!

1897년 4월 29일

　나는 열심히 살고 있다. 하지만 이곳, 타히티 원주민들은 내 눈에 초점이 없다고 수군대고 있다. 인정한다. 내가 병자처럼 보이기는 한다. 온몸에 피딱지가 붙어 있다. 부러졌던 다리는 아직도 절뚝인다. 내가 돌아왔다는 소식을 듣고 찾아온 테하아마나도 이런 모습을 보고 다시 떠나갔다. 나는 새 뮤즈를 찾았다. 열네 살의 파후라Pahura였다. 그녀를 모델로 또 그림을 그렸다. 나만 볼 수 있는 이 섬의 절경도 캔버스에 담았다. 이 와중에도 불행은 잊지 않고 찾아왔다. 이번에는 이 섬에서 태어난 내 딸아이가 고작 2주일 만에 죽었다. 나는 그간의 죄를 떠올리며 울음을 꾹 참았다. 산꼭대기에 올라가 며칠간 웅크린 채 앉아 슬픔을 삭였다. 아, 저 멀리서 배가 한 척 온다. 느낌이 왔다. 왠지 오늘만큼은 내 편지가 있을 것 같았다. 어쩌면, 내가 기운을 차릴 수 있게끔 해줄 작품 의뢰서가 있을 듯도 했다. 나는 편지를 받았다! 그러나 그 편지에는, 덴마크에 있던 내 딸, 내 분신 알린이 죽었다는 글이 쓰여 있다. 그것도, 3개월 전에. 내가 자살을 택한 건 더는 잃을 게 없겠다

고 생각했기 때문이었다. 그러나 이마저도 내 마음대로 되지 않았다.

정신이 확 들었다. 알약을 입에 쏟아 넣고 쓰러졌던 나는 벌떡 일어나 속에 있는 모든 것을 토해냈다. 산 꼭대기에서 의식을 잃은 지 꼬박 하루가 지나 있었다. 무거웠던 약통은 텅 빈 채로 저 멀리까지 굴러가 있었다. 나는 죽지 않았다. 신은 내게 죽음을 허락하지 않았다.

나는 기진맥진한 상태로 작업실 문을 열었다. 그리고, 한참을 들어갈 수 없었다. 나는 그 순간을 잊을 수 없다. 숨이 턱 막히는 엄청난 걸 봤다. 그 안에는 악마, 아니 화신이 있었다. 화신이 내 몸을 빌려 그린 그림이 그대로 있었다.

"맙소사."

이게 내가 그린 것이라고? 나는 무릎을 꿇었다. 내 얼굴에서 눈물이 쏟아지고 있다는 것조차 몰랐다. 나 또한 이 그림을 그릴 때는 제대로 감상해본 적이 없었다. 열병이 이끄는 대로 미친 듯이 그리기만 했을 뿐이었다. 오른쪽에 누운 아기는 과거, 한가운데 선 젊은이는 현재, 왼쪽 아래 웅크리고 귀를 막은 늙은이는 미래였다. 늙은이 쪽으로 몸을 기울이는 이는 바이루마티, 폴리네시아 전설 속 여신이자 타히티의 어머니였다. 늙은이 왼쪽 흰 새에게는 생명의 순환이 느껴졌다. 왼쪽 윗부분에는 타히티에서 전해져 내려오는 신의 상이 있었다. 그 곁에는 내 딸, 알린도 있었다. 탄생에서 죽음까지의 인생 여정이 모두 담겨 있었다.

"우리는 어디에서 왔습니까…. 우리는 무엇입니까…. 우리는

폴 고갱, 〈자화상〉
1896, 캔버스에 유채, 76×64cm, 상파울로 미술관

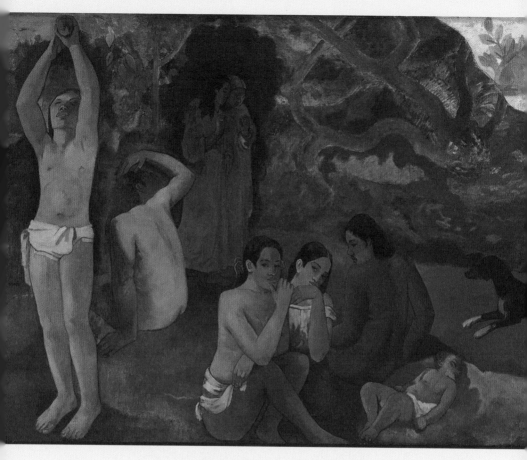

폴 고갱, 〈우리는 어디서 왔고, 우리는 무엇이며, 우리는 어디로 가는가〉
1897, 캔버스에 유채, 139.1×374.6cm, 보스턴 미술관

어디로 가는 것입니까….”

나는 이토록 낯선 내 그림을 더듬으며 중얼댔다.

1903년

나는 야생을 찾아 계속 움직였다. 이번에는 히바오아까지 갔다. 여기에 틀어박혀 원시의 절정을 그리고 있다. 이 작품들을 도시로 보내봤자 또 ‘유치하다’ 따위의 평이 따라올 것을 충분히 알고 있다. 그래도 붓을 꺾을 수 없다. 그림은 나의 전부였다. 자처한 슬픔, 영원한 불행은 내 필연이었다.

내 병세는 나날이 깊어진다. 진통제에 기대는 시간도 길어지고 있다. 다들 나에게서 아예 표정이 사라졌다고 한다. 한 주술사는 그간 무슨 일을 겪었기에 얼굴이 이렇게 됐느냐며 눈물을 글썽였다. 죽음의 그림자가 서서히 다가오고 있다. 갑자기 쏟아지는 스콜처럼 생명을 앗아갈 것이다. 여기는 어디의 샛길일까. 돌아보면 내가 사랑했던 자리는 늘 폐허가 됐다. 나는 그것을 완전히 망가뜨렸고, 나 또한 그것으로 완전히 망가졌다. 그래도 평생의 내 결정을 후회하지 않아. 누추하고 아팠어도, 절대….

폴 고갱

Paul Gauguin

출생-사망	1848.6.7.~1903.5.8.
국적	프랑스
주요 작품	〈해바라기를 그리는 빈센트 반 고흐〉, 〈황색의 그리스도가 있는 자화상〉, 〈우리는 어디서 왔고, 우리는 무엇이며, 우리는 어디로 가는가〉 등

폴 고갱은 후기 인상주의를 대표하는 화가다. 30대에 접어들어 미술계에 뛰어든 그는 개성 있는 소재 선정, 독창적인 색채 구사 등으로 상징주의와 야수파 등에 영향을 줬다. "나는 보기 위해 눈을 감는다." 고갱의 이 말은 추상회화를 연구하는 화가들에게도 영감을 줬다. 생전에는 크게 평가를 받지 못했지만, 지금은 앙리 마티스Henri Matisse와 파블로 피카소Pablo Picasso 등 현대미술의 시작점에 선 거장들이 존경했던 인물로 이름이 알려져 있다. 문명세계를 혐오하게 된 그는 생의 마지막 10여 년을 타히티 등 프랑스령 폴리네시아에서 생활했다.

고갱이 주인공인 고전 소설

훗날 영국 여왕 엘리자베스 2세Elizabeth II에게 컴패니언 오브 아너Companion of Honour 훈장을 받은 영국 작가 서머셋 몸Somerset Maugham이 폴 고갱의 삶에 관심을 갖게 됐다. 몸은 고갱을 주인공으로 한 소설을 구상했다. 이를 위해 타히티를 직접 찾아 고갱의 흔적을 추적하기도 했다. 그렇게 해 쓴 소설이 《달과 6펜스》다. 이 책은 출판과 함께 영문학 최고 걸작 중 하나로 자리매김했다. 한편 몸은 타히티에서 고갱의 그림 한 점을 헐값으로 샀는데, 이 작품의 가치는 반세기 후 1만 7,000달러로 치솟기도 했다.

MARINA
ABRAMOVIC

예술가는 전사가 돼야 한다

:

마리나 아브라모비치

2010년 미국 뉴욕 현대미술관. 마리나 아브라모비치Marina Abramovic는 눈을 떴다. 이번에는 거구의 사내가 보였다. 아브라모비치는 그를 봤다. 이 사내도 지지 않겠다는 양 아브라모비치의 눈을 응시했다. 시간은 얼마 흐르지 않았다. 그는 갑자기 가쁘게 숨을 내쉬었다. 주변이 술렁였다. 사내가 갑자기 눈물을 글썽였다. 울음을 격격 삼키는 듯했다. 행위 예술가인 아브라모비치는 뉴욕 현대미술관에서 3개월간 〈예술가가 여기 있다(마리나 아브라모비치와의 조우)〉 전을 했다. 별게 없었다. 아브라모비치가 미술관 문이 열리고 닫힐 때까지 미술관 2층의 한 곳에서 꼼짝하지 않고 있는 게 다였다. 방문객은 아브라모비치와 마주 앉을 수 있었다. 두 사람이 할 수 있는 건 '아이 콘택트eye contact'였다. 대화도, 스킨십

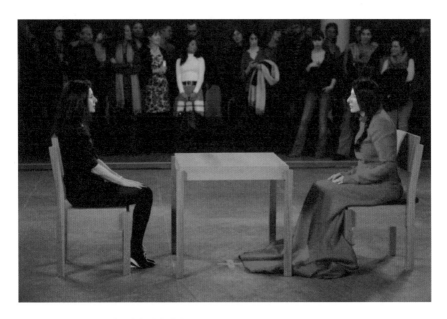

마리나 아브라모비치, 〈예술가가 여기 있다(마리나 아브라모비치와의 조우)〉
2010, 뉴욕 현대미술관

도 금지였다. 가만히 앉아 있는 아브라모비치는 돌부처 같았다. 그
런 아브라모비치와 눈을 마주치는 이들의 반응은 다양했다. 누군
가는 웃었다. 누군가는 울었다. 누군가는 괴성을 질렀다. 누군가는
눈싸움을 했다. 누군가는 토를 했고, 누군가는 갑자기 옷을 벗어 던
져 경비가 달려왔다. 겨우 10초를 채운 뒤 뛰쳐나가는 이도 있었
다. 종일 있을 태세의 사람도 있었다. 아브라모비치는 늘 그대로
였다. 그렇게 736시간 30분간 앉아 있었다. 일주일에 나흘간 단
식했다. 앉아 있는 7~8시간 동안 화장실도 가지 않았다. 전시 기

간 중 뉴욕 현대미술관을 찾은 누적 관객은 850만 명이었다. 뉴욕시 인구만큼의 사람들이 찾아온 셈이었다.

하나, 둘, 셋…. 아브라모비치는 또 눈을 떴다. 빨간색 롱 드레스를 입은 아브라모비치가 이번에는 자기 앞에 앉은 중년 사내를

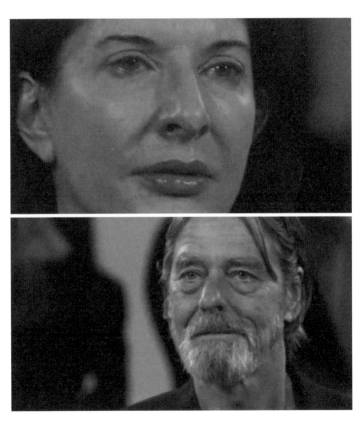

마리나 아브라모비치, 〈예술가가 여기 있다(마리나 아브라모비치와의 조우)〉
2010, 뉴욕 현대미술관

쳐다봤다. 수염을 멋스럽게 기른 백발 신사였다. 아브라모비치는 그를 보자 동요했다. 그녀의 눈에 눈물이 그렁했다. 아브라모비치는 통증을 느꼈다. 그간 없던 일이었다. 사내는 미소를 보였다. 아브라모비치를 다독이는 듯했다. 그의 눈시울도 뜨거워진 상태였다. 사내는 목울대가 뜨거운 듯 심호흡을 했다. 사람들은 둘을 숨죽이며 쳐다봤다. 이 남성의 이름은 울라이Ulay(우웨 레이지에펜 Uwe Laysiepen)였다.

22년 전 : 중국 만리장성

1988년, 중국 만리장성. 아브라모비치와 울라이는 이곳의 한가운데에서 만났다. 둘 다 머리는 산발이었다. 손과 발은 거친 흙먼지에 부르텄다. 비루한 행색의 두 사람은 포옹했다. 서로의 손을 꽉 쥐었다. 아브라모비치는 고개를 푹 숙인 채 훌쩍였다. 울라이는 그런 아브라모비치를 말없이 바라봤다. 만감이 교차했다. 아브라모비치는 그 순간을 "내 주변 모든 게 부서지는 듯했다"고 회고했다. 그렇게 둘은 연인 관계를 끝냈다.

둘은 만리장성의 양 끝에서 각자 걸으며 헤어짐에 다가섰다. 3개월 전 아브라모비치는 황해, 울라이는 고비 사막에서 첫발을 뗐다. 아브라모비치는 빨간 옷, 울라이는 파란 옷을 입었다. 각자 2,500킬로미터 거리에 발자국을 찍어왔다. 12년 치 사랑의 마침표를 찍는 길이었다. 예술가인 둘은 결별마저 예술로 승화했다.

마리나 아브라모비치, 울라이, 〈더 러버스〉 1988, 만리장성

작품 이름은 〈더 러버스The Lovers〉였다. 아브라모비치와 울라이는 각자에게 주어진 길을 묵묵히 품었다. 아브라모비치와 울라이는 몇 번씩 넘어지고 주저앉았다. 내일과 다음 생 중 무엇이 먼저 올지 알 수 없는 밤도 종종 마주했다. 둘은 만리장성의 양 끝에서 각자 걸으며 지난날을 돌아봤다. 원래 이 행위 예술은 아브라모비치와 울라이가 결혼을 위해 기획한 일이었다. 상대를 향한 발걸

음은 사랑의 결실을 재촉하는 일이었다. 둘은 2,500킬로미터의 험한 길을 웃으며, 설렘을 끌어안고 내달리듯 걸으려고 했다. 사랑은 모든 오르막길을 무릅쓰더라도 행할 가치가 있다는 점을 알리고 싶었다. 하지만 이제는 반대였다. 상대에게 다가가는 그 걸음은 외려 이별을 재촉하게 됐다. 걸어갈수록 결별을 앞당길 수 있게 됐다.

'우린 어디서부터 엇갈렸을까.' 둘은 만리장성의 양 끝에서 각자 걸으며 같은 말을 떠올렸다. 한때 아브라모비치와 울라이는 서로가 서로를 위해 태어난 존재라고 믿었다. 아브라모비치의 기행奇行도, 울라이의 자유분방함도 서로라면 이해할 수 있는 일이었다. 아브라모비치와 울라이는 5년간 미니밴을 타고 전 세계를 누빈 일을 하염없이 회상했다. 성벽 길을 하염없이 걷던 둘은 종종 하늘을 봤다. 내가 보는 하늘을 저 멀리 상대방도 보고 있을 것이다. 밴에 올라타 바라보던 그 하늘을 또 떠올렸다.

중국이 허가를 빨리 내줬다면 이런 일이 없었을까. 8년 전, 중국은 두 사람이 결혼을 염두에 두고 구상한 〈더 러버스〉에 대해 심드렁해했다. 왜 하필 만리장성이냐는 것이었다. 중국이 이를 심사하며 8년의 세월을 보내는 동안 두 사람도 8년씩 더 늙었다. 둘은 그사이 몇 차례 우여곡절을 겪었고, 이 때문에 견고했던 사이 또한 조금씩 금이 갔다. 그런 시간의 틈이 없었다면 어땠을까. 그럼에도 중국 탓은 아니었다. 둘은 이미 깨지기 직전의 유리였다. 아무리 맞붙여도 갈라진 틈은 벌어지기만 할 터였다. 사실 오래전부터 둘의 관계는 아슬아슬했다. 이들은 유명해질수록 가치관을

마리나 아브라모비치, 울라이, 〈더 러버스〉 1988, 만리장성

놓고 충돌했다. 가난에 지친 아브라모비치는 돈과 명예를 추구했
다. 부르주아적 삶을 경멸한 울라이는 그런 아브라모비치를 이해
하기 어려웠다. 어쨌든 사랑은 사랑, 이별은 이별, 예술은 예술이
었다. 이들에게 사랑과 이별, 예술은 별개였다. 뒤늦게 중국의 허
가 통보를 받은 아브라모비치와 울라이는 〈더 러버스〉를 강행키
로 했다. 둘은 이 일을 사랑의 오프닝이 아닌, 사랑의 엔딩으로 꾸
미기로 했다. 그렇게 끝내 만났다. 둘은 잠깐 울었다. 서로를 잠깐
다독였다. 그리고 돌아서서 이별했다. 아브라모비치는 "우리에겐
특정한 형태의 결말이 필요했다. 이는 매우 인간적인 방식이다. 어
떤 면에서는 조금 더 극적이고, 사실 영화 엔딩에 가까웠다"고 했
다. 아브라모비치와 울라이는 돌아올 수 없는 강을 건넜다.

34년 전 : 네덜란드 암스테르담

1976년 네덜란드 암스테르담. 아브라모비치는 이곳에서 울라

이와 마주했다. 둘은 약속한 듯 사랑에 빠졌다. 아브라모비치는 이해받기 힘든 길을 걸어왔다. 무대에 올라선 밥 먹듯 나체의 몸을 선보였다. 매 공연에서 퍼포먼스 일환으로 피와 눈물을 쥐어짰다. 울라이는 서독 출신의 행위 예술가였다. 관습에서 자유로운 보헤미안의 삶을 향유했다. 아브라모비치는 이 사내만이 자신을 이해할 수 있겠다고 생각했다. 울라이도 아브라모비치의 도발적인 면에 매력을 느꼈다. 두 사람이 이보다 2년 전인 1974년에 만났다는 말도 있다. 아브라모비치는 그해 행위 예술 〈요한의 별〉에 매달렸다. 자기 민족·국가가 행한 일을 고발하기 위한 작업인데, 자신의 배에 면도칼을 대 사회주의 상징인 별을 그리는 일을 했다. 당연히 출혈이 극심했다. 울라이가 피를 뚝뚝 흘리는 아브라모비치를 보고 감동했다는 것이다. 그런 울라이가 아브라모비치의 배를 치료해주면서 연인이 됐다는 이야기다. 사랑이 내려앉는 순간, 모든 우연은 운명의 탈을 쓴다. 아브라모비치와 울라이 둘 다 생일이 11월 30일이었다. 서로가 그날을 끔찍이도 싫어한다는 점이 비슷했다. 아브라모비치와 울라이는 머리를 길게 길렀는데, 펜이나 젓가락으로 이를 고정하는 습관조차 똑같았다. 아브라모비치에게 울라이는 신이 준 선물 같았다. 울라이만 있다면 지독했던 삶도 살아갈 수 있을 듯했다. 둘은 쌍둥이처럼 똑같은 옷을 입었다. 말투와 걸음걸이도 같아졌다. 연인이자 친구, 동료의 관계는 영원할 듯했다.

실제로 아브라모비치와 울라이는 12년간 작품 14편을 함께했다. 대표작은 1980년 〈정지된 에너지〉다. 아일랜드 더블린에

마리나 아브라모비치, 울라이
〈정지된 에너지〉

1980

마리나 아브라모비치, 울라이
〈자아의 죽음〉

1977

서 열린 이 행위 예술에는 아브라모비치와 울라이가 함께 등장
한다. 아브라모비치는 활을 쥔다. 울라이는 그 활에 걸린 화살이
아브라모비치의 심장을 향하도록 활시위를 당긴다. 서로 당기는
힘 탓에 둘의 몸은 뒤로 기울었다. 울라이는 힘만 살짝 빼면 아브
라모비치를 죽일 수 있었다. 서로는 온 정신을 집중해 서로를 살

렸다. 말 그대로 목숨을 걸고 타자에 대한 신뢰를 증명했다. 앞서 1977년에는 〈자아의 죽음〉를 선보였다. 아브라모비치와 울라이가 둘의 입을 붙인 채 서로의 숨으로 호흡하는 행위 예술이었다. 두 사람은 17분 뒤 이산화탄소 질식으로 기절해버렸다. 이런 파격적 행보 덕에 이들은 세계적으로 유명한 예술가 커플로 자리매김했다. 아브라모비치와 울라이는 서로를 택한 데 대해 후회가 없었다. 그렇게 이들은 1980년, 만리장성을 놓고 〈더 러버스〉를 기획한 것이었다. 핑크빛을 꿈꾼 〈더 러버스〉의 색이 어떻게 변할지도 모른 채.

64년 전, 유고슬라비아

사실 아브라모비치는 자신이 누군가를 영혼을 다해 사랑할 수 있을 것이라곤 생각지 못했다. 아브라모비치는 1946년 유고슬라비아에서 태어났다. 집안은 심상치 않았다. 할아버지는 세르비아의 그리스도 정교회 대주교였다. 부모님은 제2차 세계대전 당시 파르티잔partisan이었다고 한다. 아브라모비치가 어린 시절 배운 교육 대부분은 종교와 공산주의에 대한 희생이었다. 아브라모비치의 아버지는 가정불화로 1964년에 집을 나갔다. 아브라모비치의 어머니는 남은 자식들을 더욱 통제했다. 아브라모비치는 "아버지와 어머니는 끔찍한 결혼 생활을 했다. 어머니는 나와 내 동생을 군대식으로 통제했다"고 회고했다. 아브라모비치는 29세까지 어

머니와 살았는데, 통금 시간은 늘 오후 10시였다. 반항이라도 하면 "왜 잘난 척이냐"며 때리기도 했다. 하지만 역사 속 대부분의 혁명이 그랬듯, 통제와 억압은 아이러니하게 강렬한 자유를 낳는다. 아브라모비치는 그림의 매력에 푹 젖었다. 붓과 색연필을 들면 통증이 옅어지는 듯했다. 아브라모비치는 캔버스에 만족하지 못했다. 더 자유로워지고 싶었다. 아브라모비치는 무작정 군 기지로 찾아가 "연기로 하늘에 그림을 그리겠다"며 비행기에 타겠다고 요청했다. 군은 이를 당연히 무시했다.

아브라모비치는 굴하지 않았다. 그녀의 비정상적인 인내력 또한 통제와 억압의 결과물이었다. 아브라모비치는 자기 몸을 캔버스처럼 다루기로 했다. 내 몸이야말로 자유의 극치였다. 아브라모비치는 1973년 영국 에든버러에서 첫 행위 예술 〈리듬 10〉을 선보였다. 준비물은 칼 20개와 녹음기 2개였다. 아브라모비치는 펼친 손의 손가락 사이로 리듬감 있게 칼날을 찔렀다. 그녀는 칼에 베일 때마다 통증을 참고 새 칼을 꺼냈다. 아브라모비치는 스무 번 베였다. 섬뜩한 칼 소리가 공간을 가득 채웠다. 자유를 움켜쥐었지만, 이를 어떻게 다뤄야 할지 안절부절못하는 자화상을 표현한 듯했다.

화제를 몰고 온 행위 예술 〈리듬 0〉은 1년 뒤에 이뤄졌다.

테이블 위 72가지 물체를 원하는 대로 저에게 쓰세요.
퍼포먼스.
나는 객체입니다.

마리나 아브라모비치, 〈리듬 0〉 1974

프로젝트 중 일어나는 모든 일에 대한 책임은 저에게 있습니다.

소요 시간 : 6시간 (오후 8시~오전 2시)

　아브라모비치는 관객에게 이 안내문을 띄운 채 가만히 있었다. 테이블 위에는 꽃, 꿀, 빵, 향수, 와인, 깃털, 포도알 등 이른바 쾌락의 도구와 칼, 채찍, 가위, 면도날, 금속 막대기, 권총과 총알 등 이른바 파괴의 도구가 올라왔다. 시작은 조용했다. 사람들은 잠잠했다. 이대로 끝날 듯했다. 한 사람이 아브라모비치에게 꽃을 줬다. 그녀의 입술에 살짝 키스했다. 아브라모비치는 가만히 있었다. 이 행동이 도화선이었다. 그간 눈치 보던 사람들이 흥분하기 시작했다. 칼로 옷을 찢었다. 드러난 살에 상처를 냈다. 총을 그녀 머리에 겨누었다. 몇몇 사람들이 아브라모비치를 들어 올려 테이블에 눕혔다. 고작 세 시간이 흐른 즈음 아브라모비치는 벌거벗겨졌다. 약속 시각이 지났다. 아브라모비치가 일어섰다. 관객을 향해 걸었다. 의기양양하던 상당수는 슬금슬금 뒷걸음질 쳤다. 아브라모비치는 〈리듬 0〉을 통해 도덕과 규범, 즉 어느 정도 '군대식 통제'를 받는 인간에게도 감춰진 욕망과 잔혹성이 있다는 걸 폭로했다.

　아브라모비치는 그 누구도 자기 삶을 이해하지 못할 것이라고 확신했다. 괜찮았다. 부모님에게서 엿본 결혼 생활은 끔찍할 뿐이었다. 그렇기에 상관없었다. 울라이. 울라이의 그 천진난만한 파란 눈을 보기 전까지는 그랬다.

그리고 지금 : 미국 뉴욕

하나, 둘, 셋…. 아브라모비치는 머릿속으로 숫자를 재차 헤아렸다. 다시 봐도 이 남성은 울라이였다. 22년의 긴 세월을 품은 울라이였다. 푹 팬 주름살이 보였다. 왜소해진 어깨가 보였다.

아브라모비치는 〈더 러버스〉를 마친 이후 삶을 떠올렸다. 가슴 한쪽이 텅 빈 듯했다. 명품 부티크에서 비싼 옷과 신발을 왕창 샀다. 그런데도 허전했다. 통증은 좀처럼 옅어지지 않았다. 결국 참아야 하는 일이었다. 아브라모비치는 예술에 더욱 매달렸다. 아브라모비치는 1990년대 발칸 반도에서 발생한 이른바 '인종 청소' 사건을 참고해 나흘간 1,500개의 피 묻은 소뼈를 닦았다. 이 행위 예술 〈발칸 바로크〉로 1997년 베네치아 비엔날레에서 황금 사자상을 받았다. 전쟁의 참상을 신랄하게 알린다는 평이었다. 그렇게 22년을 더 살아왔다. 울라이의 삶도 달라졌다. 울라이는 술과 마약에 빠져들었다. 정신 차려보니 파멸의 구렁텅이 입구까지 와 있었다.

아브라모비치는 울라이를 향해 손을 내밀었다. 아브라모비치는 이번 통증만은 참을 수 없었다. 그녀는 '규칙'을 깼다. 울라이는 아브라모비치가 내민 손을 보고 옅게 웃었다. 울라이는 몸을 숙여 아브라모비치의 손을 꼭 쥐었다. 박수가 터져 나왔다. 둘은 그 직후 다시 헤어졌다. 아브라모비치는 울라이의 뒷모습을 보며 쏟아지는 눈물을 닦았다. 아브라모비치는 그 일을 돌아보며 "울라이와의 만남은 작품이 아니라 내 인생 그 자체였다. 손을 잡을

마리나 아브라모비치, 〈예술가가 여기 있다(마리나 아브라모비치와의 조우)〉
2010, 뉴욕 현대미술관

수밖에 없었다"고 고백했다. 아브라모비치와 울라이는 그 후 종
종 마주했다. 둘은 마음 맞는 친구로 소통했다. 이미 서로 '안 맞
음'을 증명한 두 사람인 만큼, 저작권 문제로 소송을 벌이는 등 대
판 싸운 적도 있었다. 그래도 둘은 흔치 않은 별종들이었다. 그런

존재라는 걸 무엇보다 서로가 잘 알았다. 그렇기에 함께 보낸 시간 중 대부분은 웃으며 지내려고 노력했다. 2020년, 울라이는 일흔여섯의 나이에 눈을 감았다. 아브라모비치는 "그의 예술과 유산이 영원히 살아 있으리라는 사실에 위안을 얻는다"고 추모했다.

아브라모비치는 지금도 작품 활동을 이어가고 있다. 아브라모비치에게는 '행위(공연) 예술의 대모'라는 말이 따라붙는다. 어떤 이들에게는 신적 존재로, 누군가에게는 여전히 악마의 대리인으로 받아들여진다. 하지만 아브라모비치는 자신을 전사로 칭하고 있다. 아브라모비치는 경향신문과의 인터뷰에서 이렇게 말했다. "예술가는 전사가 돼야 한다. 전사의 역할은 새로운 영역을 정복하는 건데, 이는 스튜디오 아트로 충분하지 않다. (…) 빵을 굽는 사람이라면 늘 마음을 모아 자기가 만든 빵이 세상에서 파장을 만들고, 역할을 하며 퍼져가는 데 염두에 두고 깨어 있는 시간으로 사는 것이다. 그게 전사의 모습이다."

마리나 아브라모비치
Marina Abramovic

출생 1946.11.30.
국적 유고슬라비아
주요 작품 〈예술가가 여기 있다〉, 〈더 러버스〉, 〈리듬 0〉, 〈발칸 바로크〉 등

유고슬로비아 태생의 예술가인 마리나 아브라모비치는 독특한 작품 세계와 도발적인 퍼포먼스로 이름을 알렸다. 제2차 세계대전 당시 파르티잔이었던 부모의 영향을 받은 것으로 보인다. 아브라모비치는 고통과 죽음을 떠올리게 하는 주제, 소품으로써 칼과 피의 활용 등으로 논란을 일으켰다. 하지만 누구도 떠올리지 못할, 떠올린다 해도 차마 실행하지 못할 퍼포먼스를 거듭 선보이면서 명성을 쌓았다. 젊은 시절 남자친구였던 예술가 울라이와의 사랑과 이별 이야기도 유명하다. 그녀는 지금도 영화와 다큐멘터리 출연 등으로 예술 활동을 이어가고 있다.

끝내 거절당한 공연
아브라모비치는 1969년 세르비아 베오그라드의 한 갤러리에 〈나와 함께 씻으러 오세요〉라는 제목의 공연을 제안했다. 먼저 건물 벽 곳곳에 싱크대가 있는 세탁실을 둔다. 관객은 이 공간에서 옷을 모두 벗고 아브라모비치에게 준다. 관객은 아브라모비치가 옷을 빨고, 말리고, 다림질할 동안 주변에서 기다린다. 그런 뒤 아브라모비치가 옷을 돌려주면 그 옷을 입고 떠나는 식이다. 당시 갤러리는 이 공연 제의를 거절했다.

RAFFAELLO SANZIO
DIEGO VELÁZQUEZ
ALPHONS MUCHA

moment 2

:

마음을 열어
세상과
마주한 순간

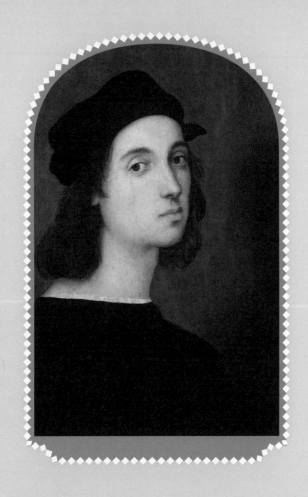

RAFFAELLO
SANZIO

천재적으로 재능을 훔친 천재

라파엘로 산치오

"말해보게. 제발."

1520년 3월, 로마. 의사가 몸져누운 사내에게 부탁했다.

"…잘못되면 자네가 죽을 수도 있어." 의사는 이제 울 듯했다.

"열이 있어요. 그뿐이에요."

홍조를 띤 사내가 나지막이 말했다. 그러고는 은은히 웃었다.

의사가 이렇게 애원하는 데는 이유가 있었다. 의사는 이 사내가 아까웠다. 벌써 잘못되기에는 그 매력, 그 천재성이 아쉬웠다. 그럴 만했다. 일단 이 사내는 외모가 눈부셨다. 부드러운 얼굴은 모성애를 자극했다. 깊은 눈망울은 꿈을 꾸는 듯했다. 그런 그는 예의도 발랐다. 눈웃음, 우아한 손짓 하나에 모두가 살살 녹았다. 하지만 더 놀라운 건 재능이었다. 그가 품은 예술 감각은 기적 같은 외모, 성격보다 더 찬란했다. 의사뿐 아닌, 당시 로마 사람이면 누구든 이 남자를 살리고 싶어할 터였다.

"이 사람아. 몸 상태가 심상치 않아."

의사의 말에 사내는 못들은 척 눈을 감았다. 의사는 답답했다. 그렇다고 손을 놓을 수도 없었다. 일단 열부터 낮춰야 했다. 의사는 사혈瀉血에 나섰다. 폐 등에 울혈鬱血이 있을 것으로 보고, 이를 빼내 몸을 식히려고 했다. 의사는 그의 피를 쭉쭉 뽑았다. 하지만 몸은 계속 불덩이였다. 그렇게 일주일쯤 지났을까.

"자네는 도대체 무엇을, 왜 그토록 숨긴 건가…."

의사는 고개를 푹 숙였다. 땀과 눈물이 함께 떨어졌다. 수술 도구가 땅바닥에서 요란히 뒹굴었다. 사내는 일어나지 못했다. 영영 눈을 감았다. 그의 이름은 라파엘로 산치오Raffaelo Sanzio였다. 1520년 4월 6일. 고작 서른일곱의 나이였다.

'두 거인'을 따라 무섭게 성장한 아이

라파엘로는 1483년, 이탈리아 중부 움브리아 우르비노에서 태어났다. 아버지는 우르비노의 유명한 궁정화가였다. 그 덕에 라파엘로는 걸음마를 뗄 때부터 예술을 배울 수 있었다. 1491년, 라파엘로의 어머니가 죽었다. 그가 여덟 살 때였다. 라파엘로는 이제 아버지 작업실에서 거의 살았다. 그는 거기서 자연스럽게 아버지로부터 화가 수업을 받으며 성장했다. 라파엘로에게는 스승 운이 계속 따랐다. 그는 곧 피에트로 페루지노Pietro Perugino의 작업실로 몸을 옮겼다. 페루지노 또한 출중한 화가였다. 라파엘로의

아버지는 그렇게 딱 맞는 스승을 소개한 후 곧 사망했다. 라파엘로가 열한 살 때였다.

오직 그림에만 매달린 라파엘로는 젊은 몸으로 스승을 능가했다. 라파엘로는 스물한 살 때 〈동정녀 마리아의 결혼식〉을 그렸다. 스승인 페루지노의 그림 〈천국의 열쇠를 받는 베드로〉를 참고했다. 라파엘로는 구도만 비슷할 뿐, 아예 다른 작품을 만들었다. 모든 면이 스승보다 탁월했다. 라파엘로는 벌써부터 장인 대우를 받을 수 있었다. 라파엘로가 무서운 이유는 여기에 있었다. 누구든 자신보다 나은 사람이면 인정하는 자기 객관화, 상대방의 장점을 빨아들여 더 좋은 결과물을 내고야 마는 집념. 새파랗게 젊은 라파엘로가 큰어른 격인 레오나르도 다빈치, 큰형 뻘인 미켈란젤로 부오나로티 등 두 거인과 함께 '르네상스 3대 거장'이 된 데는 이 성향이 가장 큰 영향을 줬다. 라파엘로는 눈부신 재능을 갖고서도 평생 남에게 계속 배웠다. 능력을 마구 훔쳐 자기 것으로 만들었다.

다빈치의 스푸마토를 훔치다

라파엘로는 더 큰 세상으로 나섰다. 그는 1504년, 피렌체를 찾았다. 라파엘로는 예술 중심지인 피렌체에 흠뻑 취했다. 라파엘로는 이곳에서 운명처럼 한 남자와 만났다. 레오나르도 다빈치였다. 라파엘로는 오랜만에 설렘을 느꼈다. 이 성자 같은 사람에

라파엘로 산치오, 〈동정녀 마리아의 결혼식〉

1504, 패널에 유채, 170×117cm

브레라 미술관

피에트로 페루지노, 〈천국의 열쇠를 받는 베드로〉 1480~1482, 프레스코, 335×550cm, 시스티나 성당

게는 배우고, 흡수하고, 훔칠 것 천지였다. 라파엘로는 1507년께 〈알렉산드리아의 성 캐서린〉을 그렸다. 이는 앞서 레오나르도 다 빈치가 그린 〈레다와 백조〉를 참고한 것으로 보인다. 라파엘로는 레오나르도의 작품을 뚫어지게 본 끝에 그의 전매특허인 스푸마 토(색깔과 색깔 사이 경계선을 명확히 구분하지 않고 부드럽게 하는 음영 법) 기법까지 자유롭게 구사할 수 있었다.

　라파엘로가 피렌체에 있을 때 즐겨 그린 소재가 있다. 성모다. 현대 사회에서 라파엘로는 '성모의 화가'로도 통한다. 레오나르 도 다빈치는 〈최후의 만찬〉, 미켈란젤로는 〈최후의 심판〉의 고전

프란체스코 멜치, 〈레다와 백조〉
1508~1515, 패널에 유채, 131×78cm, 우피치 미술관
레오나르도 다빈치의 〈레다와 백조〉가 손상된 후
그의 제자인 프란체스코 멜치가 원작을 모방해 그린 그림

라파엘로 산치오, 〈알렉산드리아의 성 캐서린〉 1507, 나무판에 유채, 72.2×55.7cm, 내셔널 갤러리

을 만들었다. 그렇다면 라파엘로는 '성모'라고 할 때 가장 먼저 떠오르는 이미지를 창조했다. 1506년, 라파엘로는 〈성 캐서린〉을 그리기 1년 전인 그해에 〈대공의 성모〉를 그렸다. 라파엘로는 성모가 마른 체격일 것으로 봤다. 그 시절 성서 인물들이 먹을 것을 찾아 종종 이동생활에 나섰다는 설을 따른 것이다. 그는 그런 성모가 포근한 웃음과 멜랑콜리한 분위기를 함께 품고 있을 것으로 짐작했다. 그의 손에서 빚어진 〈대공의 성모〉는 그 시절 모든 유럽인이 상상하던 성모였다. 이 그림은 단숨에 모든 성모 그림의 교과서로 자리매김했다.

54명의 철학자, 인류의 우주를 담아낸 역작

라파엘로는 벽에 대고 선을 죽 그었다. 1510년, 로마. 라파엘로는 바티칸 궁 '서명의 방'에서 벽화를 그리고 있었다. 스물일곱 살 때였다. 2년 전, 율리우스 2세 교황은 라파엘로를 로마로 불렀다. 교황은 로마를 신의 도시로 만들고자 했다. 그렇게 해 당장 북유럽에서 불고 있는 종교개혁의 바람을 막으려고 했다. 신의 도시란 곧 아름다운 도시를 뜻하는 것이었다. 교황은 최고의 예술가들을 모았다. 교황은 이들 중에서도 라파엘로를 가장 좋아했다. 젊고 잘생긴 데다 실력도 좋고 유순했다.

"그대에게 바티칸 궁의 의미 있는 방들을 맡기겠소."

교황은 라파엘로에게 가장 중요한 일을 통 크게 맡겼다.

라파엘로 산치오, 〈대공의 성모〉 1505~1506, 패널에 유채, 84×55cm, 팔라티나 미술관

라파엘로는 '서명의 방' 네 벽면에 각각 철학, 신학, 법, 예술을 주제로 그림을 그렸다. 그는 철학을 주제로 둔 벽에 대고 철학자를 한 명씩 그렸다. 소크라테스, 플라톤, 아리스토텔레스…. 54명을 모두 다른 얼굴, 다른 자세로 표현했다. 훗날 그의 최고 역작으로 평가받는 〈아테네 학당〉이 탄생했다.

라파엘로의 이 그림은 상상화다. 고대 그리스 아테네와 로마 등에서 명성을 쌓은 철학자를 모은 작품이다. 한가운데 플라톤과 아리스토텔레스가 있다. 플라톤은 손을 위로 들고 있다. 아리스토텔레스는 손을 아래로 두고 있다. 플라톤은 이 세상 너머의 이데아Idea 이론을 펼쳤다. 아리스토텔레스는 현실 그 자체의 정체성, 에이도스Eidos 관념을 주창했다. 그렇기에 한 명은 하늘, 한 명은 땅을 찍고 있다. 소크라테스는 누추한 옷을 입고서 말을 쏟아내고 있다. 상대방에게 계속 질문을 던지는 산파법을 구사하는 듯하다. 피타고라스는 쪼그려 앉아선 무언가를 열심히 쓰고 있다. 디오게네스는 계단에 비스듬히 누워 햇빛을 받고 있다. "당신이 원하는 것이라면 무엇이든 들어줄 수 있소"라는 알렉산더 대왕의 말에 "햇빛을 가리고 있으니 비켜주십시오"라고 말했다는 일화가 떠오르는 모습이다.

라파엘로는 레오나르도 다빈치를 플라톤의 모델로 했다. 그 시기 로마에서 건축 일을 하던 고향 선배 브라만테Donato Bramante를 유클리드(혹은 아르키메데스)의 모델로 참고했다. 라파엘로는 또 다른 한 명도 새겼다. 그림 중앙 아랫부분에는 한 사람이 계단에 앉아 있다. 책상을 놓고 무언가를 쓰고 있다. 원근법도 잘 맞지 않

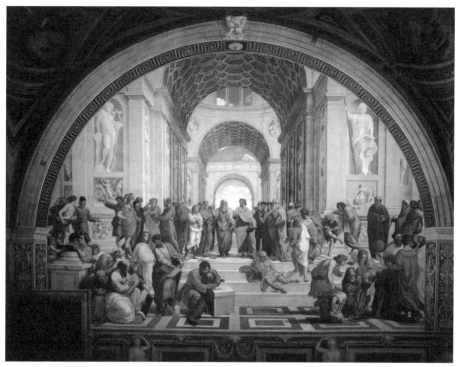

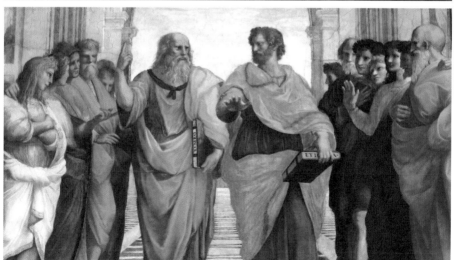

(위) **라파엘로 산치오, 〈아테네 학당〉** 1509~1510, 프레스코, 500×770cm, 바티칸 궁, 서명의 방

(아래) **라파엘로 산치오, 〈아테네 학당〉** 중 일부 가운데에서 왼쪽이 플라톤, 오른쪽은 아리스토텔레스

고, 투시도로 보면 배치도 어딘가 좀 이상하다. 이 부분만 나중에 그려졌기 때문이다. 이 사람은 헤라클레이토스다. 모델은 그 시절 라파엘로의 맞수, 미켈란젤로였다.

맞수 미켈란젤로조차 끝내 머리 숙이다

라파엘로는 왜 미켈란젤로를 나중에 덧붙였을까. 사연은 이렇다. 둘은 사이가 안 좋았다. 특히 미켈란젤로가 라파엘로를 대놓고 싫어했다. 미켈란젤로의 눈에 라파엘로는 곱상한 외모에 헛바람 든 어린애였다. 라파엘로 또한 꼬장꼬장한 그와 굳이 가까워지려고 하지 않았다. 이런 와중에도 라파엘로는 본능적으로 알고 있었다. 그에게 등을 돌린 미켈란젤로에게도 레오나르도 다빈치만큼 훔칠 게 많이 있다는 걸. 라파엘로가 바티칸 궁에 있던 시기, 미켈란젤로는 시스티나 성당에 오갔다. 그는 교황의 명령 같은 제안에 〈천지창조〉 등 천장화를 그리는 중이었다. 그런데 일이 곧 터졌다. 미켈란젤로는 교황의 거듭되는 재촉에 기어코 성질을 부렸다. 미켈란젤로는 화를 못 이기고 짐을 쌌다. 전부 팽개치고 로마를 떠나버렸다.

"우리, 시스티나 성당 구경이나 하지. 그 성질 더러운 녀석이 돌아오기 전에 말이야."

선배 브라만테가 라파엘로에게 신호를 줬다. 라파엘로가 고대하던 일이었다. 둘은 시스티나 성당에 잠입했다. 미켈란젤로의

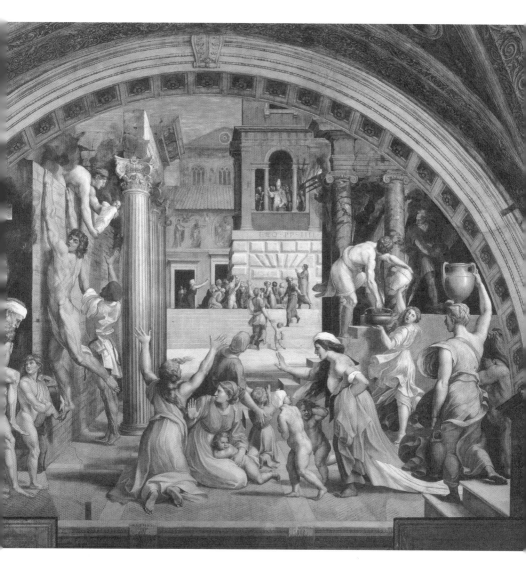

라파엘로 산치오, 〈보르고의 화재〉

1514, 프레스코, 500×670cm, 바티칸 미술관

천장화 제작 과정을 모두 봤다. 자칭 조각가가 어떻게 저런 회화를 그릴 수 있는지 놀라울 따름이었다. 라파엘로는 이 천장화에 충격을 받았다. 압도감에 무릎을 꿇을 뻔했다. 라파엘로는 이제 미켈란젤로의 능력을 쭉 빨아들였다. 그렇게 라파엘로는 뒤늦게 미켈란젤로를 〈아테네 학당〉에 그려넣었다. 그를 레오나르도 다빈치 급으로 인정한다는 의미였다.

라파엘로는 이제 미켈란젤로의 장기까지 자유롭게 썼다. 그는 미켈란젤로에게서 서펀틴 형상(근육의 디테일을 살린 인체 표현)을 훔쳐왔다. 1514년, 라파엘로가 미켈란젤로의 이 기법에 젖어들어 그린 그림이 〈보르고의 화재〉다. 교황 명령으로 장식한 방 중 '보르고 화재의 방'에 새긴 작품이다. 미켈란젤로 특유의 선명한 근육 묘사가 라파엘로의 손에서 빚어졌다. 우아한 그림을 즐겨 그린 라파엘로는 이후부터도 더욱 진하고 강렬한 회화를 선보인다.

"라파엘로를 봐. 그는 미켈란젤로의 그림을 보고선 페루지노의 수법을 버렸네. 이제 미켈란젤로의 수법을 모방하고 있어."

라파엘로가 흐뭇했던 교황은 지인에게 이런 편지를 썼다.

루티, 구원자이자 파멸자

소나기가 억수처럼 쏟아졌다. 라파엘로가 로마에 오고서 얼마 되지 않은 날이었다. 라파엘로는 비에 쫄딱 젖었다. 먹구름을 피

하고자 찾은 곳은 작은 빵집이었다. 그 안에 소녀가 있었다. 갓 구운 빵을 꺼내오고 있는 마르게리타 루티Margherita Luti였다. 라파엘로는 루티를 봤다. 밤처럼 검은 눈, 풍성하고 윤기 나는 머릿결, 곧게 편 허리가 들어왔다. 라파엘로를 보는 루티의 얼굴도 포도주처럼 붉어졌다. 사랑의 종이 울렸다. 라파엘로가 테베레 강을 지나던 중 우연히 먹을 감던 루티를 봤고, 곧장 첫눈에 반했다는 설도 있다. 당시 둘의 나이 차는 열두 살로 추정된다. 열 살에서 열일곱 살 차이로 보는 분석도 있다.

하지만 라파엘로는 다른 사람과 약혼했다. 상대는 마리아 비비에나Maria Bibbiena였다. 그쯤 라파엘로는 오래전부터 교황청의 유력 인물인 메디치 비비에나 추기경Cardinal Bibbiena에게 "내 조카와 결혼하라"는 압력을 받고 있었다. 추기경과 깊은 우정을 쌓았던 라파엘로는 마지못해 그 강요 같은 제의를 받아들였던 것이다. 그렇지만 라파엘로는 루티를 포기하지 못했다. 라파엘로는 매일 밤 마리아가 아닌 루티의 손을 잡았다. 마리아와의 결혼은 3~4년씩 미뤘다. 그런 그는 1518년, 결심한 듯 루티 앞에서 붓을 들었다. 라파엘로는 루티에게 터번을 올려줬다. 한 손으로는 가슴, 한 손으로는 다리 사이를 가리도록 했다. 정숙한 비너스, 베누스 푸디카Venus Pudica의 자세였다.

"그대로 있어줘."

라파엘로의 귓속말에 루티는 쑥스럽게 미소 지었다. 라파엘로는 춤추듯 그림을 그렸다. 라파엘로는 막바지쯤에 붓질을 망설였다. 그는 이내 마음을 굳힌 채 다시 붓을 댔다. 루티의 왼

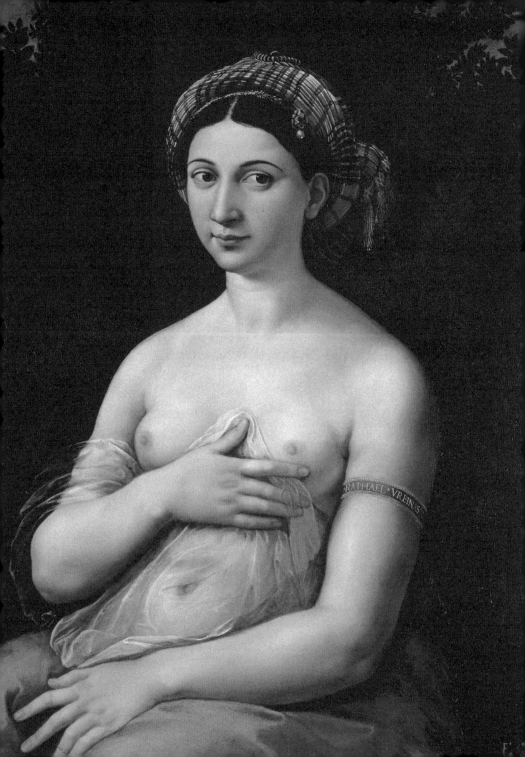

손에 루비 반지가 그려졌다. 루티의 팔에는 리본이 새겨졌다. 'RAPHAEL URBINAS(우르비노의 라파엘로)'. 이 서명은 루티를 향한 사랑의 맹세였다. 이 그림은 훗날 〈라 포르나리나La Fornarina〉(제빵사의 딸)로 알려진다.

그 시절 라파엘로는 정신없이 바빴다. 라파엘로는 1518년, 〈라 포르나리나〉를 그릴 때쯤인 그해부터 새로운 대작을 위해 매달렸다. 이스라엘 북부 타보르 산에서 일어난 그리스도의 변용을 소재로 한 작품이었다. 자유로운 구도, 강렬한 색채, 연극의 절정 같은 역동성…. 고상하고 우아한 그간의 르네상스 그림과 달리 이 작품은 진하고 극적이다. 라파엘로는 〈그리스도의 변용〉을 통해 바로크 미술의 등장을 예고했다. 그는 르네상스 이후 어떤 시대가 도래할지 알고 있는 유일한 예술가였다.

라파엘로는 일을 하다가도 틈틈이 루티를 찾았다. 1520년 3월, 문제의 그날에도 라파엘로는 그녀와 만나 사랑을 속삭였다. 하지만 사랑도 과하면 독이 되는 법이다.

'다음 시대'를 엿본 유일한 예술가

"그렇다면, 열병이 난 이유가 다른 게 아니고…."

의사는 뒤늦게 시종에게 전말을 들을 수 있었다. 훗날 미술사가 조르조 바사리도 "라파엘로의 과도한 애정 행각이 때 이른 죽

라파엘로 산치오, 〈라 포르나리나〉 1518~1519, 패널에 유채, 85×60cm, 로마 고예술 국립박물관

라파엘로 산치오, 〈그리스도의 변용〉 1518, 패널에 유채, 410×279cm, 바티칸 미술관

음을 불렀다"고 기록했다. 라파엘로는 루티와의 사랑 직후 열병에 시달렸다는 걸 왜 끝내 말하지 않았을까. 그의 명예에 누가 될수 있었다. 또, 루티의 존재가 온 세상에 알려지면 그녀 또한 위험할 터였다.

라파엘로가 죽은 직후, 제자 줄리오 로마노Giulio Romano가 스승의 작업실을 찾았다. 로마노는 들어온 순간 한쪽 벽에 걸린 누드 초상화 한 점을 봤다. 스승의 그림이었다. 하지만 처음 보는 작품이었다. 로마노는 그림 속 여성이 누구인지 알고 있었다. 종종 스승과 함께 있던 여인, 스승을 기쁘고도 슬픈 눈빛으로 봤던 여인, 제자된 입장에서 애써 모른 척해줬던 루티였다. 로마노는 작품속 루티가 오른손으로 가리키는 리본을 살펴봤다. 'RAPHAEL URBINAS'···. 루티의 왼손에서 루비 반지도 봤다. 스승이 손꼽히는 부잣집 딸과 약혼하고도 계속 독신으로 살고자 한 이유···.

"이렇게 진지한 관계였어?"

로마노는 혼잣말을 했다. 침을 꼴깍 삼켰다. 그는 스승 라파엘로와 루티가 비밀리에 약혼식을 가졌다고 생각했다. 추기경의 조카와 약혼했던 사람이 또···? 예술계가 발칵 뒤집힐 수 있었다. 로마노는 루비 반지를 지워버렸다. 이 반짝이는 장신구는 향후 500년간 물감에 파묻힌다.

'모든 화가의 왕자'라는 칭호답게 라파엘로의 장례식은 성대하게 열렸다. 라파엘로는 모든 신에게 바친 신전, 판테온에 묻혔다. 라파엘로의 묘비에는 다음과 같은 글이 새겨졌다.

'여기는 생전에 어머니 자연이 그에게 정복될까 두려워 떨게

했던 라파엘로의 무덤이다. 이제 그가 죽었으니, 그와 함께 자연 또한 죽을까 두려워하노라.'

라파엘로가 천재들의 시대 속에서도 대체불가능한 자였음을 말해주는 문장이다. 라파엘로가 죽은 후 루티는 어떻게 살았을 까. 루티는 남은 생을 라파엘로를 기리는 데 바치기로 했다. 루티 는 곧 판테온 옆 수도원에 들어가 수녀의 삶을 살았다. 그녀는 얼 마 지나지 않아 세상을 떠난 것으로 짐작되고 있다.

라파엘로 산치오
Raffaello Sanzio

출생-사망 1483.4.6.~1520.4.6.
국적 이탈리아
주요 작품 〈동정녀 마리아의 결혼식〉, 〈대공의 성모〉, 〈아테네 학당〉, 〈라 포르 나리나〉, 〈그리스도의 변용〉 등

라파엘로는 이탈리아의 화가 겸 건축가다. 르네상스 당시 가장 중요한 인물 중 한 명으로 꼽힌다. 짧은 삶 동안 많은 작품을 의뢰받았고, 이 중 대부분을 성공적으로 마무리했다. 동시대 사람들 중 상당수는 '르네상스 3대 거장' 중 겸손한 라파엘로를 가장 좋아했다. 그 또한 예의에 대한 특별한 철학이 있었던 듯하다. "현명한 사람이 되려거든 사리에 맞게 묻고, 조심스럽게 듣고, 침착하게 대답하라. 그리고 더 할 말이 없으면 침묵하라." 라파엘로가 종종 하는 말이었다. 그의 영향력이 너무 컸던 탓일까. 실력과 인성을 모두 갖춘 라파엘로의 사망은 흔히 르네상스 절정기의 끝으로 여겨진다.

라파엘로 이전으로 돌아가자

1848년, 존 에버렛 밀레이John Everett Millais와 단테 가브리엘 로세티Dante Gabriel Rossetti, 윌리엄 홀먼 헌트William Holman Hunt 등은 뜻을 모아 '라파엘전前파'를 설립했다. 이들은 라파엘로 특유의 어느 한 쪽도 튀지 않는 조화, 안정적인 구도를 거부하고 현장을 그대로 솔직하게 그리는 것을 신조로 삼았다. 즉 라파엘로 이전pre 시대로 돌아가자는 뜻을 중심으로 미술사에 남을 만한 모임이 결성된 것이었다. 그만큼 라파엘로의 영향력은 그가 죽고서 300년이 넘게 흐른 당시까지도 절대적이었다.

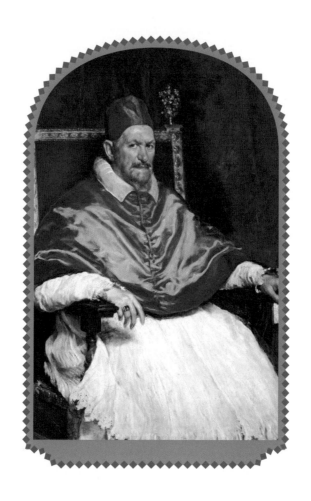

DIEGO
VELÁZQUEZ

편견 없는 눈,
고결한 관찰자의 시선

:

디에고 벨라스케스

"일부러 웃긴 표정 짓지 말라니까?"

"어색해서 그럽죠."

1644년, 스페인 마드리드 왕궁. 디에고 벨라스케스Diego Velázquez가 소인小人 세바스티안 데 모라Sebastián de Morra를 다그쳤다. 왕실 최고의 화가가 내 초상화를 그려? 대체 왜?…. 모라는 상황을 이해할 수 없었다.

며칠 전 일이었다. 고귀하신 왕족의 갓난아기님이 왕실 접시를 깨뜨렸다. 앙 하는 울음소리가 터졌다.

"이 자식아. 넌 뭐했어!"

뜬금없이 모라가 몽둥이를 맞았다. 궁宮에 있는 소인은 그런 존재였다. 만만한 욕받이였다. 모라는 궁정 복도를 엉거주춤하게 걸었다. 두드려 맞은 엉덩이가 뜨거웠다. 짓궂은 귀족 몇몇이 모라를 발로 뻥뻥 찼다. 그는 우스꽝스럽게 엎어졌다. 이때 벨라스

케스가 다가왔다.

"이봐, 모라." 귓속말을 했다.

"네. 나리."

"할 말이 있어. 내 작업실로 와."

"…저를요? 왜요?" 모라는 귀를 의심했다.

"싫어?" 벨라스케스는 그런 그에게 되물었다.

사실 모라는 예전부터 벨라스케스를 눈여겨 지켜봤다. 이 자는 국왕 펠리페 4세Felipe IV에게 인정받은 최고의 화가였다. 여간 까 다롭고 까칠한 게 아니었다. 그런데, 이 깍쟁이 같은 사내에겐 남 다른 면이 있었다. 그는 모라를 볼 때 늘 눈을 응시했다. 짧은 다 리를 보지 않았다. 그는 왕실의 단체 초상화를 그릴 때 모라를 웃 기게 그리지도 않았다. 다른 궁정화가 놈들? 그 자식들은 왕족만 멋있게 그릴 뿐, 들러리로 선 소인들은 더 못나게 그렸다. 그따위 '몰아주기' 방식으로 왕족의 환심을 샀다.

"다른 화가라면 몰라도, 나리가 그러신다면야…."

"그래."

모라는 그런 벨라스케스에게 내심 고마움이 있었다. 제의를 거 절하지 못한 이유였다.

"광대짓? 거지 분장? 뭘 하면…"

"다 필요 없어." 벨라스케스가 말을 잘랐다.

약속의 날은 금방 왔다. 벨라스케스는 모라에게 붉은색 겉옷을 안겨줬다.

디에고 벨라스케스, 〈세바스티안 데 모라의 초상〉 1655, 캔버스에 유채, 106.5×82.5cm, 프라도 미술관

"나리. 제가 이 비싼 걸 어떻게 입어요."

모라의 목소리가 작아졌다.

"저기에 앉으면 돼."

역시 먹히지도 않는 말이었다.

"…모라, 평소에 무슨 생각해?"

"예?"

"이런 데 살면서 무슨 생각을 하느냐는 말이야."

캔버스를 앞에 둔 벨라스케스가 말을 건넸다. 생각? 그런 것이야 많았다. 일단 자기 삶이 불쌍했다. 나아가 자기 따위를 막 대하며 우월감을 갖는 궁정 사람들이 불쌍했다. 끝으로 이 나라도 불쌍했다. 아직 위세는 있다지만, 이런 녀석들만 있다면야 끝은 뻔하지 않은가.

"저는 말입죠."

"생각만 해." 벨라스케스가 말을 또 잘랐다.

그는, 고개를 쭉 내밀곤 모라의 두 눈을 다시 봤다. 모라를 꿰뚫어 보는 듯했다. 시간이 흘렀다. 모라는 얼마나 앉아 있었는지 알수 없었다. 몇 분, 몇 시간, 어쩌면 며칠이 지난 듯도 했다. 벨라스케스가 손짓했다. 이리로 오라고…? 모라는 슬금슬금 다가갔다. 그는 그림을 봤다. 지금 여기에 진짜 모라가 있지만, 그곳에도 진짜 모라가 있었다. 자신을, 남을, 나라를 불쌍해하는 모라였다. 모라는 감정에 북받쳤다. 그는 토해내듯 말했다.

"이건, 진짜 저군요." 모라는 울먹였다.

"…그림이 깊어요, 무진장 깊어요."

"마음에 들어?"

"솔직히 말씀드리면요. 그림 속으로 빨려 들어가는 줄 알았습죠."

그러고 싶지 않은데도 눈시울이 자꾸 아렸다.

"그런데요. 나리."

"왜?"

"저 따위를 왜 그린 겁니까."

"별걸 다 궁금해하는군."

그림을 돌려받은 벨라스케스가 돌아섰다.

"미안했어. 늘."

"무엇이요?" 모라의 목소리가 떨렸다.

"자네와 자네 친구들에게. 고매하신 그 사람들 들러리로 내가 많이 그렸잖아. …또 보자고."

벨라스케스는 이 말을 내려놓고 돌아섰다.

'이달고'의 아들, 마당발 스승을 만나다

벨라스케스는 1599년 스페인 안달루시아의 세비야에서 태어났다. 아버지는 포르투갈계 유대인 변호사였다. 어머니는 진짜 귀족에 끼지 못하는 시골 귀족, 이달고hidalgo 집안에 속했다. 이에 따라 벨라스케스도 당연히 이달고로 취급받았다. 그는 이런 배경 탓에 진짜 귀족으로의 승급昇給을 평생 꿈꾼다. 떵떵거리고 싶어서가 아

니었다. 집안의 숙원을 풀기 위한 일종의 과제였다. 한편 그는 이런 배경 덕에 차별받는 약자들을 편견 없이 보는 눈도 갖게 된다.

벨라스케스는 어릴 적부터 그림을 잘 그렸다. 부모가 꼬맹이의 연습장을 펼쳤을 때, 여린 손으로 그린 낙서에는 감동이 있었다. 부모는 뜻을 모았다. 벨라스케스에게 미술 교사를 붙여줬다. 그가 열두 살 때였다. 벨라스케스는 세비야 출신의 프란시스코 파체코Francisco Pacheco에게 5년간 배웠다. 사실 파체코가 타고난 화가는 아니었다. 그런 그에게는 뛰어난 능력이 따로 있었다. 사교성이었다. 파체코는 엄청난 마당발이었다. 귀족, 화가, 지식인 등 모르는 이가 없었다. 파체코는 무엇이든 곧잘 따라 그리는 벨라스케스가 예뻤다. 파체코는 자기 인맥을 제자와 나눴다. 벨라스케스는 그 덕에 쉽게 볼 수 없는 이를 많이 만났다. 벨라스케스는 그런 사람들과 소통하며 인문학과 자연과학은 물론, 르네상스 사상과 처세술까지 익힐 수 있었다.

벨라스케스는 하루가 다르게 성장했다. 어느새 재능도, 끈기도 갖춘 의젓한 화가였다. 실력은 이미 파체코를 넘었다. 성격이 막살갑지는 않았다. 그러나 최소한 모든 이를 똑같이 대했다. 편견도, 선입견도 없었다. 다만 야망, 이를 뒷받침할 지구력만큼은 바로 옆 사람조차 두려움을 느낄 만큼 마구 샘솟았다.

벨라스케스의 대표 초기작은 〈계란을 부치는 노파〉다. 이는 스페인 특유의 장르화 '보데곤bodegón'이다. 이 말은 원래 스페인어로 선술집을 뜻하는데 음식과 그릇 등을 앞세워 서민 일상을 표현하는 풍속화라는 의미도 갖게 되었다. 허름한 차림새의 노

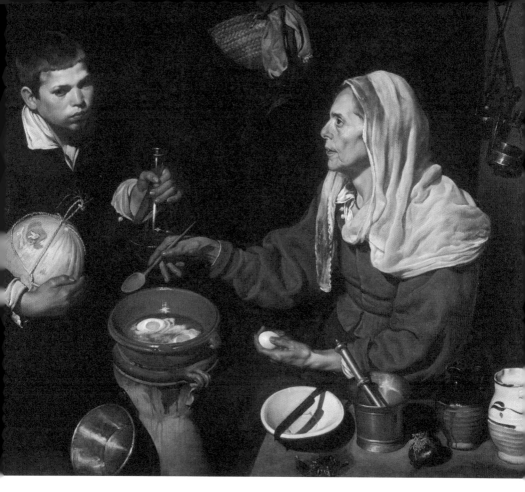

디에고 벨라스케스, 〈계란을 부치는 노파〉 1618, 캔버스에 유채, 100.5×119.5cm, 스코틀랜드 국립미술관

파가 좁은 주방에 있다. 그녀가 부치는 계란마저 초라해 보이는 풍경이다. 하지만 노파의 눈빛만은 강렬하다. 주름 하나, 핏줄 한 줄에도 위엄이 느껴진다. 멜론과 포도주병을 든 소년의 얼굴에도 생명력이 가득하다. 벨라스케스는 서민을 조롱거리로 삼지

않았다. 더 웃기게 그리지도, 억지로 불쌍하게 표현하지도 않았다. 다른 장르 화가들과의 차이점이었다. 벨라스케스는 열아홉 살 때 벌써 이런 그림을 그릴 수 있었다.

"내 초상화는 오직 그대만 그릴 수 있소"

"이제 더 큰 도시로 가보자고. 젊은 왕이 있고, 늙은 귀족들이 득실대는 곳으로."

벨라스케스는 파체코가 어디를 말하는지 알고 있었다. 국가의 심장부, 마드리드였다. 1622년, 벨라스케스는 그 기회의 땅을 밟았다. 스물세 살 때였다. 그는 이미 꽤 유명한 청년 화가였다. 특히 초상화를 기막히게 그린다는 말이 돌았다. 벨라스케스를 보기 위해 귀족들이 문을 두드렸다. 벨라스케스는 이들과 교류했다. 늘 명작을 뽑아줬기에 잘나가는 나리들도 그를 좋아했다. 이제 벨라스케스는 번듯한 궁정 화가를 꿈꿨다. '그래 봤자 시골 촌뜨기'로 불린 이달고의 한계를 넘을 가장 쉬운 길이었다.

1623년, 그런 벨라스케스에게 기회가 왔다. 그해에 로드리고 데 빌란도란도Rodrigo de Villandrando가 사망했다. 그는 펠리페 4세가 특별히 아낀 궁정 화가였다. 벨라스케스는 빌란도란도를 대체할 화가 후보로 이름이 올랐다. 벨라스케스가 그간 쌓고 다진 인맥이 빛을 발한 순간이었다.

"어디 그려보시게."

디에고 벨라스케스, 〈펠리페 4세의 입상〉 1624, 캔버스에 유채, 200×102.9cm, 메트로폴리탄 미술관

같은 해 8월 16일, 벨라스케스는 자기 앞에 앉은 펠리페 4세의 말에 고개를 숙였다. 마침내 시험 날이었다. 벨라스케스는 붓을 쥐었다. 펠리페 4세를 그렸다. 작업 시간은 고작 하루였다. 펠리페 4세는 그의 완성작에 흠칫했다. 이 남자 작품에는 담담함이 있었다. 자신을 멋있게 그리지 않았다. 화려하게 그리지도 않았다. 그런데도 위엄이 있었다. 기품이 뚝뚝 흘렀다.

"어디에 있다가 이제야 나타났소?"

펠리페 4세가 벨라스케스의 손을 꽉 잡았다.

"당신은 오늘부터 궁정 화가요."

펠리페 4세는 결심한 듯 말을 덧붙였다.

"앞으로 그 누구도 내 초상화를 그릴 수 없소. 그대 말고는."

펠리페 4세가 특히나 아낀 벨라스케스의 그림은 〈펠리페 4세의 입상〉이다. 청년 펠리페 4세가 왼손을 칼 손잡이에 올렸다. 나라의 보호자라는 뜻이었다. 오른손에는 종이를 쥐고 있다. 나라를 위해 이렇게나 열심히 일하는 통치자라는 의미였다. 그림은 담백하다. 빛나는 장신구도 주렁주렁 매달지 않았다. 진귀한 기념품도 없었다. 그럼에도 고귀한 왕의 역할, 견고한 왕권을 모두 담아냈다.

루벤스의 조언, 이탈리아로 떠나라

그 남자는 자기 공기에 에워싸여 자신의 법칙 아래 살았다. 낮

설게, 외롭고 고요하게, 귀족들 사이에서 성자처럼 거닐었다. 그의 이름은 페테르 파울 루벤스Peter Paul Rubens였다. 생의 말년을 향해 가고 있는 위대한 화가였다. 1628년 어느 날, 벨라스케스는 부푼 마음으로 섰다. 루벤스. 그를 기다렸다. 잉글랜드 외교 문서를 갖고 스페인 왕궁에 온 그는 과연 기운이 남달랐다. 여전히 힘이 넘쳤다. 지성과 유머가 가득했다. 루벤스도 벨라스케스에게 관심이 있었다. 루벤스 또한 왕실의 총애를 한껏 받는 청년이 궁금했다. 그런 그가 본 벨라스케스의 실력은 놀라웠다. 딱 하나 아쉬웠다. 세련됨이었다. 어쩔 수 없었다. 당시 스페인은 미술 변방이었다. 르네상스의 바람도 피해 간 곳이었다.

"이보게, 젊은 화가." 루벤스가 벨라스케스에게 말했다.

"여기서 뭘하는 건가? 당장 이탈리아에 가보지 않고."

그 말에 벨라스케스는 이탈리아로 향했다. 베네치아와 피렌체, 로마 등을 1년 반 동안 순회했다. 티치아노Tiziano Vecellio 등 거장의 작품도 실컷 봤다. 와보니 루벤스 말을 듣기를 백번 잘했다는 생각이 들었다. 벨라스케스는 로마에서 〈불카누스의 대장간〉을 그렸다. "당신 아내 비너스가 마르스와 밀회를 하고 있어." 일에 정신 팔린 대장장이의 신 불카누스(헤파이스토스)에게 태양의 신 아폴로가 뛰어와 고자질하는 장면이다. 이탈리아 고전 조각상을 떠올리게 하는 인체 묘사, 풍부한 색채는 벨라스케스가 비로소 이탈리아풍 미술까지 소화했음을 뜻한다. 각 인물의 충격, 불신, 허탈 등의 감정을 담은 표정에는 벨라스케스가 특유의 담담함도 잊지 않았음이 드러난다. 그의 그림에 깊이감이 더해졌다.

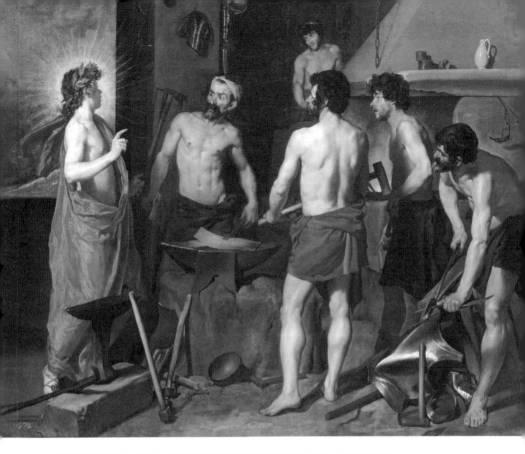

디에고 벨라스케스, 〈불카누스의 대장간〉 1630, 캔버스에 유채, 223×290cm, 프라도 미술관

예쁜 내 공주, '딸바보' 국왕 눈에 꿀 뚝뚝

1656년 스페인 마드리드의 왕궁. 벨라스케스의 작업실은 소란
스러웠다.

"공주님. 허리를 조금 더 빳빳하게…."

"옷매무새를 정리해드릴게요."

마르가리타 공주Margarita Teresa는 눈부신 은색 드레스를 입었다. 그녀는 시녀들의 호들갑에 익숙했다. 소인 둘은 공주와 한 뼘 떨어진 곳에서 쭈뼛댔다. 감히 더 다가가지도, 그렇다고 더 멀어지지도 못한 채 어쩔 줄 몰라했다. 괜히 만만한 개만 건드릴 뿐이었다. 시종과 호위병은 각자 자리에 서 있었다.

"국왕께서 오십니다!"

목소리가 공간을 메웠다. 펠리페 4세와 마리아나 왕비Mariana de Austria가 입장했다. 거의 모든 이가 국왕과 왕비를 바라봤다. 시간이 멈춘 듯했다. 국왕은 자기 딸 마르가리타 공주를 보고 미소 지었다. 왕비도 공주를 향해 환히 웃었다. 마르가리타 또한 아빠와 엄마를 보고 표정을 살짝 폈다.

"이놈아. 국왕께서 오셨어!"

나이 든 소인이 어린 소인의 팔을 잡아당겼다.

'이거다…!' 벨라스케스는 이 모습을 보고 영감을 얻었다. 어린 소녀의 싱그러움, 꼬마 권력자의 위엄을 어떻게 해야 함께 담아낼 수 있을까. 때마침 공주의 모습이 담긴 작품을 구상하며 이런 고민을 할 때였다. 벨라스케스는 국왕 부부의 눈으로 붓을 쥐었다. 이들의 시선 속에 담긴 사랑스러운, 때때로는 폭군처럼 떼를 쓰는 공주를 그렸다. 공주는 단아하면서도 까탈스럽게 칠해졌다. 겸손하게 복종하는 시녀, 충직해 보이는 소인도 들러리로 함께 담았다. 이들은 이렇게 말하는 듯하다. "나와 눈이 마주친 그대여, 일단은 국왕 부부의 시선이 돼 우리 공주님을 보시게."

벨라스케스는 그림 안에 자신도 넣었다. '모든 것을 이 그림에 쏟아부었습니다. 그렇기에 제 영혼도 함께 그려 넣었습니다….' 이렇게 말하는 듯하다. 그의 그림 〈시녀들〉이다.

평범한 것들의 1등 화가

신분 상승. 1658년에 벨라스케스는 평생의 꿈을 이뤘다. 벨라스케스는 그간 산티아고 기사단 가입에 거듭 도전했다. 이달고가 아닌 진짜 귀족만 가입할 수 있는 곳이었다. 그는 번번이 탈락하고도 다시 매달렸다. 왕의 침대보를 직접 갈고, 축제와 행사 준비 등을 모두 떠안는 등 헌신을 이어갔다. 결국 그해, 펠리페 4세는 못 이기는 척 벨라스케스에게 기사단 제복을 건넸다.

"원래 이달고에게는 안 되는데…. 자네니까 해주는 걸세."

교황도 벨라스케스에만 특별 허가를 내려줬다. 꿈꾸던 신분을 쟁취했다. 집안의 한을 드디어 풀었다. 너무 신난 벨라스케스는 펠리페 4세의 집무실로 내달렸다. 그림 〈시녀들〉이 크게 걸려 있었다. 벨라스케스는 그림 속 자기 가슴 부분에 붉은 십자 문장을 덧발랐다.

"오! 이제 됐습니다."

만감이 교차했다. 그대로 주저앉아 눈물을 흘렸다.

1660년, 프랑스의 루이 14세Louis XIV와 스페인의 펠리페 4세 딸

디에고 벨라스케스, 〈시녀들〉 1656, 캔버스에 유채, 318×276cm, 프라도 미술관

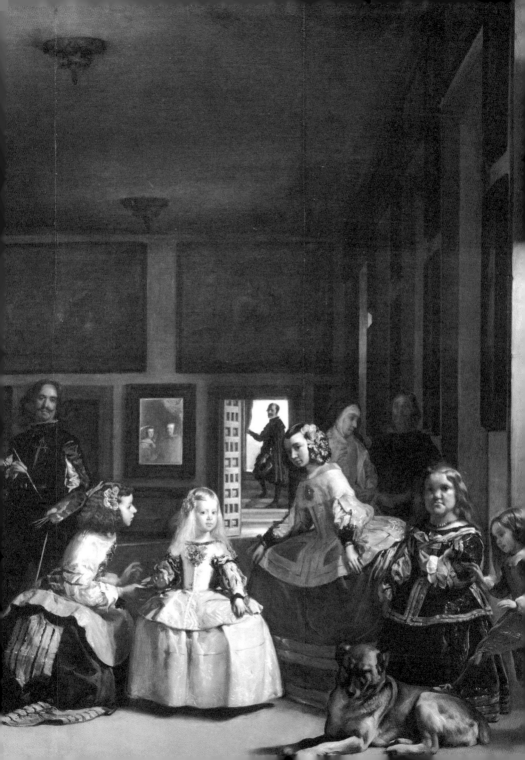

마리아 테레사María Teresa의 결혼식이 열렸다. 두 나라는 이를 계기로 평화협정을 맺었다. 이번에도 벨라스케스가 행사에서 선보일 전시 기획과 장식 디자인 등 일을 맡았다. 그는 이제 예순한 살이었다. 왕은 여전히 그를 믿었다. 나이든 그의 일정은 젊을 때만큼이나 빽빽했다. 쉴 틈 없이 일을 하다 보니 건강이 급격하게 나빠졌다. 벨라스케스는 그해 열병에 걸렸다. 도저히 낫지 않을 것 같았다. 그는 허무하게 눈을 감았다. 갑작스러운 죽음이었다.

"나는 높은 수준의 미술에서 2등이 되기보다 평범한 것들의 1등 화가가 되겠다."

벨라스케스는 이 신념을 평생 지켰다. 이 마음가짐 덕에 그는 죽고 나서 더 위대해졌다. 시간이 흘러 비로소 평범한 것들이 주목받기 시작할 때, 모든 화가들이 경쟁적으로 베껴 그린 게 그의 작품들이었다.

디에고 벨라스케스
Diego Velázquez

출생-사망 1599.6.6.~1660.8.6.
국적 스페인
주요 작품 〈계란을 부치는 노파〉, 〈펠리페 4세의 입상〉, 〈불카누스의 대장간〉,
 〈시녀들〉 등

펠리페 4세 시절부터 평생 궁정 화가로 지낸 벨라스케스는 지금도 스페인 미술을 대표하는 화가로 거론된다. 당시 바로크 시대 최고의 실력자로도 언급된다. 벨라스케스 특유의 깊이감 있는 그림은 동시대 사람들뿐 아니라 후세의 많은 화가들을 설레게 했다. "그는 화가들의 화가였다." 에두아르 마네Edouard Manet는 벨라스케스를 이렇게 평가했다. 파블로 피카소Pablo Picasso는 벨라스케스의 〈시녀들〉에 푹 빠져 58점의 패러디 작품을 그렸다. 그런가 하면, 살바도르 달리Salvador Dali는 벨라스케스를 흉내내 수염을 기르기 시작했다고 한다.

재능 앞에 인종을 차별하지 않은 선구안
벨라스케스는 스페인 남부에서 온 흑인 노예 후안 파레하Juan Pareja를 작업장에 데리고 다녔다. 벨라스케스는 그에게 미술에 재능이 있다는 걸 알아봤다. 그때부터 파레하를 노예로 두지 않고 조수로 삼아 그림을 가르쳤다. 파레하를 모델로 초상화를 그리면서 함께 예술을 논하기도 했다. 당시 통념으로는 파격적인 일이었다. 파레하는 그런 벨라스케스의 도움으로 노예에서 해방될 수 있었다. 그는 스승을 따라 화가의 길을 걸었다. 벨라스케스 덕에 제2의 인생을 시작한 것이다.

ALPHONS
MUCHA

거리는 누구에게나
열려 있는 전시장

알폰스 무하

똑똑똑. 철컥.

"어서 오세요. 출판사 인쇄소입니다."

"사장님 있어요?"

"없는데요."

"미치겠군."

1894년, 12월 26일. 프랑스 파리. 모두가 크리스마스 연휴의 여운을 즐기는 이 날, 텅 빈 인쇄소를 지키던 알폰스 무하Alphons Mucha는 의자에 앉아 턱을 괸 채 말을 이어갔다.

"무슨 일이시죠?"

"사라 베르나르Sarah Bernhardt 알죠?" 무하가 묻자 이 남자가 대뜸 되물었다.

"그럼요. 유명 여배우잖아요."

"맞아요. 제가 그 사람 매니저인데요."

남자는 한숨을 푹 쉬었다. 그의 사정은 이랬다. 지금 베르나르는 연극 〈지스몽다Gismonda〉에서 열연 중이었다. 이 작품은 생각보다 더 흥행했다. 제작사 측은 일정을 늘리기로 했다. 그러니 공연 연장을 알릴 포스터를 찍어야 했다. 문제는 여기서 발생했다. 인쇄소 중 문을 연 곳이 없었다. 모두가 연휴를 만끽했다. 종일 돌아다니다가 찾은 곳이 당신이 있는 이 인쇄소며, 사장이 없으니 또 허탕이라는 것이었다.

"아무튼 그래요. 근처에 사장님도 있는 인쇄소는 없을까요?"

그는 이제 울 것 같았다.

"선생님." 무하가 이 남자를 불렀다.

"포스터를 만들고 찍어내는 일요. 제가 해볼게요."

잠깐 정적이 흘렀다.

"당신은 아마추어 아니에요?"

"예전에도 삽화로 베르나르를 그린 적 있어요."

이 말에 남자의 인상이 살짝 펴졌다. 그래, 대안도 없으니….

"그림 잘 그려요?"

밑도 끝도 없는 질문이었다. 무하는 당당하게 말했다.

"물론이죠."

무하는 곧장 극장으로 갔다. 베르나르의 연기를 직접 감상했다. 큰 눈과 높은 코가 매력적인 베르나르는 반짝이는 의상으로 등장했다. 움직임은 고혹적이었다. 무하는 그녀에게 받은 느낌을 일일이 기록했다. 그리고 바로 붓을 쥐었다. 2미터 종이 위에 베르나르가 우아하게 섰다. 머리에는 월계수 화관이 있다. 왼손은

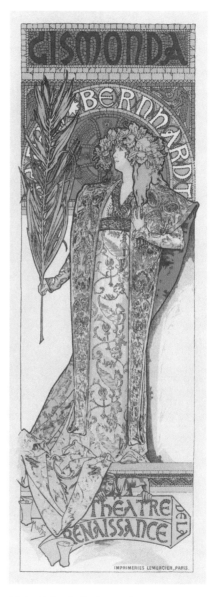

알폰스 무하, 〈지스몽다〉 포스터

1894, 석판화, 216×74.2cm, 개인소장

머리카락 끝에 닿아 있다. 오른손은 연극 장면 중 하나인 부활절 행렬에서 쓰는 종려나무 가지를 쥐고 있다. 베르나르의 머리 뒤에는 그녀 이름이 쓰인 무지개 모양 아치가 있다. 그림 속 베르나르는 후광을 받는 성인聖人 같다. 담담한 듯 절절하고, 당당한 듯 애절하다.

"아이고, 내가 미쳤지!"

나흘 뒤인 12월 30일, 무하의 그림을 받아든 베르나르의 매니저는 머리를 감쌌다. 그간 본 적 없는 형식의 포스터였다. 잘 그리긴 했지만, 포스터로 쓸 만한 그림은 전혀 아니라고 생각했다. 보통 성인보다 몇 뼘은 더 큰 크기부터 부담스러웠다. 공연 제목과 장소, 배우의 이름 등 최소한의 안내조차 눈에 띄지 않았다. 그놈, 인쇄소에 갇혀 살다 보니 나사가 빠진 게 분명했다. 매니저는 벌떡 일어섰다. 포스터고 뭐고 그 사기꾼 자식의 먹살을 휘감고 싶었다.

"매니저, 이게 새로 만든 포스터야?"

이때 베르나르가 다가왔다.

"신선한데!"

"에?" 베르나르가 눈을 반짝였다.

"이 포스터, 새해 첫날에 바로 뿌리는 건 어때?"

"그, 그러죠."

매니저는 어리벙벙했다. 그렇게 1895년 1월 1일, 파리 전역에 무하의 〈지스몽다〉 포스터가 내걸렸다. 베르나르의 안목이 적중했다. 무하는 그날부터 슈퍼스타로 떠올랐다. 마침내.

시대가 외면한 재능

무하는 1860년 7월 24일에 태어났다. 당시 오스트리아제국 속주였던 모라비아(현재의 체코 등 일대)의 마을 이반치체에서 세상빛을 봤다. 무하는 걸음마를 뗄 때부터 그림에 관심을 가졌다. 연필 달린 목걸이를 찬 무하는 온 집 안 벽지와 땅바닥에 낙서를 했다. 현재 무하의 초기작은 극소수만 남아 있다. 무하가 여덟 살 때 그린 〈예수의 십자가〉가 대표작이다.

"안타깝지만, 다른 적성을 찾아보는 게…."

알폰스 무하, 〈예수의 십자가〉
1868, 무하 재단

1878년, 무하는 프라하 미술 아카데미에 지원서를 냈다. 그가 열여덟 살 때였다. 입학 심사관은 그의 그림을 보곤 머리를 긁적였다. 뜻밖의 불합격이었다. 위대한 예술가의 삶을 짚어보면 이와 같은 의외의 낙방 사례를 쉽게 찾을 수 있다. 시대를 너무 앞선 탓일 때가 상당수다. 무하는 그러려니 했다. 자기 실력은 자기가 가장 잘 알았다. 1880년, 무하는 오스트리아 빈을 찾았다. 극장 세트장을 꾸며주는 회사에 취업했다. 그렇게 1년이 흘렀다. 한 극장에서 화재가 발생했다. 하필 무하가 다닌 회사의 돈줄이었다. 무하는 사정이 나빠진 회사에서 사실상 내쳐졌다. 무하는 이번에도 그러려니 생각했다. 무하는 무작정 북쪽행 기차를 탔다. 내린 곳은 오스트리아와 체코 국경지대에 있는 미쿨로프였다. 무하는 이곳에서도 계속 그림을 그렸다.

마침내 다가온 기회

"젊은이. 나랑 같이 일해보지 않겠어?"

그러던 어느 날, 쿠엔 벨라시 백작Cuen-Belassi이 무하를 찾아왔다. 성깔 좀 있을 듯한 이 남자는 일대의 대지주였다. 벨라시는 무하를 관찰했다. 그의 작업실도 둘러봤다. 그림 좀 그린다는 소문이 거짓은 아닌 듯했다.

"내 성에 벽화를 그려보지 않겠어? 그러니까, 나는 지금 작업을 의뢰하는 거야."

벨라시는 얼떨떨하게 서 있는 무하에게 손을 건넸다.

"해보지요."

무하는 성심성의껏 작업했다. 그림을 본 벨라시는 이런 애가 왜 여기에 있나 싶었다. 잘만 키우면 원로 화가들도 다 앞지를 것 같았다. 1885년, 벨라시는 무하의 독일 유학비를 댔다. 이 덕에 무하는 뮌헨 미술 아카데미에서 공부를 할 수 있었다. 1887년에는 그 유명한 프랑스 파리로 왔다. 줄리앙 아카데미에 다닌 무하는 1년 후부터는 콜라로시 아카데미로 편입했다. 보수적이었던 에콜 데 보자르(파리 국립 고등예술학교)의 대안으로 세워진 두 사립학교에서 최신 흐름을 보고 익혔다.

1889년, 두둑한 용돈을 받고 살던 무하는 청천벽력 같은 편지를 받았다.

"후원은 이제 끝일세."

벨라시의 글은 단호했다. 갑작스러운 통보였다. 서른 살쯤 됐으니 이제 알아서 살라며 쿨하게 놔줬다는 말이 있다. 1년 넘게 제대로 된 작업물을 보내주지 않자 괘씸해서 후원을 끊었다는 설도 있다. 이 이유라면 더 좋은 결과물을 보여주겠다며 무하가 지나치게 뜸을 들였으며, 벨라시가 이를 오해했을 가능성도 높다. 무하는 이제 알아서 밥벌이를 해야 했다. 무하는 여러 출판사와 잡지사에 삽화를 그려줬다. 때로는 인쇄소에 나와 교정 일도 봤다.

그렇게 또 몇 년이 흘렀다.

"친구. 크리스마스 연휴에 약속이 있는가?"

1894년 12월, 파리의 한 출판사에 몸담은 친구가 물었다.

"없어." 무하가 웅얼댔다.

"잘 됐구먼! 내가 연말 휴가가 잡혔는데 말이야. 혹시 나 대신 아르바이트할 생각 있어?"

친구는 그 말만 기다렸다는 양 기뻐했다. 무하가 고개를 끄덕였다. 그리고 크리스마스 연휴, 무하는 약속대로 출판사 인쇄소에서 조용히 교정 일을 봤다. 이때 한 남자가 다급하게 찾아왔다. 사라 베르나르의 매니저라고 밝힌 그는 횡설수설했다. 결론은 빨리 포스터를 그려야 한다는 말이었다. 무하는 턱을 매만졌다.

"선생님." 무하는 입을 뗐다.

"포스터 만들고 찍어내는 일요. 제가 해볼게요."

눈 떠보니 파리의 유명인

1895년 새해 첫날, 무하는 갑자기 유명해졌다. 성공 기회는 가끔 이렇게 우연처럼 찾아온다. 이때 열린 마음을 갖고, 모험할 용기도 갖췄다면 이 기회와 함께 물 만난 고기처럼 맘껏 자유롭게 유영할 수 있다. 무하가 그런 사례였다. 10대 때는 프라하 미술 아카데미에서 뜻밖의 낙방을 경험했다. 20대 때 겨우 일자리를 잡았더니 불이 나서 그만뒀다. 고맙게도 후원자를 만났지만, 미처 자리도 잡기 전에 내쳐졌다. 무하의 그릇보다 행운은 대개 소소했고, 불행은 항상 치명적이었다. 그런데도 무하는 계속 그렸

다. 화가의 길을 정한 뒤로는 그것밖에 없는 양 달려들었다. 그리고, 이날 비로소 성실함이 무엇을 가져다줄 수 있는지를 체감했다.

무하의 〈지스몽다〉 포스터가 파리 도심을 뒤덮었다. 그의 그림은 처음에는 파격성, 다음에는 작품성으로 화제를 낳았다. 이 포스터는 보면 볼수록 매력적이었다. 연극의 작품성, 배우의 외모와 연기력을 모두 기대하게 했다. 기성 포스터와 달리 눈길을 확 끄는 문구도 없었지만(그래서 매니저가 걱정했었지만), 그렇기에 더 많은 내용을 상상할 수 있었다. 삽화가 제롬 두세는 잡지 〈레뷰 일뤼스트레〉에 "하룻밤 사이 파리의 모든 시민이 무하의 이름을 알게 됐다"고 썼다.

"무하 씨, 저랑 같이 가요."

무하의 포스터를 쥔 사라 베르나르는 이 화가에게 남은 미래를 걸었다. 화끈하게 6년짜리 전속 계약을 제안했다. 무하는 당연히 승낙했다. 연극 여제의 부탁을 뿌리칠 이유가 없었다.

'크리스마스의 기적'은 무하를 꽃길로 데려갔다. 무하는 베르나르의 전속 화가로 그림을 그렸다. 무하의 성실함이 드디어 빛을 발했다. 1896년 〈로렌자치오〉, 1898년 〈메데이아〉, 1899년 〈햄릿〉 등 역사에 남을 포스터를 쉴 틈 없이 만들었다. 무하의 포스터는 늘 화제였다. 까탈스러운 베르나르도 무하의 감각과 성실함만은 늘 높게 샀다. 여행용 화장대로 쓰던 모차르트의 휴대용 피아노를 무하에게 선물로 줬다는 말도 있다. "당신은 나를 불멸의 여인으로 만들어줬어요"라며.

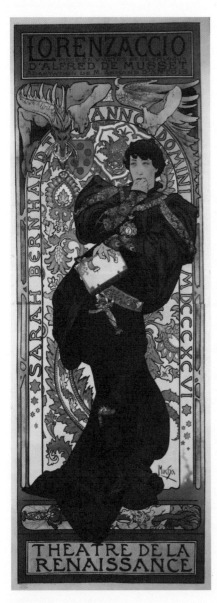

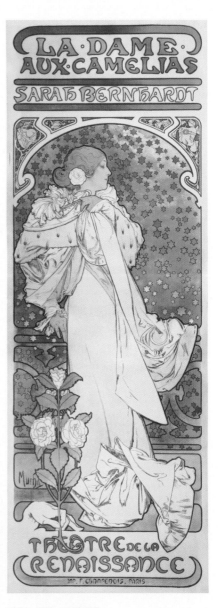

알폰스 무하, 〈로렌자치오〉

1896, 석판화, 203.7×73cm, 개인소장

알폰스 무하, 〈카멜리아〉

1896, 석판화, 207.3×72.2cm, 미국 국회도서관

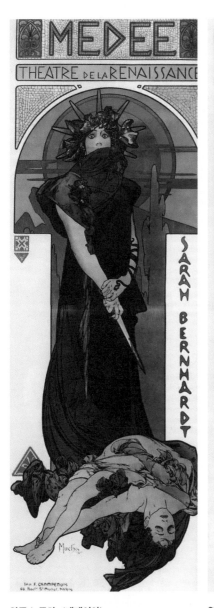

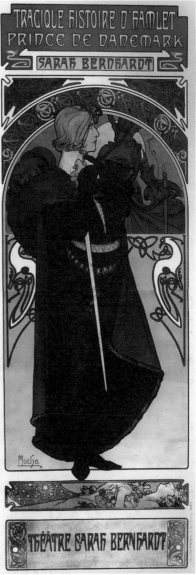

알폰스 무하, 〈메데이아〉

1898, 석판화, 206×76cm, 개인소장

알폰스 무하, 〈햄릿〉

1899, 석판화, 205.7×76.5cm, 개인소장

'무하 스타일'도 유행처럼 번졌다. 그는 아르누보Art Nouveau의 선구자로 자리 잡았다. 19세기 말 유럽에서 유행한 아르누보 양식은 프랑스어로 직역하면 '새로운 미술'이다. 이제 그리스, 로마의 조각상에서 미美를 그만 찾고 자연에서 아름다움을 찾아보자는 경향이다. 우아한 선, 알록달록한 꽃무늬, 덩굴식물 모양의 장식, 예쁜 여성 등이 핵심 소재였다. 그렇다. 무하의 작품이 곧 아르누보 그 자체였다. 인쇄소에서 '땜빵 알바'나 하던 무하를 놓고 이제 예술계는 '파리에서 가장 유명하고 성공한 화가'라는 호칭을 붙여줬다.

민족의 사랑, 숙명을 그리다

1904년 3월, 무하는 미국 뉴욕으로 왔다. 무하가 기회의 땅에 온 이유 중 8할은 돈이었다. 그는 돈이 필요했다. 그간 벌어들인 돈보다 훨씬 더 많이 필요했다. 숙명이 된 '그 작품'을 그려내기 위해. 사연은 이랬다. 무하는 평생 슬라브계의 긍지를 간직했다. 그의 조국은 매번 침략받았다. 슬라브족을 뜻하는 단어 'Slavs'에서 노예를 뜻하는 단어 'Slave'가 나왔다는 설이 있을 만큼 질곡의 세월을 보냈다. 슬라브족은 그럼에도 고유 언어와 문화를 지켰다. 한을 품고 민족주의를 지탱했다. 무하는 조국의 정치적 독립을 염원했다.

미국 땅을 밟기 5년 전인 1899년, 무하는 오스트리아·헝가리

제국의 서신을 받았다. 내년 파리 세계박람회에 선보일 실내 장식을 준비하라는 의뢰였다. 사실상 강요였다. 오스트리아·헝가리 제국을 위해 일해야 할 처지, 이 제국의 통치 아래 고통받는 조국과 슬라브족…. 무하는 작업 내내 괴로웠다. 그런 무하는 훗날 슬라브인의 한을 담은 대작을 그리기로 다짐했다. 참회하는 마음에서였다. 뉴욕에 온 무하는 모라비아에 있는 가족에게 편지를 썼다. "나는 미국에서 부, 명성, 안락함을 기대하지 않아. 조금 더 유용한 일을 할 기회를 찾을 뿐이야."

그렇게 무하는 더 큰 세상, 더 많은 자본이 돌고 도는 시장으로 나섰다. 무하는 미국에서 이미 유명인이었다. 미 언론은 "세상에서 가장 위대한 장식 예술가가 왔다"고 했다. 성과도 있었다. 미국에 오가는 사이 백만장자 찰스 크레인Charles Crane과 안면을 텄다. 슬라브족을 가여워한 이 남자에게 두둑한 후원금을 받기로 했다.

1910년, 무하는 고향으로 돌아왔다. 나이 쉰이었다. 무하는 1,000년 넘는 슬라브족의 역사를 그리기 시작했다. 슬라브족의 기원부터 지금까지의 주요 사건 20개를 각각 화폭에 담기로 했다. 말 그대로 대서사시였다. 이 무렵 오스트리아·헝가리 제국과 슬라브계 국가 세르비아 사이 갈등이 폭발했다. 1914년, 결국 이 일이 계기가 돼 제1차 세계대전이 터졌다. 피비린내 나는 4년의 전쟁 끝에 마침내 신생 공화국 체코슬로바키아가 탄생했다. 무하는 새롭게 태어난 조국을 위해 작업에 더욱 박차를 가했다.

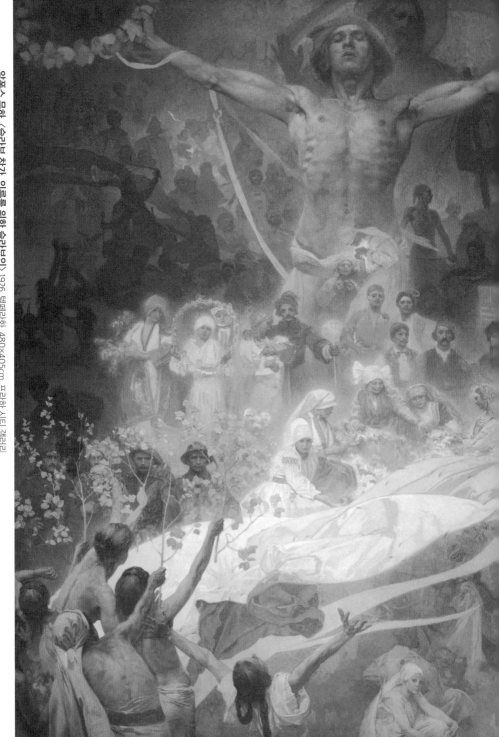

알폰스 무하, 〈슬라브 찬가, 인류를 위한 슬라브인〉 1926, 템페라화, 480×405cm, 프라하 시티 갤러리

1919년, 무하는 먼저 다 그린 슬라브 서사시 11점을 공개했다. 이어 9년 뒤 최종 완성작을 공공에 기증했다. 〈슬라브 찬가, 인류를 위한 슬라브인〉은 연작의 끝맺음에 해당한다. 그림은 웅장하다 못해 성스럽다. 슬라브인의 한을 곱씹고, 환한 미래를 꿈꾸게 한다. 승리 세리머니를 하듯 두 팔 벌린 남성은 새로운 슬라브 국가를 뜻한다. 무지개에 둘러싸인 그의 뒤에는 예수가 든든하게 서 있다. 중앙에는 독립의 기쁨에 취한 여러 슬라브국과 동맹국의 깃발이 휘날린다. 아래쪽에선 민중이 환호하고 있다. 핍박의 역사를 뒤로한 채 함성을 내지르는 모습이다. 무하는 꿈꿨다. 슬라브족의 자유, 유럽의 공존, 더 나아가 전 세계의 평화. 하지만 인류는 곧 같은 실수를 반복한다.

체코는 훌륭한 아들을 잊지 않는다

1938년, 뮌헨 협정이 체결됐다. 이날부터 체코슬로바키아 영토 중 많은 곳이 독일군의 통제를 받았다. 1년 뒤, 독일군은 기어코 프라하까지 침공했다. 독일군은 무하를 불온 인물로 찍었다. 체코슬로바키아의 대표적 민족주의자인 이 남자를 두고볼 수 없었다. 독일 게슈타포(비밀국가경찰)는 무하를 체포했다. 이때 무하는 79세의 노인이었다. 게슈타포는 그런 무하마저 무자비하게 고문했다. 무하는 풀려나고 며칠 뒤 7월 14일에 사망했다. 생일을 열흘 앞둔 날이었다.

알폰스 무하, 〈보헤미아의 노래〉 1918, 캔버스에 유채, 100×138cm, 무하 미술관

"…곧 봄이 돌아올 겁니다. 체코 영토의 숲과 목초지는 온통 꽃
으로 덮일 겁니다. 영원한 평화 속에서 편하게 쉬십시오."

무하의 장례식은 프라하의 비셰흐라드 공동묘지에서 이뤄졌
다. 화가 막스 스바빈스키Max Švabinský가 장례 연설을 읽었다. 나치
는 이날 장례식을 통제했다. 협박에 체포까지도 망설이지 않았
다. 그런데도 10만여 명 인파가 몰려왔다. "체코는 훌륭한 아들을
결코 잊지 않고, 앞으로도 절대 잊지 않을 겁니다." 연설문이 울
려 퍼졌다.

알폰스 무하
Alphons Mucha

출생-사망 1860.7.24.~1939.7.14.
국적 체코
주요 작품 〈지스몽다〉, 〈황도 12궁〉, 〈슬라브 대서사시〉 연작 등

체코 출신의 알폰스 무하는 아르누보 양식의 선구자다. 현대 일러스트레이션의 시조로 통하기도 한다. 무하만의 몽환적 인물 묘사, 화려한 배경 장식, 부드러운 분위기 표현은 그 자체로 '무하 스타일'이 돼 칭송받았다. 무하는 포스터와 벽화 작업 말고도 창문, 가구, 도자기 등 실내 장식에도 관심이 많았다. 이외에도 지폐와 우표 디자인, 국가 홍보물 제작 등에도 참여했다. 무하가 사망한 후 그의 작품은 한때 구시대적인 것으로 취급받기도 했지만, 1960년대 이후 재평가를 받고 명성을 되찾았다. "거리는 누구에게나 열려 있는 전시장이 될 것이다." 무하는 이처럼 현대미술이 나아갈 길을 예측하기도 했다.

여배우를 위해 디자인한 무대 의상
무하의 감각을 믿은 사라 베르나르는 그에게 무대에 설 때 쓸 의상, 보석과 함께 자잘한 물건의 디자인도 모두 맡겼다. 베르나르는 특히 무하가 만든 장신구를 마음에 들어해 평소에도 착용하고 다녔다고 한다. 일반 대중도 무하가 디자인한 소품들에 관심을 가졌다. 무하는 이에 《장식 도큐먼트Documents Décoratifs》라는 책도 펴내는데, 그의 장식 작업을 집대성한 일종의 백과사전이었다. '나에게 문의하지 말고 이 책을 보라'는 의도였지만, 외려 무하의 이름이 알려져 주문이 더 쇄도하는 결과를 낳았다고 한다.

JAMES WHISTLER
EDGAR DEGAS
EGON SCHIELE
RENÉ MAGRITTE

moment 3

:

나만의 색깔을
발견한 순간

JAMES
WHISTLER

애증의 어머니를 탈피해
나비가 된 남자

:

제임스 휘슬러

어머니, 나의 어머니. 어머니는 저를 엄격히 다뤄야 한다고 믿으셨죠. 하지만요, 어머니는 저를 성숙하게 키우지 못했어요. 끝내 반항아로 만들고 말았어요. 어머니. 당신은 저를 더 부드럽게 대할 수도 있었어요. 저를 보다 따뜻하게 품어주셨다면, 도망치는 일 따위는 하지 않았을 거예요. 마음의 문을 닫지도 않았을 거예요.

"아들아. 앉아도 되겠니? 관절염이 나를 짓누르는구나."

"그러시든가요."

1871년, 영국 런던. 현실로 돌아온 제임스 휘슬러James Whistler는 어머니 애나 마틸다 맥닐Ana Matilda McNeill의 말에 차갑게 대꾸했다. 어머니는 검은색 의자를 질질 끌고 왔다.

"그러니까 왜 고집을 부려 고생을 해요."

어머니는 잔기침 소리만 냈다. 어머니는 더는 억센 여성이 아니었다. 일흔을 바라보는 작은 노인이었다. 휘슬러는 지금 어머

니를 캔버스에 담고 있다. 원래는 섭외해둔 다른 모델을 그리려고 했다. 하지만 빌어먹을 모델이 약속을 깨버렸다.

"아들아." 그때 어머니가 말을 걸었다.

"날 그려도 괜찮다." 담담하게 제안했다.

"풀어놓은 물감이 아깝잖니."

휘슬러는 더는 못 들은 척할 수 없었다.

어머니. 어머니는 제가 안정적으로 살길 바랐어요. 제 역량으론 택도 없는 목사, 제 실력으론 넘볼 수 없는 군인이 되길 바라며 몰아세웠어요. 알아요. 어머니도 희생했어요. 저에게 당신의 모든 걸 바쳤어요. 그런데 어머니. 저는 그게 싫었어요. 무조건적 희생, 밑도 끝도 없는 통제에 숨이 막혔어요.

"얼마나 그렸니."

어머니를 이렇게 오래 쳐다본 적이 있었는가. 평소 어머니에게 하고 싶은 말이 꼬리를 물었다. 그럼에도 휘슬러는 입을 꾹 다물었다. 무슨 말을 해도 어머니는 변하지 않는다는 걸 누구보다 잘 알고 있었다.

"거의 다 그렸어요."

휘슬러는 또 다시 쌀쌀맞게 반응했다. 휘슬러는 어머니를 차가운 여성으로 그렸다. 어머니는 흰 두건을 쓴 채 검은 원피스를 입고 있다. 빼빼 마른 얼굴에는 표정이 없다. 고목 같은 손은 허벅지 위에서 그대로 굳었다. 액자 하나만 있을 뿐, 방도 황량하다.

"…정말, 나와 미국으로 돌아갈 생각은 없니."

"그만하세요. 제발."

제임스 휘슬러, 〈회색과 흑색의 배치 1번〉 1871, 캔버스에 유채, 144.3×162.4cm, 오르세 미술관

"알았다."

그래도, 나는 너를 포기하지 않을 게다…. 휘슬러는 어머니의 표정을 읽을 수 있었다. 〈회색과 흑색의 배치 1번〉. 휘슬러는 그림 제목을 이렇게 붙였다. 다른 이가 보면 이해하기 힘든 말이었다. 〈나의 어머니〉 따위의 제목은 생각한 적도 없었다. 휘슬러는 그렇게 끝까지 어머니와 선을 그었다. 훗날 이 작품은 그의 뜻과 상관없이 〈화가의 어머니〉 등의 제목을 달고 널리 알려진다. 그가 알았다면 불같이 성질을 냈을 터였다. 휘슬러도 어머니가 가엽기는 했다. 그는 그럼에도 어머니를 용서할 수 없었다.

어머니, 사랑하지만 용서할 수 없는

휘슬러는 1834년 미국 매사추세츠 로웰에서 태어났다. 아버지 조지 휘슬러George Whistler는 육군사관학교 출신의 실력 좋은 토목 기사였다. 아버지는 해외 출장도 자주 갔다. 1842년, 아버지는 가족을 데리고 러시아로 갔다. 일거리는 넘쳤다. 능력도 인정받았다. 그래서 아예 자리를 잡았다. 휘슬러는 러시아의 미술 아카데미에서 그림을 배웠다. 휘슬러가 미술을 제대로 접하게 된 계기는 특이했다. 휘슬러는 예민한 아이였다. 부모는 꼬마 폭군을 대하는 데 애를 먹었다. 어느 날, 휘슬러에게 별 뜻 없이 붓과 색연필을 줬다. 금방 싫증낼 줄 알았는데 무섭도록 집중했다. 일단 그리기만 하면 그것만 붙들었다. 부모가 휘슬러에게 미술을 권할

수밖에 없는 이유였다.

휘슬러는 재능도 있었다. 아카데미에서 그림 좀 그린다는 선생들은 이 꼬마의 습작만 보면 "내 어릴 적 그림과 비슷한데!"라며 칭찬했다. 휘슬러는 유망주로 쑥쑥 컸다. 하지만 곧 풍파가 들이닥쳤다. 1849년에 아버지가 갑자기 숨졌다. 사인은 콜레라였다. 온 가족이 충격을 받았다. 어머니는 남은 가족들과 함께 고향 미국으로 왔다. 이쯤부터 어머니와 휘슬러의 사이가 틀어졌다. 어머니는 장남 휘슬러에게 가장의 역할을 요구했다. 부드러운 갈색 곱슬머리, 침울하고 섬세한 얼굴이 죽은 남편을 쏙 빼닮아 더 그랬다.

휘슬러는 그런 어머니가 못마땅했다. 그래도 나름 노력했다. 휘슬러는 안정적인 직업을 원하는 어머니 뜻을 따라 신학교에 입학했다. 그의 성향에 도저히 맞는 길이 아니었다. 휘슬러가 그다음에 간 곳은 육군사관학교였다. 이 또한 어머니의 바람에 따른 것이지만, 여기도 휘슬러에게 맞는 곳은 아니었다. 휘슬러는 어김없는 문제아였다. 그는 툭하면 결석하고 당구장에서 시간을 죽였다. 애초에 비실대는 몸을 갖고서 무리한 훈련을 소화하기는 힘들었다. 그는 여기서도 3년을 못 버텼다.

"만일 실리콘이 기체였다면 나는 후에 장군이 됐을지도 모르지."

훗날 휘슬러는 그 시절을 놓고 이렇게 비아냥댔다.

생도 시절, 화학 시험에서 '실리콘은 기체다'라는 답을 쓰고 낙제했을 만큼 육군사관학교에서의 공부와 생활은 그의 체질에 맞지 않았다.

파리의 '문제아'들을 만나 눈뜬 세상

"더 실용적인 직업을 가지면 안 되겠니. 그림 말고 다른 일 말이다."

어머니, 저도 할 만큼 했어요! 휘슬러는 속으로 이 말을 삼켰다. 1855년, 휘슬러는 어머니의 만류를 침묵으로 뿌리쳤다. 그는 짐을 쌌다. 휘슬러는 프랑스 파리 땅을 밟았다. 미국에서의 삶이 얼마나 지긋지긋했는지, 그는 이날부터 죽을 때까지 고향에 가지 않는다. 휘슬러는 파리에서 보헤미안의 삶을 만끽했다. 루브르 박물관에서 작품을 베껴 돈을 벌고, 술과 담뱃값으로 탕진했다. 그래도 망나니처럼 마냥 시간을 허비하지만은 않았다. 휘슬러는 술자리를 돌며 예술가 친구들과 마주했다. 사실주의 대부 귀스타브 쿠르베Gustave Courbet, 인상주의 선구자 에두아르 마네와 그의 절친 에드가 드가Edgar Degas 등과 가까워질 수 있었다. 모두 한 '싸가지' 하는 이들이었다(그래서 더 잘 통했는지도 모른다). '미국 촌놈'은 파리 물을 먹은 진짜 문제아들과 예술세계를 교류했다. 이제 미술은 신화와 종교가 아닌 삶의 현장을 담아야 함을 깨달았다. 휘슬러는 파리에서 시와 음악도 공부했다. 특히 음악에 진심이었다. 휘슬러는 그림과 음악이 가까운 관계에 있다고 믿었다. 그는 이후 거의 모든 그림에 음악과 악기 관련 제목을 단다.

휘슬러는 1860년쯤부터 두각을 보였다. 휘슬러가 존재감을 보인 데는 아일랜드 출신의 한 미녀 모델의 역할이 컸다. 그녀 이름은 조애너 히퍼넌Joanna Hiffernan이었다. 휘슬러는 1860년 런던의 한

스튜디오에서 히퍼넌을 만났다. 그녀는 열일곱 살이었다. 휘슬러는 히퍼넌에게 첫눈에 반하고 말았다. 탐스러운 붉은 머리, 큼직한 눈, 길고 가늘게 뻗은 손가락에 심취했다. 휘슬러는 구애를 이어갔다. 이 덕에 둘은 파리에서 함께 겨울을 보낼 수 있었다. 휘슬러는 그 순간이 너무 좋아 붓을 들었다. 그림 속 히퍼넌은 꼿꼿하게 서 있다. 드레스는 눈처럼 새하얗다. 왼손에는 백합을 들고 있다. 천사, 어쩌면 성녀 같다. 그런 히퍼넌은 두 발로 곰 가죽 깔개를 밟고 있다. 곰의 표정은 생뚱맞을 만큼 위협적이다. 해사한 히퍼넌의 '반전 매력'을 표현했다는 설, '이 여자는 내 여자니 건들지 말라'는 경고를 담았다는 설 등이 있다. 제목은 〈흰색 교향곡 1번 : 하얀 소녀〉였다.

휘슬러는 히퍼넌만큼 그녀를 담은 이 그림도 마음에 쏙 들었다. 그는 곧장 파리 살롱전에 이 작품을 출품했다. 결과는 탈락이었다. 그놈의 "아카데미틱하지 않다"라는 이유였다. 성질난 휘슬러는 이후 낙선전(살롱 심사에서 떨어진 작품을 모은 전시)에 그림을 냈다. 파급력은 놀라웠다. 기성 예술계가 발로 찬 이 그림에 대중들은 열광했다. '여성의 영혼이 깃든 그림'이라는 다소 섬뜩한 호평도 나왔다. 다만 이와 별개로 휘슬러와 히퍼넌의 끝은 좋지 못했다. 쿠르베도 히퍼넌을 종종 모델로 활용했다. 다만 쿠르베가 그린 히퍼넌 모습이 야해도 너무 야했다는 게 문제였다. 휘슬러는 상심했다. 둘 모두에게 담을 쌓아올렸다.

제임스 휘슬러, 〈흰색 교향곡 1번 : 하얀 소녀〉 1863, 캔버스에 유채, 213×107.9cm, 워싱턴 내셔널 갤러리

'모성의 상징'? 그런 건 생각도 하지 않았다

1864년, 어머니가 휘슬러의 런던 집에 찾아왔다. 영국과 프랑스를 바쁘게 오가던 휘슬러가 런던에서 숨을 돌릴 때였다. 어머니는 1875년까지 휘슬러와 거의 함께 살았다. 휘슬러는 어머니를 무뚝뚝하게 대했다. 휘슬러는 어머니를 사랑했다. 젊어서 남편과 사별한 후 자식을 뒷바라지한 어머니가 고마웠다. 여전히 올곧고, 끝없이 성실한 점은 존경스러웠다. 그럼에도 휘슬러는 어머니가 미웠다. 자신에게 보인 도 넘는 간섭만 생각하면 동정심이 쏙 들어갔다. 하지만 어머니는 그간의 일을 여전히 '내 아들 잘되라고 한 것'이라고 믿었다. 어머니의 세계는 깨지지 않았다. 휘슬러는 그런 어머니를 포기했다. 휘슬러는 어머니를 잉글랜드 요양원에 보냈다. 그녀가 사망할 때까지 거의 찾지 않았다. 휘슬러는 어머니가 죽고서야 자기 이름에 그녀의 성 '맥닐McNeill'을 붙인다. 애증의 굴레에서 벗어나지 못한 건지, 뒤늦게 죄책감을 느낀 건지는 모를 일이다.

그래도 휘슬러는 그가 그린 어머니의 그림 〈회색과 흑색의 배치 1번〉 덕에 현생을 무난하게 보낼 수 있었다. 늙고 여윈 어머니를 담은 이 작품은 휘슬러의 진의와 상관없이 동시대 사람들의 심금을 울렸다. 휘슬러의 이 그림은 곧 미국 모성母性의 아이콘이 된다. 훗날 휘슬러가 죽고난 뒤인 1934년, 미국 정부는 어머니의 날을 기념해 이 작품을 우표에 찍기도 한다. "미국의 어머니들을 기억하고 경의를 표한다"는 문구까지 붙인다. 휘슬러가 살아

서 이 모습을 봤다면 조소를 띠었을 터였다. 휘슬러는 어머니에 게 쌓인 게 많았다. 눌어붙어 차마 긁어내지 못한 게 대부분이었 다. 그런 그가 결국에는 어머니를 통해 삶이 잘 풀릴 수도 있었을 것이다. 하지만 휘슬러는 그러지 못했다. 휘슬러는 곧 자기 성격 을 쏙 빼닮은 한 사람을 마주한다. 그리고 예술사에서 가장 유명 한 재판에 휘말린다. 그의 파란만장한 삶은 인생 1막에 이어 2막 에서도 이어진다.

그는 왜 존 러스킨과 소송전을 벌였을까

"휘슬러, 이 그림 주제가 뭡니까."

"밤을 그린 작품입니다. 정확히는 크레모른 정원에서 펼쳐진 불꽃놀이지요."

"밤을 그렸다고? 크레모른 전경이 주제가 아니라?"

"네."

"당신은 이 그림을 '해치우는knock off'데 시간을 얼마나 쏟았지 요?"

"하루. 아니, 그 이튿날도 손봤으니 이틀?"

존 러스킨John Ruskin 변호인의 빈정대는 말에 휘슬러도 비슷한 투로 받아쳤다.

"이틀 일하고서 그런 큰 돈을 불렀다고?" 법정이 술렁였다.

제임스 휘슬러, 〈검정과 금빛의 야상곡 : 추락하는 불꽃〉 1875, 패널에 유채, 60.3×46.4cm, 디트로이트 미술관

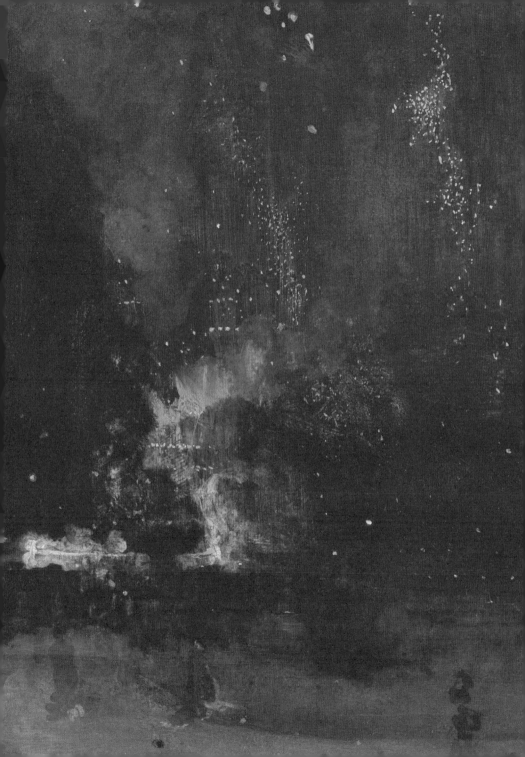

1878년 말, 중년의 휘슬러가 법정에 섰다. 40대가 곧 꺾일 시기였다. 사연은 이랬다. 영국 출신의 예술비평가 존 러스킨이 그해 런던 한 화랑의 전시회를 찾았다. 러스킨은 한 작품 앞에서 멈췄다. 그 앞에는 휘슬러의 〈검정과 금빛의 야상곡 : 추락하는 불꽃〉이 걸려 있었다. 러스킨은 휘슬러의 이 거무죽죽한 그림이 당혹스러웠다. 그런 러스킨을 격분하게 만든 건 작품 값이었다. 고작 60.3×46.4cm짜리 그림이 200기니(현재 가치로 약 2,400만 원)? 러스킨은 참을 수 없었다. 러스킨은 곧장 펜을 들었다. "휘슬러의 그림을 전시한 화상은 의도적 사기꾼인 그의 작품을 걸지 말았어야 했다"고 썼다. 이 정도로는 화가 안 풀렸다. "한 어릿광대가 대중 얼굴에 물감을 한 바가지 퍼붓고는 200기니를 요구한다는 말은 들어본 적이 없다." 러스킨은 울컥하는 분노를 품고 마구 휘갈겼다.

러스킨의 신랄한 말은 대중의 공감을 샀다. 이대로 KO승을 거둘 수도 있었다. 그러나 러스킨도 상대를 잘못 고르고 말았다. 하필 휘슬러라니. 그는 그 시절 미국 촌놈 주제에 거장 앞에서 고개 빳빳이 든 사내였다. 반항아 마네와 절친을 맺고, 혁명가 쿠르베와는 주저 없이 충돌하지 않았던가. 휘슬러는 격노했다. '사기꾼' 내지 '어릿광대'라는 표현은 참을 수 없었다. 러스킨이 위대한 사상가든, 유명 비평가든 알 바 아니었다. 휘슬러는 러스킨을 명예훼손으로 고소했다.

…그림을 '해치운다'? 휘슬러는 변호인의 말에 모욕감을 떨칠 수 없었다. 그래도 참았다. 러스킨의 무기는 또 있었다. 그는 에드워드 번 존스Edward Burne-Jones 등 잘나가는 화가를 대리인으로 데려왔다.

"휘슬러의 작품이 뛰어난 걸작이라고 말하기는 어려워요."

존스가 속을 살살 긁을 때도 가만히 뒀다. 휘슬러는 때를 기다렸다. 단번에 승부를 내야 했다.

"여보세요. 겨우 이틀 작업하고선 200기니나 불렀어요? 말이 되냐고요."

변호인이 휘슬러를 몰아쳤다. 이게 마지막 일격임이 틀림없었다. 휘슬러가 고개를 들었다.

"그 금액을 부른 이유는, 내가 일생동안 얻은 모든 지식, 평생에 걸쳐 키운 모든 감각을 그 작품에 담았기 때문이요."

휘슬러는 담담하게 대답했다. 러스킨의 변호인은 말문이 막혔다. 한방 먹었다.

"어디에? 내 눈에는 안 보이는데?"

러스킨 변호인이 행여나 이 따위 말이라도 하면, 그 순간 휘슬러뿐 아니라 당시 모든 전위前衛 예술가의 심기를 건드리는 꼴이었다. 변호인은 결국 아무 말도 하지 못했다.

이겼지만 빈털터리

승소, 휘슬러. 패소, 러스킨. 휘슬러가 이겼다. 하지만 이번 재판에서 승자는 없었다. 다 패자였다.

"러스킨은 휘슬러에게 1파딩을 배상하라."

판사가 말했다. 1파딩은 7펜스(약 112원)였다. 박 터지게 싸우

고 이겼는데 동전 하나 받은 셈이었다. 법정 비용은 양측이 반반 씩 냈다. 휘슬러는 이 돈을 감당하지 못했다. 그는 끝내 파산했다. 러스킨도 비슷했다. 러스킨은 졸지에 현대미술에 시비나 거는 구닥다리가 됐다. 휘슬러와 러스킨 둘 다 지난 행동을 두고두고 후회하게 된다.

휘슬러는 런던을 떠났다. 빚 독촉을 피해야 했다. 휘슬러는 이탈리아 베니스로 갔다. 그는 돈을 벌기 위해, 예술혼의 불씨를 지키기 위해 그림을 그렸다. 말년에는 파스텔화를 즐겼다. 이즈음 휘슬러의 기교와 감성은 당대 화가 중 최고였다. 당연히 그림 의뢰도 계속 들어왔다. 작품도 꽤 잘 팔렸다. 휘슬러는 기운을 차렸다. 1898년에 예술학교도 설립했다. 건강 문제로 3년도 안 돼 문을 닫았지만, 나름대로 정성을 쏟았다.

휘슬러는 1903년 7월 런던에서 사망했다. 예순아홉 번째 생일을 맞이하고 얼마 안 된 때였다. 사인으로는 납 중독이 꼽힌다. 그가 즐겨 사용했던 흰색 물감에 납이 다량으로 섞여 있었다는 분석이다. 휘슬러는 모순적인 삶을 살았다. 어머니를 사랑했지만 끝내 용서하지 못한, 참된 사랑을 만났지만 결국 이해하지 못한. 재판에서 이겼지만 결과적으로는 파멸당한 셈이었다. 그런 와중에도 휘슬러는 끝내주는, 모던한 생도 살고 갔다. 미국에서 태어나 영국에서 생을 마친 프랑스 화가였다. 자신을 욕하는 이는 누구든 끝까지 쫓아가 되갚아준 사람이었다. 정착과 겸손이 미덕이던 그 시절, 그는 확실히 이단아였다.

제임스 맥닐 휘슬러
James McNeill Whistler

출생·사망　　1834.7.14.~1903.7.17.
국적　　　　미국
주요 작품　　〈회색과 흑색의 배치 1번〉, 〈흰색 교향곡 1번 : 하얀 소녀〉, 〈검정과
　　　　　　금빛의 야상곡 : 추락하는 불꽃〉 등

미국 매사추세츠에서 출생한 제임스 휘슬러는 20대 초반 유럽으로 건너간 후 다시는 고국에 돌아가지 않았다. 영국 런던, 프랑스 파리 등에서 활동한 그는 뛰어난 수완과 화려한 옷을 즐겨 입는 화가로 명성을 쌓았다. 초기에는 사실주의 그림을 많이 그렸지만, 시간이 흐르면서 형태 묘사보다 분위기 자체를 표현하는 데 집중했다. "휘슬러가 안개를 그리기 전까지 런던에는 안개가 없었다." 휘슬러 특유의 밀도 있는 그림에 대한 작가 오스카 와일드Oscar Wilde의 평이었다. 휘슬러는 한때 영국미술가협회 회장으로 있었다.

서명 대신 나비를 그리다
휘슬러는 나비의 삶을 동경했다. 종종 자신을 가냘픈 나비에 빗대곤 했다. 1860년대 이후부터는 자기 작품 대부분에 서명 대신 나비 문양을 그려넣었다. 휘슬러는 '예술은 미의 창조만을 목표로 해야 한다'고 여긴 유미주의唯美主義 신봉자였다. 살아 숨 쉬는 것만으로도 우아하고 아름다운 나비로 서명을 대신한 건, 유미주의 정신을 이어가겠다는 의지 표명으로 볼 수 있을 것이다. 휘슬러는 나비로 스스로를 '브랜딩'해 개인 사업에도 활용했다.

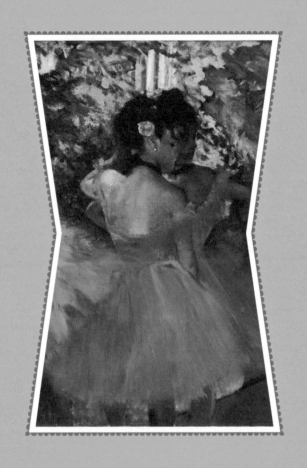

EDGAR
DEGAS

그 어떤 동작도 우연은 없다

⋮

에드가 드가

1880년, 프랑스 파리의 한 작업실. 마흔여섯의 에드가 드가Edgar Degas는 열네 살 발레리나 마리 반 괴템Marie van Goethem에게 먼저 말을 거는 법이 없었다. 드가는 모델로 데려온 괴템에게 아무런 요구도 하지 않았다.

"…오늘은 날씨가 좋아요. 그렇죠?"

정적을 못 견딘 괴템이 이번에도 말을 먼저 걸었다.

"그래." 드가가 대답했다.

"아저씨, 저는 언제까지 서 있기만 해요?"

"내 머릿속에서 네가 그려질 때까지."

괴템의 이어진 말에 드가는 건조하게 대답했다.

"이제 집에 가도 돼."

얼마 후 드가가 말했다. 그는 여전히 붓도, 조각칼도 한 번 휘두르지 않았다.

"다음 주도 같은 시간이죠?"

괴템이 외투를 입었다. 드가는 눈을 크게 끔뻑였다. 당연한 걸 왜 묻느냐는 듯했다.

"꼬마야." 드가가 떠나는 괴템에게 말을 툭 걸었다.

"집으로 바로 가. 엉뚱한 골목길로 가지 말고."

이 사람, 뭐야…? 괴템은 뜨끔했다.

바로 다음 날, 드가는 오페라 극장 발레학교를 찾았다. 뚱한 얼굴의 드가는 여느 때처럼 여러 수업에 참관했다. 가끔은 연필을 들고 무언가를 그렸다.

"너, 저 사람 작업실에서 모델 일한다며?"

드가를 슬쩍 보던 괴템에게 한 친구가 다가와 말했다.

"응."

"소문이 맞아?"

"무슨?" 괴템이 되물었다.

"저 사람, 실은 여자를 끔찍하게 싫어한대. 딴 목적이 있어서 우리를 열심히 그리는 거래."

"딴 목적이 뭔데?"

"아마 돈? 엄마가 그랬어." 친구가 어깨를 으쓱했다.

"좀 쌀쌀맞긴 한데…."

괴템은 입술을 쭉 내밀었다. 괴템은 이날도 발레학교에 밤늦게까지 머물렀다. 집에 일찍 가고 싶지 않았다. 그녀의 집은 파리에서 가장 누추한 곳에 있었다. 괴템의 아버지는 이미 죽었다. 세탁부인 어머니는 늘 지쳐 있었다. 어둠이 짙게 깔리고서야 괴템

은 발레복을 가방에 쑤셔 넣었다. 큰길 말고 골목길로 빠질까 고민했다. 운 좋으면 취객의 지갑 한두 개는 훔칠 수 있었다. 엉뚱한 골목길로 가지 말고. 갑자기 드가의 말이 떠올랐다. 쳇, 자기가 뭘 안다고. 괴템은 투덜댔다. 그녀의 발걸음은 큰길로 향했다.

"…그런 소문이 있어요. 그냥, 참고하라고요."

괴템은 또 뭘 씹은 듯한 표정을 짓는 드가에게 당돌하게 충고했다. 드가는 작업용 의자에 앉아 그런 괴템을 쳐다봤다. 손으로 턱을 괸 채 입을 씰룩였다.

"그 말이 맞아요? 진짜 여자를 싫어하는…"

"다 그렸다."

"네?"

"머릿속에서 네 모습을 다 그렸어."

드가는 괴템의 말을 가볍게 무시했다.

"이제 집에 가도 돼." 이 말을 덧붙였다.

"휴, 알겠어요. 다음 주도 같은 시간 맞죠?" 괴템이 물었다.

"내일 바로 와. 그리고…" 드가가 담담하게 말했다.

"내일부터는 쉽지 않을 게다."

다음 날이었다. 드가는 괴템에게 뒤로 깍지를 낀 채 머리부터 어깨뼈, 등뼈까지 위를 향해 힘을 줘보라고 했다. 금방이라도 깍지 낀 손을 풀고 핑그르르 돌 듯한 모습이 나왔다. 드가는 괴템의 자세가 어긋나면 불같이 화를 냈다. 이제 드가는 괴템을 거의 매일 불렀다. 괴템은 몇 시간씩 같은 포즈를 취했다. 시간은 착실히 흘렀다.

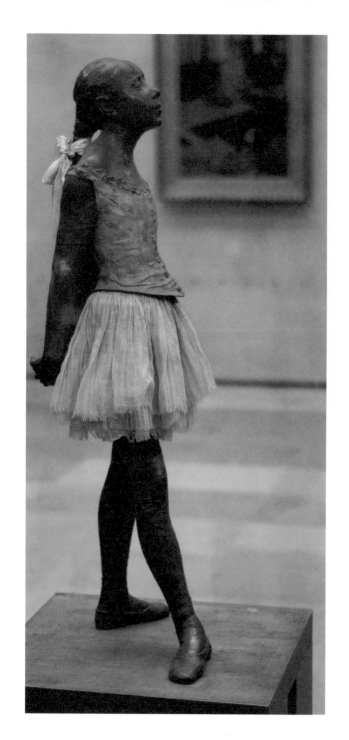

에드가 드가, 〈열네 살의 어린 무희〉 1881, 브론즈와 리본, 천 등, 98.9×34.7×35.2cm, 내셔널 갤러리 오브 아트

"됐어."

드가가 그제야 허리를 폈다. 영원할 듯했던 작업이 드디어 끝났다. 1미터 높이쯤의 조소였다. 괴템도 뛸 듯이 기뻤다. 조각상이 뭐가 어떻든 간에 진심으로 핑그르르 돌 수 있을 것 같았다.

"발레복 사이즈가 몇이야?"

"네?"

"토슈즈 사이즈는?"

"아, 그러니까…."

드가는 괴템이 말한 옷과 신발 크기를 꼼꼼히 받아적었다.

"내일부터는 나오지 않아도 돼." 드가가 말했다.

"바라던 바네요. 쉽지 않았어요."

괴템이 심통 난 표정을 지었다.

"세상에 모든 예술가가 아저씨 같다면 모델 일은 다시는 못하겠어요."

분명 밥맛인 인간이 확실한데, 그래도 이제 못 본다니 섭섭한 마음도 들었다.

"꼬마야."

드가가 괴템을 불렀다. 문고리를 쥔 괴템이 뒤를 돌아봤다.

"집으로 바로 가. 엉뚱한 골목길로…."

"알았어요. 거기는 안 간 지 꽤 됐어요."

괴템이 말을 끊었다. 괴템은 문을 홱 열어젖히려다 한 번 더 뒤를 돌아봤다. 드가가 그대로 서 있었다. 잘못 본 것인지 알 수 없지만, 그의 눈에는 눈물이 고인 듯도 했다.

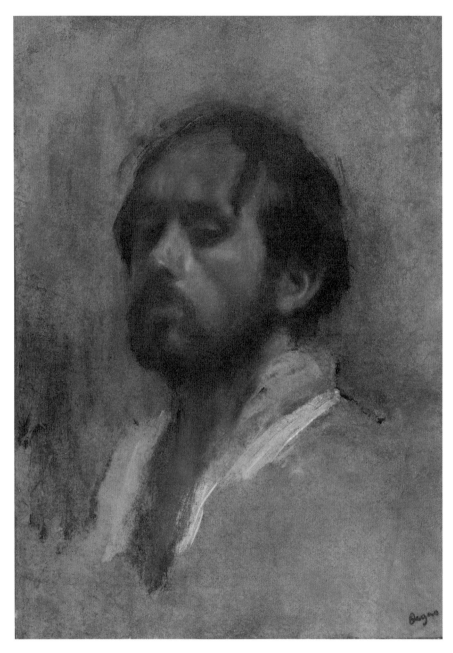

에드가 드가, 〈자화상〉 1862, 캔버스에 유채 등, 52×37.5cm, 소더비

여성혐오, 외도한 어머니 탓일까

드가는 1834년 파리의 부잣집에서 태어났다. 아버지는 은행가였다. 어머니는 그보다 한참 젊은 크리올Criole(유럽계 혼혈) 여인이었다. 드가는 능력 있는 아버지, 매력적인 어머니 사이에서 행복하게 클 수 있었다. 하지만 비극은 너무 일찍 찾아왔다. 어머니가 바람을 피웠다. 상대는 아버지의 남동생, 즉 드가의 삼촌이었다. 아버지는 어머니를 너무 사랑했기에 이를 못 본 척을 했다. 이 와중에 철없는 어머니는 요절까지 했다. 겨우 서른두 살에 세상을 떴다. 참고 버티던 아버지는 그제야 눈물을 쏟으며 무너졌다. 드가는 이 모든 일을 가슴에 새겼다. 대책 없이 떠난 어머니를 평생 증오하고, 환멸하고, 저주했다. 고작 열세 살 때의 일이었다. 훗날 사람들은 드가가 평생 여성을 멀리하며 독신으로 산 이유도 여기에서 찾는다. 아버지의 불행이 그에게 큰 상처로 남았다는 추측이다.

그래도 드가는 예술을 좋아한 아버지 덕에 어려서부터 미술과 친해질 수 있었다. 드가는 원래 법 공부를 했다. 파리 대학 법학부에도 들어갔다. 하지만 곧 학업을 내려놨다. 무슨 바람이 들었는지 아버지에게 화가가 되겠다고 선언했다. 1854년, 드가는 파리 국립미술학교에 입학했다. 스물한 살 때였다. 1855년에는 그 시절 신고전주의의 대가, 살아 있는 전설인 도미니크 앵그르Jean Auguste Dominique Ingres를 만났다.

"젊은이, 선 긋기에 충실하게."

앵그르는 드가의 그림을 몇 장 보곤 이같이 조언했다. 자존심이 센 드가는 그가 건넨 말을 평생 기억한다. 선 긋기에 너무 충실한 덕에 훗날 '데생의 천재'라는 말도 듣게 된다. 드가는 1856년부터 3년간 이탈리아를 여행했다. 여러 거장의 작품을 둘러봤다. 그 기간 700점이 넘는 그림을 베껴 그렸다. 이제야 화가가 될 준비를 마쳤다.

"날 인상주의자로 묶지 마"

1862년, 드가는 그날도 루브르 박물관에 앉아 그림을 베끼고 있었다.

"맨날 뭘 그렇게 그리오?"

한 사내가 관심을 보였다. 에두아르 마네였다. 곧 기성 화단에 〈풀밭 위의 점심 식사〉와 〈올랭피아〉라는 폭탄을 던질, 그 덕에 인상주의의 아버지로 통하게 될 그 화가였다. 드가는 원래 역사 화가가 될 생각이었다. 그간의 명화가 그렇듯, 그도 과거의 한순간을 담담하게 그리려고 했다. 그런데 두 살 위였던 마네가 드가의 지향점을 바꿨다. 마네는 드가에게 새로운 세상을 보여줬다. 옛날을 다룬 그림은 곧 퇴물이 될 테고, 현재를 담은 그림이 대세가 된다고 설파했다. 변화의 흐름이 당장은 핍박받는 듯 보이지만, 이는 거부할 수 없는 미래가 될 것이라고도 했다. 모더니즘 정신을 주입한 것이다. 드가는 마네를 통해 클로드 모네, 오귀스트

르누아르Auguste Renoir 등 인상주의자들과도 마주했다. 모두 그 시절 별종들이었다. 드가는 이들과 교류했다. 인상주의 전시에도 꾸준히 참여했다. 하지만 그뿐이었다.

드가의 삶을 관통하는 큰 요소는 그의 특이한 성격이다. 좋게 보면 소신남이었고, 대놓고 말하자면 '밥맛'이었다. 드가의 우상은 언제나 앵그르였다. 그렇기에 어디로 튈지 모르는 젊은 애들과 함께 묶일 뜻이 전혀 없었다. 그는 자기보다 예닐곱 살씩 어린 모네와 르누아르를 풋내기로 봤다. 드가는 치밀하고 계산적으로 그림을 그렸다. 일단 머릿속으로 구도부터 색깔까지 완벽하게 짜 맞춘 뒤 붓을 들었다. 그런 드가가 볼 때 인상주의를 따른다는 작자들은 한심했다. 외광外光을 탐구한답시고 그저 팽팽 쏘아다니는 것처럼 보였다. 언젠가 드가는 "내게 행정권이 있다면 붓 들고 싸돌아다니는 애들을 감시할 특수부대를 만들 것"이라는 말도 했다.

드가의 초기작 중 대표 그림은 〈실내〉다. 램프 조명이 켜진 좁은 방이다. 공간 전체에 알록달록한 벽지가 붙었으나 음침한 분위기가 역력하다. 벽에 기댄 남성, 옷이 반쯤 벗겨진 채 웅크린 여성은 대치하고 있다. 여성은 손으로 눈물을 훔치는 듯하다. 사람들은 이 그림을 보고 잘 짜인 여러 드라마를 상상했다. 이 그림에는 곧 〈실내〉가 아닌 또 다른 제목도 붙었다. 〈강간〉이었다. 이는 드가의 회화적 지향이 바깥보다는 실내, 즉흥보다는 여러 시나리오를 떠올릴 수 있을 만큼의 촘촘함이라는 점을 명징하게 보여주는 작품이었다.

드가는 비교적 풍족한 삶을 향유했다. 잘하던 공부를 때려치운

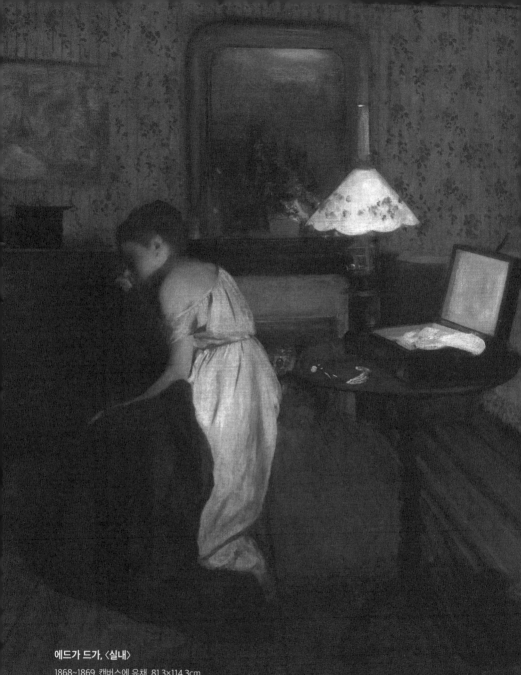

에드가 드가, 〈실내〉

1868~1869, 캔버스에 유채, 81.3×114.3cm
필라델피아 미술관

후 바로 미술학교에 갈 수 있었고, 이탈리아나 미국 등도 여행 겸 유학으로 경험할 수 있었다. 하지만 1874년, 드가의 삶이 뒤집혔다. 아버지가 갑작스럽게 죽었다. 게다가 큰 빚까지 남겼다. 날벼락 같은 일이었다. 드가는 이제 돈이 필요했다. 지금 바로 그림을 팔아 생계를 유지해야 했다.

특유의 뚱한 표정으로 '밑바닥'을 그리다

당시 프랑스는 벨 에포크Belle Époque(19세기 말~20세기 초 프랑스가 누린 풍요와 평화)를 맞이했다. 산업화와 도시화가 함께 이뤄졌다. 어수선한 혁명의 바람은 잠잠해졌다. 거리는 활기찼다. 돈과 술이 마구잡이로 오갔다. 하지만 빛이 강할수록 그림자도 짙어졌다. 변두리의 사람들은 변화에 올라탈 힘이 없었다. 이들 중 여성은 발레리나, 세탁부 등 가진 자들의 유희 내지 뒤치다꺼리를 충족하는 일로 몰렸다. 드가는 이들을 뚱하게 쳐다봤다. 우아하게 춤추지만 이제 겨우 소녀티를 벗어가는 발레리나들, 손이 쩍쩍 갈라지는 빨래에 매달리는 세탁부를 유심히 바라봤다. 드가는 결심한 듯 발걸음을 재촉했다. 그가 향한 곳은 발레학교와 극장, 세탁소 등이었다.

드가는 특히 10대에 불과한 발레리나와 자주 마주했다. 역시나 춤을 신분 상승 사다리로 보고 뛰어든 하층민 소녀가 대부분이었다. 드가는 이들 틈에 부대껴 그림 〈스타〉를 그렸다. 눈처럼 새하

얀 발레리나가 공연 중 절정에서 환호받는 듯하다. 하지만 드가는 굳이 그녀 목에 검은색 초크를 넣었다. 굳이 그녀 뒤에 정장 차림의 남성을 표현했다. 이 때문에 그녀는 이 남성의 통제를 받는 듯한 분위기를 풍긴다. 드가는 그림 〈발레 수업〉도 완성했다. 발레리나들이 수업 중 다양한 포즈를 취한다. 한가운데에는 당시 유명 안무가였던 흰 머리의 쥘 페로Jules Perrot가 막대기를 짚고 있다. 드가는 굳이 또 오른쪽 맨 뒤에 발레복을 입지 않은 여성들을 넣었다. 발레리나들의 엄마였다. 이들은 귀족에게 자기 딸을 소개하는 등 역할을 자처했다. 이 작품 또한 당시 발레의 이면을 들추고 있었다.

　드가는 발레리나 말고도 세탁부, 오페라 여가수 등도 열심히 그렸다. 누구도 신경 쓰지 않는 이들의 고단함을 화폭에 꾹꾹 눌러 담았다. 주구장창 이런 여성들을 그리는 드가에게 그 시절 따라붙는 뜻밖의 수식어가 있었다. 여성혐오자였다. 실제로 드가는 꽃무늬 장식을 질색했다. 여성용 향수 냄새가 나면 몸서리를 쳤다. "여자의 수다를 듣느니 울어대는 양 떼와 있는 게 낫다"라거나, "어린 발레리나들은 원숭이 소녀들"이라는 식의 말도 한 적 있다. 드가가 그저 돈을 빨리 벌고자 자극적인 여자 그림을 그렸다는 설, 굳이 어린 발레리나나 세탁부를 택한 건 모델료가 저렴했기 때문이라는 설도 있다. 그렇다고 드가를 여성혐오자로 못 박을 수 있을까. 드가가 당시 발레리나의 처우 개선 필요성을 말한 유일한 화가였다는 평도 있다. 어쨌든, 드가의 그림으로 그 시절 발레리나의 비애가 영원히 남을 수 있었다. 그의 그림 덕에 그

에드가 드가, 〈스타〉
1878, 파스텔화, 58×42cm
오르세 미술관

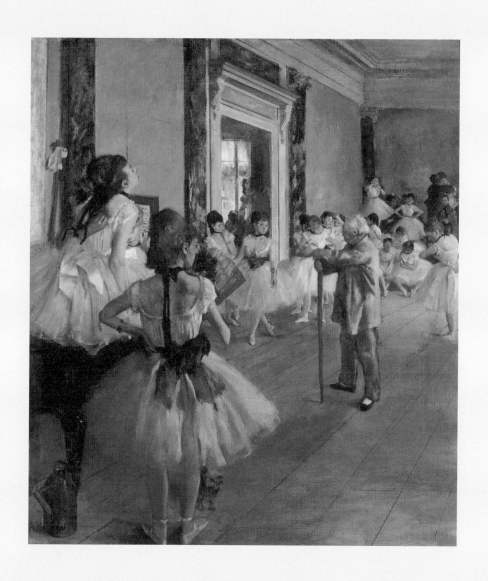

에드가 드가, 〈발레 수업〉
1871~1874, 캔버스에 유채, 85×75cm
오르세 미술관

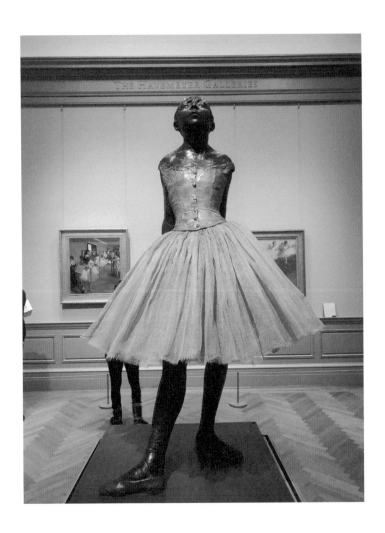

에드가 드가, 〈열네 살의 어린 무희〉 (정면에서 본 모습)

1881, 브론즈와 리본, 천 등, 98.9×34.7×53.2cm, 메트로폴리탄 미술관

시절 세탁부, 오페라 가수의 서러움도 영원히 기록될 수 있었다. 메리 카사트Mary Cassatt, 수잔 발라동Suzanne Valadon 등 여성 화가들을 도운 이도 드가였다.

사람들은 떠나고, 병도 깊어지고

"더는 예술이 추락할 곳은 없다."

드가의 조소 〈열네 살의 어린 무희〉에 대한 평가 중 하나다. 1881년, 파리에서 열린 여섯 번째 인상파 전시회. 드가는 조소 〈열네 살의 어린 무희〉를 출품했다. 마리 반 괴템을 모델로 한 그 작품이었다. 그러고는 평생 먹을 욕을 다 먹었다. 작품은 너무나 생생했다. 꿈을 꾸는 듯한 두 눈, 고집스러운 입, 앳된 상체, 빈약한 두 다리의 이 조소는 소름이 돋을 정도였다. 끝이 아니었다. 비단 리본을 머리에 묶었다. 딱 맞는 발레복을 입고, 토슈즈까지 신었다. 여신도, 유명인도 아닌 볼품 없는 열네 살짜리 꼬마애가 숭고하게 섰다. 기성 화단은 "이따위 상은 미술관이 아닌 인류 박물관에 있어야 한다"는 등 악평을 내질렀다.

드가는 기분 나쁜 티를 팍팍 냈다. 그는 전시가 끝나자 이 작품을 작업장 한구석에 처박아버렸다. 드가는 살아 있는 동안 두 번 다시 누군가에게 이를 먼저 보여주지 않았다. 언젠가 한 사람이 드가의 작업실을 들렀다가 우연히 이 조각상을 봤다. 그가 관심을 보이자 드가는 슬픈 눈빛으로 이렇게 말했다고 한다.

"그것은 내 딸인데, 어떻게 팔 수 있겠나."

사실 드가에게는 고질적인 문제가 있었다. 이는 나이를 먹을수록 급격히 악화하기만 했다. 시력 저하였다. 1870년, 아직 혈기 왕성하던 시절 드가는 보불전쟁에서 방위군으로 근무했다. 드가는 자기 눈에 문제가 있다는 걸 소총 연습 중 알았다. 그는 시력이 전쟁의 추위 탓에 더 급속도로 나빠졌다고 생각했다. 드가는 30대 후반부터는 실내조명등을 두고서야 그림을 그릴 수 있었다. 드가는 차츰 유화보다 파스텔화를 그리는 빈도가 잦아졌다. 눈이 멀어가는 그에게 정밀함이 비교적 덜 요구되는 파스텔화는 구원과 같았다. 드가는 쉰일곱 살쯤 되자 글도 제대로 읽을 수 없었다. 그러자 이번에는 조각에 더 몰두했다. 옅어지는 시각을 촉각으로 채우려고 했다.

말년을 맞은 드가는 거의 실명한 상태로 파리 거리를 돌아다녔다. 끝까지 그와 함께했던 르누아르마저 드가 특유의 고집에 지쳐 왕래를 끊었다고 한다. 드가는 1917년, 여든세 살 나이로 죽었다. 고독한 최후였다. 자신이 인상주의자로 묶이는 걸 질색했지만 인상주의 전에 누구보다 관심을 기울였던 삶, 여성을 멀리했지만 알고 보면 누구보다 여성과 가까웠던 삶, 고집불통이었지만 회화에서만큼은 끊임없이 새로운 가능성을 찾아다닌 삶. 드가는 끝내 비관적인 생을 살았다. 그래도 그는 마음 한쪽에 늘 무언가를 간직하고 있었던 듯하다. 그건 회의 속에서도 꿋꿋하게 피어난 희망 한 줄기였을까.

에드가 드가
Edgar Degas

출생-사망	1834.7.19.~1917.9.27.
국적	프랑스
주요 작품	〈실내〉, 〈발레 수업〉, 〈열네 살의 어린 무희〉 등

동시대 가장 뛰어난 데생 화가였던 에드가 드가는 고전주의 미술과 근대 미술 사이의 가교 역할을 했다. 드가는 스스로를 근대 미술의 시작점에 선 사실주의 화가로 여겼다. 인상주의 전시회에 거듭 참여했지만 인상주의 화가들과 묶이는 일은 꺼렸다. 드가는 근 40년간 발레리나를 그렸다. "어떤 동작도 우연인 것처럼 보이면 안 된다." 드가는 자신의 이 말처럼 꾸밈 없는 구도, 과장 없는 동작을 화폭에 담았다. 말년의 그는 '드레퓌스 사건'과 관련해 반유대주의적 성향을 내보이면서 동료와 친구 대부분을 잃었다.

'절친' 마네와의 충돌
1869년, 드가는 에두아르 마네가 그의 아내 쉬잔Suzanne Leenhof의 피아노 연주를 듣고 있는 그림 〈마네 부부의 초상〉을 줬다. 마네는 드가에게 자신의 과일 정물화를 선물했다. 그런데, 정작 드가의 그림을 들고 집으로 온 마네는 쉬잔의 모습을 칼로 잘라버렸다. 화폭 속 아내의 얼굴이 마음에 들지 않았다는 설 등이 있지만 이유는 분명하지 않다. 문제는 드가가 이를 알게 됐다는 데 있다. 격분한 드가는 마네에게 받은 과일 정물화를 반납했다. 하지만 둘은 서로의 실력만은 인정했기에 이 사건 후에도 완전히 절교하지는 않았다.

EGON
SCHIELE

에로티시즘과 죽음,
그 환상과 공포

:

에곤 실레

촛불이 그림을 머금었다. 화염이 그림을 꿀꺽 집어삼켰다. 잿가루가 흩날렸다. 한 사내의 비명이 복도까지 울려 퍼졌다.

1912년, 오스트리아 빈의 한 법정. 에곤 실레Egon Schiele는 초조한 표정으로 서 있었다.

"어이." 판사는 실레를 벌레 보듯 했다.

"직접 말해보게. 자네가 소녀를 유괴했어?"

"아니요."

"소녀를 유혹한 건가?"

"검사의 말은 사실이 아닙니다."

"그렇다면, 그 아이가 왜 자네 집에 있었느냐는 말이야. 그리고 보니, 그 집은 비행 청소년 아지트였다지?"

"판사님, 저는 단지 그림을⋯."

"허!" 판사는 대놓고 분노했다.

"그림? 이따위 저질 누드화가? 제정신이야?"

판사는 소리를 버럭 내질렀다. 그는 종이 한 장을 들고 거칠게 흔들었다. 실레가 그린 누드화였다.

"저걸 그림이랍시고 그린 거야…?"

법정이 술렁였다. 판사는 책상 끝에 있는 초를 끌어왔다. 그리곤 참을 수 없다는 양 그림을 촛불에 마구 휘저었다. 그림이 타올랐다. 처음에는 붉게, 그다음에는 검게 물들었다. 끝내 세상에서 완전히 사라졌다.

"판사님, 무슨 일을…. 안 돼!"

순식간에 벌어진 일이었다. 남은 건 종이 탄내뿐이었다.

실레는 미성년자 유괴, 추행 혐의를 받았다. 그는 유치장에 갇혔다. 구금이었다. 실레는 그 안에서도 화구를 잡았다. 자기만의 살굿빛 그림을 또 그렸다. 실레는 이런 일기도 썼다(그의 친구가 썼다는 말도 있다).

"…내 그림과 드로잉이 에로틱하다는 점은 부정할 수 없다. 하지만 에로틱한 그림도 늘 예술이지 않았는가. 여태 에로틱한 그림을 그린 화가가 나 하나뿐이란 말인가."

'에곤 실레. 미성년자 유괴·추행 무혐의.'

실레는 스무날 동안 꼼짝 없이 갇힌 후에야 이런 통보문을 접했다. 그는 안도했다. 이제 해방인가 싶었지만….

'다만.' 실레는 이어지는 문장을 읽고 표정을 일그러뜨렸다.

'이 자의 누드화는 포르노로 보기에 충분했음. 그렇기에 모두

압수.'

실레는 뒤통수를 맞은 기분이었다. 내 자식 같은 그림 수백 장을 가져가겠다고…? 게다가 실레에겐 사흘간의 옥살이가 더 남아 있었다. 속이 타들었다. 그가 옥중에서 그린 그림 13점을 안고 세상 빛을 봤을 땐, 그사이 몇 년은 더 늙은 듯 보였다.

빈 아카데미 최연소 입학

실레는 1890년 오스트리아 툴른에서 태어났다. 툴른 역 역장인 아버지, 체코 출신의 어머니 아래에서 컸다. 전형적인 중산층이었다. 실레는 두 살 때부터 그림을 그렸다. 가장 즐겨 그린 건 기차였다. 아버지 품에서 본 육중한 기계를 종이에 담으면 그렇

에곤 실레, 〈급행 열차 기관차 도면〉 1900년경

게나 황홀했다. 쓱쓱 칠할 때마다 호루라기 소리, 기차의 바퀴 소리, 자갈이 튀는 소리 등을 흉내 냈다. 아버지는 실레가 자기처럼 안정적인 일을 하길 바랐다. 그런 아버지는 실레가 기차보다 '기차 그리기'를 더 좋아한다는 걸 알고서 크게 실망했다. 실레는 굴하지 않았다. 예술이 신이 점지해준 길이라도 되는 양 끝까지 고집을 부렸다. 실레에게는 딱히 다른 재능도 없었다. 그림과 운동 말곤 성적도 다 하위권이었다.

자식 진로를 걱정하는 부모, 제 마음대로 하겠다는 아들, 그럼에도 저녁 식사는 함께하는…. 그저 그런 행복, 견딜 만한 불행만을 겪던 실레의 집안에 끝내 일이 터졌다. 아버지는 분명 거친 사람이었다. 그런데도 잔정이 많아 미워할 수 없었다. 그런 아버지가 어느 순간부터 오락가락했다. 1905년, 아버지는 또 발작을 일으켰다. 모든 재산 증서와 증권을 난로에 처박았다. 그리곤 죽었다. 쉰네 살이었다. 병명은 매독이었다. 실레는 성병에 걸린 아버지의 최후를 안쓰럽게 쳐다봤다. 그 장면은 에로티시즘과 죽음에 대한 환상과 공포를 안겨줬다.

이제 실레가 사실상 집안 가장이었다. 돈을 빨리, 많이 벌고 싶었다. 가장 잘하는 일을 해야 했다. 그림이었다. 실레는 빈 예술 공예학교에 들어갔다. 그는 물 만난 고기였다. 또래가 겨우 사과 정도를 그릴 때 정교한 기차, 복잡한 역사驛舍를 수백 장 그린 아이였다. 실레는 학교 선생들의 추천장을 들고 바로 빈 미술 아카데미에 입학했다. 역대 최연소, 열여섯 살이었다. 그러나 실레는 대학에선 영 기를 펴지 못했다. 실레는 크리스티안 그리펜케를Christian

Gripenkerl 교수의 수업에 참여했다. 실레는 자유 영혼이었다. 퀭하고 어두운 그림은 그의 전매특허였다. 평생을 쨍한 고전 화풍만 가르친 교수 입장에선 최악의 문제아였다. 교수는 참다 못 해 폭언을 쏟아냈다.

"사탄이 내 수업에 너를 토했어. 어딜 가든 절대 내 제자라고 말하지 말거라!"

우상 클림트의 금박을 벗기다

그따위 말에 실레도 오만 정이 떨어졌다. 때마침 구원자가 등장했다. 홀로 세상을 100년은 앞서가는 남자, 눈부신 황금빛이 후드득 떨어지는 화가, 바로 구스타프 클림트Gustav Klimt였다. 전통과 관행을 다 걷어차곤 "시대에는 그 시대의 예술을, 예술에는 자유를!"을 외친 빈 분리파의 수장이었다.

"선생님의 드로잉을 제 드로잉과 바꿔주실 수 있으세요?"

클림트를 찾아간 실레가 다짜고짜 종이를 내밀었다. 클림트는 그림을 건네받았다. 클림트의 두 눈이 커졌다. 그는 실레에게 나지막이 말했다.

"자네 드로잉이 내 드로잉보다 훨씬 좋아."

클림트의 말은 진심이었다. 천재 클림트는 천재 실레를 알아봤다. 클림트는 자기 그림을 그냥 줬다. 실레의 그림은 돈을 주고 샀다. 실레는 감동했다. 그는 이 영광의 순간을 평생 곱씹는다.

1909년, 실레는 결국 빈 미술 아카데미를 떠났다. 아카데미를 떠난 그해, 실레는 클림트 주도의 빈 분리파 전을 둘러봤다. 실레는 클림트의 우아한 황금 장식에 넋을 놓았다. 분리파가 갖고 온 에드바르 뭉크, 빈센트 반 고흐 등 자유로운 표현주의 작품에 혼이 빠졌다. 실레는 자신의 예술적 지향이 틀리지 않았음을 깨달았다. 클림트는 그런 실레를 지긋이 쳐다봤다. 실레가 정열, 어쩌면 광기일 수도 있는 물살에 몸을 던지려는 걸 흐뭇하게 봤다. 더는 주저하지 말거라…. 클림트가 실레에게 원하는 건 딱 하나였다.

그렇게 실레는 사슬을 모두 다 끊어냈다. 이제 실레는 조금의 눈치도 보지 않았다. 외면의 예쁜 풍광 말고, 내면에서 느껴지는 인간의 욕망과 불안에 오롯이 집중했다. 꾸밈없이, 그렇기에 때로는 추악하게 그리자는 목소리에 응답했다. 1911년, 실레는 빈에서 개인전을 열었다. 실레는 솔직하고 자극적인 작품을 잔뜩 내걸었다. 그의 결과물은 기괴하고 광폭했다. 인간의 본능 밑바닥을 싹싹 긁어 퍼 올린 듯했다. 빈이 뒤집어졌다. 빈 분리파조차 능가하는 희대의 반항아가 나왔다고 했다. 실레는 클림트가 입혀 놓은 겉치장을 온통 다 벗겨놓았다. 그는 어떤 면에선 이미 클림트를 뛰어넘은 상태였다.

억울한 옥살이

푸른색의 큰 눈망울이 매력적인 소녀, 붉은색 블라우스가 유난

에곤 실레, 〈연인〉 1914~1915, 종이에 과슈 등, 47.4×30.5cm, 레오폴드 미술관

히 잘 어울린 모델. 발부르가 노이질Walburga Neuzil은 클림트가 소개
해준 모델 중 한 명이었다. 애칭은 발리Wally였다. 첫 개인전을 연
그해부터 실레는 노이질과 함께 살았다. 실레는 스물한 살, 노이
질은 열일곱 살이었다.

실레는 이제 빈이 숨 막혔다. 실레와 노이질은 짐을 쌌다. 체코
체스키 크룸로프로 갔다. 어머니의 고향이었다. 실레는 동화마을
같은 이곳에서 그저 쉬고 싶었다. 하지만 쉽지 않았다. 마을에선
실레와 노이질을 놓고 좋지 않은 소문이 돌았다. 결혼도 하지 않
은 두 남녀에 대한 온갖 추측이 나돌았다. 실레와 노이질은 사실
상 쫓겨났다. 고작 3개월 만이었다. 이들은 빈을 찍고, 1912년에
다시 노이렝바흐로 갔다. 이곳에서 사건에 휘말리고 만다.

가장 많이 통용되는 이야기는 이렇다.

"문 열어보시죠."

경찰이 실레의 노이렝바흐 작업실 문을 두드렸다.

"무슨 일이시죠?" 실레가 문고리를 쥐었다.

"당신이 소녀를 유괴했다는 신고를 받았어요."

문은 반강제적으로 열렸다. 눅눅한 공기, 코를 찌르는 물감 냄
새, 벽에 덕지덕지 붙어 있는 누드화…. 경찰은 망설임 없이 실레
를 끌고 갔다.

며칠 전, 비가 억수처럼 쏟아지는 날이 있었다. 실레와 노이질
은 쫄딱 젖은 한 소녀를 집에 들였다. 아버지와 싸우곤 대책 없이
나왔다는 그 아이를 외면하지 못해 방에서 재웠다. 그게 문제였
다. 소녀의 아버지는 실레를 유괴범으로 신고했다. 안 그래도 실

에곤 실레, 〈자화상(예술가가 활동을 못 하도록 저지하는 것은 하나의 범죄다.
그것은 움트고 있는 새싹의 생명을 빼앗는 일이다)〉
1912, 종이에 수채, 48.6×31.8cm, 개인소장

레가 아이들 옷을 벗겨 그림을 그린다느니, 작업실을 불량 청소년의 집결지로 둔다느니 하는 소문이 돌던 터였다. 실레는 범죄자 취급을 받았다. 가출한 소녀가 그새 자해로 정신을 잃은 탓에 더 난감해졌다는 설도 있다. 실레는 법정에 끌려갔다. 판사가 자기 그림을 불태우는 수모도 겪어야 했다. 내막은 곧 밝혀졌다. 그는 무죄로 풀려났다.

명성 후 밀어낸 연인

실레는 기진맥진한 채 출소했지만, 그가 그린 옥중 그림은 빛이 났다. 그중 한 점이 〈예술가가 활동을 못 하도록 저지하는 것은 하나의 범죄. 그것은 움트고 있는 새싹의 생명을 빼앗는 일이다〉는 긴 제목의 자화상이다. 실레가 헐렁한 오렌지색 죄수복을 입은 채 서 있다. 그런 그는 박해받는 성자 혹은 깨달음을 얻은 순례자의 모습이다. 실레가 자유의 문을 열자 노이질이 달려왔다. 그를 꼭 껴안았다. 하지만 실레는, 그런 노이질 앞에서 어색하게 웃기만 했다.

실레는 투옥 사건으로 외려 명성을 얻었다. 당시 빈에서는 퇴폐와 향락의 문화가 뒤늦게 퍼졌다. '파리는 무엇이든 받아들이지만, 빈은 무엇이든 허용하지 않는다'는 말도 더는 통하지 않았다. 실레의 살굿빛 그림이 확 인기를 끌었다. 그는 어느새 최고로 주목받는 예술가가 돼 있었다. 1913년, 실레는 클림트가 회장으

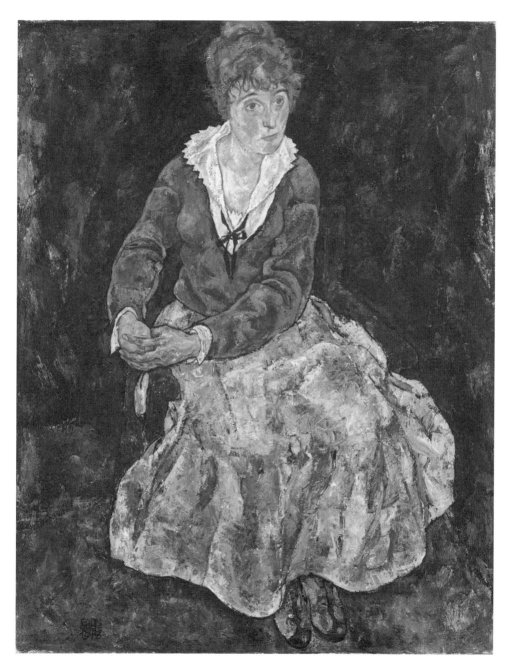

에곤 실레, 〈예술가 아내(에디트 하름스)의 초상〉
1918, 캔버스에 유채, 139.8×109.8cm, 벨베데레 궁전

로 있는 '오스트리아 예술가협회'에 정식으로 가입했다. 명성에 힘입어 유럽 곳곳에서 전시회를 열었다. 다 성공했다. 유럽 전역을 돌고 온 실레는 대뜸 노이질을 카페로 불렀다.

"우리, 이제 그만하지."

뜬금없이 이별을 고했다. 실레는 언젠가 친구에게 "나는 가장 나에게 이로운 결혼을 할 생각이야"라는 편지를 쓴 적이 있다. 실레는 이제 빈에 뿌리를 내리고 싶었다. 그런 실레 눈에 노이질은 불안정한 존재였다. 지독히도 자기중심적인 생각이었다. "…저는 결혼 생각이 있어요. 다행히 발리(노이질의 애칭)는 아닙니다." 실레는 이쯤 친척에게 이런 편지를 썼다.

실레가 아내로 택한 이는 에디트 하름스Edith Harms였다. 하름스는 유복한 집안에서 자란 교양 있는 딸이었다. 실레가 돈 걱정(실레는 종종 편지에 '돈은 악마야!'라는 글을 쓰곤 했다)에서 벗어날 수 있을 만큼 여유도 있었다. 1915년, 6월 17일. 실레는 하름스와 결혼했다. 실레는 그러고서 이기적이게도 평생 노이질을 그리워했다. 하름스는 좋은 아내였다. 현명한 여자였다. 하지만 모델로는 노이질이 한 수 위였다. 영감을 주는 뮤즈의 역할로도 몇 수 위였다. 실레는 종종 노이질을 떠올리며 그림을 그렸다. 그림 속 두 남녀는 서로를 끌어안고 있다. 남성은 차분히 여성의 머리를 쓰다듬는다. 여성은 절박하게 그를 품에 담고 있다. 황량한 배경, 넝마가 된 옷, 앙상한 모습이 처연함을 더한다. 헤어졌으나 헤어지지 못한 사이의 둘에게선 절망을 넘어 죽음의 향기가 풍긴다. 이 그림에는 〈죽음과 소녀〉라는 제목이 붙었다.

에곤 실레, 〈죽음과 소녀〉 1915, 캔버스에 유채, 150×180cm, 벨베데레 궁전

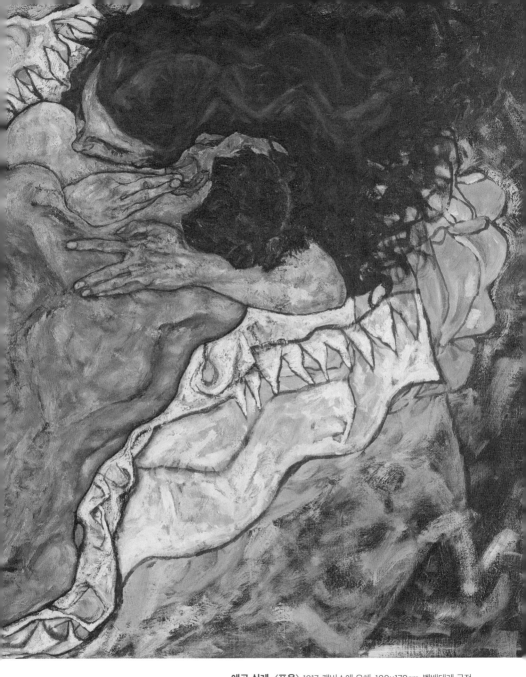

에곤 실레, 〈포옹〉 1917, 캔버스에 유채, 100×170cm, 벨베데레 궁전

아까운 요절

실레도 세계대전의 포화를 피하지 못했다. 그는 결혼 사흘 후 징집돼 군 복무를 했다. 다행히 1917년부터는 빈에 있는 집을 오가며 근무할 수 있었다. 1918년, 하름스가 임신했다. 실레는 가슴이 뛰었다. 실레는 잔뜩 흥분한 채 화폭 앞에 섰다. 신나게 긋고 칠했다. 그림에는 한 가족이 있다. 실레와 하름스, 곧 태어날 아기다. 실레의 팔과 다리는 키다리 아저씨처럼 길쭉하다. 온몸을 펼쳐 가족을 품으려는 듯하다. 평생 불안함만 그린 실레의 가장 따뜻한 그림이었다. 제목은 〈가족〉이었다.

그해, 클림트가 죽었다. 실레가 당연히 클림트가 남긴 빈 자리를 이어받았다. 그는 자신이 클림트의 정통 후계자라고 믿었다. 이제 실레는 오스트리아 최고의 화가였다. 그의 실력은 오스트리아는 물론 전 세계에서 독보적이었다. 하지만 인생은 예측할 수 없다. 심장이 터질 듯한 행복이 오는가 싶더니, 감당할 수 없는 불행이 거듭 고개를 내밀었다. 그의 우상이 죽고 8개월 후, 그의 꿈도 세상을 떠났다. 10월 28일, 임신 6개월의 하름스가 죽었다. 이조차도 끝이 아니었다. 실레는 하름스가 세상을 뜨고 불과 사흘 후 사망했다. 스페인 독감이었다. 고작 스물여덟 살이었다. 죽기 직전까지 쥐고 있던 건, 땀에 젖은 채 그리고 있던 하름스의 초상화였다. 실레의 작품은 현재 약 5,000여 점이 남아 있다. 실레는 인간의 은밀한 속살을 넘어 세상의 감춰진 이면을 그리고자 했다. 실레의 세계는 이제야 막 팽창하기 직전이었다. 어쩌

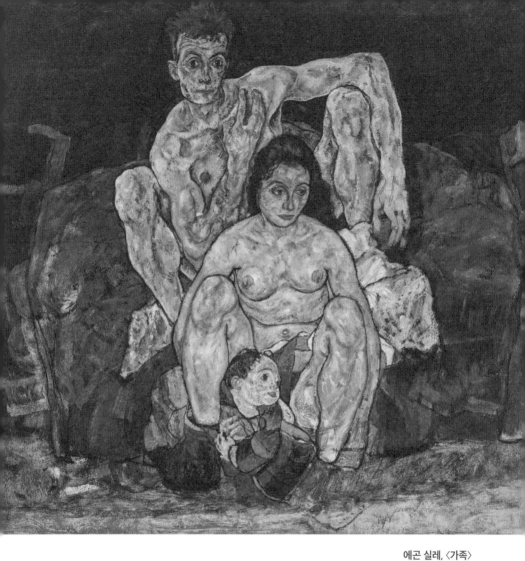

에곤 실레, 〈가족〉
1918, 캔버스에 유채, 150×160.8cm, 벨베데레 궁전

면 신은 예술의 급격한 진보가 두려워, 서둘러 그를 거둬버린 게
아닐까.

에곤 실레
Egon Schiele

출생-사망 1890.6.12. ~ 1918.10.31.
국적 오스트리아
주요 작품 〈죽음과 소녀〉, 〈포옹〉, 〈가족〉, 〈꽈리 열매가 있는 자화상〉 등

오스트리아에서 출생한 에곤 실레는 스승이자 동지였던 구스타프 클림트와 함께 표현주의 화풍을 선도했다. 인간의 성적인 욕망, 노골적인 신체 묘사 등으로 거듭 논란을 일으켰다. 하지만 클림트에게 "너무 무서운 재능"이라는 말을 들을 만큼 실력만큼은 독보적이었다. 실레는 요절한 천재의 대표 사례로 꼽히기도 한다. 스페인 독감에 걸린 그는 서른도 되지 못한 채 사망했다. 실레가 한때 머물렀던 체스키 크룸로프는 그 인연을 기념해 실레를 위한 아트 센터를 운영하고 있다.

버림받은 연인의 쓸쓸한 최후
실레에게 버림받은 발부르가 노이질은 다시는 그를 보지 않았다. 노이질은 제1차 세계대전에 종군 간호사로 참전했다. 전쟁의 막바지였던 1917년 말, 노이질은 불행하게도 성홍열에 걸리고 말았다. 그녀는 야전병원에서 사망했다. 고작 스물세 살 때였다. 실레의 장례식 때 노이질이 아예 모습조차 보이지 않는 걸 놓고 수군대던 사람들은 뒤늦게 그 사연을 접한 후 눈물을 흘렸다고 한다.

RENÉ
MAGRITTE

심오? 철학?
그냥 웃으세요

르네 마그리트

"속마음이 읽히는 게 그렇게 부끄럽소? 그냥 '선생님들, 통찰력이 정말 대단하십니다!'라고 인정하면 될 일 아니오?"

한 살롱. 말쑥한 화가가 도끼눈을 뜬 비평가들에게 둘러싸여 있었다. 이들 사이에는 그림 두 장이 놓였다.

"제 그림의 뒷배경을 연구해주셔서 감사합니다만…. 글쎄요. 그 주장에는 동의할 수 없습니다. 솔직히 말하자면, 이걸 이렇게까지 해석하신다니 황당하고 당황스럽네요."

검은 중절모와 회색 정장 차림새의 화가는 그 그림들 앞에서 뻣뻣하게 말했다.

"이봐, 우린 다 안다고. 자네가 잊지 못한 유년기의 그 일이 그림 속에 그대로 묻어 있다는 걸 말이야!"

비평가들도 지지 않았다.

"저도 알 수 없는 제 그림의 뜻을 안다니, 저보다 운이 좋으시

르네 마그리트, 〈연인 2〉 1928, 캔버스에 유채, 54×73.4cm, 뉴욕 현대미술관

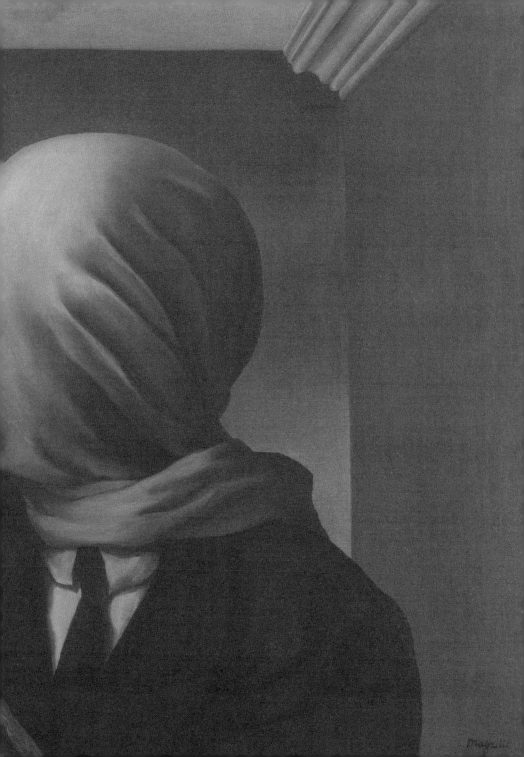

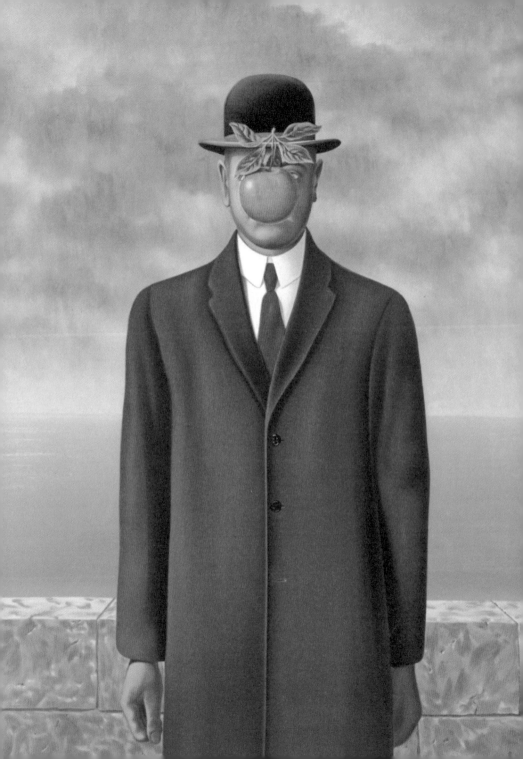

군요."

화가는 또 고개를 저었다. 그의 이름은 르네 마그리트^{René Magritte}
였다. 양측은 어떤 그림을 놓고 입씨름을 했을까. 누가 억지를 쓰
고 있는 걸까.

얼굴에 두건은 왜? 얼굴에 사과는 왜?

첫 그림은 언뜻 봐도 묘했다. 캔버스 속에는 검은 정장과 검은
넥타이, 흰 와이셔츠 차림의 남성과 어깨가 훤히 보이는 붉은 계
통의 민소매 옷을 입은 여성이 있었다. 시간과 공간은 모두 점치
기가 힘들었다. 어슴푸레한 새벽인지, 막 땅거미가 내린 밤인지
알 수 없었다. 고대 그리스식 건물 아래인지, 현대식 콘크리트 건
물 밑인지도 구분하기가 어려웠다.

그런데, 이런 건 별로 중요하지 않아보였다. 일단 그림 제목은
〈연인 2〉였다. 따라서 가장 눈길을 끄는 건 이 연인의 입맞춤이었
다. 더욱 눈길을 끌 수밖에 없는 건 이들을 가리고 있는 천이었다.
얼핏 보면 종교 의상 같기도, 우연히 내려앉은 커튼 천 같기도 했
다. 이런 짓을 하는 연인은 흔치 않을 것이었다. 입 맞추는 연인에
게 왜 굳이 흰색 천을 씌웠는가. 도대체 무슨 뜻이 있는가. 평론가
들이 궁금해한 건 이것이었다.

두 번째 그림도 첫 그림 못지 않게 특이했다. 이번에는 캔버스

르네 마그리트, 〈사람의 아들〉 1964, 캔버스에 유채, 116×89cm, 개인소장

에 우두커니 서 있는 한 남성이 그려졌다. 검은 중절모, 엉덩이 밑까지 내려오는 긴 코트, 흰색 와이셔츠와 빨간색 넥타이가 시선을 끌었다. 특별할 것 없는 복장이었다. 다만 배경은 평범하지 않았다. 먹구름은 다가오고 있는 건지 걷히고 있는 건지, 벽돌은 견고한 건지 허술한 건지 짐작하기 어려웠다. 파란색 사막 같은 바다는 유해 보이기도, 폭풍전야의 야성을 품고 있는 듯도 했다.

그림 제목은 〈사람의 아들〉이었다. 사과나무에서 막 따온 듯한, 줄기와 잎사귀가 그대로 붙어 있는 사과가 남성의 얼굴을 가리는 중이었다. 옅은 웃음, 못마땅한 삐죽임, 아무 생각 없는 멍함 등 어떤 표정이 숨어 있는지 볼 수 없었다. 두 팔도 뭔가 이상했다. 왼팔이 오른팔보다 확실히 부자연스러웠다. 사과로 사람 얼굴을 왜 굳이 가렸는가. 불완전한 왼팔이 뜻하는 건 도대체 무엇인가. 평론가들은 이 또한 궁금해했다. 마그리트는 어떤 물음에도 속 시원히 답하지 않았다. 그래서 이들은 나름대로 치열히 분석한 끝에 해석을 늘어놓았다. 마그리트는 이어지는 일침에도 눈 하나 깜짝하지 않았다. 한마디도 인정하지 않았다. 소동이 벌어진 건 이 때문이었다.

평론가의 해석 1 : 연인

평론가들의 표정은 의기양양했다. 무테 안경을 쓴, 나이가 지긋해 보이는 한 남성이 전쟁터에 나선 장수처럼 앞에 섰다.

"이 그림에 등장하는 여성은 마그리트의 어머니입니다. 설명하

기에 앞서, 마그리트가 품고 있는 아픈 기억을 말해야 합니다. 마그리트는 1898년 벨기에에서 태어났습니다. 아버지는 정장 재단사, 어머니는 모자 상인이었습니다. 마그리트는 장남이었지요. 장남에게 끈질기게 따라오는 게 무엇인지 아시지요? 책임감입니다.

1912년 3월. 마그리트는 당시 열네 살이었지요. 마그리트는 그날을 평생 잊지 못할 겁니다. 왜냐고요? 강물에 몸을 던진 어머니가 숨이 멎은 채 떠올랐기 때문이지요. 여러 떠도는 이야기를 정리해보면(마그리트 본인은 어릴 적 이야기를 좀처럼 하지 않으니까요!) 마그리트는 현장에서 그 모습을 직접 봤습니다. 물 위로 떠오른 어머니가 입고 있던 게 흰 레이스 잠옷이었습니다. 물결 탓인지, 그 옷이 뒤집힌 채 어머니의 머리를 감싸고 있었다고 합니다.

마그리트는 큰 충격을 받았겠지요. 이 자체가 트라우마로 남았을 겁니다. 그러니까, 남다른 책임감을 가진 마그리트는 이 그림으로 속죄하고 있는 것이지요. 평소 우울증을 앓던 어머니를 더 챙기지 못한 죄, 그런 어머니를 차츰 잊어가고 있는 죄 말입니다. 어머니를 잊지 않기 위해, 자신만이 기억할 수 있는 어머니의 마지막 모습을 캔버스에 꾹꾹 눌러 담은 겁니다.

그렇다면 남성은요? 마그리트 자신이겠지요. 그림을 잘 보시죠. 자세히 살펴보면, 그렇게 육감적인 분위기가 아닙니다. 겉으로는 가까운 연인 같지만, 두 사람이 덮어쓴 흰색 천을 걷으면요. 분명 둘 다 울고 있을 겁니다. 눈도 퉁퉁 붓고, 양 볼도 눈물을 가득 머금은 채 새빨갛게 젖어 있을 겁니다. 서로가 서로를 미안해하면서요. 그렇다면 왜 굳이 〈연인 2〉라고 지었을까요? 그거야

자기 속마음을 내보이기 싫으니까 속임수를 쓴 것이겠지요!"

평론가의 해석 2 : 사람의 아들

"중절모와 정장…. 바로 떠오르는 게 있지요? 맞아요. 마그리트가 자주 하는 복장이에요. 이건 누가 봐도 마그리트의 자화상입니다.

제목을 보면 이 작품이 의미하는 바를 알 수 있습니다. 〈사람의 아들〉 하면 떠오르는 게 있습니다. '말하되 보라, 하늘이 열리고, 인자人子가 하나님 우편에 서신 것을 보노라….' 예수입니다. 예수는 자신을 '인자'로 칭했습니다. 마그리트는 자신을 예수에 투영했습니다. 결국 예수 또한 보통의 인간처럼 고난을 겪고, 배신도 당하고, 피할 수 없는 죽음을 마주하는데요. 그런 예수의 삶과 자기 생이 다를 게 없다고 여긴 겁니다. 거장 반열에 닿은 자신 또한 평범한 사람처럼 불완전한 존재라는 점을 고백한 겁니다. 사과는 그가 마주하는 온갖 유혹(선악과를 표현한 것이겠지요?), 뭉툭한 왼팔은 불안감을 뜻하는 겁니다.

사과로 얼굴을 통째로 가린 이유는요. 아직 완전한 나 자신을 찾지 못했다는 뜻이기도 할 겁니다. 평범한 집안에서 장남 역할을 한 첫 번째 자신, 어머니의 극단적 선택 뒤 트라우마를 안고 살 수밖에 없던 두 번째 자신…. 시간이 상처는 보듬어주지만, 흉터까지 안고 가지는 못합니다. 마그리트는 아직 두 종류의 나를 놓고 어느 것이 진짜 자신이며, 어느 길로 가야 스스로에게 무해할

수 있을지를 결정하지 못한 겁니다."

마그리트의 반격

마그리트는 눈을 길게 감았다가 떴다. 심호흡을 하듯, 깊은 한숨을 내쉬듯 공기를 크게 들이마시곤 오래 내뱉었다. 자기가 그린 양 그의 그림을 설명하는 평론가들을 둘러본 마그리트는 입을 열었다.

"제 그림에 온갖 뜻을 담아주시니 무척 감사합니다. 다만 분명한 건 이 모든 풀이가 사실이 아니라는 점입니다. 제 뜻이 모두 드러난 게 부끄러워서 그런 게 결코 아닙니다. 분명히 말씀드릴게요. 이 그림들을 그린 까닭은 오직 재미입니다. 정말로, 단지 재미있어서 이렇게 그린 겁니다.

선생님들 말씀대로 제 삶에는 그런 트라우마가 있을 수도 있지요. 하지만요. 저는 어릴 적부터 즐거운 일, 재미있는 일도 많이 겪었습니다. 가령 눈만 감으면 알록달록한 상자들이 둥둥 떠다니는 꿈을 꾸던 시절이 있었습니다. 집 지붕으로 난생 처음 보는 열기구가 떨어진 적(외계인이 나오는 게 아닐까 설렜지요!)도 있었습니다. 공동묘지를 배회하는 화가와 진솔한 이야기도 나눠봤습니다. 그런가 하면, 제 방 침대는 언제나 저만의 타임머신 역할을 톡톡히 해냈습니다. 저는 이불 속에서 에드거 앨런 포Edgar Allan Poe, 로버트 루이스 스티븐슨Robert Louis Stevenson의 스릴 넘치는 책을 읽으

면서 그 시절, 그 장소를 상상하곤 했지요.

손재주가 있는 부모님 덕인지, 손으로 무엇을 만드는 데 재주가 있었어요. 1916년, 저는 벨기에 브뤼셀 왕립미술아카데미에 입학했습니다. 어머니는 그렇게 떠났지만, 아버지는 제가 품은 재능을 진심으로 응원했습니다.

그런데요. 옛 화풍을 교과서로 둔 그림 공부는 별로였습니다. 큰 흥미를 못 느끼고 벽지와 포스터 디자이너로 돈을 벌던 젊은 시절, 조르조 데 키리코Giorgio de Chirico의 그림 〈사랑의 노래〉를 봤어요. 전기에 감전된 듯 짜릿했습니다. 저는 흥분했습니다. 필시 관련 없을 석조 두상과 수술 장갑, 녹색 공이 왜 모였을까. 생뚱맞은 이 그림이 이토록 근엄하게 느껴지는 건 무엇 때문일까…. 아무나 붙잡고 밤새 토론하고 싶었습니다.

그냥 재미로 그린 것이라면? 애초에 무슨 뜻도 없는 게 아닐까. 어느 날 밤, 이 생각을 한 뒤 잠을 한숨도 자지 못했습니다. 심장이 미칠 듯이 뛰었습니다. 그래요. 그림에 꼭 의미를 둘 필요는 없었습니다. 그릴 때 재밌고, 봤을 때 즐겁기만 해도 예술인 겁니다. 이 당연한 사실을 깨달아버린 겁니다.

데페이즈망dépaysement. 이 말은 '추방하는 것'으로 풀이할 수 있습니다. 사물을 일상에서 '추방'해 이상한 곳에 배치하는 기법이지요. 즉, 낯익은 물체를 예상치 못한 장소에 둬 보는 이에게 즐거움을 안겨주는 방법입니다(선생님들은 다 아시는 말이지요?). 저는 단지 이 방식을 즐겨 썼을 뿐입니다. 이를테면 사하라 사막에 외

조르조 데 키리코, 〈사랑의 노래〉 1914, 캔버스에 유채, 73×59.1cm, 뉴욕 현대미술관

계인이 탄 무지갯빛 열기구 수백 개가 떠다니고, 공동묘지 한가운데에서 랭보Arthur Rimbaud와 앨런 포가 체스를 둔다고 상상해보세요. 너무 재미있지 않나요? 저는 그런 그림을 그리는 겁니다.

많은 비평가가 제 그림을 보고 심오하다고 합니다. 그런 해석은 제가 1920년대 후반 프랑스에서 잠깐 어울린 살바도르 달리Savlador Dalí, 앙드레 브르통André Breton 같은 사람의 그림을 놓고서 하시면 좋겠습니다. 제 그림이 철학적이라는 말은 인정합니다. 그도 그럴 것이 웃음은 원래 철학적인 법입니다. 두 번의 세계대전을 겪은 이들에게 재미를 안겨주는 게 실은 쉬운 일은 아닙니다.

이제 오해 없으시길 바랍니다. 끝으로 제가 늘 하는 말을 전합니다. 누군가는 제 그림을 보면 또 '이게 무슨 의미야?'라고 생각하겠지요. 하지만 제 그림은 아무것도 의미하지 않습니다. '미스터리mystery'의 뜻을 아세요? 아무것도 의미하지 않는다는 뜻입니다."

이 말을 끝으로 마그리트는 홀연히 퇴장했다. 이제 살롱에 남은 건 평론가들뿐이었다. 이들은 한동안 아무 말도 하지 못했다.

"어휴, 부끄러우니까 또 저런다."

이들 틈에서 한 목소리가 나지막이 들려왔다.

"…그렇지?"

"그럼! 누가 봐도 우리 해석이 정답 아니야?"

이를 시작으로 쥐죽은 듯 조용했던 살롱은 삽시간에 다시 떠들썩해졌다. 마그리트와 평론가들의 싸움은 계속될 게 확실했다. 마그리트 또한 끝내 뜻을 꺾지 않을 게 분명했기에.

르네 마그리트
René Magritte

출생-사망 1898.11.21.~1967.8.15.
국적 벨기에
주요 작품 〈연인 1〉, 〈연인 2〉, 〈사람의 아들〉 등

"내 작품을 단순히 보는 데 그치지 않고, 생각을 하게끔 만들고 싶다."
벨기에에서 태어난 르네 마그리트는 그의 이 말처럼 다양한 해석의 여지를 남길 수 있는 초현실주의 성향 그림을 그렸다. 어렸을 적 어머니의 극단적 선택으로 큰 상처를 받았지만, 아버지의 보살핌과 부유한 집안 덕에 유복하게 생활할 수 있었다. 현실의 것을 절묘하게 비틀고 왜곡하는 특유의 표현 기법은 훗날 '마그리트식 초현실주의'로 불리기도 한다. 마그리트는 생전에도 능력 있는 화가로 유명했다. 죽은 뒤에는 명성이 더 높아져 팝 아트 등 여러 현대미술 사조에 영향을 줬다.

'세잔의 사과' 다음으로 유명한 사과
대중음악의 전설 비틀스의 멤버 폴 매카트니가 르네 마그리트의 열성 팬이다. 비틀스의 자회사 애플 레코드의 로고가 마그리트의 그림 〈사람의 아들〉 속 사과에서 따온 것이라는 말이 있다. 일각에선 아이폰으로 유명한 애플의 로고 또한 마그리트의 사과에서 어느 정도 영감을 얻었다는 설도 나온다.

AUGUSTE RENOIR
AMEDEO MODIGLIANI
MARC CHAGALL
이중섭

moment 4

⋮

내일이 없는 듯
사랑에 빠진 순간

AUGUSTE
RENOIR

꽃과 여인,
오직 인생의 환희

오귀스트 르누아르

오귀스트 르누아르Auguste Renoir는 즐거워 보였다. 입술을 오므려 휘파람을 불었다. 가끔 얼굴을 찡그렸지만, 곧 미소를 되찾았다.

"영감님. 괜찮아요?" 종종 그림 모델이 물었다.

"그렇다마다요!"

르누아르가 웃으며 대답했다. 말년의 르누아르는 류머티즘성 관절염에 시달렸다. 뒤틀린 손이 독수리 발톱처럼 휘었다. 르누아르는 그런 상태로 그림을 그렸다. 그는 손가락에 붓을 묶었다. 이마저도 힘들 때는 입에 붓을 물었다. 그런 그가 내놓은 그림은 화사했다. 기쁨과 설렘, 행복만 있었다. 이렇게 아픈 사람이 만든 작품이라고는 상상 못할 정도였다.

"툭 까놓고 물어보오."

어느 날, 그의 후원자가 르누아르에게 물었다.

"솔직히 선생이 그리 유복한 삶을 산 건 아니잖소."

"그렇지요."

"젊은 날엔 조롱도 많이 받고, 위기도 많이 겪었잖소."

"그렇습니다."

"심지어 지금은 휠체어에 파묻혀 마음껏 움직일 수도 없지 않소." 르누아르가 고개를 끄덕였다.

"도대체 어디서 이런 힘이 계속 나오는 거요? 어쩜 이리도 밝은 그림을 끊임없이 그릴 수 있는 거요?" 후원자가 질문을 던진 짧은 순간에도 이 늙은 화가의 손은 뒤틀렸다.

"글쎄요. 제가 살아보니 말입니다." 르누아르가 입을 뗐다.

"고통은 흘러가지만, 아름다움만큼은 영원하더군요."

르누아르가 말했다. 젊은 날을 곱씹는 듯했다.

지독한 가난에서 피워 올린 예술혼

르누아르의 아버지는 프랑스 리모주에 허름한 양복점을 둔 재봉사였다. 어머니는 삯바느질로 푼돈을 보탰다. 1841년, 르누아르는 이들 사이에서 태어났다. 부모는 그가 네 살 무렵에 파리로 집을 옮겼다. 대도시로 왔지만 부모의 벌이는 여전히 제자리였다. 르누아르도 결국 열세 살쯤 도자기 공장에 취직했다. 소년공이 돼 용돈을 벌었다. 르누아르는 도자기에 문양을 그려 넣는 일을 했다. 양치기 소년이나 목장 소녀의 모습, 마리 앙투아네트Marie

오귀스트 르누아르, 〈읽고 있는 클로드 모네〉 1873, 캔버스에 유채, 61.7×50cm, 마르모탕 미술관

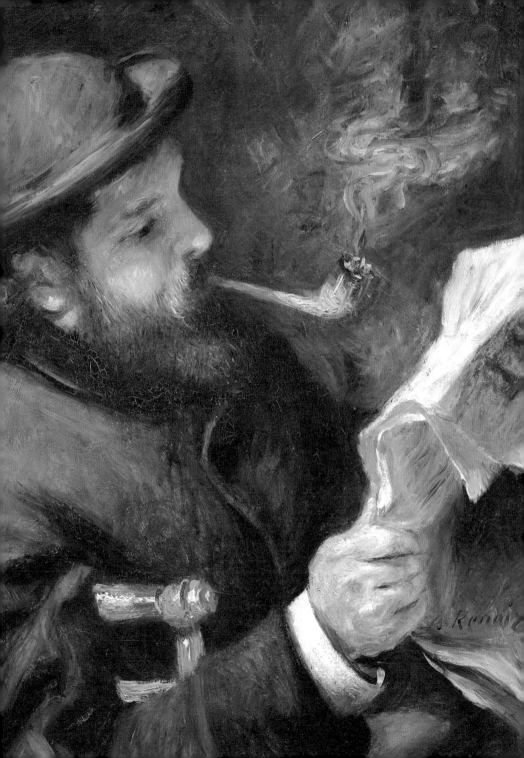

Antoinette 등 유명인의 옆얼굴 등을 표현했다. 르누아르는 일을 꽤 잘했다. 적성에도 맞았다. 늦은 밤 야간 학교에 있을 때도 온통 문양에 대한 고민뿐이었다. 훗날 르누아르는 공장 경험을 통해 남들이 어떤 그림을 좋아하는지를 알게 됐다고 회고한다.

그런 르누아르는 곧 루브르 박물관에 찾아갔다. 도자기에 새길 그림 공부를 위해 왔는데, 점점 더 묘하게 명화에 관심이 쏠렸다. 특히 낭만주의 전성기를 연 와토Antoine Watteau 와 부셰François Boucher 의 그림은 질리질 않았다. 어쩌면 나도…? 르누아르는 화가를 상상했다. 그는 그렇게 화혼에 휩쓸렸다. 르누아르는 그날부터 더 악착같이 돈을 모았다. 목표가 생긴 덕이었다. 그것은 미술학교 입학이었다. 열일곱 살 무렵 르누아르는 도자기 공장의 기계화로 직업을 잃었다. 그러나 상심할 틈도 없이 교회 깃발 채색, 여성용 부채에 삽화 그리기 등 소일거리를 이어갔다.

무서울 일 없던 삼총사

스물한 살의 르누아르는 돈을 탈탈 털어 프랑스 국립미술학교 에콜 데 보자르에 입학했다. 그곳에서 르누아르는 꿈에 그리던 정식 교육을 받았다. 그의 스승은 고상한 역사 화가였던 샤를 글레르Charles Gleyre였다. 그는 글레르를 따라 전통을 따르는 무난한 화가가 될 수 있었다. 당장의 가난은 떨칠 수 있는 길고 가는 삶을 살 수도 있었다. 하지만 르누아르는 글레르의 작업실에서 문제아

오귀스트 르누아르, 〈그림을 그리는 프레데리크 바지유〉 1867, 캔버스에 유채, 105×73.5cm, 파리 오르세 미술관

(?)들을 마주한다. 아카데미풍 가르침에 반기를 든 모네와 바지유Frédéric Bazille였다. 모네는 르누아르보다 한 살 많은 스물두 살, 바지유는 르누아르와 동갑이었다. 르누아르가 이들과 의기투합한 건 그의 성격이 그만큼 유하고 둥글둥글했다는 걸 방증한다.

르누아르는 글레르의 가르침을 점점 멀리했다. 통통 뛰는 녀석들과 밥 먹듯 일탈했다. 원조 문제아인 사실주의 거장 쿠르베, 떠오르는 괴짜인 인상주의 선구자 마네 등을 공부했다. 꿈 많은 젊은 시절, 마음 맞는 친구, 마음껏 공부할 수 있는 시간…. 만년의 르누아르는 이 시절을 그의 삶 중 가장 행복했던 순간으로 추억한다. 에콜 데 보자르의 배반자가 된 르누아르는 친구들과 함께 인상주의에 심취했다. 삼총사는 외광外光을 종교처럼 숭배했다. 빛에 따라 다양한 자태를 뽐내는 색채를 연구했다. 때때로 사과는 빨간색이 아닌 노란색이었다. 활짝 웃는 아이들의 두 볼은 살색이 아니라 설렘이 깃든 주황색이었다. 이단아가 된 셋은 인공빛 아래 작업실에 틀어박혀 붓을 들던 문화를 깨부쉈다.

르누아르는 특히 인물화를 즐겨 그렸다. 르누아르는 인물을 사랑스럽게 그리는 재주가 있었다. 그의 그림에는 그늘이 없었다. 동시대 화가 반 고흐가 슬픔을 슬픈 그림으로 털어냈다면, 르누아르는 슬픔을 행복한 그림으로 막아내는 스타일이었다. 르누아르는 이제 모네, 바지유와 형제처럼 살았다. 여전히 풍요로운 삶은 아니었다. 그렇지만 당장 내일 어떻게 살아야 할지를 고민하던 소년공 시절과 견줘보면 하늘과 땅 차이였다. 그런 르누아르의 사정을 알리 없는 사람들은 "꾀죄죄한 애가 그림은 쓸데없이 화사하다"고

오귀스트 르누아르, 〈이레느 캉 단베르 양의 초상화〉
1880, 캔버스에 유채, 65×54cm, 뷔를레 미술관

비꼬았다. 르누아르는 언젠가 이 풋내기 화가 둘과 파리에서 끝내 주는 공동 전시회를 열 것을 상상했다. 실제로 약속도 했다. 하지만 이뤄지지는 못했다. 1870년, 보불전쟁이 발발했다. 눈치 빠른 모네는 그쯤 영국 런던으로 피했다. 르누아르와 바지유는 꼼짝없이 입대했다. 붓만 들던 두 손에 총이 쥐어졌다. 르누아르는 10개월의 시간을 전쟁터에 쏟고 돌아왔다. 기진맥진한 그에게 비보가 전해졌다. 바지유가 참혹한 현장에서 죽었다는 것이었다.

보답과 회복, 위로의 그림

르누아르는 그림에 더욱 몰두했다. 르누아르는 삼총사의 약속을 지켰다. 1874년. 르누아르와 모네는 드가, 피사로Camille Pissarro, 시슬레Alfred Sisley 등 어울리던 젊은 화가들과 함께 그들만의 전시를 열었다. 이 행사는 훗날 역사에 남는다. '인상주의Impressionism'라는 말이 처음 등장하기 때문이다. 전시 결과는 처참했다. '그리다 만 그림만 내건 허풍쟁이들의 전시'라는 평이 따라왔다. 바보들의 행진이었다는 말이었다. 사람들이 인상주의에 열광하는 건 이날로부터 시간이 꽤 흐른 뒤였다.

악평이 쏟아진 전시에서 딱 한 사람, 르누아르만은 나쁘지 않은 평가를 받았다. 르누아르의 색채를 본 이들은 그의 작품 앞에서만큼은 마음의 빗장을 열어젖혔다. 이들이 볼 때 르누아르의 그림 또한 모네의 작품처럼 기법이 괴발개발이었지만, 무언

가 다른 분위기가 있었다. 사랑하는 연인, 천사 같은 아이, 청춘을 만끽하는 젊은 청년들이 담긴 그림…. 보불전쟁의 후유증을 잊고 싶은 파리 사람들은 르누아르의 이런 그림들로부터 위로 내지 회복 같은 감정을 느낄 수 있었다. 르누아르가 이런 반응을 의도했는지는 알 수 없다. 다만 그 또한 전쟁의 실상을 온몸으로 체감했다. 이후 1871년, 파리 시민과 노동자들이 수립한 자치정부인 파리코뮌 때는 첩자로 오인당해 총살당할 뻔도 했다. 르누아르는 그림 밖에 얼마나 많은 비극이 있는지를 누구보다 잘 아는 화가였다. 그 스스로가 전쟁과 광기에 대한 위로가 절실한 사람이었기에, 비슷한 처지인 사람을 울릴 수 있는 능력이 생겼을지도 모른다.

2년 뒤 어느 일요일, 르누아르는 몽마르트 언덕 꼭대기에 자리를 폈다. 르누아르는 이 작은 광장에 차려진 야외 선술집 '물랭 드 라 갈레트'의 풍경을 그렸다. 젊은 남녀는 서로 짝을 이뤄 미소 짓고, 춤을 추고, 술을 들이켰다. 수줍은 웃음, 경쾌한 음악 소리가 가득했다. 재봉사인 에스텔과 잔 마르고 자매가 각각 검은 드레스, 하늘색 스트라이프 복장을 한 채 찰싹 붙어 있었다. 이들의 정면에는 작가 조르주 리비에르Georges Riviere가 있고, 바로 옆에는 화가 프랑크 라미Pierre Franc Lamy와 노르베르 괴뇌트Norbert Goeneutte가 나란히 앉아 있었다. 왼쪽으로 한 뼘 떨어져선 분홍색 옷을 입은 마그리트 르그랑Margueritte Legrand이 카르데나스Cardenas와 우아하게 춤을 췄다. 르누아르는 각자의 행복을 모두의 행복으로 섞고 버무렸다. 그는 이 작품을 완성하기 위해 6개월여 동안 길바

오귀스트 르누아르, 〈물랭 드 라 갈레트의 무도회〉 1876, 캔버스에 유채, 131×175cm, 오르세 미술관

닥에서 바람을 맞았다. 르누아르는 그렇게 〈물랭 드 라 갈레트의 무도회〉를 완성했다. 2년 전 자신의 스타일을 호평해준 이들에게 보답하고자 마음먹고 만든 작품이었다. "나는 고통을 말하지 않겠어. 꽃과 여인, 인생의 환희만을 그리겠어." 르누아르는 종종 이런 말을 했다. 르누아르의 다채로운 그림을 찾는 사람들은 점점 많아졌다. 르누아르는 지긋지긋한 가난을 차츰 털어낼 수 있었다.

고전으로 되돌아가다

1881년. 40대를 바라보던 르누아르는 돌연 이탈리아로 갔다. 후원금과 그림 판 돈을 긁어모아 고전의 본고장을 견학했다. 르누아르에게는 분명 전에 없던 여유가 있었다. 그렇다고 해도 그 시절 이탈리아 유학은 부르주아의 특권으로 칭해질 만큼 만만찮은 일이었다. 프랑스 정부도 프랑스 내 최우수 예술가를 뽑는 대회의 특전으로 이탈리아 체류권으로 내걸 정도였다. 낯선 땅에 온 르누아르는 르네상스 3대 거장 중 한 명인 라파엘로 산치오의 작품 앞에서 눈물을 흘렸다. "르누아르 그림? 예쁜데 거의 다 비슷하지 않아?"라는 말을 듣고 슬럼프를 느낀 차에 신선한 충격을 받았다. 르누아르는 라파엘로 또한 빛의 효과를 완벽하게 이해한 화가였다는 점을 깨달았다. 단지 추구하는 게 달랐을 뿐이었다.

르누아르는 이 불세출의 천재를 통해 자기가 인상주의에 묶일

오귀스트 르누아르, 〈목욕하는 여인들〉 1884~1887, 캔버스에 유채, 117.8×170.9cm, 필라델피아 미술관

필요가 없다는 걸 절감했다. 인상주의에 얽매이지 않으면 더 찬
란한 그림, 더 아름다운 그림을 그릴 수 있을 것이라는 확신을 얻
었다. 그는 그해부터 인상주의 전에 작품 내기를 거부했다. 르누
아르는 3년여 동안의 고민과 연구의 결과물로 〈목욕하는 여인
들〉을 내놓았다. 여인 세 명이 목욕을 즐기는 모습이 눈길을 끄는
누드화였다. 등장하는 이들 모두 그리스 로마 신화에 등장하는
여신 내지 요정 같았다. 붓놀림은 단정하고, 윤곽선도 뚜렷했다.
고전주의 색채가 인상주의 특유의 흐릿함을 억눌렀다. 르누아르

는 이 그림을 전후로 인상주의의 울타리에서 완전히 벗어났다.

르누아르는 이쯤 눈을 더 크게 떴다. 그는 자신이 여성, 특히 나부裸婦를 아름답게 표현할 때 최고의 행복을 느낀다는 점을 깨달았다. 그렇게 스스로 행복의 절정에 닿아야 보는 이에게도 최고의 행복을 안길 작품을 만들 수 있다는 점도 알아차렸다. 르누아르의 누드화는 화제가 됐다. 친구들은 그가 쉬운 길로 회귀하고 있다며 섭섭해했다. 소신껏 이어간 실험을 다 팽개치고 고전주의로 돌아가버렸다고 했다. 대중도 술렁였다. 너무 야해 보인다고 했다. 그래도 이 그림의 아름다움, 뿜어져 나오는 따뜻한 아우라를 놓곤 양측 다 이견이 없었다. "가뜩이나 불쾌한 것투성이인 세상에서, 굳이 그림마저 아름답지 않은 것을 일부러 그릴 필요가 있을까." 다들 르누아르의 이 말에 고개를 끄덕이지 않을 수 없었다.

르누아르의 삶은 이제 곧 오십 줄을 바라보는 1890년부터 잘 풀리기 시작했다. 르누아르는 그해 모델 알린 샤리고Aline Charigot와 결혼했다. 르누아르는 얼마 후 프랑스 정부로부터 그림도 주문받았다. 그렇게나 깐깐하게 굴던 정부가 드디어 그를 인정하고 손을 내민 것이었다. 르누아르가 이 제안을 받고 그린 그림 중 하나가 지금도 그의 가장 인기있는 작품으로 꼽히는 〈피아노 치는 소녀들〉이다. 르누아르는 부와 명예, 사랑과 평화를 모두 이뤘다. 평생 행복을 찾아다닌 그가 드디어 행복의 열탕에 풍덩 빠졌다. 하지만 마지막 관문이 있었다. 건강이었다.

오귀스트 르누아르, 〈피아노 치는 소녀들〉 1892, 캔버스에 유채, 116×90cm, 오르세 미술관

오귀스트 르누아르, 〈자기 정원을 그리는 클로드 모네〉
1783, 캔버스에 유채, 46×60cm, 하트포드 워즈워스 아테니움 미술관

병마를 마다하지 않은 만년의 투혼

1898년. 쉰일곱 살의 르누아르에게 류머티즘성 관절염이 찾아왔다. 병세는 계속 나빠졌다. 예순세 살쯤 그의 몸무게는 50킬로그램이 안 됐다. 예순아홉 살 무렵부터는 걸으려면 지팡이가 필요했다. 그런데도 르누아르는 그림을 그렸다. 붓을 물고, 묶고, 붙이는 등 수고를 마다하지 않고 작품 활동을 이어갔다. 그의 그림은 항상 평온했다. 지독한 운명에 대고 오냐, 내가 졌다며 절망 어린 그림을 찍어내도 될 법한데 끝내 그러지 않았다. 이쯤부터 그는 거의 도인 같았다. 화사한 그림을 그리는 데 방해가 되는 모든 것을 다 찍어누르고 제압한 듯했다. 1900년, 르누아르는 프랑스가 주는 최고의 영예인 레지옹 도뇌르 훈장을 받았다. 평생을 견딘 그의 마음에 대한 보상 같았다.

"…그러니까, 훈장도 받았으니 이제는 쉬엄쉬엄해도 되지 않소? 이대로 가다간 선생을 곧 잃을까 봐 두렵소."

후원자가 주름투성이의 늙은 화가를 놓고 설득했다.

"내 그림은, 지금도 발전하고 있어요."

르누아르가 응수했다. 계속 실험하고, 휴식 없이 작업하겠다는 뜻이었다. 비참한 가난, 참혹한 전쟁, 한때 유일한 희망의 끈이었던 단짝 친구의 죽음, 그림에 대한 모욕적인 비난도 그의 붓을 꺾지 못했다. 살과 뼈를 조여오는 질병쯤은 우스웠다. 르누아르는 많은 이의 염려를 무릅쓰고 작업을 지속했다. 손가락 하나 까딱할 수 없을 때까지 끈질기게 활동했다. 아예 움직일 수 없을 때도

조수를 시켜 무언가를 빚고 그리려고 했다. 르누아르는 1919년 일흔여덟의 나이로 눈을 감았다. 류머티즘성 관절염과도 20여 년 함께했음에도 비교적 장수한 셈이다. 르누아르는 평생 그림 5,000여 점을 그렸다. 특히 말년에만 800여 점을 남길 만큼 투혼을 불살랐다. "이제야 그림을 이해하기 시작했는데…." 르누아르의 유언이었다. 끝끝내 꺾이지 않았다는 것을 증명하는 말이었다.

오귀스트 르누아르
Auguste Renoir

출생-사망 1841. 2. 25.~1919. 12. 3.
국적 프랑스
주요 작품 ⟨물랭 드 라 갈레트의 무도회⟩, ⟨목욕하는 여인들⟩, ⟨피아노 치는 소
녀들⟩ 등

오귀스트 르누아르는 프랑스 인상주의 화가들 중에서도 독보적인 존재감을 내보였
다. 꽃과 나무, 여성의 육체를 그리는 데 있어 특출난 실력을 갖고 있었다. 이탈리아
여행을 다녀온 후부터는 인상주의를 이탈해 독자적인 작품을 만들었다. 온화한 성
격과 부드러운 태도로 친구가 많았다. "그림이란 사랑스럽고, 즐겁고, 예쁘고도 아름
다운 것이어야 한다." 그는 자신의 이 철학에 따라 늙고 병든 말년에도 화사한 그림
그리기에 집중했다.

'예술가 핏줄'을 물려받은 후손들
르누아르의 장남 피에르Pierre Renoir는 영화배우로 생활했다. 작가 조르주 심농
Georges Simenon의 대표 캐릭터인 매그레 경감을 연기한 최초의 인물로 알려져 있다.
르누아르의 차남 장Jean Renoir은 영화감독 겸 배우로 활동했다. 장은 영화 ⟨남부 사
람⟩(1945)으로 아카데미상을 받는 등 초기 프랑스 영화계에서 가장 영향력 큰 영화
감독으로 성장했다. 그가 감독한 영화 ⟨게임의 규칙⟩(1939)은 고전 명작으로 지금
도 회자되고 있다.

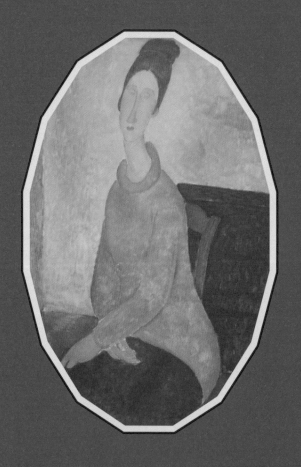

AMEDEO
MODIGLIANI

눈동자 없는
기괴한 여성의 정체

:

아메데오 모딜리아니

1920년 1월, 프랑스 파리의 한 작은 집.

"이봐요들. 잘 있어요?" 이웃이 문을 두드렸다.

"혹시 무슨 일 있으셔? 며칠째 집 밖으로 안 나오고 있어서."

그는 문고리에 손을 댔다. 철컥. 허무하리만큼 쉽게 열렸다.

"모디, 에뷔테른. 나 들어갈게."

그가 현관으로 발을 디뎠다. 아니, 집 꼴이 왜 이래…. 집 안이 얼음장이었다. 반쯤 열린 정어리 통조림이 발에 걸렸다. 쓰레기가 얼마나 많은지, 집이 아니라 창고 같았다.

"안방에 있어요?"

그는 집 깊숙한 곳에서 인기척을 들었다. 옷더미와 술병 따위를 헤쳐갔다. 그리고 그가 본 광경은, 만삭이 된 아내 에뷔테른 Jeanne Hébuterne이 초주검 상태의 남편 모딜리아니Amedeo Modigliani를 꽉 끌어안고 있는 장면이었다.

"에뷔테른? 이봐, 정신 차려봐요."

이웃이 에뷔테른을 마구 흔들었다. 에뷔테른은 그제야 정신이 든 듯 화들짝 놀랐다.

"아저씨…. 남편이 아파요. 며칠째 일어나질 못해요."

에뷔테른은 취한 듯 중얼댔다.

"에뷔테른, 당신은 괜찮아요? 당신도 누구를 보살필 처지는 아닌 듯한데?"

"이 사람이 죽으면 저도 따라 죽을래요. 아저씨. 이 사람이 가면 저도 따라간다고요."

에뷔테른은 공포에 질려 있었다. 모딜리아니는 그런 에뷔테른의 손을 꼭 쥐고 있었다. 그는 당장 넘어갈 듯 숨을 거칠게 내쉬었다. 옆집 이웃은 다급히 의사를 불렀다. 왕진 가방을 든 의사가 달려왔다.

"이 남자, 상태가 심각해요. 당장 입원해야 해요."

그가 청진기를 내려놨다. 표정에 그늘이 졌다. 의사가 침을 꼴깍 삼켰다. 무언가 말을 하려다가 참은 듯했다.

비극적 사랑의 시작

1917년, 봄. 아메데오 모딜리아니는 파리 몽파르나스의 카페에서 잔 에뷔테른을 봤다. 모딜리아니는 에뷔테른의 푸른 눈동자에 푹 젖었다. 밑도 끝도 없이 반하고 말았다. 그렇게 비극적 사랑

아메데오 모딜리아니, 〈소파에 앉은 누드〉 1917, 캔버스에 유채, 100×65cm, 개인소장

의 종이 울렸다. 모딜리아니는 서른세 살, 에뷔테른은 열아홉 살이었다. 모딜리아니는 파리 골목길의 인기 스타였다. 뚜렷한 이목구비, 우수에 찬 분위기는 많은 이의 마음을 흔들었다. 그 또한 자기 강점을 한껏 누렸다. 수많은 여성과 염문을 뿌렸다. 술과 약을 달고 산 그는 하룻밤짜리 사랑도 마다하지 않았다. 그런 모딜리아니가 에뷔테른을? 그를 아는 모든 사람들이 의아해했다. 에뷔테른은 분명 예뻤다. 하지만 모딜리아니가 그간 만난 여인들처럼 화려한 외모는 아니었다. 조각가 자크 립시츠Jacques Lipchitz는 에뷔테른에 대해 "고딕적 외모를 가졌다"고 했다. 고딕 성당이 주는 고고함을 갖췄다는 말이었다. 모딜리아니 스스로도 놀랐다. 그런데 더 놀라운 건, 에뷔테른을 향한 관심이 자꾸만 커져간다는 점이었다. 열병의 포로가 된 모딜리아니는 에뷔테른에게 무작정 고백했다. 그녀는 수줍게 웃었다.

사실 에뷔테른은 모딜리아니를 오래전부터 봐왔었다. 에뷔테른은 당시 그랑 드 쇼미에르 아카데미에서 그림을 배우고 있었다. 모딜리아니의 작업실이 그 근처에 있었다. 에뷔테른은 고주망태가 된 이 남자가 길에서 허우적대는 걸 보곤 했다. 그때마다 이상하게 이 남자에게 눈길을 떼지 못했다. 괜히 처연하고 애틋했다. 생각만 해도 가슴이 뛰어 잠을 잘 수 없을 정도에 이르렀다. 모딜리아니의 고백을 받은 에뷔테른은 꿈을 꾸는 듯했다. 모딜리아니는 에뷔테른을 '누아 드 코코Noix de coco(코코넛 열매)'라고 불렀다. 그는 그녀의 머리 모양이 반질반질한 코코넛을 닮았다고 했다. 피부조차 코코넛 속살처럼 뽀얗다고 했다. 에뷔테른은 모딜

리아니에게 과거를 묻지 않았다. 그의 자유분방한 시절을 알면서도 덮어줬다. 순수하다 못해 순진하게 사랑했다.

눈동자를 그리지 않은 이유

"죽어서도, 당신의 모델이 돼줄게요."

에뷔테른은 종종 모딜리아니 귀에 대고 속삭였다. 그러나 에뷔테른의 가족은 모딜리아니를 인정하지 않았다. 에뷔테른의 부모는 로마 가톨릭계 중산층이었다. 이들 눈에 모딜리아니는 재앙이었다. 돈도, 명예도 없는 무명 화가였다. 술과 약에 찌든 난봉꾼에 불과했다. 에뷔테른보다 열네 살이나 더 많은 점도 충격적이었다. 이 가운데 가장 걱정되는 건 그의 병약함이었다. 삐쩍 말라선 계속 기침을 하는 게 심상치 않았다.

줄곧 부모 말을 따라온 에뷔테른은 이번만은 고집을 부렸다. 부모처럼 신앙심이 깊던 에뷔테른은 신을 믿듯 사랑도 믿었다. 그녀는 결국 짐을 쌌다. 모딜리아니의 작업실로 갔다. 모딜리아니는 또 술에 취해 작업실 문 앞에 잠들어 있었다. 에뷔테른은 그를 부축했다.

"에뷔테른? 당신이 왜 여기에?"

모딜리아니가 혀가 꼬부라진 채 중얼댔다.

"내가 왔어요." 에뷔테른은 땀에 젖은 그의 뺨을 어루만졌다.

이날부터 둘은 한 지붕 아래에서 살았다. 모딜리아니는 작업실

아메데오 모딜리아니, 〈어두운 옷을 입은 잔 에뷔테른의 초상화〉 1918, 패널에 유채, 100×65cm, 개인소장

아메데오 모딜리아니, 〈모자와 목걸이를 한 잔 에뷔테른〉

1917, 캔버스에 유채, 164×137cm, 개인소장

에서 틈틈이 에뷔테른을 그렸다. 길쭉한 얼굴, 사슴처럼 가늘고 긴 목, 우수에 찬 표정을 표현했다. 캔버스 속 에뷔테른의 모습은 기괴한 듯 기괴하지 않았다. 우아하면서도 서글퍼보이기도 했다.

"이런 그림을 계속 그릴 건가요?"

언젠가 에뷔테른이 물었다. 그녀는 그의 그림이 좋았다. 그만이 그릴 수 있는 것이기에 더 더욱 그랬다.

사실 모딜리아니의 진짜 꿈은 조각가였다. 그는 붓 말고 조각칼을 쥔 적이 있다. 문제는 또 건강이었다. 돌가루 틈에서 살다 보니 폐가 약한 그는 각혈을 했다. 넉넉지 않은 사정도 괴롭혔다. 돈이 없으니 근처 공사장에서 주춧돌을 훔쳐야 했는데, 그러기도 지쳤다. 그가 파리에서 할 수 있는 건 그림뿐이었다. 그는 대신 아프리카 조각상을 쏙 빼닮은 인물화를 그렸다. 이게 무슨 인물화냐는 말에도, 카메라가 생겼으니 인물화의 시대는 끝났다는 말에도 끝끝내 인물화를 놓지 않았다. 그 결과 어느 사조에도 얽매이지 않는 독특한 화풍을 만든 것이었다.

"그런데, 당신이 그리는 제 얼굴에는 왜 눈동자가 없어요?"

언젠가 에뷔테른은 이렇게 물었다. 모딜리아니의 그림 속 에뷔테른의 눈은 텅 빈 아몬드 같았다.

"내가 당신의 영혼을 알게 되면."

모딜리아니가 잠시 뜸을 들였다.

"그때 눈동자를 그릴게."

아메데오 모딜리아니, 〈누워 있는 나부〉 1917, 캔버스에 유채, 60×92cm, 개인소장

'저질 누드화가'라는 오명

에뷔테른은 모딜리아니가 행복하길 바랐다. 그러나 모딜리아니는 더 불행해지기만 했다. 에뷔테른을 만난 그해, 모딜리아니는 한 갤러리에서 생애 첫 개인전을 열었다. 기름을 발라 뒤로 넘긴 머리, 쫙 빼입은 정장, 앙증맞은 나비넥타이를 한 그는 눈부셨다. 이 순간만큼은 정말로 파리의 귀공자 같았다. 에뷔테른은 행복했다. 오늘 전시가 잘 끝나면 내일은 더 행복할 것이었다. 그러나 기쁨은 잠시였다. 경찰이 전시장에 들이닥쳤다.

아메데오 모딜리아니, 〈앉아 있는 잔 에뷔테른의 초상화〉 1918, 캔버스에 유채, 55×38cm, 이스라엘 미술관

"이따위 것을 내걸고 말이야!"

한 경찰이 소리쳤다. 그는 손가락으로 한쪽 벽을 가리켰다. 모딜리아니가 그린 누드화가 두 점 걸려 있었다.

"자네는 미풍양속이 우스워?"

경찰은 모딜리아니에게 누드화 두 점을 없애라고 했다. 모딜리아니는 그 말을 따른 후에야 전시를 이어갈 수 있었다. 분위기는 분명 최고였는데, 경찰들이 휘저은 후부터는 엉망이었다. 모딜리아니가 이 전시를 통해 얻은 건 '포르노 화가'라는 말뿐이었다. 모딜리아니 곁에 있던 많은 이가 떠났다. 그의 예술이 벌써부터 고꾸라졌다는 말도 나돌았다. 모딜리아니는 절망했다. 술과 약에 더 집착했다. 건강은 최악으로 치달았다.

1884년 이탈리아에서 태어난 모딜리아니는 아기 때부터 허약했다. 사업가인 아버지가 큰 병원을 찾아다닌 덕에 살 수 있었다. 그런 아버지도 곧 죽었다. 뇌졸중이었다. 모딜리아니가 열 살이 될 무렵이었다. 모딜리아니는 이제 폐렴, 늑막염, 장티푸스 등 질병을 막을 수 없었다. 어머니의 보살핌이 없었다면 이미 이 세상 사람이 아니었을 것이었다.

첫 전시를 망친 모딜리아니는 겨우 쥐고 있던 마지막 이성의 선을 잘랐다. 그쯤부터였다. 기회만 엿보던 결핵이 슬쩍 고개를 들었다. 그는 피를 토하면서도 독주인 압생트를 퍼마셨다. 잔뜩 취했을 땐 사람들이 몰린 곳에서 옷을 홀렁홀렁 벗었다. 그가 길거리를 나뒹굴고 있을 때면 에뷔테른이 찾아왔다.

"언제 또 이렇게 마셨어요…."

아메데오 모딜리아니, 〈큰 모자를 쓴 잔 에뷔테른〉

1918~1919, 캔버스에 유채, 55×38cm, 개인소장

에뷔테른은 모딜리아니를 업고, 안고, 끌고 갔다. 작업실 안에서 같이 울고, 함께 절망했다.

이즈음 모딜리아니는 그런 에뷔테른을 막 대했다. 정신을 놓은 모딜리아니는 종종 에뷔테른을 후려쳤다. 에뷔테른의 머리채를 잡아끌어 뤽상부르 공원 문을 향해 던지기도 했다. 제발 나를 가만히 두라고 소리쳤다. 에뷔테른은 그런 모딜리아니를 꼭 안았다. 신과 같은 인내심을 갖고 그의 영혼을 보듬었다. 그러면 모딜리아니는 틀림없이 에뷔테른의 품에 안겨 아이처럼 엉엉 울었다. 자기가 죽일 놈이라며 흐느꼈다. 에뷔테른은 모딜리아니를 포기하지 않았다. 에뷔테른은 모딜리아니에게 딱 하나만 청했다. 제발 그 눈부신 재능만은 썩히지 말 것을 부탁했다. 모딜리아니는 에뷔테른의 그 말만은 따랐다. 술병을 들고도 그림은 꼬박꼬박 그렸다. 어떤 날은 하루에 100장 넘게 스케치를 했다. 이를 본 사람들은 "천사 같은 에뷔테른이 모딜리아니를 구했다"고 했다.

재기를 꿈꾼 젊은 남녀

1918년, 봄. 모딜리아니와 에뷔테른은 프랑스 남동 해안의 니스로 왔다. 모딜리아니는 재기를 꿈꿨다. 돈 많은 관광객들에게 그림을 팔 생각이었다. 역시나 쉽지 않았다. 여전히 거의 안 팔렸다. 그래도 둘은 만족했다. 파리에서 벗어나 여기에 오기를 잘했다고 서로를 다독였다. 니스의 날씨는 온화했다. 모딜리아니는

햇빛 아래에서 결핵을 다독였다. 임신 상태였던 에뷔테른도 비교적 쾌적하게 출산을 기다렸다. 둘은 그해 11월에 첫 딸을 얻었다. 모딜리아니는 간만에 환희에 젖었다. 한동안 소년, 소녀와 아기 그림만 그리곤 했다. 둘은 니스에서 딱 1년을 요양한 뒤 딸과 함께 파리로 돌아왔다. 그 사이 에뷔테른은 두 번째 아이를 가졌다. 이쯤 두 사람은 결혼 서약서를 썼다.

그사이 겨울이 찾아왔다. 추위는 냉혹했다. 난로를 피울 돈조차 떨어지자 좁은 작업실 안에 서리가 내렸다. 에뷔테른은 어쩔 수 없이 아이와 친정으로 피신했다. 에뷔테른의 부모는 딱 거기까지 허락했다. 모딜리아니는 들어갈 수 없었다. 그런 모딜리아니는 에뷔테른이 그리워지면 그 집 앞을 서성였다. 한참을 쪼그리고 있다가 돌아가곤 했다. 에뷔테른은 당장 뛰쳐나가 그를 안고 싶었다. 부모가 가로막는 통에 그럴 수 없었다. 둘의 형편은 1920년이 가까워질 무렵부터 조금씩 나아졌다. 그 시기에 모딜리아니와 에뷔테른은 서로를 그리며 시간을 죽였다. 어느 날 모딜리아니는 에뷔테른에게 검은색 모자를 줬다.

"거기에 검은 옷을 입고 모델이 돼줄 수 있겠어?"

모딜리아니가 수줍게 요청했다. 검은색은 모든 것을 품어주는 색이다. 에뷔테른은 모딜리아니의 불안함과 무절제함, 충동과 울분을 한 번도 밀어낸 적이 없었다. 에뷔테른은 늘 받아주고 안아줬다. 모딜리아니는 그런 에뷔테른에게 자신의 방식으로 감사를 표한 것이었다. 모딜리아니는 이쯤부터 에뷔테른의 눈동자도 표현하기 시작했다. 비로소 그려진 그림 속 자기 눈동자를 보는 에

뷔테른의 눈동자는 때때로 눈물로 가득 찼다.

죽어서도 당신 모델이 될게요

모딜리아니의 그림이 차츰 제값에 팔렸다. 이대로면 유모에게
맡긴 아이도 곧 데려올 수 있을 듯했다. 그러나 모딜리아니의 결
핵은 지금만을 기다린 양 다시 일어섰다. 모딜리아니는 끝내 쓰
러졌다. 두 번째 아이를 품고 있는 에뷔테른은 임신 8개월 차였
다. 에뷔테른은 패닉에 빠졌다. 밤새 서툰 간호만 할 뿐이었다.
1920년 1월 22일. 모딜리아니는 이웃의 도움으로 파리 자선병원
에 입원했다. 하지만 그에게 가망은 없어보였다. 평소 모딜리아
니는 친한 이들에게 자신을 '모디Modi'라고 부르라고 했다. 모디
는 프랑스어 'Maudit'와 같은 발음이다. 여러 뜻이 있지만, '저주
받은cursed'이라는 의미가 특히 강렬하다. 모딜리아니는 이제 저주
받은 생을 내려놓으려고 했다. 그는 입원 이틀 만에 죽었다. 겨우
서른여섯, 결핵성 뇌막염이었다. 에뷔테른은 눈빛에 초점을 잃었
다. 에뷔테른의 부모는 그런 에뷔테른을 집으로 데려왔다. 당장
무슨 짓을 벌일 듯해 사실상 가둬놨다.

"죽어서도, 천국에 가서도 당신의 모델이 돼줄게요."

에뷔테른은 갇혀서도 그 말만 되뇌었다. 에뷔테른은 모딜리아
니와 함께한 3년을 곱씹었다. 한여름 밤의 꿈이자, 한겨울 낮의
꿈이었다. 벌써 깨고 싶지 않았다. 에뷔테른은 5층 높이의 베란다

아메데오 모딜리아니, 〈두 여자 아이〉

1918, 캔버스에 유채, 100×65cm, 개인소장

잔 에뷔테른, 〈자살〉

1920(추정), 종이에 수채, 20.7×27.9cm, 개인소장

에서 몸을 던졌다. 망설임은 없었다. 그렇게 죽었다. 모딜리아니가 죽고 하루가 지난 후였다. 이제 막 스무 살을 넘긴 에뷔테른은 배 안에 품고 있던 아이와 함께 생을 마감했다.

모딜리아니는 파리 페르 라셰즈 묘지에 묻혔다. 에뷔테른의 부모는 꼴 보기 싫은 모딜리아니를 피해 파리 교외의 바뉴 묘지에 에뷔테른을 눕혔다. 둘의 유해가 합장된 건 10년이 지난 뒤였다. 모딜리아니의 묘비에는 이런 글이 쓰여 있다.

'이제 바로 영광을 차지하려는 순간에 죽음이 그를 데려가다.'

그 옆에는 에뷔테른의 묘비가 있다. 새겨진 글은 더욱 절절하다.

'모든 것을 모딜리아니에게 바친 헌신적인 반려.'

오직 모딜리아니를 위해 살던 그녀를 위한 한 문장이었다.

아메데오 모딜리아니
Amedeo Modigliani

출생-사망 1884.7.12.~1920.1.24.
국적 이탈리아
주요 작품 〈큰 모자를 쓴 잔 에뷔테른〉, 〈소파에 앉은 누드〉, 〈누워 있는 나부〉 등

아메데오 모딜리아니는 파리에서 활동한 이탈리아 태생의 화가이자 조각가다. 원근법을 무시한 폴 세잔의 화풍과 함께 야수파, 입체파, 아프리카 미술 등까지 소화하는 등 전무후무한 재능과 감각을 갖고 있었다. 특유의 긴 목을 가진 아몬드 눈의 여성상은 관능적 아름다움과 애수를 함께 전달한다. 잘생긴 외모로 '파리의 귀공자', '몽마르트 최고의 미남 화가'라는 별명을 얻었다. 하지만 허약한 체질, 폭음 등으로 이른 나이에 요절했다. "자기 꿈을 지키는 건 인생의 의무다." 평생을 불운과 가난, 질병에 시달렸던 모딜리아니가 끝내 그림을 놓지 않은 이유는 그의 이 말을 통해 알 수 있다.

죽은 후에서야 치솟은 그림값

모딜리아니가 죽고, 아내 잔 에뷔테른까지 죽은 후에서야 그의 그림은 엄청난 재평가를 받았다. 15년도 안 돼 몇몇 그림의 값은 1,000배 넘게 뛰어 오를 정도였다. 실제로 2010년 뉴욕 소더비 경매에서 모딜리아니의 〈소파에 앉은 누드〉는 6,900만 달러(당시 한화 약 765억 원)에 팔렸다. 2015년 뉴욕 크리스티 경매에선 그의 〈누워 있는 나부〉가 1억 7,040만 달러(당시 한화 약 1,972억 원)에 낙찰됐다. 에뷔테른의 부모는 "그대로 둘째 아이를 낳고 살았더라면…"이라며 두고두고 안타까워했다고 한다.

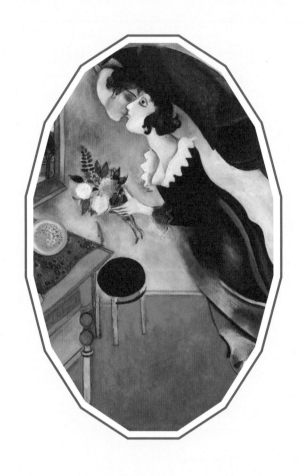

MARC
CHAGALL

미술은 사랑의 표현.
그렇지 않으면 아무것도 아니다

마르크 샤갈

"1944년 9월 2일 오후 6시. 벨라가 죽었다. 천둥이 치고 구름이 펼쳐졌다."

마르크 샤갈Marc Chagall은 힘겹게 글을 썼다.

"그리고, 모든 게 캄캄해졌다."

눈물이 종이 위로 떨어졌다. 엎드린 채 훌쩍였다. 이날 샤갈은 아내 벨라 로젠펠트Bella Rosenfeld를 잃었다. 감염병이었다. 긴 방랑에 힘이 빠진 벨라는 이국에서 허무하게 생을 마쳤다. 샤갈은 아직도 벨라의 죽음을 이해할 수 없었다. 우연히 보게 되는 그녀의 옷과 양말, 머리카락이 엉켜 있는 빗, 턱 끝까지 올려 덮던 담요…. 샤갈은 붓을 쥐지 못했다. 작업실 안 그림도 모조리 뒤로 돌렸다.

샤갈에게 벨라는 아내 이상이었다. 벨라만이 샤갈의 그림과 정신을 이해했다. 샤갈이 간질 발작을 일으키면 유일하게 응급처치

마르크 샤갈, 〈**그녀 주위에**〉 1945, 캔버스에 유채, 131×109.5cm, 파리 조르주 퐁피두센터

를 할 수 있었다. 샤갈은 모든 일을 벨라와 의논했다. 그림을 다 그려도 그녀가 "좋아요"라고 말하기 전까지는 서명을 망설였다. 그런 벨라가 죽었다. 샤갈은 이제 잠드는 일이 괴로웠다. 잠들면 늘 꿈을 꿨고, 꼭 벨라와 만났으며, 틀림없이 울먹이며 깼다.

그랬던 샤갈이 9개월이 흐른 뒤 결심한 듯 붓을 쥐었다. 딸 이다da와 함께 벨라의 회고록을 정리하던 중이었다. 잃어버린 사랑도 사랑이었다. 더는 벨라의 웃음을 볼 수 없고, 함께 춤을 출 수 없는 대신 다른 감각이 살아났다. 추억이었다. 회고록을 다듬을수록 추억은 눈덩이처럼 불어났다.

샤갈은 이를 양분 삼아 슬픔을 넘어보기로 했다. 그렇게 샤갈은 벨라의 회고록 속 삽화 일로 작품 활동을 다시 시작했다. 샤갈이 이때 그린 그림 중 하나가 〈그녀 주위에〉다. 딸 이다가 샤갈과 벨라가 연을 맺은 도시 비테프스크의 풍경을 들고 있다. 크리스마스 스노볼처럼 아련하다. 젊고 건강했던 벨라는 오른쪽 밑에서 슬퍼하고 있다. 가장 예쁜 장밋빛 옷을 입었지만 생기가 느껴지지 않는다. 샤갈은 왼쪽 아래에 있다. 손에 팔레트를 들고 있다. 그림 속 샤갈은 벨라의 혼을 곁에 둔 채, 온통 벨라뿐인 비테프스크에서의 추억을 돌아보고 있다. 어두운 푸른색 때문인지 그림은 눈물에 푹 젖은 듯 절절하다. 붓을 내려놓은 샤갈이 몸을 일으켰다. 살아가자. 샤갈은 이제야 마음을 다잡을 수 있었다.

내 고향, 꿈엔들 잊힐리야

1887년, 7월 7일. 샤갈은 벨라루스공화국 비테프스크에서 태어났다. 아홉 남매 중 첫째였다. 집은 가난했다. 게다가 유대인이었다. 러시아 영향권에 있는 이 땅에서도 유대인은 2등 시민이었다. 아버지는 청어 장수였다. 월급은 비린내에 푹 젖은 돈 몇 푼이었다. 그래도 어린 그의 삶이 비루하지만은 않았다. 샤갈이 살던 곳은 유대인들이 옹기종기 모여 살던 마을이었다. 아버지와 함께 유대교 예배당에 가면 많은 이가 머리를 쓰다듬어줬다. 동산과 실개천은 서정적이었다. 동물들은 맑은 하늘처럼 순했다. 샤갈은 시詩 같은 이 풍경 속에서 화가의 꿈을 키웠다. 그는 이후 자서전에서 "내 그림 중 비테프스크로부터 영감을 받지 않은 작품은 한 점도 없다"고 고백한다.

어머니가 샤갈의 남다른 면을 알아봤다. 아버지가 생선 장수였다면 어머니는 채소 장수였다. 그런 어머니는 샤갈이 미술교육을 받을 수 있게끔 수소문했다. 어머니의 노력이 없었다면 그는 눈부신 재능을 쥐고도 소일거리만 하다 잊힐 수도 있을 터였다.

1906년. 샤갈은 러시아제국의 수도이자 예술 중심지인 상트페테르부르크로 갔다. 좋은 예술학교가 몰린 도시였다. 샤갈은 1908년부터 2년 정도 즈반체바 미술학교에 다녔다. 샤갈은 레온 박스트Léon Bakst의 지도를 받았다. 박스트도 유대인이었다. 하지만 박스트는 러시아제국 황제 니콜라이 2세Nicholas II의 작업 의뢰를

받을 만큼 성공한 예술인이었다. 샤갈은 그런 박스트가 대단해 보였다. 샤갈은 그를 본보기로 삼고 이 도시의 차별을 견디기로 했다. 샤갈은 고향을 떠올리며 농부, 염소, 닭, 생선 등을 그렸다. 그렇게 버틴 덕에 새로운 세상을 볼 수 있었다. 진짜 사랑의 세계, 터질듯 펄펄 뛰는 심장, 처음 겪는 몽글몽글한 감정.

1909년, 여름 끝자락. 샤갈은 여자친구였던 테아Thea Brachmann의 집을 방문했다. 거기에서 벨라를 봤다. 막 20대가 된 샤갈은 열네 살 소녀에게 홀딱 반했다. 크고 검은 눈과 진한 갈색 머리, 부드러운 얼굴은 꿈꾸던 이상형 자체였다.

"…나는 그녀야말로 내 운명의 여인, 아내가 될 사람임을 알았다." 샤갈은 벨라와의 첫 순간을 이렇게 돌아본다. "…테아가 나에게 아무 존재도 아님을, 낯선 사람임을 깨달았다." 곧 이별 통보를 할 테아에게 잔인할 수 있는 말도 덧붙인다. 샤갈은 이날 이후 더는 테아를 그리지 않았다. 머릿속은 온통 벨라뿐이었다. 벨라도 그런 샤갈이 싫지 않았다. 둘은 미래를 약속하는 사이까지 발전했다.

파리의 감성에 빠져들다

1910년. 샤갈은 프랑스 파리로 유학길에 올랐다. 벨라를 두고 와 슬픔이 컸지만, 파리에 도착하자 "올 가치가 있었다"는 말이 절로 나왔다. 특히 박스트가 가보라고 한 미술관들은 충격적이었

다. 에두아르 마네와 빈센트 반 고흐, 앙리 마티스 등 개성이 철철 흐르는 화가들의 작품에 입을 다물지 못했다. 그뿐인가. 유명 예술가는 여기에 다 있었다. 잡화점에서 페르낭 레제Fernand Leger가 보였다. 술집에 가면 아메데오 모딜리아니가 손을 흔들었다. 샤갈에게 파리는 말 그대로 '미친 도시'였다. 샤갈은 파리와도 사랑에 빠졌다. 파리를 두 번째 고향으로 품었다.

파리지앵의 눈에 샤갈은 눈길 끄는 신인이었다. 샤갈의 그림은 몽환적이며 환상적이었다. 유머도 있는 등 사람도 괜찮아 보였다. 샤갈은 파리 미술의 산실인 아카데미 쥘리앙 등에 다녔다. 렘브란트 반 레인 등 옛 17세기 화가들의 작품부터 입체파와 야수파 화풍까지 폭넓게 익혔다. 샤갈이 파리에서 그린 〈나와 마을〉은 원과 삼각형, 사각형 등 기하학적 구성으로 짜여 있다. 색은 동화책 삽화처럼 다채롭다. 이는 샤갈이 입체파와 야수파 기법을 자기 것으로 소화하는 과정 중 그린 작품이다.

이런 그림을 그리고 있으니 당연히 인기는 높아졌다. 샤갈은 1913년 9월, 독일 베를린에서 개인전을 열었다. 대성공이었다. 샤갈은 이후에도 몇 차례 전시를 성황리에 마쳤다. 하지만 샤갈은 기쁨이 커질수록 벨라에 대한 그리움도 짙어진다는 걸 느꼈다. 향수병이 생겼는지 고향 비테프스크도 점점 더 눈에 밟혔다. 그리움은 들불처럼 번져갔다. 샤갈은 고향으로 돌아갔다. 유학 생활 근 4년 만이었다.

마르크 샤갈, 〈나와 마을〉 1911, 캔버스에 유채, 192×151cm, 뉴욕 현대미술관

포화 속에서 꽃 피운 사랑

　1915년 7월25일, 샤갈은 벨라와 결혼했다. 허락받기까지 마음 고생은 꽤 했다. 벨라의 집안은 부유했다. 벨라 아버지는 보석상이었다. 가게를 세 곳이나 운영했다. 벨라도 재원이었다. 공부도 잘했고, 소질도 있었다. 벨라의 부모는 가난뱅이 출신 화가가 미덥지 않았다. 하지만 이들도 샤갈과 벨라의 불붙은 사랑을 식히지 못했다. 샤갈의 생일이자 결혼이 2주 반 남짓 남은 그해 7월 7일, 벨라는 꽃다발을 들고 이 남자 품에 안겼다. 얼마 후 샤갈은 이 순간을 곱씹으며 〈생일〉을 그린다. 사랑에 취해 붕 뜬 남성이 샤갈이다. 꽃을 든 채 그와 입 맞추는 여성은 벨라다. 검은 드레스의 흰색 옷깃은 순결을 상징한다. 붉은 바닥, 장난감 같은 장식물은 둘의 들뜸을 포근하게 감싸는 듯하다.

　그렇게 둘이 사랑을 속삭이는 사이, 세계는 포화 속으로 내달렸다. 제1차 세계대전이었다. 온 나라가 뒤숭숭했다. 결혼 후 바로 프랑스로 가려고 한 샤갈과 벨라는 그대로 발이 묶였다. 그래도 신혼은 신혼이었다. 샤갈은 이 시기에 〈산책〉, 〈도시 위에서〉 등을 작업한다. 〈산책〉에선 같이 걷는 것만으로 공중에 뜨는 듯한 설렘에 젖는다는 걸 알렸다. 〈도시 위에서〉를 통해선 서로 끌어안는 것만으로 하늘을 나는 듯한 기쁨을 느낄 수 있다는 걸 표현했다.

　사실 샤갈은 여러모로 삶에 서툴렀다. 샤갈의 관심사는 벨라와 그림, 고향과 유대인 문화뿐이었다. 벨라는 그런 샤갈의 아내이

자 뮤즈, 어머니 역할도 했다. 벨라는 붓을 든 샤갈 옆에서 큰 소리로 책을 읽어줬다. 보들레르Charles Baudelaire의 시 등을 통해 영감을 안겨줬다. 샤갈은 종종 전쟁이 끝나지 않을까 봐 불안해했다. 그는 파리에 두고 온 작품들을 걱정했다. 그럴 때도 벨라가 다독였다. 영국에서 샤갈의 전기인 《샤갈》을 집필한 미술전문기자 재키 울슐라거Jackie Wullschlager는 "샤갈은 끊임없이 응석을 부렸다"고 밝힌다.

1917년. 러시아에서 볼셰비키 혁명이 터졌다. 이들이 소수민족 차별 철폐를 내걸었다. 그렇기에 샤갈은 내심 환호했다. 그는 흐름에 올라탔다. 유대인 신분으로도 비테프스크 미술학교 교장직에 오를 수 있었다. 샤갈은 가슴이 벅찼다. 이대로만 가면 옛 스승 박스트만큼 성공할 것 같았다. 샤갈은 비테프스크를 파리처럼 만들고 싶었다. 차르(황제) 시대의 고루한 사실주의 화풍을 걷어차고 싶었다. 하지만 상황이 이상하게 흘러갔다. 1918년, 샤갈이 혁명 승리 1주년 축하 행사를 기획하던 중 문제가 터졌다. 혁명가들은 이 순수한 남자의 그림에 적응하지 못했다.

"당신이 그린 동물은 레닌Vladimir Lenin과 무슨 상관이 있소?"

이들은 두둥실 날고 있는 샤갈의 동물 그림들을 보고 따졌다.

"비테프스크에 쓴 리본이면 속옷 5,000벌은 만들겠네."

샤갈이 성심성의껏 도시 곳곳에 내건 축하 리본을 보곤 사람들이 대놓고 비아냥거렸다. 샤갈도 처음에는 혁명가들과 타협하고자 했다. 하지만 정치를 위한 예술에 아예 몸을 던질 수는 없었다.

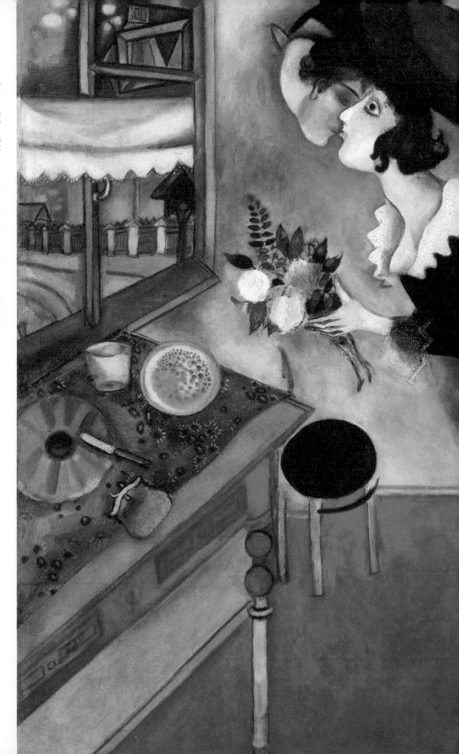

마르크 샤갈, 〈생일〉 1915, 캔버스에 유채, 80.5×99.5cm, 뉴욕 현대미술관

샤갈은 순식간에 혁명의 변절자로 지목받았다. 이제 살기 위해 도망쳐야 했다. 1922년 5월, 샤갈은 가족들과 함께 다시 베를린으로 왔다. 그때가 서른다섯 살쯤이었다. 그러나 샤갈이 몸담고 있는 베를린도 그에게 점점 이빨을 드러냈다. 막 고개를 든 나치는 유대인에게 결코 호의적이지 않았다. 샤갈은 재차 파리로 피신했다. 샤갈은 계속 유랑했다. 한곳에 뿌리를 내리기에 이념, 편견으로 중무장한 세상은 너무 위협적이었다.

1940년은 그간 유럽 전역을 돌던 샤갈이 프랑스 시민권을 받은 후 한숨 돌리던 때였다. 이번에는 제2차 세계대전이 터졌다. 프랑스 남부에 비시Vichy 정부가 들어섰다. 사실상 나치 독일 협력 정부였다. 이들은 유대인의 프랑스 시민권을 뺏는 조직을 꾸렸다. 유대인을 공직, 학계에서 쫓는 반反유대인 법도 만들었다. 존재감이 확실하던 샤갈은 아예 체포됐다. 겨우 풀려났지만, 다음은 그러지 않을 것이었다.

이제 그의 삶은, 그의 목숨은 줄타기를 하는 듯보였다. 샤갈은 이 와중에도 계속 그림을 그렸다. 피카소 말이 맞았다. 샤갈은 마티스의 색채를 소화했다. 찬란한 빛깔의 캔버스에 벨라와 비테프스크를 꾸준히 담았다. 비현실적인 동물과 자연도 표현했다. 유대교 특유의 신화적 세계를 구현했다. "너무 좋아요." 그림을 받아든 벨라가 이 말을 하면 샤갈은 신나게 서명을 박아 넣었다.

'다 이뤘다' 생각한 때 무너져버린 세상

끝내 아돌프 히틀러Adolf Hitler는 샤갈을 '제거 대상' 화가로 콕 집었다. 1942년 5월 7일. 샤갈 가족은 미국 뉴욕으로 탈출했다. 뉴욕의 활력을 체감한 그는 이곳을 새 삶의 터전으로 봤다. 피난 온 다른 예술가들처럼 잠시 몸을 피하는 곳으로 여기지 않았다. 어쩌면 이곳이 제2의 파리가 될 수 있음을 직감했다. 여러 모임에 참석했다. 오페라 공연장 천장화와 무대 장식 등의 일도 맡았다. 그의 도전은 성공적이었다. 이젤 회화에서 벗어나 구현한 대형 3차원 회화는 꿈속 세계를 체험하게 했다. 그 무렵 뉴욕과 시카고 등에서 샤갈의 작품을 내건 전시회가 이어졌다. 이 또한 흥행했다. 이제야 힘겹게 꽃길에 발을 딛었을 때, 샤갈의 가장 큰 축이 무너졌다. 벨라가 죽은 것이다. 샤갈은 완전히 무너졌다. 피신 와중에도 놓지 않던 붓을 내려놨다. "평생토록 그녀는 내 그림이었다." 샤갈은 벨라의 무덤에 비문을 남기곤 훌쩍였다.

그에게 구명조끼를 건넨 건 딸 이다였다. 이다는 샤갈에게 서른 살 연하의 여인 버지니아 해거드Virginia Haggard를 소개했다. 벨라가 죽은 뒤 1년쯤 흐른 후였다. 샤갈에게 벨라는 뜨거운 첫사랑과 같았다. 다만 지고지순한 끝사랑은 아니었다. 샤갈과 해거드는 꽤 가까워졌다. 문제는 샤갈이었다. 그는 새로운 사랑에 서툴렀다.

"벨라는 책을 읽어줬어. 당신도 그렇게 해줘."

"벨라는 그런 포즈가 아니었어. 허리를 더 펴고…."

해거드는 거기에 질렸다. 참다못해 떠나버렸다. 그러자 이다가
또 나섰다. 이번에는 러시아 출신의 발렌티나 브로드스키Valentina
"Vava" Brodsky(애칭 바바)를 데려왔다. 그녀는 샤갈과 같은 유대 신
앙이었다. 취향도 비슷했다. 그래서인지 처음부터 잘 맞았다.
60대가 된 샤갈은 바바와 두 번째 결혼을 했다. 바바와 여행을
다니며 생기를 되찾았다. 샤갈은 1948년에 프랑스로 돌아왔다.
1953~1956년에는 바바의 초상화를 그리는 데 전념했다.

살아 있는 화가로 루브르 입성

샤갈이 1950년 남프랑스에 정착할 때쯤, 그는 이미 20세기 미
술의 거장이었다. 샤갈의 작품 세계는 그의 색채만큼 다채로워졌
다. 벨라와 바바 등 사랑, 동물에 대한 애정, 고향 비테프스크의
향수와 함께 유대 신앙을 주제로 한 그림을 자주 그렸다. 1962년
들어선 예루살렘 히브리 의과대학의 회당을 장식하는 12개 스테
인드글라스도 제작했다.

샤갈의 마지막 작품은 1985년작 〈또 다른 빛을 향하여〉다. 천
사의 날개를 단 샤갈이 캔버스 앞에 앉아 있다. 캔버스 안에 있는
두 사람은 평화로워 보인다. 여성으로 보이는 이가 샤갈에게 꽃
다발을 건넨다. 주머니 텅텅 빈 꼬마 시절부터 여태 애썼다는 듯.
또 다른 누군가는 두둥실 뜬 채 샤갈의 머리를 쓰다듬어준다. 목

마르크 샤갈, 〈또 다른 빛을 향하여〉 1985, 다색석판화, 62.9×47.9cm, 마스터윅스 파인 아트 갤러리

숨 건 피란 생활 등 굴곡진 운명에도 사랑과 예술혼을 간직하느라 고생 많았다는 듯. 샤갈은 이 작품을 완성한 직후 눈을 감았다. 향년 98세였다. 샤갈이 말년에 살았던 집 응접실에는 그의 그림 〈에펠탑의 신랑 신부〉가 걸려 있었다. 남성은 샤갈이었다. 여성은 가장 힘든 시절 그와 울고 웃던 아내이자 뮤즈, 벨라였다. 그는 평생 벨라를 잊지 못한 것이었다.

마르크 샤갈
Marc Chagall

출생-사망	1887.7.7. ~ 1985.3.28.
국적	러시아
주요 작품	〈그녀 주위에〉, 〈생일〉, 〈도시 위에서〉, 〈산책〉 등

마르크 샤갈의 러시아를 대표하는 초현실주의 화가다. 고향 비테프스크, 아내 벨라 로젠펠트와 더불어 닭, 생선, 산양 등을 소재로 밝고 환상적인 풍의 그림을 그렸다. 특유의 동화적인 색채 또한 그만의 차별점이었다. 샤갈은 판화에도 특출난 재능을 보였다. 성서 이야기를 소재로 한 다수의 동판화를 제작했다. 샤갈은 비슷한 세대의 유명 화가 대부분이 단명한 것과 달리 백 살 가까이 장수했다. "미술은 사랑의 표현임이 틀림없다. 그렇지 않으면 아무것도 아니다." 샤갈의 말이었다. 그는 이 말처럼 연인과 조국, 나아가 인류에 대한 넘치는 사랑을 평생 화폭에 담으며 살았다.

어릴 적 참상으로 반복한 유랑
샤갈은 방랑의 화가였다. 당시 복잡한 유럽 대륙의 상황 탓이기도 했지만, 그의 어릴 적 기억 또한 방랑을 부추겼다. 어릴 적 샤갈은 동네 시장에서 불이 나는 것을 봤다. 화염은 삽시간에 주변 집들로 옮겨갔다. 샤갈의 어머니는 샤갈을 살리기 위해 그를 끌어안고 마구 내달렸다. 샤갈은 이날의 기억을 잊지 못했다. 그는 무의식 속에서 항상 생명의 위협을 느꼈다. 그렇기에 유랑을 이어갈 수밖에 없었다는 것이다.

이중섭

절절한 그리움 끝에 남은
사랑꾼의 엽서

⋮

이중섭

"통과."

1953년. 이중섭은 침을 꼴깍 삼켰다. 입국심사 직원에게 가짜 선원증을 돌려받았다.

"고맙습니다." 중섭은 이제야 긴장을 풀었다.

"그런데 잠깐."

직원이 다시 중섭을 불렀다. 위조가 걸린 건가? 중섭이 숨을 죽였다.

"선원 양반. 혹시 괴혈병 아니야? 안색이 안 좋으니 병원부터 가보쇼. 일주일짜리 체류라고 해도…."

"아, 네."

중섭이 안도의 한숨을 내쉬었다. 그는 땀에 푹 젖은 채 바깥 공기를 맞았다. 일본이었다. 사랑하는 아내, 목숨보다 귀한 두 아들이 있는 히로시마였다.

"아고あご 리Lee!"

"아빠!"

중섭이 여관방 문을 두드렸다. 아내 마사코山本方子와 아들 태현, 태성이 달려왔다.

"보고 싶었소." 중섭은 마사코의 두 볼을 감쌌다.

"너희들, 엄마 말은 잘 듣고 있었어?"

중섭이 묻자 아이들은 질세라 네, 하고 대답했다. 중섭은 마사코와 아이들을 힘껏 껴안았다. 사랑한다, 너무너무 사랑한다…. 중섭은 이 말만 계속했다.

꿈 같은 일주일이었다. 중섭은 마사코와 손을 잡고 강줄기를 산책했다. 두 아들과도 실컷 놀았다. 시간은 야속했다. 벌써 마지막 날 밤이었다. 중섭과 마사코, 마사코의 어머니는 이날 함께 늦은 저녁을 먹었다.

"그냥… 돌아가지 않고 여기에 있을까 보오."

중섭은 고민을 털어놨다. 마사코도 젖은 두 눈만 깜빡였다.

"그건 안 될 일일세."

중섭의 결정을 막은 건 장모였다.

"자네는 훌륭한 화가가 될 거야. 여기에 남으면 불법체류자가 되는 걸세."

중섭은 얼굴을 푹 숙였다.

"…위대한 화가가 되고 나면, 그때 내 딸과 손자를 호강시켜주게."

중섭은 너무나도 이성적인 그 말 앞에서 고개를 끄덕였다. 다

음 날, 중섭 가족은 눈물의 생이별을 했다.

"아빠가 곧 돌아올게. 그때는 꼭 자전거를 사줄게."

중섭은 아이들과 약속했다. 배에 탄 중섭은 점점 멀어지는 가족을 봤다. 이들이 점보다 작아져 사라질 때까지 봤다. 중섭은 이후 죽을 때까지 가족을 만나지 못한다.

설레는 첫 만남

"오늘은 뭘 그려요?"

"네?"

1939년, 일본 문화학원. 누군가가 손가락으로 중섭의 등을 콕 누르며 물었다. 중섭이 수돗가에서 붓을 씻고 있을 때였다.

"저는 야마모토 마사코예요. 놀라게 할 생각은 없었는데, 미안해요."

"괜찮아요." 중섭은 붓을 탈탈 털며 말했다.

"제 이름은 이중섭입니다."

"그런데요. 별명이 진짜 아고 리예요?"

중섭은 마사코를 쳐다봤다. 뜬금없는 질문이었지만, 기분이 나쁘지는 않았다. "제 턱あご·아고이 길어서요."

중섭이 턱을 문지르며 씩 웃었다. 중섭은 마사코의 깔끔한 앞머리를 봤다. 장난스러운 미소에서 보이는 흰 앞니도 봤다.

"같은 미술부라고요? 정말 몰랐어요."

"아고 리 상은 늘 친구들에게 둘러싸여 있으니까. 사실은요. 전 지금 굉장히 용기를 내고 있다고요."

중섭은 마사코의 손이 떨리고 있는 걸 알았다.

"혹시 시간 되면…."

이번에는 중섭이 용기를 냈다. 중섭은 자신이 그녀를 사랑하게 될 것을 확신했다.

중섭은 문화학원 내 스타였다. 중섭은 훤칠했다. 그림도 잘 그렸고, 운동도 잘했다. 중섭은 귀공자 분위기를 풍겼다. 실제로도 중섭은 부잣집 도련님이었다. 중섭은 1916년 평안남도 평원에서 태어난 부농富農의 아들이었다. 1930년, 열네 살의 중섭은 명문 오산 고등보통학교에 진학했다. 때마침 미국 시카고 미술학교와 예일대학교를 수석 졸업한 임용련이 부임했는데, 중섭은 그의 스케치 수업에 푹 빠져 미술에 진지하게 입문했다. 경제적으로 풍족한 중섭의 집안은 그런 막내아들에게 더 큰 세상을 안기기로 한다. 1936년, 중섭은 일본 유학길에 올랐다. 중섭은 자유로운 학풍의 문화학원에 자리 잡았다. 부족함 없이 살고, 아쉬움 없이 배워 왔던 덕에 금세 눈에 띄었다. 그 결과, 어느 햇살 좋은 날에 마사코와 만나 인연을 맺은 것이었다.

"아고 리는 오늘도 소를 그려요?"

"나는 우직한 소가 우리 민족과 닮았다고 생각해요."

중섭과 마사코는 나란히 누워 작업실 천장을 바라봤다. 중섭과 마사코는 결혼을 말할 사이로 발전했다. 2년 선배였던 중섭이 먼저 졸업했다. 중섭은 자주 볼 수 없게 된 마사코에게 1년에 80통

이중섭, 〈망월〉 1943, 재료·크기·소재지 미상

넘게 엽서를 썼다. 중섭은 그사이 화가로서의 입지를 더욱 굳혔다. 중섭은 일본자유미술가협회 주최의 태양상을 받았다. 일본인도 타기 힘들다는 상이었다. 그가 낸 작품은 〈망월〉이다. 그림은

슬프다. 처절하다. 일제강점기에 있는 조국의 슬픔, 그런데도 희망을 기원하는 초월적 의지가 느껴진다.

'꽃길'을 걷지 못한 세기의 결혼

　1943년 8월, 중섭은 고향으로 돌아왔다. 잠깐 전시 준비를 위해 들렀다가 일본 출국길이 막혔다는 설도 있다. 당시 미국과 일본 사이 태평양 전쟁이 절정이었는데, 징용을 피해 귀국했다는 설도 있다. 이유야 어찌됐든, 중섭은 당분간 고향에서 그림을 그리기로 했다. 소, 달과 새, 연꽃 등 향토적 소재를 화폭에 담았다. 중섭은 저 멀리 있는 마사코에게 편지도 계속 썼다. 마사코 또한 변함없이 애정을 표현했다. 중섭과 마사코는 세상이 더 어지러워지기 전에 결혼하기로 했다. 외려 떨어져 있었기에, 둘은 서로가 없으면 살 수 없다는 걸 깨달은 것이었다. 1945년, 오직 중섭을 보기 위해 마사코는 대한해협을 건넜다. 그해 5월, 둘은 원산에서 혼례식을 올렸다. 전쟁이 한창일 때 일본 여성이 사랑을 찾아 식민지 조선에 온 일, 그 땅에서 한복 차림으로 백년가약을 맺은 일 모두 이례적이었다. 중섭은 마사코에게 '이남덕李南德'이라는 한국 이름을 지어줬다. '남쪽에서 온 덕 있는 여인'이란 뜻이었다.
　중섭과 마사코는 앞으로 꽃길이 펼쳐지길 바랐다. 하지만 먼 훗날 둘의 삶 끝 지점에서 돌아보면, 이들 앞에는 무성한 가시밭길뿐이었다. 중섭이 가족과 함께 보낸 시간은 앞으로 약 7년에 불

과하다. 중섭과 마사코가 결혼하고 3개월 뒤인 8월 15일, 한반도는 광복했다. 기쁨도 잠시, 곧 국토 한가운데 핏기 서린 삼팔선이 그어졌다. 중섭이 있던 원산은 북한의 공산 정권에 속했다. 중섭은 강제로 공산당 동맹에 가입해야 했다. 감성적 표현을 중시한 중섭에게 공산당 특유의 직선적 화풍은 물과 기름이었다. "정말 맥없다···." 중섭은 공산당 회의를 다녀오면 마사코에게 늘 이렇게 호소했다. 이런 불행마저 모두 집어삼킬 만한 더 큰 비극도 찾아왔다. 중섭과 마사코는 결혼 1년 뒤 낳은 첫아들을 바로 잃었다. 디프테리아였다. 중섭은 낙담했다. 이쯤부터 중섭은 소와 함께 '아이들'을 정성껏 그렸다. 중섭과 마사코는 이듬해, 그리고 2년 뒤 각각 태현, 태성을 낳아 두 형제를 품는다. 하지만 이들은 너무 빨리 간 첫 아기를 평생 가슴에 묻고 살게 된다.

"외로울 거다. 아빠, 엄마가 가기 전에는 '이 친구들'과 맛있는 것 먹으며 놀거라···."

중섭은 관속에 누운 첫째 아들 위에 그림 몇 장을 올려뒀다. 장난 치고 있는 아이들, 천도복숭아를 양껏 따먹는 아이들 등이 담긴 작품들이었다고 한다.

한국전쟁 발발과 가난의 늪

1950년 6월, 한국전쟁이 발발했다. 부잣집 출신이라 요주의 인물로 취급받던 중섭은 중공군이 몰려온다는 소식에 서둘러 짐을

이중섭, 〈복숭아 밭에서 노는 아이들〉 1950~1952, 은지화, 8.3×15.4cm, 뉴욕 현대미술관

쌌다. 피난이 시급했다.

　"어머니, 여길 안 떠나면 정말 죽어요!"

　중섭은 어머니를 설득했다.

　"네 형, 중석이가 아직 안 왔다."

　어머니는 슬픈 눈으로 중섭을 쳐다봤다.

"너희 먼저 가거라."

사업가였던 중석은 이미 완장꾼들에게 비참한 최후를 맞은 후였다. 중섭은 현실을 받아들이지 못한 어머니를 끝내 설득하지 못했다. 중섭은 앞으로 죽을 때까지 어머니를 보지 못한다. 그는 마사코와 두 아들을 데리고 떠났다. UN군 수송선을 탔다. 도착한 곳은 부산이었다.

중섭은 막막했다. 이곳은 낯선 땅이었다. 늘 차고 넘치던 돈이 이제는 없었다. 일단 밥벌이를 해야 했다. 그러나 도련님이 막일을 제대로 할 수 있을 리 없었다. 가끔은 푼돈을 받고도 "얼마 전 폐를 끼친 아무개에게 고마움을 표한다고…"라며 텅 빈 주머니로 돌아왔다. 마사코는 속이 터졌다. 그래도 이 가엽고도 순진한 남편을 무턱대고 탓할 수 없었다. 중섭의 가족이 몸을 둔 집은 비좁았다. 공기는 탁했고, 바닥은 차가웠다. 이들은 온갖 옷과 천을 다 껴입고 잤다. 중섭은 고향의 더운 방에서 온 가족이 홀딱 벗고 자던 그때를 떠올렸다. 어쩌면 마사코도, 어쩌면 두 아들도 그 시절을 추억하고 있을지도 몰랐다.

배고프고 비루하나 가장 행복한 1년

"서귀포로 가보셔. 서귀포 칠십 리에 물새가 운다는 노래도 있지 않소."

온 세상 피난민이 몰려드는 부산을 뒤로하고 제주도로 온 중섭

가족은 한 노인의 권유를 듣고 서귀포로 갔다. 몇 날 며칠을 걸었다. 도착했을 때는 거지꼴이었다. 서귀포의 알자리 동산마을 반장인 송태주·김순복 부부가 이들을 딱하게 여겨 본인들의 집 곁방을 내어줬다. 그 덕에 중섭 가족은 1951년 봄부터 겨울까지 근 1년간 이 방에서 옹기종기 지낼 수 있었다. 배고프고 비루한 순간들이었다. 그러나 훗날 중섭은 이 시기가 가족과 함께 보낸 가장 행복하고 풍요로운 때였다고 추억한다. "삶은 외롭고 서글프고 그리운 것, 허나 아름답도다"라는 시를 쓸 정도였다. 서귀포에 새롭게 둥지를 튼 중섭 가족은 한라산에서 뜯어온 부추를 씹어 먹었다. 그것마저 떨어질 때는 바다로 갔다. 게를 잡았다. 아이들은 놀이하듯 게를 잡고, 건지고, 쫓아갔다. 중섭과 마사코는 이를 흐뭇하게 바라봤다. 이 순간만큼은 눈물겹게 행복했다. 이후 중섭은 가족과 떨어진 후 이때를 회상하며 〈그리운 제주도 풍경〉을 그렸다. 삶이 휘청일 때마다 꺼내 먹고, 또 꺼내 먹은 추억을 화폭에 담았다. 벌거벗은 아이들이 게와 씨름하듯 놀고 있다. 이를 보는 중섭과 마사코는 아무 걱정이 없는 듯하다.

중섭은 밝은 미래를 꿈꿨다. 소일거리도 하나둘 들어왔다. 이쯤 뭍에서 반가운 소식도 닿았다. 전쟁이 곧 끝날지도 모른다는 소문이었다. 중섭은 부푼 꿈을 안았다. 가족을 이끌고 다시 부산으로 갔다. 중섭은 땅을 밟자마자 절망했다. 소문은 가짜였다. 전쟁은 끝나기는커녕 교착 상태였다. 중섭 가족을 맞이한 건 한파와 빈곤뿐이었다.

"여보, 괜찮소?"

중섭은 그쯤부터 마사코에게 이상함을 느꼈다. 마사코는 자꾸 기침을 했다. 입에 댄 손수건에 피가 묻어 나왔다.

"아고 리. 여긴 너무 추워요."

마사코는 폐결핵에 걸렸다. 요 며칠 풀죽만 먹인 아이들의 상태도 좋지 않았다. 1952년, 마사코와 아이들은 일본으로 갔다. 요양을 위해서였다. 그쯤 장인도 사망했기에, 더더욱 가야 했다. 그

이중섭, 〈그리운 제주도 풍경〉
1954년경, 종이에 잉크, 35×24.5cm, 이중섭 미술관

이중섭, 〈길 떠나는 가족〉 1954, 종이에 유채, 29.5×64cm, 소재지 미상

래도 가지 않겠다고 고집을 부린 마사코에게 대고 중섭이 설득했다는 말이 있다.

끝끝내 잔인했던 세상에 쏟아낸 걸작

단잠 같은 일주일을 보낸 뒤 돌아가는 중섭은 가족이 짐이 돼 사라진 후에야 꺽꺽 울었다. 억지를 쓰더라도 남아 있을 것을 수

백 번 후회했다. 친구들도 "왜 바보같이 돌아왔느냐"며 안타까워했다. 이제 중섭의 희망은 하나였다. 빨리 그림을 그려 전시회를 열고, 돈을 잔뜩 벌어 가족과 다시 같이 사는 것이었다. 슬픔은 아름다움을 낳는다. 지인 도움으로 1954년까지 통영에 머문 중섭은 필생의 걸작을 쏟아냈다. 중섭은 〈소〉 연작과 〈부부〉 연작, 〈길 떠나는 가족〉 등 그림을 내놓았다. 모두 한국미술사의 대표작이 될 작품들이었다. 화구를 살 돈도 없던 중섭은 양담배 은박지를 모았다. 길거리를 나뒹구는 이 은박지를 모아 못으로 그림을 그렸다. 일명 은지화銀紙畵였다. 중섭은 은빛으로 반짝이는 마사코와 아이들을 보며 그리움을 삼켰다. 하지만 중섭에게 세상은 끝까지 가혹했다. 중섭은 1955년 서울 미도파 화랑에서 개인전을 치렀다. 마지막 혼을 갈아 넣은 행사였다. 미술계의 평은 좋았다. 문제는 돈이었다. 많은 이가 그의 그림을 외상으로 가져가곤 값을 보내지 않았다. 인파 속에서 그림을 훔쳐가는 이도 있었다. 뒤이어 대구에서 연 전시는 반응마저 싸늘했다. 그의 은지화에는 싸구려 춘화春畵라는 딱지도 붙었다. 희망은 모래알처럼 빠져나갔다. 중섭의 1954년 작품 〈싸우는 소〉를 보면 어떻게든 온 힘을 다해 맞서려는 투지의 소가 보인다. 1년 뒤 중섭이 다시 그린 〈싸우는 소〉는 힘없이 고꾸라지고 있는 소뿐이다.

중섭은 무너졌다. "작업에 몰두하며 어떻게 하면 당신을 행복하게 해줄 수 있을지 온통 그 생각뿐이라오"라고 편지를 쓰던 중섭은 모든 것을 내려놨다. 중섭은 생애 마지막 그림을 그렸다. 한 남성이 남루한 집 창틀에 앉아 누군가를 기다리고 있다. 저 멀리

이중섭, 〈싸우는 소〉 1954, 종이에 유채, 17×39cm, 소재지 미상

이중섭, 〈싸우는 소〉 1955, 종이에 에나멜과 유채, 27.5×39.5cm, 개인소장

에 광주리를 인 한 여성이 있다. 서 있는지, 다가오고 있는지, 멀어지고 있는지 알 수 없다. 종이에 찍힌 얼룩은 눈물 자국 같다. 중섭이 그 시절 상영하던 영화 〈돌아오지 않는 강〉 포스터를 보고 제목에 영감을 받아 그린 동명의 절필작이다. 중섭은 조금씩 불안한 모습을 보였다. 중섭은 자기가 대단한 예술가가 될 것처럼 세상을 속였다며 가슴을 퍽퍽 쳤다. 그저 실패한 가장일 뿐이라며 우짖었다. 중섭은 밥을 아예 끊었다. 그는 물만 마셔도 토할 만큼 몸이 상했다. 중섭은 청량리정신병원 무료 입원실에 입원했다. 그곳에서 간염 진단을 받은 그는 곧 서울적십자병원으로 옮겨졌다. 중섭은 1956년 9월 6일 무연고자로 생을 마쳤다. 중섭의 시신 곁에는 병원비 독촉장이 다였다고 한다.

"사랑하는 마사코, 정말 외롭구려. 소처럼 무거운 걸음을 옮기며 안간힘을 다해 그림을 그리고 있소."

죽기 얼마 전 마사코에게 보낸 엽서 한 장이 유언이 됐다. 마사코는 중섭이 죽은 후 평생 수절하다 2022년 8월 13일에 노환으로 별세했다.

이중섭, 〈돌아오지 않는 강〉

1956, 종이에 유채, 18×15cm, 임옥 미술관

이중섭

李仲燮, Lee Jungseop

출생-사망 1916.9.16.~1956.9.6.
국적 대한민국
주요 작품 〈황소〉, 〈그리운 제주도 풍경〉, 〈돌아오지 않는 강〉 등

이중섭은 20세기 한국 근현대미술을 대표하는 화가다. 호는 대향大鄕, 본관은 장수長水.
일본 유학을 할 만큼 유복한 집안에서 컸지만, 1950년 한국전쟁 때 월남한 후부터
가난의 족쇄를 찬다. 부산, 통영, 제주 등을 돌며 살던 그는 가족을 일본으로 보낸 뒤
급격한 건강 악화를 겪는다. 끝내 가족과 재결합하지 못한 채 간염과 거식증 등으로
쓸쓸한 최후를 맞는다. 그의 작품에는 소, 닭, 가족, 어린이 등 향토적이고 동화적인
요소가 자주 등장한다. 독창성을 인정받은 그의 은지화 3점은 뉴욕 현대미술관에서
소장하고 있다.

아침저녁 걷던 제주도 그 거리에 위치한 이중섭 미술관
제주도 서귀포시는 1951년 당시 이중섭 가족이 살던 집 일대를 개조해 이중섭 미
술관으로 운영하고 있다. 이곳은 이중섭의 원화 작품 8점과 우리나라를 대표하는 근
현대 화가의 작품 52점 등 60점의 작품이 소장 중이다. 서귀포시는 이중섭 미술관
일대에 그가 아침저녁으로 걷던 거리를 '이중섭 거리'로 지정했다. 이중섭이 피난 생
활 중 거주했던 집도 원형에 가깝게 복원돼 있다.

REMBRANDT VAN RIJN
FRANCISCO GOYA
추사 김정희
CAMILLE CLAUDEL

moment 5

:

삶이 때론
고통임을
받아들인 순간

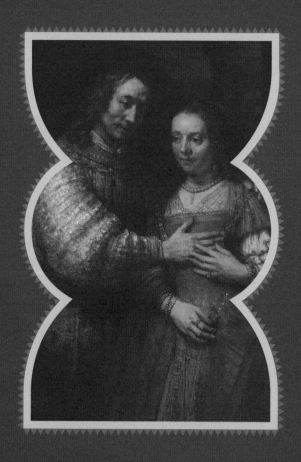

REMBRANDT
VAN RIJN

모두를 얻고, 또 모두를 잃은
남자의 자화상

⋮

렘브란트 반 레인

렘브란트Rembrandt van Rijin는 거울을 봤다. 푹 팬 두 눈, 볼살이 쑥 들어간 두 볼에는 주름이 자글자글했다. 볼품없는 늙은이였다.

"어쩔 수 없군."

그는 거울을 쓱 보고, 캔버스에 붓을 댔다. 자화상 그리기에 몰두했다. 렘브란트는 붓질을 하며 상념에 젖었다. 가끔은 자신이 딱하다고 생각했다. 거미줄이 쳐진 이 집이 감옥처럼 보이기도 했다. 눈시울이 붉어지고, 목울대가 뜨거워졌다. 렘브란트는 억지웃음으로 울음을 눌렀다.

렘브란트는 종종 밖으로 나왔다. 늘어진 외투가 펄럭였다. 무릎이 튀어나온 바지가 바닥을 쓸었다. 마을 사람들은 그런 렘브란트를 멀리했다. 렘브란트도 별 미련이 없었다. 그는 곧 꺼질 촛불처럼 보였다. 내일 죽어도 이상할 것 없는 상태였다.

"그걸 믿어?"

렘브란트가 사는 고요한 이 마을에도 어수선한 공기가 깔린 적이 있었다.

"잘나가는 귀족도 보기 힘든 사람이었다고? 그 노인이?"

몇몇 사람들이 선술집에 모여 숙덕였다.

"글쎄, 손수건만한 그림 한 점 값이 웬만한 사람 일 년치 품삯이었다고 하는구먼."

"농담도 참!"

사람들이 호쾌하게 웃었다. 다들 맥주를 꿀떡꿀떡 마셨다.

"저택 주인에, 부인도 엄청난 미인이었다고…."

"그 말은 어디서 들었는데?"

소문을 늘어놓는 이에게 누군가가 물었다.

"며칠 전 시내에 갔는데 말이야. 한 이방인이 우리 마을 이름을 듣곤 이렇게 말했다고. 거기 렘브란트가 사는 곳 아니냐면서."

"노인 이름이 렘브란트인 점도 맞고, 화가라는 점도 맞지만…. 그리 대단한 분께서 지금은 왜 그러고 살겠어."

다들 수긍했다.

"자네가 촌스럽게 하고 다니니 대충 지어내서 골려준거야."

"그, 그렇지?"

이 남자는 그제야 뒤통수를 긁적였다. 하지만, 그가 안고 온 소문은 모두 진짜였다.

렘브란트 반 레인, 〈자화상〉(63세의 모습) 1669, 캔버스에 유채, 86×70.5cm, 내셔널 갤러리

거장 라파엘로도 부럽지 않은 앳된 청년

렘브란트는 1606년 네덜란드 레이던 라인 강변에 자리 잡은 밀 방앗간에서 태어났다. 집안은 부유했다. 게다가 9남매 중 막내였다. 하고 싶은 일만 해도 사랑받으며 자랄 수 있었다. 그는 열네 살 때 명문 대학에 입학했다. 렘브란트는 그제야 방황했다. 어디서 바람이 들었는지 그때부터 그림을 끄적였다. 렘브란트의 부모는 그런 막둥이를 지켜봤다. 타박하기에는 그림이 무척 아름다웠다. 타고난 미술 천재였다.

렘브란트는 곧 진지하게 화가 꿈을 품었다. 학교를 관둔 그는 유명 화가였던 야코프 판 스바넨뷔르흐Jacob van Swanenburgh 밑에 들어갔다. 3년간 수업을 받았다. 렘브란트는 이후 암스테르담에 갔다. 역사 화가 피터르 라스트만Piter Lastman에게 6개월간 그림을 또 배웠다. 렘브란트는 어딜 가도 빛이 났다. 스승보다 낫다는 평을 수시로 들었다. 잠시 고향에 간 렘브란트는 1631년에 다시 암스테르담으로 왔다. 그는 이후 죽을 때까지 이 도시에서 살게 된다.

청춘의 렘브란트는 무서울 게 없었다. 그의 그림은 스스로 봐도 끝내줬다. 작은 주름 하나도 놓치지 않았다. 재능과 실력에 취한 렘브란트는 그쯤부터 작품 서명으로 세례명인 '렘브란트'만 썼다. 사실 렘브란트의 진짜 이름은 '하르멘스존 판 레인Harmenszoon van Rijn'이었다. 자신을 세례명으로만 표현하는 건 르네상스의 거장 레오나르도 다빈치, 미켈란젤로, 라파엘로와 스스로를 동일시하는 격이었다. 이들 세 명 거장의 작품이 어디에 섞여도 빛이 나

렘브란트 반 레인, 〈자화상〉
1632, 오크나무에 유채, 64.4×47.6cm
뷰렐 컬렉션

듯, 렘브란트 또한 굳이 자신의 본명을 길게 쓰지 않고도 모두가 자기 작품을 알아보고 구분할 것이라는 자신감을 보인 것이었다. "왜 라파엘로 흉내를 내?" 누군가 묻는다면 렘브란트는 이렇게 답했을 터였다. "나도 그처럼 그릴 줄 알아."

렘브란트는 암스테르담에 온 직후 자화상 한 점을 그렸다. 쌍꺼풀이 짙은 두 눈은 당당하다. 옅은 미소, 환한 혈색에서 여유가 느껴진다. 그 시절 렘브란트가 즐겨 입은 검은색의 벨벳 망토는 비싸고 귀한 옷이었다. 흰색 러프 또한 부잣집 사람들만 쓰는 흔

치 않은 장식품이었다. 그는 여기에 금장 단추까지 달았다. 렘브란트는 젊은 날의 성공을 한껏 즐겼다. 돈과 인기, 불장난 같은 사랑놀이에 파묻혔다.

어딜 가도, 누굴 봐도 배울 게 없다

렘브란트에게는 이제 예술의 신이 깃든 듯했다. 그는 유학을 갈필요도 없었다. 어딜 가도, 누구를 만나도 더는 배울 게 없었다. 특히 미켈란젤로와 카라바조가 즐겨 쓴 키아로스쿠로chiaroscuro(빛과 어둠을 극적으로 배열하는 기법)에 대해선 타의 추종을 불허했다. 오죽하면 "미켈란젤로가 살아서 돌아온 것 같다"는 말이 돌 정도였다. 렘브란트는 그 시대 예술가 중 가장 빛나는 별이었다. 네덜란드를 넘어 유럽 전역에 이름이 퍼졌다. 미술 애호가 모두가 그의 그림을 갖고 싶어했다.

"이런 그림은 살면서 처음 본다!"

1632년, 렘브란트의 그림을 받아든 암스테르담 의사협회 사람들이 거듭 감탄했다. 인류사상 처음 보는 형태의 단체 초상화가 등장했다. 이 그림은 훗날 〈니콜라스 튈프 박사의 해부학 강의〉라는 제목으로 미술사에 남는다. 렘브란트는 '단체 초상화란 결혼식 하객 대하듯 일렬로 줄 세운 뒤 그려야 한다'는 불문율을 깨버렸다. 렘브란트는 튈프 박사와 사체 사이에 빛을 넣었다. 이 빛이 닿는 모든 인물을 개성 있게 담았다. 그 누구도 식상하거나 밋

렘브란트 반 레인, 〈니콜라스 튈프 박사의 해부학 강의〉
1632, 캔버스에 유채, 169.5×216.5cm, 마우리츠호이스 미술관

렘브란트 판 레인, 〈선술집의 방탕아〉 1635, 캔버스에 유채, 161×131cm, 드레스덴 국립미술관

밋하게 그리지 않았다.

"우린 그저 얼굴만 제대로 나와도 만족했을 텐데, 모두를 성인聖
人처럼 표현했군!"

의사들은 찬사를 건넸다.

2년 뒤, 렘브란트는 결혼했다. 렘브란트의 아내 사스키아Saskia
van Uylenburgh는 소문난 미녀였다. 귀족 혈통으로 기품과 교양도 갖
췄다. 특히 주목할 건 그녀의 경제력이었다. 이웃 도시 시장의 딸
인 그녀는 결혼 지참금으로 4만 길더(지금의 약 40억 원)를 챙겨왔
다. 렘브란트는 다 이뤘다. 명성과 돈, 사랑까지 부족할 게 없었
다. 렘브란트는 그 시기를 그림으로 기록했다. 렘브란트는 넋 놓
고 웃고 있다. 옷과 모자, 장신구 모두 화려하다. 선술집에서 술잔
을 든 채 잔뜩 들떠 있다. 사스키아는 그런 렘브란트의 무릎에 전
리품처럼 앉아 있다.

거침 없이, 두려움 없이

"저 인간, 또 왔네. 오늘은 재미도 못 보겠어."

1639년, 렘브란트가 경매장에 거드럭거리며 등장했다. 그를 알
아본 모두가 탄식했다.

"경매를 시작하겠습니다." 경매사가 연단에 올랐다.

"이번 물품은 그리스 조각상인데… 벌써 입찰인가요?"

렘브란트가 손을 흔들었다. 그는 말도 안 되는 '뻥튀기' 가격으

로 모든 물품을 쓸어갔다. 옷, 가구, 도자기, 이역만리에서 왔다는 골동품과 동물 박제까지 한아름 안은 채 돌아섰다.

"저, 저 경매중독자….."

"돈을 이렇게까지 주고 다 사서 뭐 한대요?"

"집에 모셔둔다던데. 거기가 웬만한 박물관보다 낫다더군."

사람들은 렘브란트의 뒷모습을 보며 투덜댔다.

이렇듯, 이쯤 렘브란트는 돈 쓰기에 거리낌이 없었다. 돈은 얼마든 벌 수 있었다. 초상화 한 점을 그리면 500길더(약 5,000만 원)를 벌었다. 주문은 잔뜩 밀려 있었다. '일타강사'가 된 렘브란트는 한 해 그림 수업비로도 100길더(약 1,000만 원)씩 받았다. 줄을 선 화가 지망생도 수백 명이었다.

렘브란트는 암스테르담 최고 노른자 땅에 있는 집도 샀다. 그는 1만 3,000길더(약 13억 원)짜리 지상 3층, 지하 1층 저택에 입성했다. 그 자리에서 돈을 다 낸 건 아니지만, 그의 미래를 보면 잔금이야 충분히 치를 수 있었다. 렘브란트는 넓은 집을 채울 사치품도 사모았다. 경매장을 뻔질나게 찾았다. 그래도 괜찮았다. 그는 젊었다. 인기는 여전했다. 무엇보다 현명한 사스키아가 마지노선을 넘지 않게끔 통제했다. 하지만 렘브란트의 영광은 10년 정도였다.

한 수레에 실려온 불행

렘브란트의 그림 〈야경〉(프란스 바닝 코크 대장의 민병대 단체 초상

렘브란트 반 레인, 〈야경〉(프란스 바닝 코크 대장의 민병대 단체 초상화)
1642, 캔버스에 유채, 363×437cm, 암스테르담 국립미술관

화)이 몰락의 도화선이었다. 1642년께, 렘브란트는 민병대 대장
인 프란스 바닝 코크Frans Banning Cocq에게 집단 초상화를 의뢰받았
다. 그려주면 1,600길더(약 1억 6,000만 원)를 주겠다고 했다. 렘브
란트는 승낙했다. 사실 렘브란트는 꿍꿍이가 있었다. 이미 이룰
건 다 이룬 렘브란트는 새로운 시도를 하고 싶었다. 정점에 선 사

람이 그렇듯, 나밖에 할 수 없는 결과물을 내고픈 욕망이 들끓었다. 어쩌면 라파엘로, 티치아노와 비견되는 영광을 넘어 회화의 유일 신神으로 기록되길 바랐을지도 모른다. 하지만 인간이 하늘에 닿기 위해 바벨탑을 쌓다가 벌을 받은 것처럼, 렘브란트도 그 자신감에 외려 역풍을 맞는다.

렘브란트가 건넨 작품 〈야경〉에 주문자들은 분노했다. 이들은 모두가 똑같은 돈을 냈다. 그런데 누구는 옆모습만 보였다. 누구는 앞사람 팔에 가렸다. 엉뚱한 시선, 경박한 표정, 어딘가 튀는 자세로 그려진 민병대원도 다수였다. 아예 어둠에 갇혀 얼굴조차 안 보이는 이들도 있었다. 알지도 못하는 상상의 인물이 자신보다 더 잘 표현된 걸 알게 된 이들은 "쟤는 누군데!"라며 격노했다. 렘브란트는 고쳐주지 않았다. 그는 자신이 전에 없던 작품을 그렸다고 생각했다. 그가 볼 때 민병대원들은 되레 고마워해야 했다. "미술 작품은 작가가 끝났다고 한 순간 끝난 것이다." 이 답변으로 끝이었다. 훗날 이 그림은 렘브란트의 가장 위대한 그림, 무대적 장치를 화폭에 끌어들인 전대미문의 작품으로 평가받는다. 하지만 이는 후세의 시선이었다. 거금을 날린 당사자들의 분노는 동시대 사람들의 공감을 샀다. 렘브란트를 얄밉게 보던 이들은 이때다 싶어 소문을 냈다. 저 자에게 그림을 잘못 의뢰하면 낭패를 볼 것이라는 소문이 퍼졌다.

행운이 한꺼번에 찾아왔듯, 불행도 한 수레에 같이 실려왔다. 그쯤 렘브란트는 자신의 안전판 역할을 한 사스키아를 잃었다.

렘브란트 반 레인, 〈자화상〉 1652, 캔버스에 유채, 112×81.5cm, 빈 미술사 박물관

폐결핵이었다. 이들 사이의 다섯 아이 중 네 아이도 잇달아 세상을 떠났다. 렘브란트는 절망했다. 공허함에 폭주하듯 돈을 펑펑 썼다. '야경 사태' 이후 그림값도, 의뢰 건도 뚝 떨어진 렘브란트는 곧장 적자의 늪에 빠졌다. 그래도 렘브란트는 마음만 먹으면 살아날 가망이 있었다. 보다 너그러워지든, 그림 스타일을 바꾸든 얼마든 회생 가능성이 있었다. 하지만 어린 나이부터 성공을 맛본 렘브란트는 오만했다. 결국 이번에도 세상이 굴복할 것으로 확신했다. 이제는 그의 길이 위대했음을 알지만, 그때는 기름통을 들고 불길에 뛰어드는 격이었다.

늘 렘브란트에게 손을 내밀어준 세상이 그를 내쳤다. 렘브란트는 잠깐 운 좋았던 한물간 화가로 취급받았다. 1652년에 그린 렘브란트의 자화상은 공허해 보인다. 눈빛은 생기를 잃었다. 턱살은 힘없이 늘어졌다. 알록달록한 옷도, 장신구도 없다. 맥줏집에서 만나 술을 사면 서글픈 사연만 들려줄 듯하다.

나락의 끝, 늙음만 남은 미소

"파산 신청을 하러 온 게 맞습니까."
"네."
1656년, 법원을 찾은 쉰 살의 렘브란트는 이 말에 고개를 끄덕였다. 정신 차려보니 나락이었다. 그는 젊은 날을 돌아봤다. 만감이 교차했다. 렘브란트는 저택의 잔금을 치르지 못했다. 그간 사들인

렘브란트 반 레인, 〈제욱시스로 분장한 자화상〉
1662~1668, 캔버스에 유채, 82.5×65cm, 쾰른 빌라프 리하르츠 미술관

수집품도 다 포기했다. 렘브란트는 사스키아의 묘지 터도 팔았다.

렘브란트는 그럼에도 그림을 끝내 놓지 않았다. 렘브란트는 드문드문 들어오는 의뢰에 응했다. 작품 대부분은 "크기가 안 맞다"는 등 핑계로 잘리고 찢기는 등 굴욕을 겪었다. 렘브란트는 의뢰가 없을 땐 거지와 부랑자 등 내몰린 이들을 그렸다. 딱한 처지에 놓인 렘브란트는 이들과 연대감을 가졌던 것으로 보인다. 1663년, 부부처럼 살던 또 다른 여인 헨드리케Hendrickje Stoffels가 죽

었다. 사스키아가 남긴 아들을 키워줬던 그녀 또한 갑작스럽게 생을 마감했다. 1668년에는 사스키아 사이에서 낳은 아들 티투스Titus van Rijn마저 잃었다. 같은 해 렘브란트는 새로운 자화상 작업을 마무리했다. 그림 속 렘브란트는 웃고 있다. 이마에 굵은 주름을 만들고서, 볼품없는 모습을 한껏 드러내고선 히죽대고 있다. 그는 분명 헤실거리고 있지만, 보는 이는 배경지식 없이도 처연함을 느낄 수 있다. 렘브란트는 이 작품에서 자신을 화가 제욱시스Zeuxis로 표현했다. 우스꽝스러울 만큼 못생긴 노파가 "나를 비너스처럼 그려주쇼!"라고 하자 웃음을 참지 못하고 숨이 막혀 죽었다는 신화 속 인물이다. 렘브란트는 치기 어린 시절의 패기, 끝내 꺾지 않은 신념 등을 돌아보다 웃음이 터졌을지도 모른다. 한때 모든 것을 가졌던 그가 쥔 건 이제 늙음뿐이었다.

아들 티투스를 떠나보낸 뒤 렘브란트의 건강은 급속도로 나빠졌다. 생의 결정타를 맞은 렘브란트는 1년 뒤 예순셋의 나이로 죽었다. 유대인 구역의 허름한 집에서 쓸쓸히 눈을 감았다. 그의 유해는 흔적도 없이 사라졌다. 렘브란트는 그렇게 역사에서 허무하게 지워졌다. 프랑스의 낭만주의 화가 외젠 들라크루아Eugène Delacroix가 렘브란트를 재조명하지 않았다면 그 이름은 더 오래 묻혔을 수도 있다. 렘브란트에 심취한 영국 화가 윌리엄 터너William Turner는 그를 이렇게 평가했다. "그는 어둠을 완전히 극복했다. 자신이 무엇을 원하는지 빛을 통해 찾을 수 있었다. 하지만 너무 급하게 나아간 나머지 짙은 어둠에 사로잡히고 말았다."

렘브란트 반 레인
Rembrandt van Rijn

출생-사망 1606.7.15.~1669.10.4.
국적 네덜란드
주요 작품 〈니콜라스 튈프 박사의 해부학 강의〉, 〈야경〉, 〈제욱시스로 분장한
자화상〉 등

'빛의 화가'로 불리는 렘브란트 반 레인은 네덜란드 역사상 가장 중요한 화가다. 그는 프란스 할스Frans Hals, 요하네스 페르메이르Johannes Vermeer 등과 함께 소위 네덜란드의 황금시대를 이끌었다. 그는 화가로서 최정상과 밑바닥을 모두 경험했다. 그렇기에 작품 폭도 넓고, 그 안에 담긴 감정도 다양하다. 프란시스코 고야Francisco Goya부터 빈센트 반 고흐 등 후세의 수많은 거장이 렘브란트를 스승으로 삼았다. "나를 렘브란트와 비교하지 말라. 우리는 렘브란트 앞에 엎드려야 한다." 조각가 오귀스트 로댕Auguste Rodin 또한 렘브란트를 평생의 우상으로 여겼다.

〈야경〉은 원래 낮에 그린 그림
렘브란트의 대표작 〈야경〉은 밤이 아닌 낮의 풍경이었다. 이는 1940년대 들어 현대적인 미술 복원 작업이 처음 진행되면서 밝혀진 것이다. 그림이 어두워진 데는 산업혁명 직후 대기오염, 물감 속 납의 화학 작용 등이 영향을 줬기 때문이라는 점 또한 확인됐다. 하지만 18세기부터 지금껏 〈야경〉으로 불려왔기에, 지금도 여전히 그렇게 불리는 중이다.

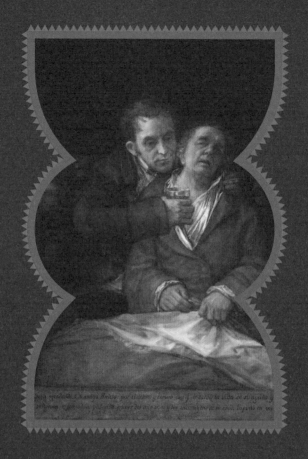

FRANCISCO
GOYA

검은 그림, 검은 집 속에 새긴
광기와 폭력

⁞

프란시스코 고야

질병, 증오, 분노, 배신, 시기, 질투, 미움, 원망. 1820년대 초, 스페인 마드리드 교외의 전원주택. 프란시스코 고야는 세상에서 가장 어두운 단어들을 일기장에 썼다. 미움, 배척, 교만, 탐욕, 추악. 고야는 계속 펜을 움직였다. 그리고 나, 너, 우리, 인간…. 고야는 펜을 내려놨다. 흘러내린 흰머리를 매만졌다. 밖에서 폭우가 쏟아졌다. 비바람에 흔들리는 창문이 비명을 지르는 듯했다.

집에 홀로 있는 고야는 그 모든 소리를 들을 수 없었다. 고야는 벽시계를 보곤 일기장을 옆으로 툭 쳤다. 부엌 식당으로 몸을 옮겼다. 고야는 식탁에 놓인 마른 생선 따위를 씹었다. 그러면서 식당 벽에 채워진 자기 그림들을 봤다. 최고 신神 자리를 자식에게 뺏길까 봐 아들이 태어나는 대로 뜯어먹는 사투르누스를 보며 킬킬댔다. 산 이시드로를 향한 순례 중 기괴하게 절규하는 사람들을 감상하며 포도주를 들이켰다. 서로를 향해 죽도록 곤봉을 휘

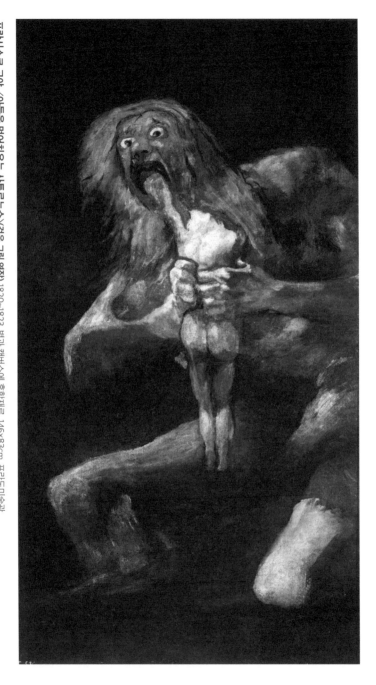

프란시스코 고야, 〈아들을 먹어치우는 사투르누스〉(검은 그림 연작) 1820~1823, 벽과 캔버스에 혼합재료, 146×83cm, 프라도미술관

프란시스코 고야, 〈산 이시드로를 향한 순례〉(검은 그림 연작)
1819~1823, 캔버스에 회반죽과 유채, 140×438cm, 프라도 미술관

프란시스코 고야, 〈곤봉 결투〉(검은 그림 연작)
1820~1823, 캔버스에 유채, 125×261cm, 프라도 미술관

두르는 두 사내를 음미하며 입을 닦았다. 위대하신 국왕조차 볼 수 없는, 오직 그만 즐길 수 있는 그의 작품들은 질리질 않았다.

고야는 느직느직 움직였다. 그는 2층 통로에서 창문을 봤다. 낡은 유리에 새삼스레 자신을 비춰봤다. 쭈글쭈글한 얼굴에는 심술만이 가득했다. 검버섯은 곰팡이처럼 덕지덕지 붙어 있었다. 원래 이렇게까지 답도 없는 늙은이는 아니었다. 꿈 많고 야망 있던 시절이 있었다. 무서울 것 없는 권력으로 쏘다니던 순간도 있었다. 고야는 두 손으로 눈을 푹 덮었다.

불합격 따위에 꺾이지 않는 야심

'불합격.'

1766년, 마드리드. 막 20대에 들어선 고야는 통보서를 마구 구겼다. 왕립미술학회 입회 심사에서 또 떨어졌다. 심사위원 전원이 '부적격' 판정을 내렸다. 만장일치 불합격이었다.

"머저리 같은 것들. 내가 아니면 누구를 뽑는 건지. 분명 미심쩍은 입김이 있을 것이야."

혈기 왕성한 고야의 얼굴이 시뻘겋게 물들었다.

고야는 자기 실력을 의심치 않았다. 1746년 스페인 아라곤 지방의 농가에서 태어난 고야는 어릴 적부터 재능이 출중했다. 고야는 신의 선물을 한껏 누리기로 했다. 최고의 화가가 되겠다는 야망을 키웠다. 하지만 일이 안 풀렸다. 무엇보다 성격이 문제였

다. 너무 어린 나이에 딱 맞는 재능을 찾은 사람이 그렇듯, 이 어린 천재는 당돌하고 맹랑했다. 고야는 종교 화가 호세 루산José Luzán에게 가르침을 받았다. 더 큰 세상이 궁금했던 그는 곧 마드리드로 몸을 옮겼다. 당대의 유명한 궁정화가였던 안톤 라파엘 멩스Anton Raphael Mengs의 제자로 들어갔다. 고야는 허구한 날 스승, 또래 친구들과 충돌했다. 그는 끝내 졸업도 인정받지 못하는 수모를 겪었다. 이 와중에 아카데미 탈락, 게다가 심사위원 전원이 "얘는 싫어!"라고 말했다니…. 고야의 편이 많을 리 없었다. 뒷배를 의심한 것도 무리는 아니었다.

 젊은 야심가는 낙담하지 않았다. 고야는 여전히 자기가 제일 잘난 사내였다. 분노를 동력 삼아 더 크게 움직였다. 1771년, 그는 조국을 뒤로 하고 이탈리아로 갔다. 고야는 이탈리아 내 유명한 파르마 아카데미에 도전했다. 심사위원 면면을 다 익혔다. 자존심이 상했지만, 훗날 더 큰 성공을 위해 이들의 선호 화풍도 다 조사했다. 합격이었다. 실력에 편법까지 더해지니 아무도 그를 막을 수 없었다. '이 당연한 결과를 여태껏….' 고야는 가슴을 쓸어내렸다.

 고야는 당당하게 스페인으로 돌아왔다. 자신감에 찬 그는 야망의 화신이 돼 있었다. 고야는 바쁘게 움직였다. 1773년, 고야는 대뜸 동갑내기 소꿉친구인 호세파 바예우Josefa Bayeu와 결혼했다. 이미 차세대 화가 반열에 오른 처남 프란시스코 바예우Francisco Bayeu와의 관계 쌓기에 공을 들였다. 얼마 안 돼 고야는 처남 추천으로 마드리드 궁정에 입성했다.

"지긋지긋한 재야 생활은 안녕이군요."

처남 바예우가 웃었다. 고야는 말없이 고개를 끄덕였다. 이건 모두 계산된 일이었다는 양.

계몽주의 사상에 젖다

고야는 승승장구했다. 고야는 궁정의 벽걸이 양탄자(태피스트리)를 들고 아기자기한 로코코풍 밑그림을 그렸다. 국왕 카를로스 3세Carlos III의 전속 부처는 고야의 손길을 거친 벽걸이 양탄자를 보곤 바로 20여 점을 추가 주문했다. 이제 왕실이 밀어주겠다는 뜻이었다. 고야 앞으로 사라고사의 필라르 대성당 내 벽화 작업 의뢰도 내려왔다. 이 일만 성공하면 눈도장은 확실했다. 고야는 야심에 홀려 물불 안 가린 채 일을 추진했다. 결국 처남 바예우와 크게 충돌했다. 고야는 이번에도 자기 실력을 의심치 않았다. 이리저리 토를 다는 바예우가 머저리라고 생각했다. 말이 안 통한다고 본 고야는 그냥 다 때려치웠다. 마드리드로 돌아왔다. 당연히 벽걸이 양탄자 일도 더 이어갈 수 없었다.

고야의 '반짝 스타' 인생은 이대로 끝날 수도 있었다. 그런 고야는 다시 기회를 잡았다. 빳빳한 종이를 받아 든 고야는 눈을 의심했다. 아무리 봐도 왕세자 부부의 주문 의뢰서가 맞았다.

"왕세자께서 자네의 양탄자 데생을 잊지 않고 있더구먼."

전령의 말에 눈물이 날 뻔했다. 고야는 영혼을 갈아 그림을 그

프란시스코 고야, 〈카를로스 4세의 가족〉
1800~1801, 캔버스에 유채, 280×336cm, 프라도 미술관

렸다. 성공적이었다. 1785년쯤부터는 고야 앞에 잘나가는 귀족 모두가 줄을 섰다. 초상화 주문이 이어졌다. 대담하고 빠른 붓질이 그의 전매특허였다.

1788년, 카를로스 3세가 사망했다. 그리고 1789년, 미래 권력이었던 왕세자가 카를로스 4세Carlos IV로 즉위했다. 40대 초반의 고야도 궁정 화가로 다시 날개를 폈다. 10년 뒤 고야는 꿈에 그리던 수석 궁정화가로 임명장을 받았다. 고야는 드디어 예술계 최고 권력을 거머쥐었다. 스페인에서 가장 잘나가는 화가로 우뚝 섰다.

1800년, 무서울 것 없던 고야가 세리머니 하듯 그린 그림이 〈카를로스 4세의 가족〉이다. 이제야 긴장을 푼 고야는 그간 억눌른 당돌함을 이 작품에서 폭발시켰다. 그림 한가운데는 국왕보다도 실세였던 왕비 마리아 루이사Maria Luisa가 서 있다. 그 옆에 있는 카를로스 4세는 별로 멋있게 그려지지 않았다. 불룩하게 튀어나온 배를 보면 국왕의 위엄도 느껴지지 않는다. 모델이 된 13명 모두에게 왕족다운 기품을 찾을 수 없다. 고야는 그림 왼쪽에서 이들을 한심한 듯 보고 있다. 불경죄로 잡혀가지 않은 게 신기할 정도였다. 다행인지, 카를로스 4세 일가는 고야의 맹랑함을 눈치채지 못했다.

그런데 의문이 든다. 아무리 최고 권력을 쥐었다고 해도, 야망이 흐르다 못해 넘친 남자가 이렇게까지 '뒤끝'을 남길 필요는 있었을까. 사실 그 시절 고야는 1789년 프랑스 혁명이 내건 이상에 젖어들고 있었다. 특히 계몽주의 사상에 푹 빠졌다. 지금이야 잘

나가는 화가로 권력을 따냈지만, 고야는 자기가 여태 가진 자의 입김에 밀려 온갖 수모를 겪었다고 믿었다. 그런 그에게 현 권력과 풍습은 낡았고, 그렇기에 개혁이 있어야 한다는 계몽주의는 그 자체로 혁명적 발상이었다. 이를 접한 후부터 왕과 귀족이 당연한 듯 누리는 사치가 좋게 보일 리 없었다.

개인적 이유도 있었다. 당시 고야에게는 일이 많아도 너무 많았다. 왕족과 귀족의 작품 소장 욕심은 끝이 없었다. 과로에 시달리던 고야는 1792년에 갑자기 고열을 앓았다. 머리가 깨질 듯 울렸다. 그는 청력을 잃었다. 주문 닦달만 할 뿐, 그의 상태를 진심으로 걱정하는 권력자는 드물었다. 고야의 그림은 이 일을 겪은 이후부터 더 도발적으로 바뀌었다.

실체를 알고, 인간을 회의하다

1808년. 기어코 나폴레옹 보나파르트Napoleón Bonaparte가 프랑스 군을 몰고 와 스페인을 장악했다. 자기 형 조제프 보나파르트Joseph Bonaparte를 제멋대로 스페인 왕 호세 1세José I에 임명했다. 스페인 독립전쟁은 이 때문에 터졌다. 민중 봉기가 이어졌다. 그해 5월 2일, 프랑스 기병대와 용병대가 마드리드로 들어왔다. 민중을 총칼로 제압했다. 눈 뜨고는 보기 힘든 학살이 벌어졌다. 113명이 공개처형을 당했다.

예순이 넘은 고야는 살육 현장을 심각한 표정으로 바라봤다.

프란시스코 고야, 〈1808년 5월 2일〉
1814, 캔버스에 유채, 266×345cm, 프라도 미술관

그는 이 장면을 잊지 않았다. 계몽주의의 환상이 깨진 순간이기 때문이다. 당시 고야는 프랑스 편에 더 가깝게 섰다. 나폴레옹의 형 호세 1세의 초상화 작업도 도맡았다. 고야는 프랑스발發 계몽주의를 믿었다. 이 빛이 스페인의 낡은 기득권을 깨부수길 바랐다. 실상은 아니었다. 계몽주의는 정치 구호로 쓰일 뿐이었다. 겉은 번지르르했지만 알맹이는 별것 없었다. 외려 계몽이랍시고 반대파를 죽이고 괴롭혔다.

1813년, 나폴레옹의 몰락과 맞물려 나폴레옹의 형인 호세 1세도 왕위에서 물러났다. 호세 1세에게 왕위를 빼앗겼던 페르난도 7세Fernando VII(카를로스 4세의 장남)가 돌아왔다. 고야는 이때만 기다렸다는 듯 계몽주의 세력의 만행을 담은 그림 작업에 열을 올렸다. 기병대와 외국인 용병들이 살벌하게 칼을 휘두르고 있다. 바닥에는 시민들이 피투성이가 돼 쓰러져 있다. 이 그림은 훗날 이렇게 불린다. 〈1808년 5월 2일〉. 흰 셔츠의 시민이 무력하게 양팔을 들고 있다. 손바닥에 못 자국이 있다. 십자가형을 받는 예수의 모습이 떠오른다. 많은 이가 처형을 기다리고 있다. 공포, 좌절, 분노, 체념 등 갖은 감정들이 잔뜩 묻어 있다. 프랑스군은 그런 이들에게 총구를 대고 있다. 이 작품은 가까운 미래에 이렇게 불린다. 시민들의 봉기가 일어났던 그 다음 날, 〈1808년 5월 3일〉.

고야가 여태 호세 1세에게 충성한 데 대한 면죄부 차원에서 그린 것인지, 계몽주의에 실망한 그가 그간 숨죽이고 있다가 작정하고 그린 것인지는 알 수 없다. 의도가 어떠했든 간에 고야

는 '변절'을 용서받았다. 고야는 페르난도 7세에게 다시 희망을 걸었다. 하지만 또 좌절을 맛봤다. 민중이 복귀를 간절히 기대해 '갈망받는 왕'이라는 별명까지 얻은 페르난도 7세는 알고 보니 최악의 암군暗君이었다. 나라는 과거로 회귀했다. 고야는 인간에 대해 회의하기 시작했다. 어쩌면 인간은 애초 기쁨보다 증오, 격려보다 질투를 더 즐기는 '악의 본능'을 가졌을지도 모른다고 생각했다.

15년 전 누드화 때문에 받은 사형 위협

고야는 이제 구멍 뚫린 풍선 같았다. 한껏 부풀어 오른 그 풍선은 맥없이 쪼그라들었다. 기진맥진한 고야는 1815년, 또다시 수모를 겪었다. 잘못되면 화형을 당할 수도 있는 위기였다.

"종교 재판에 출두하시오. 음란한 그림을 왜 그렸는지 해명하시오."

무슨 그림? 갑자기? 고야는 뜬금없는 통보를 받고 기억을 더듬었다. 혹시 15년 전에 그린 〈옷을 벗은 마하〉 때문에? 그걸 이제야? 어이가 없었다.

사연은 이랬다. 초상화 주문이 밀려들던 고야의 황금 시절, 그는 당시 재상이던 마누엘 고도이Manuel Godoy와 이야기할 기회가 있었다. 고도이는 은밀한 의뢰를 했다. 옷을 벗은 여인을 그려 달라고 했다. 당시 스페인은 누드화를 금지했다. 고야도 사회상

프란시스코 고야, 〈옷을 벗은 마하〉 1795~1800, 캔버스에 유채, 98×191cm, 프라도 미술관

을 잘 알았다. 그런데도 거절할 수 없었다. 고야는 야망 덩어리였
다. 계몽의 힘을 믿은 사상가였다. 세상을 보다 밝게 만들기 위해
선 일단 권력이 필요했다. 상대는 그런 힘을 줄 수 있는 실력가였
다. 고야는 누워 있는 여성의 누드화를 그려줬다. 고도이의 애인
페피타 투도Pepita Tudó를 모델로 삼았다. 그 시절 고야와 연인 관계
였던 알바 공작 부인Duchess of Alba이라는 말도 있다. 이 여성에게는
'마하Maja'라는 이름을 붙였다. 스페인어로 풍만하고 요염한 여자
라는 뜻이었다. 이렇게 서양 미술사상 최초로 신 말고 실존하는

여성의 나체를 그린 그림이 탄생했다. 고도이는 작품을 받아 들고 입을 헤벌쭉 벌렸다.

영원한 권력은 없다. 평생 떵떵거리면서 살 것 같던 고도이는 1808년 실각했다. 고도이가 누드화를 모아놓은 방도 발각됐다. 하필 고야의 그 그림이 떡하니 있었다. 종교재판소는 작정하고 고야를 소환했다.

"이 그림의 실제 모델이 누구요?"

고야는 입을 꾹 다물었다. 끝내 밝히지 않았다. 고야는 겨우 살았다. 그의 재능을 아낀 지인 몇 명이 도운 덕이었다. 다만 궁정화가 직은 상실됐다. 야망을 잃은 고야는 권력까지 잃게 됐다.

〈검은 그림〉에 갇힌 불행한 말년

주름투성이 고야가 두 손을 내리고 다시 창문을 쳐다봤다. 그간 참 애썼다…. 고야는 눈을 비볐다. 그는 1819년, 73세의 나이로 이 집을 샀다. 이곳에 들어간 뒤로는 거의 밖에 나오지 않았다. 고야는 세상에 미련을 버렸다. 이쯤 눈도 거의 멀었다. 청력 잃은 귀에서는 윙윙대는 소리만 들렸다. 고야는 집 안 벽면을 검게 칠했다. 4년간 벽화 14점을 그렸다. 고야는 삶과 권력에 대한 환멸, 인간의 광기와 폭력성을 느낀 그대로 표현했다. 선은 더 거칠어졌다. 벽화는 어둡고 기괴했다. 흉측하고 어딘가 뒤틀렸다. 이 그림은 훗날 〈검은 그림〉으로 불리게 된다.

고야는 1824년 뒤늦게 친프랑스파로 낙인찍혔다. 이 눅눅한 집에서 쓸쓸히 사는 것조차 어려운 처지에 놓였다. 고야는 결국 프랑스로 망명했다. 파리와 보르도에서 은둔생활을 했다. 고야는 끝내 스페인으로 돌아오지 못했다. 고야는 이러한 파란만장한 삶 속에서 오래 살았다. 다만 이 때문에 아내도, 몇 남지 않은 친구들도 먼저 떠나보냈다. 그는 프랑스 보르도에서 1828년 82세 나이로 사망했다. 한때 부러울 것 없었던 야심가의 최후는 이렇게나 쓸쓸했다.

프란시스코 고야
Francisco Goya

출생-사망 1746.3.30.~1828.4.16.
국적 스페인
주요 작품 〈카를로스 4세의 가족〉, 〈1808년 5월 2일〉, 〈1808년 5월 3일〉,
 〈옷을 벗은 마하〉 등

"고대 시가 호메로스에서 출발하듯, 근대 회화는 프란시스코 고야부터 시작한다." 이탈리아 미술사가 아돌포 벤투리Adolfo Venturi가 고야를 두고 한 말이다. 르네상스 이후 화풍인 바로크, 로코코, 신고전주의, 낭만주의 등을 모두 섭렵한 고야에게 어울리는 평이다. 고야는 그 실력 덕에 일생동안 네 명의 전제군주를 섬길 수 있었다. 이 과정에서 그토록 원하던 권력을 쥐었지만 전쟁과 질병, 권력 다툼 등으로 많은 순간 고통받았다. 화사했던 그의 그림 또한 말년에 접어들수록 더 어둡고 기괴해졌다.

복잡한 여성편력의 대가
고야는 '걸어 다니는 색마'라는 별명으로 불릴 만큼 여자 관계가 복잡했다. 권력을 얻기 위해 수단과 방법을 가리지 않던 그는 고귀한 신분의 여성들과도 거리낌 없이 지냈다. 이처럼 난잡하게 다닌 탓에 매독 등 성병에서 자유롭지 못했을 것이라는 설도 있다. 난청 등 귀 질환, 점점 심해지던 불안 증세도 매독과 관련이 있었을 것이라는 말이 나온다.

추사
김정희

조선의 천재,
가시덤불 유배지 속 나날

⋮

추사 김정희

 제주도 푸른 밤의 공기는 서글펐다. 1844년, 추사秋史 김정희는 집에 혼자 있었다. 그는 중죄인에게 내려지는 형벌을 견디고 있었다. 위리안치圍籬安置였다. 멀리 귀양을 보내고는 사람 왕래가 적은 집에 밀어넣는 벌이었다. 사실상 감옥형이었다. 탱자나무 가시덤불 울타리가 곳곳에 깔렸다. 벽 틈에서 찬바람이 들어왔다. 환갑을 앞둔 추사의 몸에 냉기가 덕지덕지 붙었다. 그럴수록 외로움도 뒤룩뒤룩 살쪄갔다.

 달빛이 한지 문살을 뚫고 들어왔다. 풍토병에 걸린 추사가 여윈 팔을 내밀었다. 영롱한 빛은 잡힐 듯 잡히지 않았다.

 "그래, 매정하게 떠날 것이라면 처음부터 곁을 주지 말아야지. 달빛이 사람보다 지혜롭다."

 추사는 혼잣말을 했다. 한양의 여러 얼굴을 떠올렸다. 그의 초라해진 신세에 등을 진 친구들을 생각했다. 서러움이 또 차올랐다.

추사 김정희, 〈세한도歲寒圖〉 1844, 지본묵화, 23.9×70.4cm, 국립중앙박물관

歲寒圖

藕船是賞

阮堂

그렇기에 추사는 제자 이상적이 더욱 고마웠다. 이상적만은 추사 곁을 떠나지 않았다. 그 시절 추사의 낙은 독서였다. 역관譯官(통역과 번역 등 역학에 관한 업무를 담당한 관리) 이상적은 그런 추사에게 잊지 않고 책을 보내줬다. 청나라를 드나들며 얻은 희귀한 책도 아낌없이 선물했다.

추사는 이상적에게 보답하기로 마음먹었다. 추사가 할 수 있는 건 많지 않았다. 추사는 먹과 종이를 꺼내왔다. 수묵화를 그릴 생각이었다. 추사는 송나라 소동파蘇東坡(중국 북송 때 제1의 시인)의 〈언송도偃松圖〉 같은 그림을 그리고 싶었다. 소동파도 유배 생활을 한 적이 있었다. 그런 소동파를 위로하기 위해 먼 곳에서 아들이 찾아왔다. 〈언송도〉는 아들의 정성에 감격한 소동파가 그려준 작품이었다. 추사는 과거 소동파와 아들의 관계가 지금 자신과 이상적의 사이와 똑같다고 생각했다.

추사는 붓을 들었다. 창문 하나 그려진 작은 집을 그렸다. 자신의 비루한 처지였다. 듬성듬성 잎을 매단 늙은 소나무를 그렸다. 잣나무 세 그루도 표현했다. 한겨울에도 시들지 않는 소나무와 잣나무, 추사와 이상적의 관계였다. 추사는 그림을 그리면서《논어》의 한 구절을 생각했다. 〈자한子罕〉 편의 '세한연후지송백지후조歲寒然後知松柏之後凋'였다. 겨울이 돼서야 소나무와 잣나무가 시들지 않는다는 사실을 안다는 뜻이었다. 추사는 이 그림을 〈세한도歲寒圖〉로 명명했다. "추워진 후에야 소나무와 잣나무가 시들지 않음을 안다고 했네. 그대가 나를 대함이 귀양을 오기 전이나 후나 변함이 없으니, 그대는 공자의 칭찬을 받을 만하지 않

은가." 그는 제발문題跋文을 이렇게 썼다.

"명필로 이름을 떨칠 테지만…"

추사는 1786년 6월 조선 충남 예산군에서 태어났다. 경주 김 씨 김노경과 기계 유 씨 어머니 사이 장남으로 세상에 나왔다. 유 씨 배 속에서 24개월을 버티다 빛을 봤다는 말이 있다. 태어날 무렵 시든 뒷산 나무들이 벌떡 일어섰다는 설도 있다. 모두 근거는 없지만, 그의 탄생 순간이 평범하지만은 않았을 것이라는 점을 짐작하게 한다. 추사가 좋은 집안을 타고난 건 확실했다. 그의 집안은 안동 김 씨, 풍양 조 씨와 함께 조선 후기 양반가를 대표했다. 추사는 훗날 근 10년의 유배 생활을 한다. 하지만 태생은 그렇게 되리라곤 감히 상상도 못할 만큼 고결한 명문가였다.

추사의 재능은 어릴 적부터 심상치 않았다. 추사는 걸음마를 할 때부터 붓을 갖고 놀았다. 아버지 김노경이 뺏으려고 하면 붓 끝을 잡고 매달렸다. 추사는 그때부터 예술가의 기질도 보였다. 까칠하고 예민했다. 명문가 특유의 자존심도 강했다. 그 성격은 변하질 않는데, 훗날 "추사는 까다로워도 보통 까다로운 사람이 아니었다"는 기록이 남을 정도였다.

추사가 어릴 때 이런 일도 있었다. "글이 기가 막힌다!" 어느 날, 채제공이 추사 집 앞에서 탄성을 내질렀다. 그는 거물 정치인 이었다. 그런 이가 추사 집 대문에 붙은 입춘첩立春帖을 보물 보듯

살펴봤다. 추사가 쓴 것이었다. 겨우 일곱 살 때였다.

"대감, 어찌 소인의 집에 찾아오셨습니까."

채제공이 홀린 사람처럼 문을 두드리자 김노경이 달려왔다. 채제공과 김노경 일가의 관계는 썩 좋지 않았다. 그렇기에 김노경은 더 당황했다.

"누가 썼는가. 대문에 붙은 글씨 말이야."

"우리 애가 썼습니다."

채제공의 뜬금없는 말에 김노경이 대답했다.

'우리 애…?

채제공은 흠칫했다. 채제공은 김노경의 지긋이 쳐다봤다.

"이보게, 노경이."

채제공이 목소리를 무겁게 깔았다. 잠깐 뜸을 들였다.

"자네 아이 말이야. 반드시 명필로 이름을 떨칠 게야. 하지만 글씨를 잘 쓰면 운명은 기구할 것이네."

채제공은 이 말을 툭 던지곤 신선처럼 떠났다. 추사가 겪을 생을 보면 소름 돋는 예견이었다.

'북학파 거두' 박제가의 가르침을 받다

그 또한 어릴 적부터 서화의 재주가 뛰어났다. 천재라는 말을 귀에 딱지가 앉도록 들었다. 그의 이름은 박제가였다. 청나라 문물을 공부해야 한다고 한 북학파의 핵심이었다. 박제가는 추사가

이한철, 〈추사 김정희 초상화〉 1857, 비단 바탕에 채색, 131.5×57.7cm, 개인소장

자기 어릴 적 모습을 쏙 닮았다고 생각했다. 날카로운 두 눈, 할 말이 많은 듯한 뾰로통한 입 모양까지 똑같았다. 직접 키워보고 싶었다. 그 마음은 추사의 입춘첩을 본 뒤 더 강해졌다.

"이 아이는 내가 가르치고 싶소."

박제가가 김노경에게 제안했다. 박제가를 높이 샀던 김노경은 바로 수락했다.

추사는 박제가를 통해 우물 안 개구리에서 벗어났다. 조선을 넘어 청나라까지 공부했다. 더 넓은 세상을 향해 팔을 뻗었다. 추사는 그사이 몇 차례 흉사를 겪었다. 10대에 할아버지와 친어머니가 죽었다. 1800년, 열넷의 나이로 한산 이 씨와 결혼했으나 5년 만에 사별했다. 뒤이어 정신적 지주였던 박제가도 사망했다. 추사는 고통을 거듭 마주했다. 매 순간 외로움에 절여졌다. 추사는 그럼에도 삶을 무력하게 대하지 않았다. 늘 눈을 부릅뜨고 있으라는 박제가의 가르침을 잊지 않았다. 슬픔은 슬픔이고 삶은 삶이었다.

그 결과, 추사는 스무 살쯤부터 한양 안팎에 이름을 알렸다. 특히 서도를 잘한다는 소문이 퍼졌다. 그쯤 추사는 내공을 키울 기회를 잡았다. 말로만 듣던 청나라를 방문했다. 동지부사同知府事 일을 맡은 김노경이 청나라 연경(지금의 북경)에 갈 때 따라간 것이었다. 자제 군관 자격이었다. 추사가 본 청나라는 변화의 기운이 가득했다. 진귀한 서양 문물도 보였다. 박제가 말이 맞았다. 청나라를 더는 오랑캐로 볼 수는 없었다.

추사는 청나라에 2개월여 머물렀다. 그는 그 기간 청나라의 석

학 옹방강翁方綱과 완원阮元 등을 만났다. 추사는 당대 최고의 금석학자金石學子(비석에 쓰인 글을 연구하는 학자)였던 옹방강翁方綱을 특히나 좋아했다. 옹방강의 서화를 보고는 황홀함을 느낄 정도였다. 그의 소동파蘇東坡 컬렉션을 보고도 입을 다물지 못했다. "동쪽나라에 이처럼 영특한 사람이 있었던가." 옹방강 또한 재능과 열정을 모두 갖춘 추사를 보고 이렇게 칭찬했다. '경술문장 해동제일經術文章 海東第一(경전, 예술, 문장이 조선에서 가장 뛰어나다)'이라는 휘호도 써줬다. 추사는 옹방강에게 글과 그림에 대해 조언을 구할 수 있었다. 기교와 멋부림이 예술의 전부가 아니라는 점을 알게 됐다.

장밋빛 순간 이후 이어지는 수난

1821년, 추사는 대과大科에 급제했다. 나이로 35세였다. 이후 아버지 김노경도 잘 풀렸고, 아들 추사도 잘나갔다. 10년쯤은 행복했다. 그러나 그뿐이었다. 1830년, 김노경은 탄핵의 칼을 맞았다. 김노경은 늙어서도 강직한 정치인이었다. 핵심 권력인 안동 김씨와 풍양 조 씨 모두에게 미움받았다. 융통성 없이 곧 죽어도 바른 소리만 하니 예뻐 보일 리 없었다. 죄라면 그게 죄였다. 순조는 김노경을 강진현 고금도(오늘날의 전라남도 완도군)로 귀양 보냈다. 절도안치絶島安置(죄인 혼자 육지에서 멀리 떨어진 섬에 보내는 일)였다. 당시 순조가 "조정에서 나오는 말이 쫓아내라, 몰아내라, 이따

위 것밖에 없다"는 투로 아쉬워했다는 말이 있다. 순조는 김노경을 쫓기 싫었다는 얘기인데, 안동 김 씨 등의 압박을 이기지 못했다는 설이다.

추사는 가만히 지켜보지 않았다. 두 팔 걷고 아버지의 무죄를 주장했다. 몸을 사려도 모자랄 때였다. 그 아비에 그 아들이었다. 당연히 효과는 없었다. 일도 그만두고 밤낮 꽹과리를 치며 억울함을 호소했지만 변한 게 없었다. 그나마 김노경은 1년 만에 돌아왔다. 순조의 배려였다. 김노경과 추사 모두 조정으로 복귀했다. 하지만 김노경은 제대로 재기하지 못한 채 1837년에 사망했다.

이제 억울한 수모를 겪을 일은 없을 것으로 생각한 건 추사의 실수였다. 추사는 성균관 대사성으로 자리를 잡았다. 비교적 안정적인 일이었다. 그러나 훈풍은 잠시였다. 김노경을 친 세력들이 다시 움직였다. 이제 추사를 공격했다. 가만 보니 김노경의 아들이란 놈이 아비보다 더 총명하고, 더 꼿꼿해 보였다. 이놈을 놔두면 역풍이 불 게 분명했다. 안동 김 씨는 추사를 김노경보다도 악랄하게 괴롭혔다. 이들은 김노경의 옛일까지 들고 왔다. 1년짜리 절도안치, 그 사건을 또 거론했다. 안동 김 씨는 이미 죽은 김노경에게 추죄追罪의 형벌을 내려야 한다고 우겼다.

"아비가 죗값을 다 치르지 못했다면 아들이 대신 감당해야지."

억지로 만든 죄를 추사에게 뒤집어씌웠다.

이 때문에 추사는 혹독한 고문을 받았다. 네 죄를 네가 알렷다는데, 정확히 무슨 죄를 지었는지 정말 알 수 없었다. 그렇기에 추

추사 김정희, 〈적설만산積雪滿山〉

19세기경, 지본수묵, 22.9×27.0cm, 간송 미술관

사는 입을 다물었다. 그는 죽을 만큼 맞았다. 보다 못한 우의정 조
인영이 상소를 올렸다. 추사의 친구였던 그는 "추사를 살려주십
시오"라는 글을 썼다. 추사는 그 덕에 겨우 살았다. 다만 유배는
피할 수 없었다. 1840년부터 8년 3개월간 제주도에 갇혀 살아야
했다.

추사의 제자, 〈세한도〉 앞에서 펑펑 울다

제주도 붉은 아침의 공기는 처연했다. 평생 도련님으로 산 추
사에게 긴 유배 생활은 고통이었다. 옷은 거칠고 음식은 투박했
다. '이제 추사는 끝났다'는 말이 도는지, 지인들의 연락도 뜸해졌
다. 반대파들은 추사를 계속 핍박했다. 이들은 추사의 눈물을 원
했다. 고통에 젖은 얼굴, 일그러진 표정, 패배자의 무력함을 보여
주길 바랐다. 하지만 추사는 원하는 걸 줄 생각이 없었다. 추사는
울분을 꼴깍꼴깍 삼켰다.

제자 이상적은 그런 추사를 잊지 않았다. 추사를 가여워했다.
그래서 이상적은 책을 보냈다. 이상적의 손에서 추사의 손으로
넘어간 책은 100권이 넘었다고 한다. 추사가 감격해 세한도를 보
낸 이유였다.

'상적은 이 그림을 잘 감상하시게!' 이상적은 바닷바람을 품고
온 그림을 펼쳤다. 〈세한도〉라는 제목과 함께 '우선시상藕船是賞'이
라는 글이 있었다. 이상적의 호가 우선이었다.

"상적이, 그림은 잘 보고 있나?"

글자에서 추사의 말이 들리는 듯했다. 인장도 있었다. '장무상망長毋相忘'이라는 성어가 찍혔다. '오래도록 서로를 잊지 말자'는 뜻이었다. 이상적은 그림 앞에 무릎을 꿇었다. 마음이 뭉클했다. 그는 그림을 찬찬히 살펴봤다. 그림 속 늙은 소나무는 추사였다. 푸르름이 있는 잣나무는 이상적이 틀림 없었다. 넓은 여백에는 추사의 한이 가득 서려 있었다. 문인화文人畵가 가장 중요시하는 화가의 심정, 사의寫意를 이토록 절절하게 담은 그림은 그간 없었다.

"엎드려 글을 읽으니 눈물이 흘러내립니다. (…) 이번에 청나라에 가면 그곳 문인들에게 두루 보여주겠습니다."

이상적은 곧장 답장을 보냈다.

이상적은 약속대로 추사의 그림을 연경에 챙겨 갔다. 이상적과 친한 청나라 문인들이 모였다. 이들은 추사의 처지에 슬퍼했다. 추사를 생각하는 이상적의 의리에 감동했다. 문인 16명이 세한도를 두고 송시와 찬문을 썼다. 〈세한도〉의 원래 길이는 70센티미터 정도였다. 그런데 여러 글이 더해지니 14미터의 대작이 됐다.

응원을 받은 추사는 더욱 힘을 냈다. 이렇게나 많은 이가 자신을 생각해준다고 생각하니 가슴이 벅찼다. 희망을 쥐었다. 〈세한도〉가 추사에게 삶의 의지도 되찾아준 셈이다. 추사는 제주 유배 중 새로운 글씨체도 만들었다. 추사체다. 청년 시절 청나라에서 만난 두 석학, 옹방강과 완원의 이론을 하나로 묶었다. 조맹부趙孟頫, 소동파, 안진경顏眞卿 등의 서체도 되짚었다. 이들 모든 서체의

추사 김정희, 〈불이선란도不二禪蘭圖〉 19세기경, 지본수묵, 30.6×54.9cm, 개인소장

추사 김정희, 〈봉은사 판전 현판〉(탁본) 1856, 예산군 추사 고택

장점을 뽑아냈다. 그 결과 서투른 듯 맑고, 강건한 듯 고아한 글씨체를 완성할 수 있었다.

벼루 10개, 붓 1,000자루의 노력

하지만 추사의 삶은 끝내 혹독했다. 1848년 12월, 추사는 8년 3개월의 유배를 마쳤다. 서울로 겨우 돌아왔다. 폭삭 늙은 추사는 한강변에 집을 구해 살았다. 그런데 고작 2년 후 추사는 또 모함을 받고 유배 길에 올랐다. 이번에는 북청이었다. 다행히 1년으로 끝났지만, 추사는 완전히 지쳐 있었다. 삶의 의지도 잃고 말았다. 북청에서 돌아온 추사는 아버지 김노경의 묘소가 있는 과천에서 조용히 살았다. 1856년, 추사는 승복을 입고 봉은사로 들어갔다. 같은 해 10월에 과천으로 돌아와 삶을 마쳤다. 나이는 71세

였다. 추사는 죽기 전날까지 작품 활동은 이어갔다. 마지막 작품은 봉은사의 판전 현판으로 알려져 있다. 눈 감기 나흘 전에 쓴 글이라고 한다. 추사는 평생 벼루 10개에 구멍을 냈다. 아울러 붓 1,000자루를 못 쓰게 만든 것으로 전해졌다.

"추사는 (…) 어린 나이에는 영명令名을 드날렸지만, 중간에 가화家禍를 만나 남쪽으로 귀양 가고 북쪽으로 귀양 가서 온갖 풍상을 다 겪었으니, 세상에 쓰이고 혹은 버림받으며 나아가고 또는 물러갔음을 세상에서 간혹 송나라의 소동파에게 견주기도 했다."

추사가 죽자 한 사관史官은 이런 글을 남겨 그를 기렸다.

김정희

金正喜

출생-사망　1786~1856
국적　　　조선
주요 작품　〈세한도〉, 〈불이선란도〉, 〈적설만산〉 등

추사 김정희는 조선 최고의 천재 중 한 명으로 칭해진다. 그림과 함께 시와 산문, 글씨 모두 당대 최고의 경지였다. 특히 전문 직업 화가가 아님에도 난초, 대나무, 산수화 등을 잘 그렸다고 인정받는다. 금석학의 대가로 북한산 비봉 비석이 진흥왕 순수비였다는 걸 밝히기도 했다. 추사는 그의 특출난 여러 재주만큼 생전에 완당, 승설도인 등 100개가 넘는 호를 사용했다. 추사 가문의 규범은 직도이행直道而行(곧바른 도리로 행하라)이었다. 추사는 이 가르침을 따라 올곧게 살았다. "우리 집안에 옛날부터 전해내려온 규칙이니 굳게 지켜서 감히 추락시키지 말라." 추사가 아들 김무에게 쓴 편지였다.

흥선 대원군의 스승

"추사의 문하에는 3,000명의 선비가 있다." 추사는 이런 말을 들을 만큼 많은 문하생을 거느렸다. 다방면에 전문성이 있던 추사는 그중에서도 특히 그림 교육에 힘 쏟았다. 그에게 그림을 배운 대표 인물이 훗날 흥선대원군이 되는 석파 이하응이다. 까다로운 추사가 극찬할 만큼 이하응은 그의 가르침을 잘 따랐다고 한다. 이밖에도 조희룡, 허유, 전기, 권돈인 등이 추사의 화풍을 계승했다.

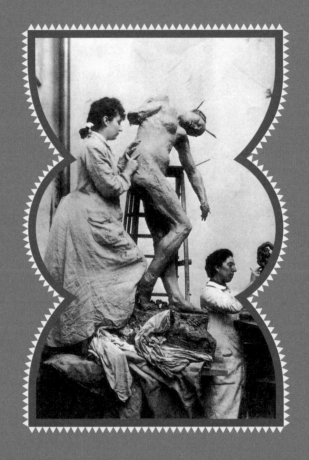

CAMILLE
CLAUDEL

로댕에 가려진 재능,
수용소에 갇힌 눈동자

:

카미유 클로델

1943년 10월, 프랑스 남부의 한 수용소. 카미유 클로델Camille Claudel의 눈은 황량했다. 쇠침대에 웅크린 클로델은 옷 위로 거적 몇 겹을 둘렀다. 그런데도 찬 공기가 뼛속까지 들어왔다. 몇 개 남지 않은 이가 서로 부딪혔다.

"네 누나가, 정신병원에, 갇혀 있다는 걸, 잊지 마."

클로델은 꾹꾹 눌러 글을 썼다. 자신을 이곳에 집어넣은 친동생, 폴Paul에게 이 편지를 부칠 생각이었다. 사실, 클로델은 폴에게 같은 글의 편지를 이미 수백 장은 썼다. 폴은 이를 끈질기게 무시했다. 이번에도 당연히 외면할 것이었다. 클로델은 자기 눈이 여전히 조각가의 눈이라고 믿었다. 자기 손도 여전히 조각가의 손이라고 생각했다. 하지만 폴은 그렇게 생각하지 않는 듯했다. 클로델의 눈, 클로델의 손을 그저 과대망상증 환자의 일부로 보는 게 확실했다.

카미유 클로델, 1883년 이전 촬영본

그런 폴도 종종 면회실에 얼굴을 비추기는 했다. 폴의 눈도 황량했다. 클로델은 폴을 볼 때마다 편지 이야기를 했다.

"누나, 제발⋯."

폴의 답은 늘 똑같았다. 클로델은 그 말에 울어도 보고, 화도 내고, 애원도 해봤다. 그럴수록 폴의 두 눈만 더 황량해질 뿐이었다. 어느 날, 클로델은 참다 못해 폴에게 악을 썼다. 아직도 그 사람, 오귀스트 로댕Auguste Rodin이 나를 감시하는 것 같다고 호소했다. 폴은 한숨을 내쉬며 고개를 저었다. 그쯤부터였다. 폴은 아예 면회조차 오지 않았다. 그래도 클로델은 견뎠다. 언젠가 새 작업실에서, 새 조각칼을 쥐고, 새로운 인생을 살 수 있다고 확신했다. 단지 그날이 오늘은 아닐 뿐이었다. 편지를 다 쓴 클로델은 찢어진 담요를 턱 끝까지 올렸다. 애써 눈을 감았다. 얼마 후 클로델은 희미하게 웃었다. 꿈을 꾸는 듯했다.

우상의 조수로 발탁되다

"잡았다!"

1883년, 프랑스 파리에 있는 조각가 알프레드 부셰Alfred Boucher의 작업실 앞. 클로델은 눈을 떴다. 햇빛이 눈가리개 틈으로 쏟아졌다. 열아홉 살의 클로델은 작업실 마당에서 동료들과 술래잡기를 했다. 술래가 된 클로델은 누군가를 꽉 잡은 후 눈가리개를 벗었다. 클로델이 붙잡은 건 동기 이사벨이 아니었다. 중년의 한 남성

오귀스트 로댕, 1891

이었다. 푸른 눈과 수북한 수염, 거친 손의 소유자였다.

"죄송해요."

클로델은 뒤로 물러섰다. 그의 깊은 눈동자를 봤다. 심장이 쿵쿵 뛰었다. 깜짝 놀랐기 때문만은 아니었다. 그는 그런 클로델을 향해 고개를 숙인 뒤 가던 길을 갔다.

"저 신사는 누구야?" 클로델은 이사벨을 찾아 물었다.

"오귀스트 로댕. 스승님의 오랜 친구셔."

저 사람이 로댕…! 클로델의 얼굴이 붉어졌다. 로댕은 조각가 지망생에게 우상 같은 존재였다.

클로델은 얼마 후 로댕과 또 마주할 수 있었다. 때마침 부셰가

공모전에서 상을 받았다. 로마 유학이 특전으로 주어졌다. 부셰는 자기 제자들을 거둘 사람을 찾았다. 로댕이었다. 클로델도 그렇게 로댕의 작업실로 가게 된 것이었다. 클로델은 로댕에게 엉거주춤 인사했다.

"잘 왔어."

로댕은 그 푸른 눈으로 클로델을 본 후 짤막하게 말을 건넸다. 그리고 얼마 지나지 않았을 때였다.

"어제〈지옥의 문〉에서 마지막 점토 작업을 한 사람이 누구지?"

로댕은 제자들을 모아 물었다. 클로델이 손을 들었다.

"클로델. 날 따라오게."

주변이 술렁였다. 클로델과 함께 온 이사벨도 어깨만 으쓱했다. 클로델은 로댕의 개인 작업실로 들어왔다. 무슨 실수를 했는지 곱씹으며 덜덜 떨었다.

"카미유 클로델 양."

로댕이 클로델의 이름을 불렀다. 로댕이 건넨 말은 예상 밖이었다.

"당신의 재능은 상상 이상이야. 내 정식 조수로 일해주게."

'로댕에 몰입하지 말라'는 경고

"클로델. 그건 좋은 선택이 아니야."

클로델의 아버지는 로댕의 제안을 받아들인 딸을 타박했다.

"로댕은 이기적이란다. 소문도 좋지 않아." 클로델은 그 말을 듣는 둥 마는 둥 했다.

"너는 그를 감당할 수 없을 게다."

"제가 감당할 수 없는 게 무엇이 더 있겠어요."

클로델이 응수했다.

아버지는 말을 이어가려다 말고 한숨을 내쉬었다. 딸의 말에는 뼈가 있었다. 사실, 클로델은 어릴 적부터 견디는 삶을 살았다. 클로델은 1864년 프랑스 페르 앙 타르드누아에서 태어났다. 클로델의 부모는 신생아 앞에서 침울한 표정을 지었다. 이들은 장남 샤를 앙리 클로델을 잊지 못한 상태였다. 1년 먼저 세상에 나왔으나 고작 보름 만에 죽은 아기였다. 클로델의 부모는 그 아이가 그대로 다시 태어나길 바랐다. 그런데 아들이 아닌 딸이 나온 것이었다.

다행히 아버지는 클로델의 예술 재능을 알아봤다. 마음의 문도 열었다. 클로델은 고위 공무원인 아버지 덕에 예술 교육을 받을 수 있었다. 그렇게 해 꽤 잘나가는 조각가 부셰도 만날 수 있었다. 하지만 어머니는 클로델을 여전히 싫어했다. 제 오빠를 잡아먹고 나온 아이라며 저주하고 증오했다. 어머니는 뒤이어 태어난 아들 폴에게만 애정을 쏟았다. 클로델은 어머니의 방치 속 혼자서 흙을 갖고 놀았다. 언젠가 제 몸보다 큰 진흙 뭉치를 끙끙대며 집에 들고 왔다.

"어디서 쓰레기를 갖고 와!"

어머니는 그런 클로델의 뺨을 후려쳤다. 클로델은 어머니를 가만히 쳐다봤다.

카미유 클로델, 열네 살 무렵

"독한 녀석!"

어머니는 날뛰었다. 클로델의 뺨을 수차례 올려붙였다. 클로델은 끝내 진흙을 버리지 않았다. 이런 일이 일상다반사였다.

"…알았다. 하지만 로댕에게 너무 몰입하지 말거라. 로댕은 네 능력을 모조리 갉아먹을 수 있어."

아버지는 클로델에게 당부했다.

결국 내 편이 아니었던 사랑

클로델은 로댕에게 푹 빠졌다. 스물네 살의 나이 차를 뛰어넘

었다. 클로델은 이제 로댕의 작업실에 살다시피 했다. 클로델은 알고 있었다. 로댕에게 정부情婦 로즈 뵈레Rose Beuret가 있고, 이들 사이에는 자식까지 있다는 걸. 클로델은 느끼고 있었다. "부모에게 못 받은 사랑을 늙은이 로댕에게 구걸하고 있다"며 사람들이 수군댄다는 걸. 클로델은 애써 무시하고, 애써 못 들은 척했다. 클로델은 결국 자신이 로댕 부인이 될 것으로 믿었다. 그 생각뿐이었다. 클로델은 로댕의 〈지옥의 문〉, 〈입맞춤〉, 〈칼레의 시민〉 등 작업을 도왔다. 특히 〈입맞춤〉 작업 중 불륜 관계인 남녀의 끈적한 자세를 구상할 땐 괜히 웃음과 눈물이 함께 나왔다.

　로댕도 클로델을 아꼈다. 클로델의 백합 같은 외모, 반짝이는 재능을 모두 사랑했다. 로댕은 클로델이 자신과 로즈와의 관계를

카미유 클로델, 30대 시절

오귀스트 로댕, 〈입맞춤〉
1898~1902, 브론즈, 24.7×15.8×17.4cm, 워싱턴 국립미술관

추궁하자 절절한 글도 썼다. "그대를 미치도록 사랑해. 다른 어떤 여자에게, 어떤 감정도 없어. 내 영혼은 통째로 그대 것이야. (…) 나는 울부짖지만 그대는 아직도 의심해. 그대 없는 나는 이미 죽었어." 이런 내용이었다. 둘은 찰싹 붙었다. 파리 근교에는 둘을 위한 저택이 몇 채씩 있다는 소문도 있었다.

로댕에게 너무 몰입하지 말거라. 클로델은 끝내 아버지의 조언을 잊고 말았다. 클로델이 로댕을 위해 쏟는 시간은 점점 길어졌다. 정신 차려 보니 자기 일보다 로댕 작업을 돕는 데 더 공을 들이고 있었다. 클로델은 남은 힘과 시간을 쥐어짜 자기 작품 활동을 했다. 그렇게 내놓은 작품을 놓고 누군가가 "로댕 표절인데?"라고 하면 정말 미쳐버릴 것 같았다. 클로델은 무언가 잘못되고 있다는 걸 느꼈다. 그러나 이미 너무 먼 길을 오고 말았다.

로댕은 생기를 잃은 클로델에게 위로의 뜻으로 자기 작품 〈다나이드Danaid〉를 선물했다. 그런데, 사람들은 이 작품을 놓고 "로댕이 비밀 저택에서 클로델의 나체를 보고 만들었다"며 수군댔다. 이 말은 로댕의 정부 뵈레에게 닿았다. 참다 못한 뵈레가 클로델을 찾아왔다. 뵈레는 클로델의 작업실 문을 부서질 듯 두드렸다. 안으로 들어온 뵈레는 눈앞 클로델의 조각상을 모조리 때려 부쉈다.

"내가 언제까지 모른 척해줘야 해!"

뵈레는 더 이상 내던질 조각상이 없어지자 클로델의 머리채를 잡았다. '내 삶이, 로댕 때문에 얼마나 혼미해졌는데!' 클로델도 순간 화가 치밀었다. 뵈레를 힘껏 밀쳤다. 그 순간, 로댕이 숨을

오귀스트 로댕, 〈다나이드〉 1886~1889, 대리석, 33×48.3×63.5cm, 프랑스 로댕 미술관

헐떡이며 작업실로 들어왔다.

"어떻게 이런 짓을!" 로댕이 소리쳤다.

"어떻게 작업실에서 이따위 몰상식한 일을 저지를 수 있어. 당신의 히스테리에 정말 질렸어!"

로댕이 질색했다. 뵈레를 보고 한 말이 아니었다. 클로델을 향해 던진 폭언이었다. 로댕은 흐느끼고 있는 뵈레를 데리고 나갔다. 클로델에게는 눈길 한 번 주지 않았다. 클로델은 흩뿌려진 조

각상의 파편을 주웠다. 손이 베여 핏방울이 떨어졌다. 클로델의 얼굴에서 눈물이 뚝뚝 흘렀다. '정말 질렸다니…' 그건 클로델이 로댕에게 할 말이었다.

마지막 이성의 끈이 끊어진 순간

클로델은 로댕과 함께 새긴 10년 간의 나이테를 잘라내기 위해 애썼다. 때때로 돌발 행동도 했다.

"저는 로댕의 아이를 뱄어요. 아니, 정확히는 임신했었어요. 지금 그 아이는 이 세상에 없어요."

클로델은 사람들을 모아 이런 폭탄선언도 했다. 로댕은 기겁했다. 로댕은 클로델의 망상일 뿐이라고 해명했다. 그사이 클로델은 로댕 말고 다른 남자도 만나봤다. 그중에는 작곡가 클로드 드뷔시Claude Debussy도 있었다. 그러나 클로델은 결국 로댕에게 돌아갔다. 정말 미친 사랑이었다. 1889년, 클로델은 로댕을 생각하며 필생의 역작을 빚었다. 〈성숙의 시대〉였다. 한 남성이 늙은 여성에게 끌려가고 있다. 이 여성은 심술궂은 마녀 같다. 고개를 떨군 남성은 못내 아쉬워한다. 뒤에 있는 젊은 여성에게 뻗은 손을 거두기를 망설인다. 이 마녀만 없다면 당장 뒤돌아 그녀를 끌어안을 듯하다. 젊은 여성은 무릎을 꿇고 절규 중이다. 남성은 로댕, 마녀는 뵈레였다. 젊은 여성은 클로델이었다.

클로델은 그렇게 자존심도 다 버렸다. 클로델은 로댕이 이 작

품을 보고 내심 기뻐하길 바랐다. 자신의 진짜 속마음을 대신 드러내줬다며 옆구리를 쿡 찔러주길 바랐다. 하지만 클로델의 바람과 달리 로댕은 진심으로 분노했다. 작품 공개마저 막으려고 했다. 로댕과 뵈레의 사이는 생각보다 더 견고했다. 이제 로댕에게 클로델은 정 떨어진 불장난의 상대이자 피해망상증 환자일 뿐이었다. 누군가는 로댕이 클로델의 눈부신 천재성에 압도돼 억지로 깎

카미유 클로델, 〈**성숙의 시대**〉 1899, 브론즈, 114×163×73cm, 프랑스 로댕 미술관

아내렸다는 말도 했다. 실제로 로댕은 클로델의 이 조각상을 보고 작품성에 기겁했다. 로댕은 만성적인 불안함이 있었다. 최고 위치에 오른 그는 누군가가 그 자리를 채갈까 봐 늘 불안해했다. 로댕이 볼 때 클로델은 자신을 꺾을 수 있는 그 시대 유일한 존재였다.

무너진 예술세계

로댕에게 재차 버림받은 클로델은 일순간 무너졌다. 사실 클로델은 언제 무너져도 이상할 것 없는 삶을 살아왔다. 그런 그녀는 결국 줄을 놓은 것이었다. 클로델은 세상이 무서워졌다. 그녀는 자기 작품을 직접 때려부쉈다. 가만히 보고 있자면 옛 악몽이 되살아나 자신을 괴롭히는 탓이었다. 클로델은 낭인으로 살았다. 산발이 된 머리, 흙투성이의 옷과 신발 차림으로 거리에 출몰했다. 말을 걸면 "로댕이 날 쫓아와요"라며 대꾸했다. 볼품없는 음식에 싸구려 와인을 털어 넣은 클로델에게는 늘 술 냄새가 났다. 한겨울에는 난로를 들일 돈이 없어 벌벌 떨었다.

그 사이 클로델은 얼마 남지 않은 조각상을 도둑맞았다. 클로델은 이것도 로댕이 훔쳤다고 주장했다. 로댕이 지난 10년간 그랬듯 이번에도 자기 영감을 빼앗아갔다고 했다. 망상이었다. 몇몇 화상은 그런 클로델을 안타깝게 여겨 개인전도 열어줬다. 애석하게도 클로델의 작품은 매번 로댕의 아류작으로 불릴 뿐이었다. 한때 장래성 밝은 여류 작가였던 클로델의 조각상은 한 점도

팔리지 않았다. 끝이었다. 클로델은 생을 완전히 내려놨다.

30년의 감금, 쓸쓸한 최후

클로델은 눈을 떴다. 더는 열아홉 살의 꽃다운 나이가 아니었다. 술래잡기를 하며 뛰어놀던 부셰의 작업실 앞마당도 아니었

카미유 클로델, 70대 시절

다. 로댕과 사랑을 속삭이던 저택도 아니었다. 이곳은 어머니와 폴의 결정으로 온 수용소였다. 1913년, 클로델을 아긴 아버지가 사망한 직후에 끌려온 곳이었다. 반년? 1년? 어쩌면 5년? 클로델은 수용소로 온 첫날부터 지금까지 몇 년이 흘렀는지 알지 못했다. 클로델은 멍하게 누워 있었다. 몸을 뒤척일 때마다 편지가 바스락거렸다. 어제 오지 않은 폴이 오늘은 올지도 모른다. 오늘이야말로 "오래 기다렸지? 고생 많았어"라며 밖으로 이끌지도 모른다. 나가면 무엇부터 할까. 로댕을 찾아야 한다. 그간 나를 왜 미행했고, 무슨 이유로 내 작품을 훔쳤는지 캐물어야 한다. 로댕이 다시 만나자고 애원하면? 못 이기는 척 손을 꼭 잡아주겠지. 그다음 새로운 조각상을 빚어 옛 영광을 재현할 것이다.

클로델은 문이 열리기를 기다렸다. 발소리를 듣기 위해 귀를 기울였다. 날이 저물었다. 클로델은 숨을 길게 내쉬었다. 꾸깃꾸깃해진 편지를 직원에게 맡겼다. 그러고는 침대로 돌아왔다. 폴은 오늘도 오지 않았다. 하지만 내일은 올지도 모른다. 조금 더, 아주 조금 더라면 견딜 수 있었다. 클로델의 눈은 황량했다. 클로델은 이날 죽었다. 일흔아홉 살이었다. 정신병원에 오고 근 30년이 흐른 후였다. 로댕이 죽고서 26년이 지난 뒤였다. 클로델이 기다리던 폴은 그녀가 죽은 다음에도 오지 않았다. 클로델은 무연고자였다. 묘소도 없이 공동으로 매장됐다. 지금도 그녀의 시신이 어디 묻혔는지 아는 이는 없다.

카미유 클로델
Camille Claudel

출생-사망　　1864.12.8.~1943.10.19.
국적　　　　프랑스
주요 작품　　〈성숙의 시대〉, 〈사쿤탈라〉, 〈왈츠〉 등

프랑스 태생의 카미유 클로델은 당시 살아 있는 전설 오귀스트 로댕에 필적할 수 있는 사실상 유일한 조각가였다. 로댕의 작업실에서 일하게 된 클로델은 곧 그와 연인 관계를 맺는다. 한때 클로델은 '프랑스 예술인 살롱'에서 최고 상을 받을 만큼 재능을 인정받았지만, 이보다도 '로댕의 연인'으로 더 유명세를 얻었다. 클로델은 로댕과의 결별을 선언한 후 혼자서 조각 작업을 이어갔으나 세상의 관심에서 서서히 멀어졌다. 과대망상 등을 겪던 그녀는 30년간 지낸 정신병원에서 삶을 마감했다. 클로델이 죽은 후 8년 뒤 첫 회고전이 열렸다. 1980년대 이후부터 클로델의 재능에 마땅한 미술사적 평가가 이뤄지고 있다.

클로델의 생을 담은 영화

드라마틱한 클로델의 삶은 많은 창작자들에게 영감을 줬다. 1988년 프랑스 태생의 브뤼노 뉘탕Bruno Nuytten 감독은 《카미유 클로델의 전기》를 원작으로 같은 이름의 영화를 제작했다. 이자벨 아자니Isabel Adjani가 클로델, 제라르 드파르디외Gerard Depardieu가 로댕 역을 소화했다. 클로델이 로댕을 만나는 것으로 시작해 그녀가 정신병원에 끌려가는 이야기로 끝맺는다. 이후 2013년 프랑스 출신의 브루노 뒤몽Bruno Dumont 감독도 동명의 영화를 만들었다. 클로델이 정신병원에서 보내는 사흘의 시간을 담았다. 이 영화에서는 줄리엣 비노쉬Juliette Binoche가 클로델 역을 맡아 열연했다.

EDVARD MUNCH
TOULOUSE-LAUTREC
FRIDA KAHLO

moment 6

:

그럼에도,
힘껏 발걸음을
내딛은 순간

EDVARD
MUNCH

모두가 아는 '이 절규'의 숨은 사연

⋮

에드바르 뭉크

아들, 따라오렴. 보살펴줄게. 죽은 어머니였다. 에드바르 뭉크 Edvard Munch는 눈을 비볐다. 동생아, 같이 가자. 어머니는 죽은 누나 소피에Sophie로 바뀌었다. 뭉크는 눈을 질끈 감았다. 두 손으로 귀를 꽉 막았다. 다시 눈을 떠보니 해가 지고 있었다. 어머니와 누나의 환영은 사라졌다. 환청도 들리지 않았다. 뭉크는 현실로 돌아왔다. 늘 보던 산책길이 펼쳐졌다. 함께 걷던 친구의 뒷모습이 보였다. 아들아. 이때, 죽은 아버지가 불쑥 등장했다. 여기에 신神이 있다. 모든 진리, 모든 이치가 있다. …저를 이제 좀 내버려두세요! 뭉크는 신경질적으로 고개를 저었다. 그는 벽에 기대 스르르 주저앉았다. 또 현실로 돌아왔다. 하늘을 봤다. 핏빛이었다. 구름도 핏물처럼 붉은색이었다. 저 멀리서 낯익은 건물이 보였다. 살아 있는 여동생 라우라Laura가 있는 정신병원이었다. 괜찮아…. 뭉크는 자신을 다독였다.

"이봐, 갑자기 왜 그래?" 뭉크는 헐떡였다.

"어디 불편해?"

그보다 두어 걸음 앞서 걷던 친구가 거듭 말을 걸며 등을 다독였다.

"잠깐 현기증이 났어."

뭉크는 덜덜 떨었다. 악령은 더 이상 나오지 않았지만, 두려움은 쉽게 떠나질 않았다. 뭉크는 이날을 죽을 때까지 기억한다. 뭉크는 온갖 악령에게 둘러싸인 그날 일기장에 이렇게 썼다. "…불타는 구름이 짙푸른 도시 위로 피 묻은 칼처럼 드리워져 있었다. (…) 죽을 것만 같은 공포가 느껴졌다. 자연을 꿰뚫는 거대하고 끝없는 절규가 들리는 듯했다."

아버지의 광기 어린 눈

"얘들아. 책 읽으러 오렴." 아버지의 목소리였다.

"누나, 안 가면 안 돼? 너무 무서워서 그래."

어린 뭉크가 누나 소피에의 옷깃을 잡고 애원했다.

"누나가 꼭 붙어 있을게." 소피에는 그런 뭉크를 다독였다.

"어서 안 오고 뭐 할까? 마귀가 가지 말라고 유혹하니?"

"아버지, 지금 가요!" 소피에가 다급하게 소리쳤다.

"오늘 잠들기 전 아빠가 읽어줄 책은 에드거 앨런 포의《검은 고양이》야. 나쁜 짓을 하면 벌을 받는다는 교훈이야."

에드바르 뭉크, 〈불안〉 1894, 캔버스에 유채, 94×74cm, 뭉크 미술관

아버지가 웃었다. 동그랗게 뜬 눈에서 광기가 느껴졌다.

"너희들은." 아버지의 말에 5남매는 침을 꼴깍 삼켰다.

"매번 신의 뜻을 어기는 꼬마들이잖니. 충격요법을 주지 않으면 나중에 좋은 곳에 갈 수 없어요."

아버지는 흥얼댔다. 소피에가 이불 속에서 뭉크의 손을 잡았다. 그런 뭉크는 여동생 라우라의 손을 꽉 쥐었다. 라우라도 온몸을 떨고 있었다. 뭉크는 아버지의 기행을 영영 잊지 못한다. 귀신에 대한 공포, 죽음에 대한 두려움은 평생 그를 쫓아다니게 된다.

1868년, 군의관으로 일하던 아버지는 아내이자 5남매의 어머니를 잃었다. 뭉크가 고작 다섯 살 때였다. 아버지는 그날부터 신앙에 집착했다. 아버지는 때때로 자식들을 다 불러 모았다. 줄 세워 뺨을 갈기고, 몽둥이 따위로 엉덩이를 후려쳤다. 아버지가 기도 중에 너희 어머니를 보고 왔다, 너희들이 나쁜 짓을 많이 해서 울고 있더구나…. 이 따위 이유였다. 뭉크는 어른이 된 뒤 아버지에 대해 "나는 인류의 가장 두려운 두 가지를 (아버지로부터) 물려받았는데, 그것은 병약함과 정신병이었다"라고 회상했다. 1877년, 뭉크는 어머니보다 더 어머니 같던 소피에의 죽음도 지켜봤다. 사인은 어머니와 같은 폐결핵이었다. 소피에가 떠나는 건 자신의 일부분이 떨어져 나가는 일과 같은 것이었다. 버팀목을 잃은 여동생 라우라는 혼자 웃고, 울고, 침을 흘렸다. 그렇게 서서히 미쳐버렸다. 나머지 두 동생은 실어증에 걸린 듯 말을 잃었다. 뭉크는 두려웠다. 어머니도 가고, 누나도 떠났다. 이제 자기

에드바르 뭉크, 〈저녁 식사〉(뭉크의 아버지가 그려진 모습)

1883~1884, 캔버스에 유채, 49×59.5cm, 뭉크 미술관

차례일 것이라고 짐작했다. 원래 병약했던 그는 죽음의 그림자에 사로잡힌다. "내가 태어난 순간부터 내 곁에는 공포와 슬픔과 죽음의 천사가 늘 있었다. 봄날의 햇살 속에서도, 여름날의 찬란한 햇빛 속에서도 그들은 나를 따라다녔다." 훗날 뭉크는 이렇게도 말했다.

삶보다 죽음, 기쁨보다 고통

그런 뭉크에게 예술은 구명조끼였다. 1863년, 노르웨이 뢰텐에서 태어난 뭉크는 아버지의 직업 특성상 나라 곳곳을 전전했다. 그러다가 1879년, 오슬로의 기술대학에 갔다. 엔지니어 공부를 시작했다. 문제는 건강이었다. 뭉크의 체력은 공학, 화학, 물리학을 두루 소화할 수 없었다. 뭉크는 매번 몸져누웠다. 우울감은 커지고 자존감은 바닥을 쳤다. 그는 수시로 죽음을 생각했다. …어리바리한데 드로잉 하나는 봐줄 만한 녀석. 침대에 누운 뭉크는 불현듯 어릴 적 동네 사람들의 말을 떠올렸다. 그가 낙서처럼 그린 그림을 두고서 나온 평가였다. 뭉크는 살기 위해 길을 갈아탔다. 1880년, 운과 실력이 맞물려 왕립 드로잉아카데미에 입학했다. 이상하게 그림을 그릴 땐 아픔을 참을 수 있었다. 악몽도 밀어낼 수 있었다.

"삶은 고통이지."

뭉크는 열 살 연상인 작가 한스 예거Hans Jaeger의 말에 격하게 고

개를 끄덕였다. 정식 미술교육을 받기 시작한 뭉크는 곧장 그 시대 가장 과격한 예술가들과 어울렸다. 뭉크는 특히 허무주의자인 예거가 이끄는 보헤미안 집단에 열정적으로 동참했다. 살아가는 것만이 아름다운 건 아니다, 어쩌면 그 반대도 아름다울 수 있다는 과격하고 근거 없는 가르침에 눈물이 핑 돌만큼 감명받았다.

그 시절 뭉크가 뿜는 어두움은 독보적이었다. 뭉크는 화가 프리츠 타우로프Frits Thaulow의 눈에 들었다. 젊은 작가들을 후원하던 타우로프는 이 풋내기 화가도 후원키로 했다. 뭉크는 프랑스 파리로 갔다. 3주간의 유학이었다. 뭉크는 이 예술의 도시에서 잊지 못할 경험을 했다. 고흐, 로트레크, 고갱 등 불우했던, 게다가 어딘가 확실히 아팠던 사람들의 그림을 보고선 감격에 차 바로 설 수조차 없었다.

뭉크는 특히 고흐를 닮고 싶었다. 그도 자신의 비루한 삶과 감정을 작품 주제로 전면에 내걸었다. 뭉크는 이쯤 〈병든 아이〉를 그렸다. 병든 소녀가 침대에서 최후를 기다리는 장면을 담은 그림이었다. 삶보다도 죽음의 색이 짙은 작품이었다. 그가 어머니와 같은 폐결핵으로 죽어가던 누나 소피에를 떠올리며 완성한 것이었다. 뭉크는 언젠가 이렇게 말했다.

"더 이상 사람들이 독서하고 뜨개질하는 여인을 그려선 안 된다. 고통받고 있는 사랑하는 사람들을 그려야 한다."

에드바르 뭉크, 〈사랑과 고통〉(흡혈귀)

1895, 캔버스에 유채, 91×109cm, 뭉크 미술관

도시를 뒤흔든 '뭉크 스캔들'

"이건 다 악령의 사주를 받은 그림들이에요!" 1892년, 뭉크가 독일 베를린 미술협회 초청으로 개인전을 열었을 때 한 방문객이 소리쳤다. 전시장은 난장판이 됐다. 당시 독일은 보불전쟁에서 프랑스를 제압했다. 승리의 열기는 뜨거웠다. 그런 분위기 속 뭉크의 핏빛 그림은 전혀 어울리지 않았다. 특히 그의 그림 〈사랑과 고통〉은 저주처럼 느껴졌다. 빨간 머리의 긴 여자가 한 남자를 보듬듯, 사실은 물어뜯듯 감싸 안는 작품이었다. 보수적인 평론가들은 성과 죽음, 폭력의 이미지를 끌어모아 지옥의 형상을 그렸다고 비난했다. 한 신문은 "뭉크의 그림은 위험하다. 불길한 기운에 전염될지 모르니 조심해야 한다"라는 글도 실었다. 미술협회는 긴급회의를 열었다. 뭉크의 개인전은 결국 여드레만에 막을 내렸다. 이 사건은 곧 '뭉크 스캔들Munch Affair'로 불린다. 뭉크는 '흡혈귀 화가', '악마의 하수인' 등 온갖 찝찝한 별명을 얻었다.

그런데, 뭉크는 이 일로 인해 예상치 못한 상황을 마주했다. 뭉크는 유명해졌다. 당황스러울 만큼 이름이 널리 알려졌다. 매번 죽상을 짓는 말라깽이 화가가 한 도시를 쥐고 흔들었다는 말이 퍼졌다. 독일 내 진보적인 젊은 예술가들이 그의 편에 섰다. 예술이란 절망과 공포도 다뤄야 하는 법이라며 주먹을 흔들었다. 독일 예술계는 뭉크를 두고 옹호 진영과 비토veto(거부) 진영으로 갈라질 만큼 큰 후폭풍을 맞았다. 뭉크의 명성은 그의 고향 노르웨

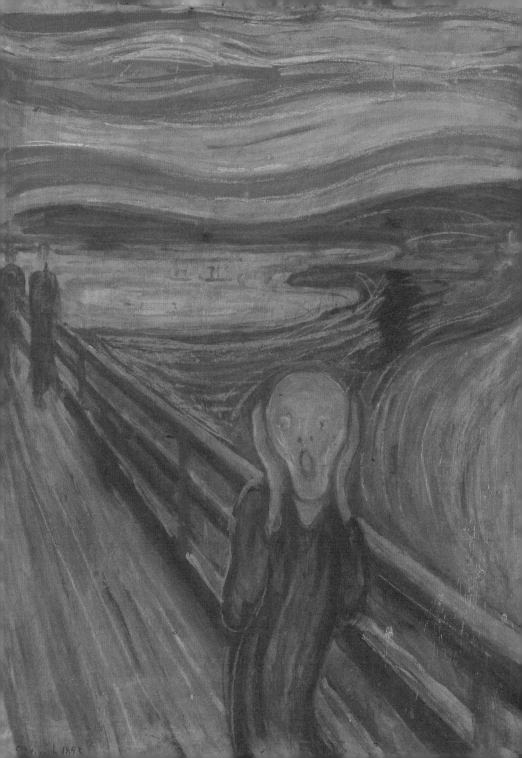

이, 예술의 범람지 프랑스까지 닿았다.

　뭉크는 이 상황을 활용했다. 그는 "내가 바로 그 추악한 그림을 그린 인간이오!"라며 자신을 홍보했다. 자신감에 찬 뭉크는 이듬해 들어 인류사에 길이 남을 그림을 그린다. 〈절규〉다. 친구와 노르웨이의 한 시골 마을에서 산책을 하던 중 겪은 경험으로 만든 작품이다. 온갖 악령들에게 시달린 그날의 악몽을 한껏 흩뿌렸다. 그가 평생 안고 온 모든 불행을 쏟아부었다. 〈절규〉는 그저 음침하다고 비난하기엔 너무나도 충격적이었다. 기괴하다고 손가락질하기엔 너무나도 예술적이었다. 이제 막 30대에 접어든 뭉크는 우여곡절 끝에 화가로 성공했다.

실패한 사랑의 반복

　1902년, 여름의 어느 날 밤. 오슬로의 해안가에서 숨죽여 살고 있던 뭉크는 동네 한구석에 있는 집으로 허겁지겁 내달렸다.

　"라르센!"

　뭉크는 소리치며 문을 쾅쾅 내리쳤다. 문이 열렸다. 그의 세 번째 연인이었던 툴라 라르센Tulla Larsen이 권총을 들고 서 있었다. 윤기 나던 갈색 머리는 산발이었고, 잘 다려 입던 옷도 꼬깃꼬깃했다.

　"그래도 오긴 왔군요. 내가 여기서 죽는다고 하니 겁이 나던

에드바르 뭉크, 〈**절규**〉 1893, 판지에 유채 등, 91×73.5cm, 오슬로 국립미술관

가요?"

라르센의 목소리는 건조했다.

"당신을 못 찾을 줄 알았지요?"

라르센은 뭉크에게 한 걸음씩 다가갔다.

"나랑 결혼할 수 없어요? 내가 이렇게까지 하는데도?"

그녀는 그의 귀에 대고 속삭였다.

"라르센. 제발⋯."

뭉크는 라르센이 건넨 최후의 청혼도 거절했다. 라르센은 여전히 권총을 쥐고 있었다.

어디서부터 잘못된 걸까. 뭉크는 4년 전인 1898년. 라르센과 처음 마주했다. 꽤 유명해진 화가였던 뭉크와 와인 도매상 상속녀였던 라르센은 그날부터 꼭 붙어 다녔다. 스물아홉 살의 라르센은 화사한 외모에 해박한 지식까지 갖춰 인기가 많았다. 뭉크는 그런 라르센의 재력과 평판을 발판 삼아 상류 사회에 진입했다. 둘은 곧 가정을 꾸릴 것 같았다. 문제는 뭉크였다. 뭉크는 라르센에게 '결혼'이란 말만 들으면 발작했다. 광기 어린 아버지의 학대가 떠올랐다. 줄줄이 죽고 정신을 놓아가는 형제들이 머릿속에서 불쑥 나타났다. 그에게 결혼은 재앙의 씨앗이었다. 라르센도 차츰 인내심을 잃었다. 그런 뭉크에게 더더욱 집착했다. 뭉크가 도망치면 끝까지 쫓아갔다.

사실 뭉크는 사랑이란 감정 자체를 믿지 않았다. 시간을 거슬러 1885년, 20대 초반의 풋내기 뭉크는 크로아티아 사교계 유명인사인 헤이베르그 부인Madame Heiberg을 사랑했다. 순진했던 뭉크

는 그녀가 유부녀란 점도 개의치 않았다. 하지만 그녀는 촌스러운 뭉크만을 불장난 상대로 두기에는 너무나 자유로웠다. 그녀는 결국 다른 남자를 찾아 떠났다. 뭉크는 실의에 빠졌다. 뭉크가 이 기억을 안고 그린 게 문제작 〈사랑과 고통〉이었다. 한동안 정신을 못 차린 뭉크는 베를린에서 또다시 사랑에 빠졌다. 소꿉친구였던 당뉘 유엘Dagny Juel이었다. 행복은 잠시였다. 유엘은 뭉크보다 그의 동료 화가 스타니스와프 프시비솁스키Stanisław Przybyszewski를 더 사랑했다. 끝내 그녀도 떠나갔다. 1893년, 뭉크는 이 남녀의 결혼 소식까지 듣고 만다. 그는 술잔을 바닥에 내던지고 엉엉 울었다. 뭉크는 이때 〈마돈나〉를 그렸다. 그는 다짐했다. 앞으로 사랑이란 감정에 놀아나지 않겠다고.

뭉크는 자신과 한 약속을 지켜왔다. 매력이 철철 흐르던 라르센이라고 해도 예외는 아니었다.

"라르센. 내 과거를 다 말하지 않았나. 나를 이해해줄 수 없을까."

"안 돼요? 절대로?"

뭉크는 두 손을 라르센의 두 어깨에 댔다. 살짝 힘을 줘 밀어내려고 할 때… 탕! 뭉크는 극심한 고통을 느꼈다. 왼손에 불덩어리가 떨어진 듯 아팠다. 라르센의 권총 속 총알이 뭉크의 손가락을 관통했다. 뭉크만큼 라르센도 놀란 것 같았다.

"아니, 내가 이러려고 그런 건…."

라르센은 문 쪽으로 물러났다. 겁에 질린 그녀는 그대로 도망쳤다. 뭉크는 그 일 이후로 여자 자체를 경멸했다. 그에게 여자는

흡혈귀였다. 이쯤 그가 그린 그림이 〈마라의 죽음〉이었다. 침대에 누워 있는 남자는 마라인 동시에 뭉크였다. 침대 옆에 나체의 몸으로 당당하게 서 있는 여자는 살인자인 동시에 라르센이었다.

끈질긴 불행, 그보다 더 끈질긴 생명력

1909년, 뭉크는 오슬로 연안의 크라게뢰에 집과 작업실을 두고 홀로 생활했다. 그는 오직 그림만 그렸다. 신과 세상이 자신을 알아보지 못하도록 수염을 덥수룩하게 길렀다. 1926년, 여동생 라우라가 죽었다. 정신병에서 벗어나지 못한 그녀는 끝내 스러졌다. 뭉크는 그 장례식에 도저히 참석할 수 없었다. 그는 나무 뒤에 숨어 조용히 지켜봤다. 눈물을 집어삼키며 무너지지 않도록 또 버텼다. 나를 죽이지 못하는 건 나를 더 강하게 만든다. 뭉크의 정신은 니체Friedrich Nietzsche의 이 말처럼 단단해졌다. 1933년, 일흔 살 생일을 맞은 뭉크는 노르웨이 정부로부터 성 올라프 대십자 훈장을 받았다. 그는 명실상부 '노르웨이의 지성'이었다. 독일 나치 정부는 그런 뭉크를 포섭하기 위해 공들였다. 뭉크는 거듭 거절했다. 1937년, 분노에 찬 나치의 선동가 괴벨스Paul Joseph Goebbels는 뭉크에게 태도를 바꿔 보복을 자행했다. "그림이 너무 야하다!"며 그에게 퇴폐 미술가라는 낙인을 찍었다. 뭉크는 개의치 않았다. 그는 이쯤 거의 현자가 돼 있었다.

에드바르 뭉크, 〈마돈나〉 1894~1895, 캔버스에 유채, 90.5×70.5cm, 오슬로 국립미술관

에드바르 뭉크, 〈마라의 죽음〉

1907, 캔버스에 유채, 150×199cm, 뭉크 미술관

에드바르 뭉크, 〈스페인 독감 후 자화상〉
1919, 캔버스에 유채, 150×131cm, 오슬로 국립미술관

뭉크는 1944년 1월 23일 오슬로 근처의 작은 집에서 외롭게 죽음을 맞았다. 사흘에 한 번꼴로 쓰러지던 그는 어쩌다 보니 80여 년을 살았다. 당시 유럽인의 평균 수명은 쉰 살 정도였다. 뭉크가 죽을 때 쥐고 있는 책은 도스토옙스키의 《악령》이었다. 뭉크는 죽은 뒤 인류에 큰 선물을 줬다. 그의 작업실에서 유화와 석판화, 실크스크린 등 2만여 점 작품이 쏟아진 것이다. 나치의 눈을 피해 숨겨둔 명작들이었다. 아내도, 아이도 없는 뭉크는 자기 그림을 자식처럼 여겼다. 하나가 팔리면 어떻게든 똑같은 것을 또 만들었다. 그렇게 해 성실하게 쌓아둔 것이었다. 뭉크는 오슬로에 모든 작품을 주겠다는 유언까지 남겨뒀다. 그의 그림은 조건 없이 양도됐다. 1963년, 오슬로는 이를 토대로 뭉크 미술관을 열게 된다.

에드바르 뭉크
Edvard Munch

출생-사망	1863.12.12.~1944.1.23.
국적	노르웨이
주요 작품	〈절규〉, 〈병든 아이〉, 〈마돈나〉, 〈사랑과 고통〉 등

에드바르 뭉크는 노르웨이의 대표 화가이자 독일 표현주의 미술의 선구자로 통한다. 어린 시절부터 겪은 광기와 질병, 주변 사람들의 죽음 등을 극적인 그림으로 승화했다. 불안과 공포 등 인간의 내밀한 감정에 천착한 그는 가장 논란이 되는 화가 중 한 명으로 작품 활동을 이어갔다. 허약한 체질이었지만 여든한 살로 비교적 장수했다. "두려움과 질병이 없었다면, 나는 결코 내가 가진 모든 것을 성취할 수 없었을 것이다." 그는 부정적 감정을 동력으로 삼은 예술가였다.

눈을 잃은 말년
뭉크는 우울증과 함께 망막 질환으로도 고생했다. 뭉크는 원래 왼쪽 눈 시력이 좋지 않았다. 예순일곱 살에는 오른쪽 눈에도 내부 출혈이 생겼다. 나이가 더 들어서는 왼쪽 눈에도 비슷한 출혈이 발생해 고생했다. 말년의 그는 시력을 거의 다 잃었다. 현대의 의사들은 당시 뭉크가 망막박리와 이에 따른 후유증을 겪은 것으로 추정하고 있다.

TOULOUSE-LAUTREC

키 작은 거인이
카바레의 왕자가 되기까지

툴루즈 로트레크

"형님. 나 좀 보시죠."

"그래."

1890년대 말, 툴루즈 로트레크Toulouse-Lautrec는 카바레 '물랭루즈 Moulin Rouge' 매니저의 말에 고개를 끄덕였다. 가을 공연 개막을 알리는 새 포스터 의뢰가 틀림없을 것이었다. 둘은 사무실로 들어왔다. 카바레를 뒤흔드는 음악 소리가 뚝 끊겼다.

"이번에는 어떻게 그려?"

"형님." 로트레크의 말을 매니저가 가로챘다.

"이제 여기 그만 오시면 안 됩니까."

로트레크는 닥쳐온 기습에 할 말을 잃었다.

"무슨 말이야?"

"사실은요. 민원이 많습니다." 매니저가 뒤통수를 긁적였다.

"이봐. 내가 여길 위해 얼마나 많은 포스터를 그렸는지 알아?"

"알지요. 아는데요."

"내가 사례금을 받은 적 있어? 그냥 술 몇 병만 받고 끝…."

"형님!" 매니저가 소리쳤다. 로트레크는 그대로 굳어버렸다.

"윗분들이 형님만 보면 술맛이 떨어진다는데 어떡해요!"

매니저는 꾹 삼켜온 말을 내뱉었다.

"그 말이, 진짜야?"

로트레크는 절망감에 젖은 목소리로 되물었다. 매니저는 고개를 푹 숙였다.

"형님. 죄송해요. 이제 여기도 나름대로 자리를 잡았으니, 물 관리도 해야 합죠."

그는 매니저에게 더는 아무 말도 하지 못했다.

로트레크는 물랭루즈 메인 홀로 돌아왔다. 무용수들이 신나게 캉캉 춤을 췄다. 사람들이 손뼉 치며 환호했다. 로트레크는 그 틈에서 애써 자리를 찾아갔다.

"로트레크, 오늘은 일찍 들어가?"

직전 공연을 마친 무용수가 반갑게 다가왔다. 짐을 싸고 있던 로트레크는 어깨를 으쓱했다.

"다음에 내 그림도 그렇게 그려줄 수 있어? 우리 애들이 침대에 누워 있는 그림, 딱 내 스타일이거든!"

"좋지."

"나도 내 애인이랑 침대에서 기다리고 있을게. 손님 말고 진짜 내 애인 말이야."

그녀가 호탕하게 웃었다.

톨루즈 로트레크
〈물랭루즈에서〉

1895, 캔버스에 유채
123×140.5cm
시카고 미술관

톨루즈 로트레크
〈침대〉

1893, 판지에 유채
54×70.5cm
오르세 미술관

"난 자기 그림이 제일 좋아. 가장 솔직하니까. 곧 그려줘!"

로트레크는 지팡이를 쥐었다. 그녀에게 윙크한 후 밖으로 나왔다. 뒤를 돌아봤다. 물랭루즈는 변함없이 반짝였다. 이놈의 다리, 이놈의 다리 때문에! 로트레크는 길을 걷다 말고 울었다. 갑자기 울분이 차올랐다. 그는 비틀대다 땅바닥에 그대로 엎어지고 말았다.

고귀한 혈통의 가혹한 저주

앙리 마리 레이몽 드 툴루즈 로트레크-몽파Henri Marie Raymond de Toulouse-Lautrec-Monfa. 로트레크는 자기 정식 이름을 좋아하지 않았다. 이렇게 길다는 건 그만큼 피가 귀하다는 뜻인데도 그랬다. 1864년, 로트레크는 금수저를 물고 출생했다. 툴루즈 가문은 샤를마뉴 대제의 열두 동료 중 하나였다. 이 집안 수장은 한때 남프랑스 3분의 1을 다스릴 만큼 영향력이 컸다. 하지만 로트레크는 가문의 영광을 잇지 못했다. 가문만 저주를 톡톡히 받았다. 그 시절 툴루즈 가문은 어떻게든 순수혈통을 지키려고 했다. 이들은 그 시절 횡행하는 수법을 저질렀다. 근친결혼이었다. 그런데 하필이면 로트레크에게 그간 숨죽이고 있던 업보가 돌아왔다. 그는 온갖 유전병에 시달렸다. 입술은 퉁퉁 붓고, 혀는 비정상적으로 길었다. 무엇보다 뼈가 약했다. 설상가상으로 열세 살 때 오른쪽 대퇴골이 망가졌다. 1년 후에는 왼쪽 다리도 부러졌다. 로트레크

툴루즈 로트레크, 〈아침을 먹고 있는 화가의 어머니 - 아델 드 툴루즈 로트렉 백작부인〉

1883, 캔버스에 유채, 93×81cm, 툴루즈 로트레크 미술관

의 키는 152센티미터에서 멈췄다. 더는 키가 크지 않았다. 상황
은 더 나빴다. 로트레크의 약한 다리는 점점 뒤틀렸다. 그는 지팡
이가 없으면 바로 고꾸라졌다.

"쓸모없는 자식!" 로트레크의 아버지는 그가 승마 중 계속 넘
어지는 것을 보고 욕을 퍼부었다. 아버지는 그를 없는 자식으로
취급했다. 어머니가 유일한 끈이었다. 어머니는 로트레크를 죄
책감 어린 표정으로 봤다. 자기들 때문에 아들이 악몽을 꾸고 있
다는 걸 잘 알았다. 로트레크는 책을 읽고 그림을 그리며 시간을
보냈다. 이를 지켜보던 어머니는 로트레크가 미술에 재능이 있
다는 걸 눈치챘다. 아버지는 로트레크의 그림을 보면 불태우기
바빴다. 그러면 어머니가 잿더미를 파헤쳐 그나마 성한 조각들
을 챙겨오곤 했다.

가장 높은 곳에서 가장 낮은 곳으로

1882년, 로트레크는 열여덟 살이었다. 이쯤 로트레크는 툴루즈
가문의 저택에서 나왔다. 돈 없는 예술가가 몰려 사는 몽마르트
언덕에 짐을 풀었다. 이제 비싼 스테이크와 고급 와인은 없었다.
싸구려 치즈와 독한 압생트뿐이었다. 로트레크는 그래도 좋았다.
아버지를 보지 않을 수 있었다. 다른 귀족들의 애처로운 눈빛을
피할 수 있었다. "마침내 자유다." 로트레크는 몽마르트가 상처투
성이인 자신과 닮았다고 생각했다. 이 더럽고 비루한 곳이 마음

툴루즈 로트레크, 〈화장〉

1896, 판지에 유채, 67×54cm, 오르세 미술관

에 든 이유였다.

로트레크는 스스로 롤 모델을 만들었다. 에드가 드가였다. 이 까칠한 천재 화가는 제멋대로였다. 온갖 욕을 다 먹고도 제 갈 길을 갔다. 끝내 자기 스타일을 만들었다. 가만 보면 처연하고, 오래 보면 눈물이 차오르는 화풍이었다. 로트레크는 드가의 뜻을 이어갔다. 드가처럼 어떤 유파나 사조도 따르지 않았다. 로트레크는 폼 안 나는 몽마르트의 술집, 극장, 뒷골목만 그렸다. 젠체하는 또래 화가들이 화려한 색채만 파고들 때, 저 혼자 사람의 삶 중 가장 진솔한, 그래서 더욱 서글픈 면을 후벼팠다. "추한 면에도 아름다움이 있어. 아무도 알아채지 못한 곳에서 아름다움을 발견하면 정말 짜릿해." 그는 자기 화풍을 이렇게 평가했다.

빈센트, 나의 빈센트여

"압생트나 마시자고." 걸걸한 목소리가 들렸다. 누군가 로트레크의 어깨를 툭 치며 말을 걸었다. "하! 그러자고." 로트레크도 입꼬리를 올렸다. 그는 이 시기에 한 사내와 부쩍 친해졌다. 붉은 머리를 한 비쩍 마른 화가였다. 그의 이름은 빈센트 반 고흐였다. 로트레크도 고흐의 명성을 익히 알고 있었다. 웬 촌놈이 그림을 제멋대로 그린다고 했다. 한참 술을 마시고 놀다가도 의견이 갈리면 울고불고 난리를 친다는 악명이 자자했다. 이 남자는 철저히 외톨이였다. 로트레크는 그런 고흐에게 호감이 갔

툴루즈 로트레크, 〈빈센트 반 고흐의 초상화〉 1887, 보드에 파스텔, 54×45cm, 반 고흐 미술관

다. 자기가 불완전한 몸과 싸우고 있다면, 고흐는 격정적인 정신과 맞서고 있었다. 로트레크는 독주를 이것저것 섞어 마셨다. 고흐는 주로 압생트만 부어 넣었다. 둘은 잘 맞았다. 로트레크가 장난스럽게 농담을 걸고 고흐가 이를 받아주며 킬킬대는 식이었다.

로트레크는 고흐를 캔버스에 그리기도 했다. 술을 앞에 두고 먼 곳을 보는 고흐는 쓸쓸하고 고독해 보인다. 순수한 어린아이의 면, 모든 것을 내려놓은 노인의 면이 다 담겨 있다. 로트레크는 한 취객이 고흐를 모욕하자 그 대신 결투를 신청한 적도 있다. 그 일이 성사되지 않았지만, 고흐는 그의 결기에 깊이 감동했다. 한 성질머리하는 고흐도 이 아담한 화가 앞에선 아무런 사고도 치지 않았다. 둘의 우정은 2년가량 이어졌다. 고흐는 아를로 갔다. 고흐는 따뜻한 남프랑스에서 생활하는 화가 공동체를 꿈꿨다. 그가 가장 부르고 싶어한 이는 로트레크였다. "친구, 여기서 꿈을 펼치자고." 고흐는 로트레크에게 장문의 편지를 수차례 썼다. 하지만 로트레크는 한 번도 답장을 보내지 않았다. 로트레크는 알고 있었다. 불행과 불행을 더하면 따라오는 건 더 큰 불행뿐이었다. 굴레는 이쯤에서 끊어야 했다.

물랭루즈의 명물이 되다

1889년, 몽마르트의 한 건물 옥상에 붉은 풍차가 세워졌다. 카

툴루즈 로트레크, 〈의료 검사〉
1894, 판지에 유채 등, 83.5×61.4cm, 내셔널 갤러리 오브 아트

바레 물랭루즈(프랑스어로 붉은 풍차)가 그렇게 탄생했다. 이곳은 몽마르트의 새로운 명소였다. 온갖 계층의 사람들이 어울렸다. 귀족부터 밑바닥 하류층이 함께 뒤섞였다. 누구든 돈만 있다면 술을 마음껏 퍼마시고, 인사불성이 돼 춤을 추고 노래해도 되는 장소였다. 로트레크는 물랭루즈가 좋았다. 인간의 원초적 본능을 마음껏 엿볼 수 있었다. 그는 이곳에서 귀족, 집시, 작가, 운동선수, 예술가, 술꾼, 외국인, 서커스 단원 등을 그렸다. 로트레크는 특히 무용수에 관심이 많았다. 물랭루즈는 당대 최고의 무용수를 거느린 파리의 밤 문화 그 자체였다. 로트레크는 이들의 진짜 삶을 담았다. 숙취에 시달리는 모습, 피곤함에 찌들어 퇴근하는 모습, 병 검사를 받는 모습, 멍하게 서고 처연하게 앉아 있는 모습 등이었다.

　로트레크의 작품은 예쁘지 않았다. 아무 보정도 없는 원본이었다. 그런데도 그림을 받아든 무용수들은 진심으로 감동하고, 때로는 눈물도 글썽였다. "로트레크, 이게 진짜 내 모습이야!" 그에게 뽀뽀 세례를 하고 끌어안았다. 로트레크의 손끝에서 무용수들 또한 남들과 똑같은 한 명의 인간으로 표현된 것이다. "귀족적 정신을 가졌지만 신체 결함이 있던 그에게, 신체는 멀쩡하지만 도덕적으로 타락한 매춘부들이 묘한 동질감을 줬을 것이다." 로트레크의 동료 에두아르 뷔야르Jean-Édouard Vuillard는 훗날 이렇게 설명했다.

포스터의 왕자

"형님. 저희랑 일 하나 하시죠."

1891년, 물랭루즈의 친한 매니저가 로트레크에게 제안했다.

"저희 가게 포스터 그려보실래요?" 그의 말이었다.

"그러지 뭐." 로트레크는 승낙했다. 재미있을 것 같았다.

"어떻게 하면 돼?"

"그냥 형님 느낌대로 힘 쭉 빼고 그려주십쇼."

"그래. 돈은 됐고, 술만 마음껏 마실 수 있게 해줘."

둘은 손을 맞잡았다. 로트레크는 곧장 작업했다. 강렬하고 직관적으로 색을 칠했다. 포스터 속 물랭루즈의 간판 무용수 라 굴뤼La Goulue(대식가, 식충이이라는 뜻)가 뭇 남성들을 홀리며 신나게 캉캉 춤을 추고 있다. 맨 위에는 물랭루즈 철자의 첫 글자인 'M'이 쓰였다. 세로 길이 190센티미터의 이 포스터는 4가지 색상으로 3,000여 장이 뿌려졌다. 길거리 포스터의 시초였다.

효과는 엄청났다. 사람들은 이 포스터를 몰래 뜯어갔다. 그의 포스터를 사고파는 행태도 생길 정도였다. 특히 몸놀림이 유연해 '뼈 없는 발랑탱Valentin-le-Desosse'으로 불린 남성을 그린 그림, 돌아선 채 머리를 매만지는 라 굴뤼와 그 앞을 지나가는 자신을 그린 그림 등이 선풍적 인기를 끌었다. 그의 손끝에서 빚어진 물랭루즈는 꿈과 환상의 장소였다.

툴루즈 로트레크, 〈라 굴뤼〉

1891, 직조 종이에 인쇄, 190×116.5cm, 메트로폴리탄 미술관

수잔 발라동의 사랑 고백

　로트레크는 매력남이었다. 사람들은 그의 고귀한 가문, 넘치는 교양, 선을 넘지 않는 쾌활함을 좋아했다. 그런 그를 진심으로 사랑한 이가 있었다. 화가 수잔 발라동Suzanne Valadon이었다. 발라동은 미천했다. 사생아로 내던져진 발라동은 청소부, 세탁부, 곡예사 등 닥치는 대로 돈벌이를 했다. 서커스 공연 중 몸을 다친 발라동이 새롭게 찾은 일이 모델이었다. 진한 인상, 풍만한 몸, 강한 생명력을 지닌 그녀는 인기 모델로 성장했다. 그녀의 별명은 '몽마르트의 연인'이었다. 몽마르트의 모든 화가가 그녀를 좋아했다. 모델을 넘어 화가가 될 수 있을까. 그쯤 발라동은 생애 처음으로 꿈을 꿨다. 어깨너머로 보기만 한 데생을 시험 삼아 해봤다. 나쁘지 않았다. 발라동은 평소 가깝게 지낸 화가 샤반Pierre Puvis de Chavannes의 집 문을 두드렸다.

　"제가 몇 개 그려봤는데요. 괜찮지 않아요?"

　발라동은 눈을 반짝였다. 그러나 샤반의 반응은 차가웠다.

　"응석을 다 받아줬더니, 어디서 건방지게 화가 흉내를 내!"

　샤반은 발라동을 자신과 같은 '인간'이 아닌 하층민으로 본 것이었다.

　발라동은 충격을 받았다. 그러나 이미 일렁이는 화혼은 주체할 수 없었다. 내 인생 참 기구하다⋯. 발라동은 이렇게 중얼대며 찌그러진 채 길가에 나앉았다. 그때 누군가가 손을 내밀었다. 그 사람이 로트레크였다. 로트레크는 발라동을 정성껏 가르쳤다. 그는

그녀에게 동질감을 느꼈다. 어쨌든, 발라동도 자신의 운명과 맞서고 있었다. 로트레크는 '수잔Suzanne'이라는 이름도 직접 붙여줬다. 로트레크는 발라동을 모델로 그림도 그렸다. 그림을 받아든 발라동은 눈물이 차올랐다. 그림 속 그녀는 지친 표정이었다. 빛바랜 옷이었다. 하지만 강렬한 눈동자, 고집스럽게 다문 입술, 단단한 턱을 통해 생에 대한 의지를 뿜어냈다. 이게 진짜였다. 무도회에서 우아하게 춤추는 모습은 사실 가짜였다. 발라동은 로트레크에게 사랑을 고백했다. 자기의 진짜 모습을 본 사람은 그대뿐이라고 했다. 그러나 로트레크는 고개를 내저었다. 로트레크는 옛 친구인 고흐를 떠올렸다. 비극에 비극을 합쳐본들 태어나는건 더 큰 비극 뿐이었다. 이 굴레 또한 이쯤에서 끊어야 했다.

끝내 털어내지 못한 애증

이놈의 다리, 이놈의 다리 때문에! 물랭루즈에서 쫓겨난 로트레크는 절망감을 떨치지 못했다. 사실 로트레크는 괜찮았던 적이 없었다. 진정으로 행복했던 적이 없었다. 로트레크는 가문의 숙명을 인정한 게 아니었다. 아버지의 저주를 받아들인 것 또한 아니었다. 그도 그럴게, 장애만 없었다면 그는 백작 대우를 받을 것이었다. 가장 높은 곳에서 내려온 그에게 남겨진 건 가장 낮은 곳을 참는 일뿐이었다. 불행의 굴레를 멈추기 위해 친구도, 사랑도 포기했다. 그는 술이 떡이 되도록 취할 때면 종종 "장애가 없었다

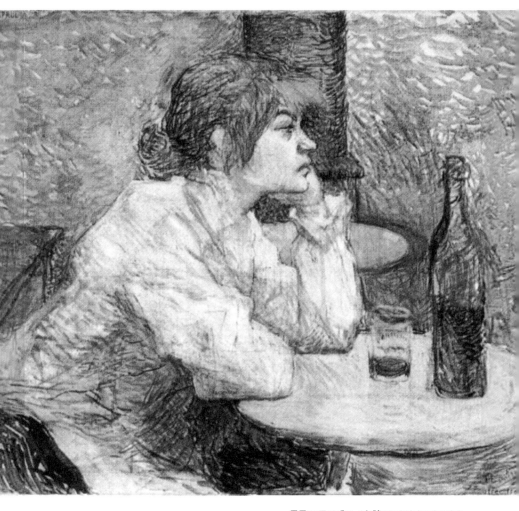

툴루즈 로트레크, 〈숙취〉(수잔 발라동의 초상화)
1888, 캔버스에 유채, 47×55cm, 포그 미술관

면 이따위 그림 거들떠나 봤을 줄 알아!"라며 울분을 토했다. 이쯤부터 로트레크는 폭주했다. 매독이 광기를 부추겼다. 로트레크는 평생을 동료처럼 지낸 무용수들에게 폭언을 퍼부었다. 이해할 수 없는 장난으로 주변 사람들을 떠나가게 했다.

"네놈들이 나에게 전염병을 옮기려고 해!"

어느 날은 이렇게 소리치며 자기 주변에 석유를 한가득 뿌리기도 했다.

1889년, 그는 정신병원에 입원했다. 몇 달 뒤 퇴원해 작업을 이어갔으나 기행과 폭음은 그대로였다. 1901년에는 어머니가 있는 집으로 실려갔다. 그는 9월 9일, 서른일곱의 나이로 생을 마감했다. 그는 아버지와 어머니 앞에서 영영 눈을 감았다. 로트레크는 끝내 아버지에게는 눈길 한번 주지 않았다고 한다. 유언은 "바보 같은 노인네Le vieux con!"였다. 아버지에 대한 증오, 그럼에도 끝내 못 털어낸 아버지에게 인정받고 싶은 욕망을 쏟아내고 떠난 것이었다.

툴루즈 로트레크
Toulouse-Lautrec

출생-사망 1864.11.24.~1901.9.9.
국적 프랑스
주요 작품 〈물랭루즈에서〉, 〈라 굴뤼〉, 〈숙취〉, 〈빈센트 반 고흐의 초상화〉 등

프랑스 귀족 집안에서 출생한 툴루즈 로트레크는 파리 몽마르트의 술집과 매음굴 등을 소재로 그림을 그렸다. 어릴 적 사고로 다리의 성장이 평생 멈추는 불구자가 된 후 예술을 삶의 돌파구로 삼은 케이스다. 그는 간결한 표현과 파격적인 구도, 평면적인 색채가 담긴 포스터 작업자로 유명했다. 귀족 출신임에도 그 시절의 하위 계층과 스스럼없이 어울리는 등 성격도 소탈했다. 폭음을 즐겨하던 그는 비교적 젊은 나이에 알코올 중독과 매독 등으로 사망했다. "언제 어디서나 추함은 또한 아름다운 면을 갖고 있다." 로트렉은 뒷골목에서도 아름다움을 찾을 수 있다는 걸 알린 화가였다.

엄청난 다작을 남긴 열정
로트레크는 그의 열정만큼 엄청나게 많은 작품을 남겼다. 1971년 발행된 로트레크의 〈카탈로그 레조네Catalogue Raisonne〉에 따르면 그의 작품은 캔버스화 737점, 수채화 275점, 판화와 포스터 369점, 드로잉 4,784점 등에 이른다. 로트레크의 가장 많은 작품이 모인 곳은 프랑스 알비의 툴루즈 로트레크 미술관이다. 로트레크의 어머니가 아틀리에에 남겨진 아들의 작품을 챙겨 기증해 생긴 곳이다.

FRIDA
KAHLO

세 번의 유산, 서른다섯 번의 수술···
그럼에도 '인생이여, 만세'

프리다 칼로

 1925년, 열여덟 살의 프리다 칼로는 버스 유리창에 머리를 박았다. 전차와 맞부딪힌 버스가 앞쪽으로 크게 기울었다. 앉아 있던 칼로는 사정없이 굴렀다. 철근 가락이 옆구리를 뚫고 골반을 휘저을 땐 비명을 참을 수 없었다. 뼈대를 드러낸 버스 안은 사람들의 신음으로 가득했다. 야, 그래도 우리는 산 것 같다? 칼로는 익숙한 환청을 들었다. 그녀는 그대로 기절했다. 칼로는 얼마 후 눈을 떴다. 정말 살긴 살았구나. 자기 몸이 병실 침대에 누워 있는 것을 보고 혼잣말을 했다. 칼로는 허리뼈와 골반, 쇄골, 왼쪽 다리 등 열한 곳에 골절상을 입었다. 그래도 다행히 죽을 고비만은 넘겼다. 칼로는 이 사고 이후 한 세기 분량의 고통을 평생 마주한다. 죽을 때까지 서른다섯 차례 수술대에 오른다. 차라리 죽여달라고 말하고 싶은 척추 수술도 일곱 차례나 받는다. 어쨌든, 그건 나중 일이었다.

"엄마, 종이 좀 가져다줄래요?"

칼로는 원래 의사가 되려고 했다. 하지만 이렇게 망가진 몸으로는 수술용 칼을 쥘 수 없었다. 뜻을 접은 칼로는 꿈을 바꿨다. 그녀는 고민 끝에 화가가 되기로 했다. 어차피 병원에 1년 이상은 있어야 했다. 그동안 두 손만 빼고 온몸에 깁스를 해야 했기에, 어차피 그림 그리기 말곤 할 수 있는 일도 없었다.

당돌한 소녀, '국민화가'를 만나다

"아가씨, 무슨 일이야?"

"저를 기억해요?"

"물론."

한때 하반신 마비 판정을 받은 칼로는 피나는 재활 훈련 끝에 두 발로 걸어서 퇴원했다. 그녀는 다짜고짜 화가 디에고 리베라 Diego Rivera 를 찾았다.

"아저씨. 잠깐 나 좀 봐요."

칼로는 정부 건물의 벽화 작업을 하고 있던 리베라의 옷깃을 잡아당겼다. 리베라는 못 이기는 척 끌려갔다. 리베라는 이 당차고도 예쁜 소녀와의 재회가 내심 기뻤다.

둘은 칼로가 교통사고를 겪기 전에 이미 만났다. 4년 전인 1922년, 칼로는 멕시코 국립 예비학교에 입학했다. 눈에 띄는 외모를 가진 칼로의 이름은 얼마 안 돼 전교생에게 퍼졌다. 하지만

프리다 칼로, 〈상처 입은 사슴〉, 1946, 캔버스에 유채, 30×22.4cm, 개인소장

칼로를 정말 유명하게 만든 건 그녀의 독기였다. 칼로는 여섯 살
에 앓은 소아마비로 오른 다리를 절었다. 이를 보고 누군가가 "어
이, 나무다리!"라고 놀리면 기필코 쫓아가 보복했다. 학교에선 곧
아무도 칼로를 건들지 못했다. 그런 칼로는 평소처럼 학교를 자
유롭게 탐방하고 있었다. 이때 우연찮게 강당 벽화 작업을 하는
리베라와 만났다.

"아저씨, 거기서 뭐해요?"

"교장 선생님의 부탁으로 그림을 그린단다."

칼로의 말에 리베라가 대답했다.

"구경해도 돼요?" 칼로가 맹랑하게 물었다.

"영광이지."

리베라는 환하게 웃었다. 둘은 긴 시간 시시껄렁한 농담을 주고받았다. 훗날 리베라는 이 상황을 놓고 "칼로의 눈동자는 야릇한 빛을 뿜었다. 칼로는 아직 어린아이처럼 귀여웠지만, 어딘가 모르게 성숙한 분위기를 발산했다"고 회상한다. 그런 리베라가 칼로를 잊을 리 없었다. 칼로도 이 거구의 남자가 피카소와 동급으로 거론되는 그 화가, 리베라였다는 점을 첫 만남 이후 곧 알게 됐다. 그때부터 칼로 또한 리베라와의 만남을 특별한 순간으로 기억했다.

"그러니까, 네가 좋은 화가가 될 수 있을지를 봐달라는 거야?"

"네."

리베라의 말에 칼로는 턱을 내밀었다. 칼로는 리베라에게 그림 석 장을 내밀었다.

"재능이 없다고 하면 바로 관둘게요."

칼로는 리베라를 몰아세웠다. 그래, 어린애가 그려봐야 뭘 얼마나 그리겠어…. 리베라는 시선을 그림 쪽으로 돌렸다. 별 기대도 없었다. 그런데….

"이거, 정말 아가씨가 그린 것 맞아?"

"네."

칼로가 짧게 받아쳤다. 리베라는 칼로의 그림에서 요동치는 생명력을 봤다. 특히, 그녀의 자화상은 절절함을 넘어 눈물겨웠다.

"나랑 이야기 좀 하지. 진지하게."

넌 이 남자를 믿어? 이때 칼로는 또 환청을 들었다. 하지만, 지금은 이 사람 말고는 따져볼 이가 없는 걸. 칼로는 환청에 대고 응수했다.

'그와 결혼하겠다' 폭탄 선언

1929년. 갓 20대에 들어선 칼로는 리베라와 결혼했다. 가족도, 친구들도 예상 못한 일이었다. 칼로의 돌발 행동을 놓고 훗날 미술계는 '카사노바' 리베라의 유혹, 머저리투성이인 세상에서 존경할 만한 남자를 겨우 찾았다고 본 칼로의 결단 등을 거론한다. 실제로 당시 마흔세 살의 리베라는 여성편력 탓에 '식인귀食人鬼'로 불리기도 했다. 그럼에도 리베라는 식민주의자에 대한 비판적 태도를 가장 당당하게 그려낼 수 있는 사회운동가였다. 칼로는 일류 화가면서 동시에 사회와 정치에 영향을 미칠 수 있는 혁명가가 되고 싶었다. 칼로는 리베라에게 가르침을 받으면서 이 사내야말로 그런 사람이란 점을 인정해야 했다. 그 순간부터는 리베라가 희대의 바람둥이라는 말, 앞서 결혼을 두 번이나 했었다는 말은 아무 상관이 없었다. 하루 빨리 붙잡아두고픈 마음뿐이었다. 그런 칼로가 택한 게 결혼이란 강수였다. 이때 칼로는 주변

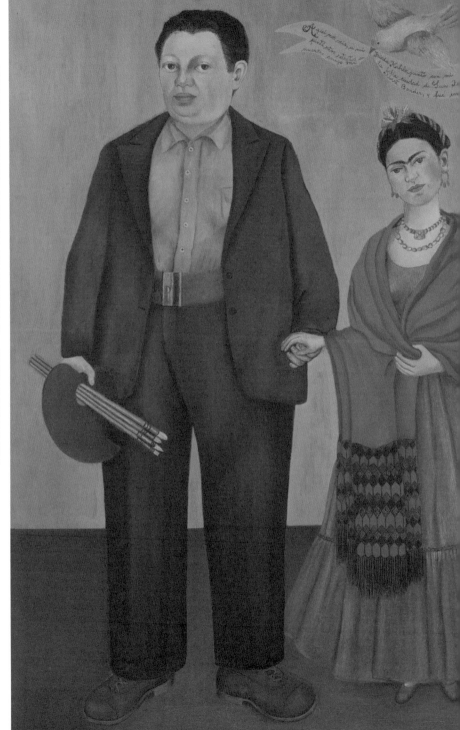

프리다 칼로, 〈프리다와 디에고 리베라〉 1929, 캔버스에 유채, 77.5×61cm, 샌프란시스코 현대미술관 컬렉션

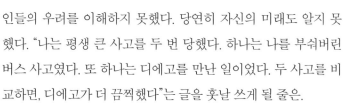

인들의 우려를 이해하지 못했다. 당연히 자신의 미래도 알지 못했다. "나는 평생 큰 사고를 두 번 당했다. 하나는 나를 부숴버린 버스 사고였다. 또 하나는 디에고를 만난 일이었다. 두 사고를 비교하면, 디에고가 더 끔찍했다"는 글을 훗날 쓰게 될 줄은.

리베라에 대한 존경심으로 성질을 누른 칼로는 한동안은 성실히 조신한 아내로 있었다. 그녀는 리베라의 뮤즈로 영감을 줬다. 편치 않은 몸을 이끈 채 모델 일도 소화했다. 칼로는 리베라와 신혼 중 둘의 모습이 담긴 그림을 그렸다. 리베라는 당당하다. 표정과 풍채에서 위엄이 느껴진다. 잘 차려입은 검은색 정장과 큰 구두는 든든함을 더해준다. 반면 칼로는 작다. 비뚤어진 표정과 자세 탓에 화사한 옷도 제 역할을 못하는 듯하다. 리베라는 칼로의 손을 꽉 쥐고 있다. 칼로는 그런 리베라에게 더 의지하는 모습이다. 칼로는 고국도 떠났다. 1930년, 칼로는 리베라를 따라 미국으로 갔다. 그녀는 낯선 이국에서 슈퍼스타 남편 뒤에 선 채 외로운 시간을 견뎌야 했다.

불행의 시작

하지만 칼로가 쌓아올린 건 모래성이었음이 곧 드러났다. 칼로는 결혼 이듬해에 임신했지만 얼마 못 가 유산했다. 골반 기형과 과거 교통사고의 후유증 탓이었다. 리베라를 따라 다시 멕시코로 올 때쯤 칼로는 다시 유산했다. 칼로는 곧 세 번째 아이를 임신

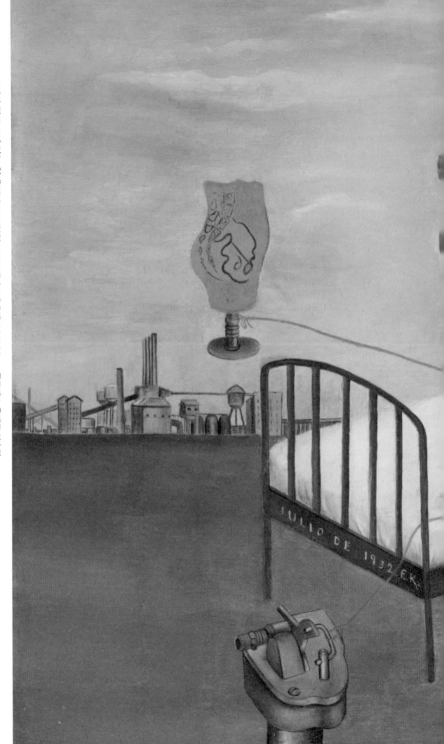

프리다 칼로, 〈떠 있는 침대(헨리포드 병원)〉 1932, 캔버스에 유채, 30.5×38cm, 돌로레스 올메도 미술관

했고, 이번만큼은 죽는 한이 있어도 버티겠다고 다짐했으나 끝내 또 유산을 경험했다. 리베라도 함께 슬퍼했다. 그러나 고통의 배에 함께 올라타지는 않았다. 리베라는 제 버릇을 못 버렸다. 틈만 나면 여자를 만났다. 칼로가 우울증에 걸리는 건 전혀 이상한 일이 아니었다. 1932년, 칼로는 고통 속에서 그림을 그렸다. 칼로는 건조한 하늘, 메마른 땅, 삭막한 도시를 두고 홀로 누워 있다. 탯줄에는 유산의 잔상들이 묶여 있다. 외롭다. 삭막하다. 아무도 없다. 피도, 눈물도 멈추질 않는다. 제목은 〈떠 있는 침대(헨리 포드 병원)〉였다. 훗날 이 그림은 사실주의와 초현실주의를 뒤섞은 듯한 칼로 특유의 스타일을 세운 첫 작품으로 기록된다.

불행은 고작 시작 단계였다. 칼로가 쌓은 모래성이 아주 박살 나버리는 일이 곧 발생했다. 리베라, '나의 리베라' 때문에.

"어떻게, 아니 어떻게…."

세 차례 유산 뒤 요양하고 있던 칼로는 넋을 잃었다. 칼로는 리베라의 숱한 외도를 애써 무시했다. 아무리 그래도, 자신의 여동생 크리스티나Cristina와 바람을 피웠다는 말을 듣곤 도저히 견딜 수 없었다. 칼로는 이때도 그림을 그렸다. 그림 속 칼로는 수차례 칼에 찔린 듯 상처투성이다. 표정도, 자세도 이미 생의 모든 것을 포기한 듯하다. 모자를 쓴 리베라가 칼로를 보고 있다. 입꼬리가 살짝 올라간 듯도 하다. 자신이 행한 일을 숨길 생각이 없다는 듯 칼을 쥐고, 피가 낭자한 흰 와이셔츠를 그대로 입고 있다. 그림 제목은 〈단지 몇 번 찔렸을 뿐〉이었다. 저지르자. 우리도 저질러버리자. 칼로에게 또 환청이 다가왔다. 언제까지 우리만 당해야 하

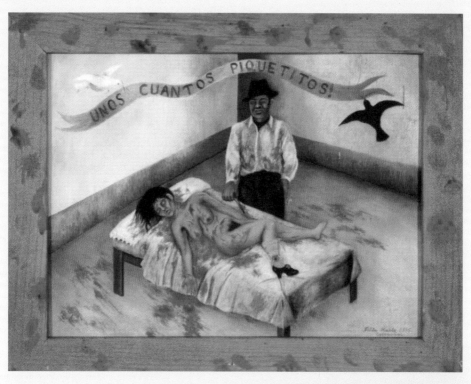

프리다 칼로, 〈단지 몇 번 찔렸을 뿐〉
1935, 38.2×48cm, 캔버스에 유채, 돌로레스 올메도 미술관

냐고. 환청이 이어졌다. 저 사람이 변할 것 같아? 칼로는 귀를 막았다. 알았어. 나도 그럴 생각이었다고! 칼로는 환청에 대고 소리쳤다. 칼로는 '맞바람'을 결심했다. 긴 머리를 잘랐다. 늘 입던 토속 의상을 내던졌다. 스스로를 놓았다. 마음에 든다면 불장난의 상대가 남자든, 여자든 가리지 않았다.

나의 우주, 나의 태양, '나의 전부'를 잃다

"우리, 할 만큼 했잖아. 이제 그만하자."

1939년, 리베라는 칼로에게 이혼을 정식으로 요구했다. 명백한 적반하장이었다. 내 평생 소원은 단 세 가지, 리베라와 함께 사는 것, 그림을 계속 그리는 것, 혁명가가 되는 것이었는데…. 칼로는 절망했다. 못 할 게 뭐가 있냐고. 저 비열한 인간에게 벗어날 기회라고. 환청이 칼로를 부추겼다. 칼로는 리베라의 제안을 받아들였다. 칼로는 홀로서기에 나섰다. 그녀는 다행히 이름값을 높여가고 있었다. 1년 전 앙드레 브르통André Breton의 후원으로 연 프랑스 파리 전시회에서 격찬을 받았다. 잘 나가는 초현실주의 화가 대열에 낄 수 있었다. 비록 칼로 자신은 "나는 (초현실이 아닌) 내 현실을 그린다"며 그 딱지를 거부했지만.

칼로는 서서히 부서졌다. 명성은 차곡차곡 쌓여갔지만 그런 건 아무래도 상관없었다. 칼로의 머릿속은 온통 리베라뿐이었다. 리베라는 칼로의 태양이었다. 우주였다. 요람이자 무덤이었으며,

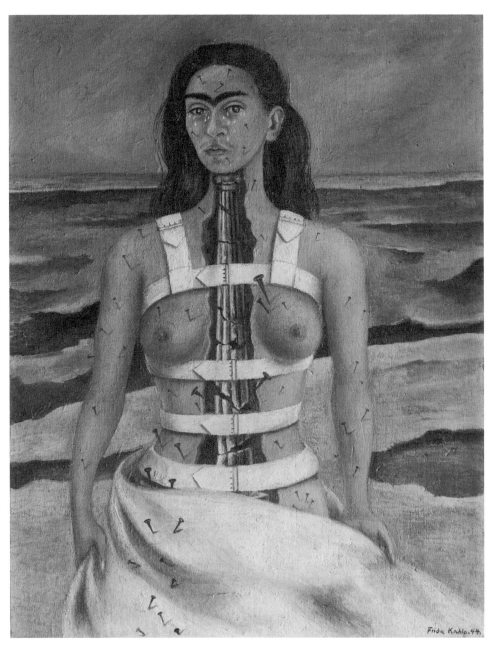

프리다 칼로, 〈부서진 기둥〉 1944, 캔버스에 유채, 39.8×30.6cm, 돌로레스 올메도 미술관

삶의 터전이었다. 칼로는 틈나면 술을 찾았다. 거의 폐인이 돼버렸다. 몸도 성할 리 없었다. 교통사고 후 상할 대로 상한 척추가 다시 요동쳤다. 몇 번 대수술을 했지만 고통은 끈질겼다. 차라리 죽는 게 낫겠다고 생각했다. 리베라와 이혼한 뒤 1년이 지난 어느 날이었다. 익숙한 발소리가 기진맥진한 칼로의 귓가를 때렸다. 둔탁하게, 육중하게…. 눈물 나게 그리웠던 이 소리가 점점 더 가까워졌다.

그럼에도 불구하고, '인생이여, 만세'

"내 잘못이야." 리베라가 돌아왔다.

"정말 말도 안 되지만, 재혼을 말하려고 왔어. 무슨 수를 써도 당신 없이는 살 수 없어."

그 망나니 같던 리베라가 칼로에게 빌었다. 칼로는 이 남자를 잘 알고 있었다. 또 바람을 피울 것이다. 또 상처를 줄 것이다. 그런데도 칼로는 리베라의 애원을 무시하지 못했다. 삶의 전부가 제 발로 찾아왔으니 쫓아낼 수 없었다. 1940년, 칼로는 결국 리베라와 재혼했다. 다만 조건을 걸었다. 하나, 둘 사이에 성관계는 없다. 둘, 서로는 경제적으로 독립 관계를 유지한다…. 다시 함께 살되, 서로를 위해 거리를 두자는 뜻이었다. 칼로의 생은 이제야 햇빛을 보는 것 같았다. 하지만 이번 평화 또한 잠시였다. 착실히 무너지고 있던 칼로의 몸은 뒤늦게 비명을 질렀다. 석고와 가죽 코

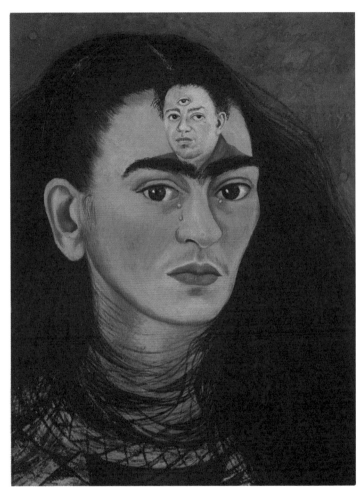

프리다 칼로, 〈디에고와 나〉

1949, 캔버스에 유채, 30×22.4cm, 개인소장

르셋도 안 돼 강철 코르셋을 입어야 할 만큼 힘이 빠졌다. 칼로는 끊이질 않는 고통을 그림으로 그렸다. 상반신을 드러낸 칼로가 황량한 배경에 섰다. 하늘은 말랐다. 땅은 쩍쩍 갈라졌다. 칼로의 몸은 반으로 쪼개졌다. 옛 그리스 신전의 기둥이 척추처럼 박혀 있다. 이미 심하게 부서진 이 기둥을 지탱하기 위해 겨우 흰색 띠를 둘렀다. 살 곳곳에는 못이 촘촘히 박혀 있다. 칼로는 그렇게 울고 있다. 제목은 〈부서진 기둥〉이었다.

사람은 고칠 수 없는 걸까. 1949년. 리베라는 또, 또 바람을 피웠다. 유명 배우이자 칼로의 친구였던 마리아 펠릭스María Félix와 염문을 뿌렸다. 칼로의 속은 잿더미가 됐다. 이 무렵 칼로는 자화상 〈디에고와 나〉를 그렸다. 칼로는 머리가 산발이 된 채 눈물을 흘린다. 한곳을 응시하는 눈빛에선 분노가 느껴진다. 검은 갈매기 같은 눈썹 사이에는 리베라가 있다. 이 남자는 또 무심한 표정을 짓고 있다. 이마 한가운데 또 다른 눈이 있다. 이는 리베라가 펠릭스를 볼 때만 쓰는 숨겨진 눈이자, 리베라와 이미 한 몸이 된 펠릭스의 눈이었다. 1950년대 들어선 칼로의 건강이 목숨을 위협하는 수준까지 갔다. 오른 다리의 상태도 나빠져 결국 발가락을 절단했다. 그녀는 거의 매일을 누워 있었다. 그럼에도 붓을 놓지 않았다. 1953년, 칼로는 죽음의 문턱으로 향하고 있었다. 그녀는 그해 조국인 멕시코에서 첫 개인전을 열었다. 리베라와 친구들이 이끈 이 전시에 칼로는 침대에 누운 채 함께했다.

"…그래도, 이 정도면 최선을 다했지?" 칼로가 허공에 대고 말했다.

프리다 칼로, 〈두 명의 프리다〉 1939, 캔버스에 유채, 173.5×173cm, 멕시코시티 현대미술관

"웬일이야, 네가 나한테 먼저 말을 걸고?" 환청이 대답했다.

"내가 여섯 살 소아마비에 걸렸을 때, 그때 너를 만들었어. 너무 외로웠거든."

"알아. 네가 방구석 김 서린 유리창에 손가락을 대고 문을 그려줬지. 내가 그 문을 열었고, 그때부터 늘 너를 바라봤어."

환청은 웃었다.

"그러니까 말이야. 네가 나를 쭉 지켜봤을 때, 그래도 이 정도면 나쁘지 않았지?"

칼로는 다시 허공에 대고 물었다. 환청은 잠시 뜸을 들였다.

"프리다. 네 이름, 아니 우리 이름만큼의 평화(프리다는 독일어로 '평화'를 뜻함)는 길지 않았지만… 그래. 이렇게도 한 번쯤은 살 만해보였어." 칼로도 그제야 환청을 따라 웃었다.

"인생이여, 만세."

"뭐라고?"

"네 인생, 아니 우리 인생을 돌아봤을 때 떠오르는 문장이야." 칼로는 고개를 끄덕였다.

"그 소녀와 얼마나 함께 있었냐고요? 아주 잠깐, 혹은 몇천 년 동안…"

칼로는 언젠가 그녀가 만들어낸 상상의 소녀에 대해 이렇게 설명했다.

"당신을 빨리 떠날 것 같아요."

1년 뒤인 1954년 7월, 칼로는 리베라를 불러 작별 인사를 했다. 칼로는 리베라에게 한 달 정도 남은 결혼 25주년 기념 선물을 건

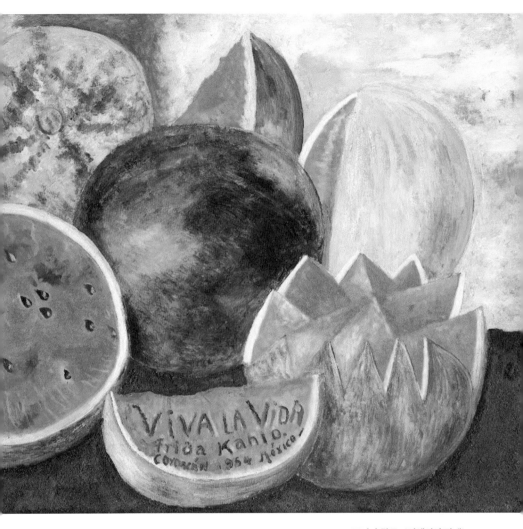

프리다 칼로, 〈인생이여 만세〉
1954, 캔버스에 유채, 52×72cm, 프리다 칼로 박물관

넸다. 칼로는 그날 오전, 폐렴 증세 악화로 마흔일곱의 나이에 눈을 감았다. 칼로는 세상을 떠나기 여드레 전 마지막 그림을 그렸다. 싱싱한 수박 더미였다. 피와 눈물을 흘려가면서도, 어떻게든 생기 있게 살기 위해 애썼다는 회고가 담겨 있는 듯하다. 칼로는 이 그림의 제목을 〈인생이여, 만세〉로 지었다.

"이 외출이 행복하기를. 그리고 다시 돌아오지 않기를."

그녀의 마지막 글이었다.

프리다 칼로
Frida Kahlo

출생-사망	1907.7.6. ~ 1954.7.13.
국적	멕시코
주요 작품	〈두 명의 프리다〉, 〈단지 몇 번 찔렸을 뿐〉, 〈인생이여 만세〉 등

프리다 칼로 본인은 "나는 현실을 그린다"고 말했지만, 특유의 몽환적 화풍과 비현실적인 묘사를 구사해 초현실주의 화가로 꼽힌다. 멕시코 출신의 칼로는 어릴 적 교통사고를 당한 후 죽을 때까지 후유증에 시달렸다. 민중벽화의 거장이자 희대의 바람둥이였던 디에고 리베라와 결혼한 뒤에는 '리베라의 아내'로 유명해졌다. 칼로는 멕시코 전통 속에 자신의 고통과 고독을 녹여 그림을 그렸다. 동시대 화가들과 평론가도 삶에 대한 강한 의지가 묻어나는 그녀의 작품을 인정했다. 칼로는 1970년대 들어 페미니스트들의 우상으로 꼽히기도 했다.

레온 트로츠키와의 염문
끊임없이 바람을 피우던 리베라에 맞서 칼로도 맞바람을 피우기 시작했을 때, 그 상대 중 한 명이 러시아 혁명가 레온 트로츠키Leon Trotsky였다. 1937년, 이오시프 스탈린Joseph Stalin과의 힘 싸움에서 밀린 트로츠키가 멕시코로 망명을 왔을 때 인연을 맺은 것이었다. 하지만 둘의 사이는 발전하지 못했다. 트로츠키가 먼저 선을 그었고, 칼로 또한 미련 없이 돌아섰다고 한다. 트로츠키는 3년 뒤 자객에 의해 사망했다.

참고 자료

moment 1 **고개 빳빳이 들고 맞선 순간**

전쟁광 교황에게 대들다 미켈란젤로 부오나로티

《I, Michelangelo(아이 미켈란젤로)》, 제오르자 일레츠코, 예경

《미켈란젤로 부오나로티》, 조반니 파피니, 글항아리

《르네상스 미술가 평전》, 조르조 바사리, 한길사

여성의 몸으로 무엇을 할 수 있는지 보여드리죠 아르테미시아 젠틸레스키

《싸우는 여성들의 미술사》, 김선지, 은행나무

《바로 보는 여성 미술사》, 수지 호지, 아트북스

《우리의 이름을 기억하라》, 브리짓 퀸, 아트북스

악마적 재능과 악마 사이 폴 고갱

《노아노아》, 폴 고갱, 글씨미디어

《죄와 벌》, 도스토옙스키, 민음사

《달과 6펜스》, 서머싯 몸, 민음사

《인간 실격》, 다자이 오사무, 민음사

《빈센트, 빈센트, 빈센트 반 고흐》, 어빙 스톤, 까치

예술가는 전사가 돼야 한다 마리나 아브라모비치

《아트 인문학 : 틀 밖에서 생각하는 법》, 김태진, 카시오페아

'문명, 그 길을 묻다 - 세계 지성과의 대화(8) 행위예술가 마리나 아브라모
비치', 안희경, 경향신문

moment 2 마음 열어 세상과 마주한 순간

천재적으로 재능을 훔친 천재 라파엘로 산치오

《서양 미술사》, 에른스트 곰브리치, 예경

《라파엘로》, 크리스토프 퇴네스, 마로니에북스

《라파엘로, 정신의 힘》, 프레드 베랑스, 글항아리

《라파엘로가 사랑한 철학자들》, 김종성, 비제이퍼블릭

편견 없는 눈, 고결한 관찰자의 시선 디에고 벨라스케스

《디에고 벨라스케스》, 노르베르트 볼프, 마로니에북스

《Velazquez》, Ferino Sylvia, Hirmer Verlag GmbH

《Lives of Velazquez》, Francisco Pacheco·Antonio Palomino, Pallas Athene Publishers

거리는 누구에게나 열려 있는 전시장 알폰스 무하

《알폰스 무하 : 유혹하는 예술가》, 로잘린드 오르미스턴, 씨네21북스

《Alphonse Mucha : The Artist As Visionary》, Tomoko Sato, Taschen Koln

moment 5 **삶이 때론 고통임을 받아들인 순간**

모두를 얻고 또 모두를 잃은 남자의 자화상 렘브란트 반 레인

《REMBRANDT》, 피에르 카반, 열화당

《렘브란트 반 레인》, 미하엘 보케뮐, 마로니에북스

《렘브란트 : 자화상에 숨겨진 비밀》, 수잔나 파르취·로즈마리 차허, 다림

《REMBRANDT》, Michael Bockemuhl, Taschen

검은 그림, 검은 집 속에 새긴 광기와 폭력 프란시스코 고야

《고야, 영혼의 거울》, 프란시스코 고야, 다빈치

《우리는 꽃이 아니라 불꽃이었다》, 박홍규, 인물과사상사

《폭풍의 언덕》, 에밀리 브론테, 민음사

《내 슬픈 창녀들의 추억》, 가브리엘 가르시아 마르케스, 민음사

조선의 천재, 가시덤불 유배지 속 나날 추사 김정희

《추사가의 한글 편지들》, 김일근, 건국대학교출판부

《추사 김정희》, 유홍준, 창비

《추사 김정희 평전》, 최열, 돌베개

로댕에 가려진 재능, 수용소에 갇힌 눈동자 카미유 클로델

《카미유 클로델》, 카미유 클로델, 마음 산책

《여기, 카미유 클로델》, 이운진, 아트북스

《프랑스 인체 조각》, 박숙영, 학연문화사

442

《로댕의 생각》, 오귀스트 로댕, 돋을새김

《La Belle Camille Claudel》, Catherine De Duve, Kat Art

moment 6 그럼에도, 힘껏 발걸음을 내딛은 순간

모두가 아는 '이 절규'에 숨은 사연 에드바르 뭉크

《뭉크 : 노르웨이에서 만난 절규의 화가》, 유성혜, 아르테

《뭉크, 추방된 영혼의 기록》, 이리스 뮐러베스테르만, 예경

《Munch》, Ulrich Bischoff, Taschen Deutschland GmbH

키 작은 거인이 카바레의 왕자가 되기까지 툴루즈 로트레크

《툴루즈로트레크》, 버나드 덴버, 시공아트

《로트렉, 몽마르트르의 빨간 풍차》, 앙리 페뤼쇼, 다빈치

《The Paris of Toulouse-Lautrec》, SarahSuzuki, Museum of Modern Art

세 번의 유산, 서른다섯 번의 수술… 그럼에도 '인생이여, 만세' 프리다 칼로

《프리다 칼로, 내 영혼의 일기》, 프리다 칼로, 비엠케이

《프리다 칼로, 붓으로 전하는 위로》, 서정욱, 온더페이지

《프리다 칼로 & 디에고 리베라》, 장마리 구스타브 르 클레지오, 다빈치

결정적 그림

1판 1쇄 발행 2024년 5월 30일

지은이 · 이원율
펴낸이 · 주연선

(주)은행나무
04035 서울특별시 마포구 양화로11길 54
전화 · 02)3143-0651~3 ㅣ 팩스 · 02)3143-0654
신고번호 · 제 1997—000168호(1997. 12. 12)
www.ehbook.co.kr
ehbook@ehbook.co.kr

ISBN 979-11-6737-429-5 (03600)